LES SPECTACLES ANTIQUES

Lucien Augé de Lassus

1

PRÉFACE

Ce livre commence aux rivages de la Grèce; il se termine bien près de ces mêmes rivages. C'est dire que la civilisation gréco-romaine le traverse et l'inspire presque tout entier. Nos étapes, elles sont au nombre de quatre, montrent, dans ce long vouge, l'épanouissement suprême de la fleur du génie grec, puis ses premières défaillances, ses lassitudes, ses ruines, et tes tristesses dernières d'un crépuscule finissant.

Les traditions du théâtre athénien nous conseillaient cette quadruple division d'une tétralogie : et ce livre est mie sorte de drame qui, d'une logique implacable, s'achemine de son prologue à son dénouement.

Il nous est arrivé de rassembler en un court espace des personnages et des incidents qui s'éparpillent en réalité à quelque distance les uns des autres, ou bien à quelques jours d'intervalle. Notre chronologie, resserrée et volontairement complaisante, n'est pas toujours d'une scrupuleuse exactitude. Nous pourrions trouver une excuse dans les doutes, les contradictions des historiens les plus autorisés. Il plaît mieux à notre franchise et à notre sincérité d'avouer la faute commise. Si les tableaux empruntent à ces mensonges, au reste très légers et discrets, plus d'éclat et d'animation, nous serons, croyons-nous, aisément pardonné.

Les spectacles suffisent à nous raconter un peuple, mieux encore, tout un âge de l'humanité. L'homme se plait au spectacle de l'homme. Au-dessus, au-dessous des tréteaux qu'il se dresse, il aime à se retrouver acteur et spectateur. Qu'il poursuive un idéal de sublime beauté, qu'il ait soif de gaieté ou qu'il ait soif de sang, qu'il veuille rire ou pleurer, il lui faut toujours des pantins et des marionnettes. L'homme ne reste-t-il pas toujours plus ou moins un enfant ?

2

LE THÉÂTRE

Tout ce qui vit aspire au bonheur ; et l'homme en a tant besoin qu'au jour où il renonce à le trouver dans cette vie, il nie la mort et recule, au delà du tombeau, les bornes de son espérance obstinée. Il demande à ses rêves ou à ses croyances la promesse d'aine autre vie. Il faut que ce grand peut-être lui soit de la lumière et de la joie ; il veut le bonheur là-bas, bien loin, bien haut, plutôt que de penser qu'il n'est pas de bonheur.

A définit du bonheur qui nous fuit presque toujours ainsi qu'un mirage décevant, le plaisir nous reste, et le plaisir est parfois si doux, si profond qu'il fait croire au bonheur. L'homme s'est créé à lui-même des plaisirs ; et parmi ces plaisirs qui trompent sa misère, le théâtre nous semble le plus complet, le plus noble, le plus glorieux. Le théâtre en effet appelle à son aide et rallie dans une œuvre commune les arts les plus divers : l'architecture élève les monuments qui doivent contenir une foule immense, la sculpture, la peinture les décorent, les vers sonores s'épandent de gradins en gradins comme sur le rivage les flots de la mer montante, la musique enfin soulève, exalte toutes les passions et confond en quelque sorte toutes ces splendeurs dans une splendide et sereine harmonie. Le théâtre, c'est la vie elle-même, la vie révélant ses mystères, racontant le passé, consolant le présent, pressentant l'avenir, la vie emportée aux ailes de la poésie la plus sublime et glorifiant l'homme dans une plus haute humanité. Tel du moins fut le théâtre au bord de l'Ilissus, tel fut ce plaisir fait de tant de plaisirs et que nous devons à la Grèce. Doux et cher pays ! Combien il a fait, pour le bonheur de l'homme, puisque toujours ce mot de bonheur revient sous la plume comme dans la pensée ! La Grèce nous a donné ses dieux, car, si nous ne les prions plus, nous les aimons encore ; ils sont la force, la grâce et la beauté. La Grèce nous a donné ses poètes, les plus grands qui furent jamais ; la Grèce nous a donné ses marbres, qui n'ont pu lasser l'admiration et la ferveur de vingt siècles ; la Grèce nous a donné son âme, toujours vibrante ; la Grèce enfin, nous le répétons, car c'est une dette qu'il ne faut pas oublier, nous a donné le théâtre, et tel qu'il est encore chez nous, descendu peut-être des cimes qu'il avait su atteindre, associé quelquefois à des aspirations plus basses, il est encore une création grecque, et c'est encore la Grèce que sur nos scènes les plus humbles nos applaudissements doivent saluer.,

L'Égypte, si vieille que la pensée s'en épouvante, l'Égypte religieuse et fastueuse qui déroulait, sous les formidables colonnades de ses temples, le merveilleux cortège de ses prêtres et de ses dieux, l'Égypte des Pharaons qui connut le poème épique, le roman, pour ne parler que des œuvres de l'imagination, n'a pas connu le théâtre. Elle ne s'amusa jamais que de ses prières ou de ses hymnes triomphales. La Chaldée, l'Assyrie, la Perse n'ont pas eu de théâtre. Tous ces farouches conquérants, qui se taillèrent en Asie des empires dont seul leur immense orgueil égalait l'immensité, jamais ne se récréèrent qu'au tumulte des chasses sanglantes, au massacre des nations vaincues. Le dernier des Athéniens, le plus pauvre des laboureurs, nourris d'olives et de pois chiches, mieux partagés qu'un Assourbanipal ou qu'un Nabuchodonosor, trouvait, au théâtre de Bacchus, des plaisirs moins chers, plus humains et certainement plus délicats.

Nous avons nommé Bacchus. Bacchus, le Dionysos des Grecs, le dieu du vin, le dieu de la joie, le dieu vainqueur de l'Inde, fut toujours pour les anciens le

3

premier inspirateur des fêtes théâtrales : il était supposé les présider, et toute représentation scénique fut longtemps une sorte de cérémonie grandiose en l'honneur du dieu. Donc aller au théâtre pouvait sembler un acte pieux, tout en restant une distraction ou un enseignement.

Les vendanges sont encore dans quelques pays l'occasion de fêtes, de chants et de danses. Vendanger c'est conquérir. Sans doute les lourdes gerbes tombant sous la faucille réjouissent les yeux ; la grange pleine assure le lendemain ; mais le blé n'est que la promesse du pain, le pain c'est le nécessaire, c'est l'utile ; n'est-ce pas pour l'inutile seul que la vie vaut la peine d'être vécue ? Aussi la joie du vendangeur mène plus grand tapage. Fouler le raisin dans la cuve ruisselante c'est déjà danser ; la chanson éclate sur les lèvres, l'ivresse est partout jusque dans l'air que l'on respire ; les mains se joignent, les bras s'enlacent, les rondes tourbillonnent furieuses ; Bacchus triomphe et tout répète, tout crie : *Évohé ! Évohé !*

Certes les vendanges étaient joyeuses dans la Grèce des âges héroïques. On se barbouillait de lie, mascarade grotesque, on s'affublait de peaux, d'outres crevées, on brandissait des ceps de vigne ; les pampres tressés en couronnes pleuraient au front des vendangeurs leur beau sang vermeil ; puis on célébrait le dieu, on racontait, ses exploits, ses amours, ses victoires, et les danses rythmaient les chansons. Souvent quelque chanteur plus aimé sortait seul de la ronde, improvisant des strophes que la foule répétait, puis on allait de village en village, et la fête recommençait, et les rondes se reformaient, et c'étaient des folies de toutes sortes, des lazzi, de burlesques parades, une orgie débordante, un délire de tout l'être humain hurlant, clamant et bondissant. Plus tard quelques-uns de ces improvisateurs se révélèrent poètes. Les noms d'Arion, d'Asos d'Hermione ne sont pas encore oubliés ; un peu d'ordre se fait dans ce désordre, on se grise en mesure, les strophes se règlent, acceptant une sorte de discipline, les vers une plus savante prosodie. Puis des riches qui dédaignaient de prendre part eux-mêmes à ces fêtes champêtres, toujours un peu brutales, les recherchent cependant, des troupes s'organisent qui n'ont plus l'unique pensée de se divertir ; on accepte quelque salaire, la gaieté se fait payer ses éclats, ses cris et ses chansons. Le dithyrambe est né. Asos d'Hermione, dont nous parlions tout à l'heure, y excella, dit-on ; il fut le maître du grand Pindare. A leur tour Pindare et Simonide composent des dithyrambes. Des prix sont fondés, disputés et conquis. Ce n'est pas assez, dans ces troupes composées, le plus souvent de cinquante *choreutes*, on en vient à se partager, on se répond, c'est le dialogue et déjà l'ébauche du drame. Puis toujours la légende de Bacchus, cela peut à la longue fatiguer même les croyants les plus fidèles. D'autres légendes divines inspirent de nouveaux dithyrambes. Enfin courir par les champs, se grouper sur quelque carrefour, c'est incommode ; on dresse quelques futailles, on y pose quelques planches, et c'est la première scène, c'est le premier théâtre. Thespis, né au village d'Euparia auprès de la glorieuse plaine de Marathon, revendique dans l'histoire l'honneur de cette invention ; ce fut, dit-on, le premier des auteurs dramatiques.

Le théâtre est donc né aux champs ; mais il ne devait pas tarder à émigrer dans les villes, et là seulement il devait trouver sa consécration suprême, se développer, s'épurer. La fleur, poussée entre deux ceps de vigne, était belle, mais d'un parfum un peu âcre ; transplantée à la ville, elle va s'épanouir plus merveilleuse que jamais, et son parfum sera plus doux sans cesser d'être enivrant. Ce sont encore là des débuts bien modestes. Le premier théâtre s'installe sur l'agora, le marché populaire d'Athènes, et tout d'abord c'est un

vieux peuplier noir qui l'abrite et seul compose le décor. Nous ne sommes pas encore au temps où un artiste de Samos, Agatharchos, peindra de magnifiques décorations mobiles et changeantes, ajoutant à l'intérêt poignant du drame les amusantes surprises d'une machinerie savante, et faisant sortir les fantômes des Aimes du Ténare ou descendre les dieux de l'empirée. Cependant le théâtre ne fut pas accueilli dans la ville de l'austère Athènè sans résistance ; le sage Solon lui fit longtemps grise mine. Il n'importe ! L'élan est donné. Le seigneur Tout le monde se déclare bruyamment pour le nouveau venu, et Pisistrate le favorise. Jamais tyran ne dédaigna un moyen quelconque d'amuser la foule ; c'est le moins que l'on gagne en plaisir ce que l'on perd en liberté. Un théâtre est construit, plusieurs peut-être, mais sans grand luxe, tout eu bois. Les Pisistratides pressentent et préparent les grandes destinées d'Athènes, mais leurs ressources restent bornées. Cependant Athènes applaudit déjà de véritables drames. Pratinas, Chœrilos nous ont transmis au moins leurs noms, et de leur successeur Phrynichos, le prédécesseur immédiat du grand Eschyle, nous savons plus encore, le titre de deux de ses pièces : *les Phéniciennes*, *le Siège de Milet*. Nous voyous déjà, et le rait a de l'importance, les épisodes de l'histoire nationale et d'une histoire toute récente, fournir le thème des pièces, la donnée première du drame. C'est, la chronique d'hier que le peuple applaudira demain.

Eschyle combattait à Marathon ; il voulut que son épitaphe rappelât qu'il avait vaillamment porté le casque et les cnémides. Quelques siècles plus tard un autre poète, charmant du reste et justement fameux, lui aussi, se faisait soldat, mais pour fuir ü toutes jambes et jeter sou bouclier : lui-même le raconte et en rit. Horace n'avait point l'âme d'Eschyle. Il faut dire qu'aux champs de Philippes, il ne s'agissait en somme que du choix des tyrans, et la cause était plus haute qui se débattait dans la plaine de Marathon.

La Grèce délivrée, ce fut une joie immense, un tressaillement profond dans tout le monde de l'Hellade, longtemps on n'entendit dans toutes les cités, sur tous les rivages, que des cris de victoire et des actions de grâces. A cette heure sublime, une conscience nationale se révèle et s'affirme ; cités rivales, peuples ennemis, les orgueilleuses aristocraties, les turbulentes et ombrageuses démocraties ont combattu, vaincu ensemble, grande et féconde fraternité qui hélas ! n'aura pas de lendemain. Homère nous montre Pallas se dressant casque en tète, lance en main, devant les remparts qu'elle veut sauver et que sa crinière échevelée dépasse ; ainsi la grande image de la patrie s'est dressée devant la Grèce entière, et pour elle seule ou a su vaincre, on a su mourir.

Un peuple qui a bien mérité de lui-même ne tarde pas à trouver sa récompense dans le développement de sa civilisation, dans l'épanouissement de son génie ; les ailles s'exaltent, s'élèvent, les efforts accomplis les préparent aux grandes pensées, aux grandes œuvres ; on n'a pas douté de soi, on ne doute plus de rien. Les vaincus ont fécondé de leurs cadavres la terre qu'ils voulaient asservir, et jamais elle ne se couvrit de moissons plus belles. Quelle fut la merveilleuse floraison de la Grèce, d'Athènes surtout au lendemain des guerres médiques, quelle poussée de grands hommes, que de splendeurs jamais dépassées, on le sait, on l'a dit cent fois, et nous n'avons pas à refaire cette admirable histoire. Le théâtre partage les magnificences nouvelles : ce ne sera plus une enceinte misérable et qui n'a d'autre richesse que les beaux vers dont elle retentit, quelques pans de bois, quelques pierres brutalement étagées. Le théâtre de Bacchus se creuse au flanc de la montagne qu'habitent les dieux protecteurs de la cité. Il prend place dans cette acropole où se dressent, se groupent le Parthénon, les Propylées, l'Érechthéion, tout le passé d'Athènes, toute sa

légende, toute son histoire belle comme une légende, il s'abrite sous l'égide d'Athènè, il est lui-même un temple ; les vers du vieil Eschyle, ceux du jeune Sophocle, échappés loin de l'enceinte immense et cependant toujours trop étroite, vont monter là-haut jusqu'à l'acropole, puis confondus avec les prières que les prêtres murmurent, avec l'encens que répandent les autels, ils vont s'envoler plus loin encore, peut-être jusqu'au ciel, car eus aussi sont une hymne sainte, une sublime prière ; les dieux de la Grèce sont trop grecs pour ne pas aimer les beaux vers, et la plus belle, la plus sainte prière n'est-elle pas la beauté ?

Mais ce n'est pas le lieu de parler des représentations scéniques. Ne voyons le théâtre que dans ce qu'il a de plus matériel, ce qui est de pierre ou de marbre, le monument. Nous ne saurions entreprendre ici la description, pas même l'énumération de tous les théâtres que construisirent soit dans la Grèce continentale, soit dans les îles, soit dans les colonies les plus lointaines, les joyeux fils de la Grèce. Pas une cité de quelque importance qui n'eût son théâtre.

Au reste le théâtre ne servait pas qu'à des représentations scéniques. Toutes les cités grecques n'avaient pas un Pnyx, une tribune aux harangues comme celle que devait si fièrement dresser Athènes en face de la mer asservie ; mais toutes les cités grecques, nous le répétons, avaient leur théâtre, énorme quelquefois et pouvant aisément contenir une foule de vingt ou trente mille assistants. Aussi était-ce au théâtre que les assemblées publiques se tenaient très souvent. Les rhéteurs, ceux du moins qui avaient assez de crédit pour attirer un auditoire nombreux, y discouraient sur les sujets les plus divers. Dans les villes où l'assemblée du peuple, de par la constitution ou une tolérance passée en usage, s'arrogeait une autorité souveraine, on vit plus d'une fois les ambassadeurs étrangers reçus en audience au milieu même du théâtre.

L'histoire a gardé le souvenir d'une audience ainsi donnée et reçue à Tarente, cité grecque de mœurs et d'origine, et certes les circonstances étaient graves. Sans déclaration de guerre et sur les incitations d'un démagogue, Philocharis, lui-même grisé de sa bruyante faconde, les Tarentins avaient coulé bas quatre galères romaines. Le sénat réclame et pour une fois se montre conciliant, car il envoie une ambassade et non quelques légions. Postumius est introduit dans le théâtre ; on le regarde, on le dévisage, on le plaisante, on l'insulte, on rit. De longtemps le peuple ne s'était aussi bien amusé. Jamais les Tarentins ne se sentirent si contents d'eux-mêmes, jamais leur cité ne fit si glorieux étalage de sa puissance. Songez donc ! Tarente arme, quand elle veut, trente mille hoplites, cinq mille cavaliers, sa flotte est redoutable entre toutes, et Rome ose se plaindre ! Hors d'ici l'importun ! des quolibets ? ce n'est pas assez, on jette de la boue, et cependant Postumius, montrant sa toge indignement souillée, s'écrie : *Riez ! Riez maintenant ! c'est votre sang qui lavera ces taches*. Il en fut ainsi. Rome tenait la parole que donnaient ses ambassadeurs ; Tarente devait bientôt apprendre comment la louve savait défendre ses petits et comment elle savait mordre.

De Tarente en Sicile la traversée n'est pas longue, même pour une galère ; et toujours en quête des souvenirs que les théâtres antiques peuvent nous raconter, nous abordons auprès de Catane. C'est le plus beau mais aussi le plus fou des Athéniens, Alcibiade, qui nous y a conduits.

Catane conserve le théâtre qui le vit, selon toute vraisemblance, haranguer, distraire la foule, pendant que les Athéniens s'emparaient des portes mal gardées. Le monument a été cependant bien transformé, et du théâtre primitif,

de l'œuvre des Grecs il ne subsiste guère que l'emplacement choisi et les premières assises des fondations. Ainsi qu'il est arrivé souvent, les Romains ont tout refait, tout bouleversé. Les ruines cependant restent curieuses et de l'effet le plus pittoresque. Tout un quartier a germé, poussé, grandi sur le monument disparu. C'est de cours en jardins, de ruelles en ruelles et jusqu'à travers les caves qu'il faut chercher le pauvre théâtre. Lui que le soleil embrasait librement, à peine si, par échappées, il reçoit quelques rayons égarés. Les gradins d'un bel appareil ébauchent un escalier gigantesque aussitôt interrompu. Quelques chapiteaux où s'enroule la volute ionique, de nombreux fragments de marbres variés attestent les magnificences d'autrefois. Les voûtes ombreuses portent, sur leur robuste ossature de petits jardinets tout fleuris, les œillets s'accrochent aux fentes des grosses pierres noircies. Toutes ces choses incomplètes, croulantes, abandonnées, s'harmonisent dans leurs contrastes, et s'enveloppent de ce charme suprême que donnent à toutes choses le mystère et l'inconnu.

Dans tous pays, sur tout rivage si lointain qu'il soit où l'exquis génie de la Grèce a rayonné, en tous lieux où l'aigle romaine a laissé la trace de ses griffes toutes-puissantes, on trouve des théâtres. En Afrique, dans la régence de Tunis, à Medeïna, un théâtre superpose encore deux rangs d'arcades. Il mesure près de 60 mètres de diamètre, la scène seule 35 mètres. C'est beaucoup : la scène de nos plus grands théâtres modernes ne dépasse pas 16 ou 17 mètres d'ouverture. En Espagne l'illustre Sagonte, tristement dénommée maintenant Murviedro (vieux mur), garde le théâtre antique le mieux conservé qui soit dans la péninsule. Il s'adosse à une colline, selon l'usage constant des Grecs, mais c'est une création toute romaine.

Les théâtres antiques sont nombreux en France. On sait que les diverses peuplades qui se partageaient la Gaule ne succombèrent qu'après une résistance glorieuse. Il ne fallut pas moins de dix ans de guerre et que le génie de César pour assurer et achever la victoire, de Rome ; l'honneur n'est pas médiocre pour les vaincus. Au reste nous savons aussi qu'ils acceptèrent, avec une extrême facilité, la civilisation des vainqueurs, leurs habitudes, leur langage, presque toutes leurs institutions. Nous ne voyons pas très bien ce que la Gaule perdait à devenir romaine, car son indépendance n'était souvent qu'une libre anarchie, et déjà les invasions germaines menaçaient de passer le Rhin ; au contraire nous voyons, et sans peine, ce que la Gaule gagnait à son entrée dans l'immensité du monde romain. Que de cités encore florissantes nous le disent ! Quelques-unes et des plus fameuses, Lyon, Bordeaux, sont des créations toutes romaines. Arles, Orange, bien déchues il est vrai, nous parlent, elles aussi, de Rome, et si éloquemment que nous voilà bien près d'absoudre César et ses légions. Nous avons nommé Arles et Orange, car leurs deux théâtres comptent entre les plus intéressants et les mieux conservés. Au vieil Évreux le théâtre n'est qu'un talus embroussaillé, à Lillebonne du moins le demi-cercle se dessine et l'herbe normande, grasse et fraîche à donner aux hommes des appétits de ruminants, laisse voir quelques fragments de la puissante maçonnerie où s'étageaient les gradins ; à Champlieu, aux limites de la forêt de Compiègne, le monument, de petite proportion, reste reconnaissable dans son ensemble et coquettement domine les champs déserts qui furent une cité ; à Bezançon, la sollicitude des édiles a fait redresser quelques colonnes qui marquent le commencement d'une scène, mais à Arles, dans cette charmante ville si gaiement ensoleillée, le théâtre tient plus large place et reflète mieux la majesté des Césars. Le prêtre Cyrille et l'évêque saint Hilaire le firent détruire au cinquième siècle, empruntant pour ne jamais les lui rendre, au vieil édifice païen, ses marbres qu'ils voulaient

christianiser. Deux colonnes oubliées trônent sur la scène, et l'orchestre dessine nettement son demi-cercle. Les herbes de Provence sont discrètes ; elles festonnent les ruines sans les effacer.

A Orange c'est mieux encore ; et nous ne connaissons aucun théâtre antique où l'ensemble des constructions qui composaient la scène subsiste aussi complet.

Le théâtre antique, tel que l'ont conçu les Grecs, tels que l'acceptèrent et le répétèrent docilement les Romains (nous négligeons quelques rares variantes, quelques prétendus perfectionnements introduits au cours des siècles), présente deux grandes divisions bien distinctes ; la partie réservée aux acteurs, la partie réservée au public. Celle-ci formant demi-cercle ; est dite *kilon*, le creux, chez les Grecs, *cavea* ou *visorium* chez les Romains ; on distinguait l'*ima*, *media* et *summa cavea*, c'est-à-dire la partie inférieure, celle réservée aux magistrats, aux personnages de distinction, la partie moyenne et la partie la plus élevée, abandonnée à la plèbe et aux esclaves. De petits murs marquaient la séparation : c'étaient les *bastei* ou *præcinctiones*. Des escaliers (*scalæ*), au nombre le plus souvent de six ou de sept, descendaient des gradins extrêmes et convergeaient vers le centre du théâtre. Ils arrivaient jusqu'à ce demi-cercle presque toujours dallé de marbre ou pavé de mosaïque, l'orchestre, où le chœur grec venait chanter et évoluer, où les Romains devaient plus tard installer des sièges, car le chœur qui a une importance si considérable dans le drame d'Eschyle et de Sophocle, déjà réduit à un rôle plus modeste dans les pièces d'Euripide et de ses successeurs, disparaît ou à peu près dans le théâtre que composent les auteurs romains ou qu'ils accommodent au goût d'un nouveau public. C'est au milieu de l'orchestre que se dressait, du moins dans les théâtres grecs, l'autel enguirlandé de pampres, décoré de masques, qui attestait la présence supposée du dieu Bacchus ; on l'appelait Thymète : quelquefois il servit de tribune aux orateurs.

La seconde grande division d'un théâtre antique, celle qui est exclusivement réservée aux acteurs, à tout ce qu'exige de personnel et de matériel une représentation théâtrale, c'est la scène qui se subdivise en *proscenium* ou avant-scène avec le *pultitum*, la partie la plus avancée du *proscenium*, celle qui restait toujours à découvert, même lorsque le rideau s'était levé, dérobant la scène aux spectateurs, puis en hyposcenium, ce que nous autres modernes nous appellerions les dessous, puis en scène proprement dite avec ses trois entrées traditionnelles, la grande porte centrale, la plus haute, dite *regia*, parce que les dieux, les rois, les héros étaient supposés avoir là leur demeure, et les deux portes plus petites, les *hospitales*, parce qu'elles servaient aux hôtes et aux étrangers. Enfin venait le *postscenium*, qui remisait les décors, les accessoires, et renfermait les pièces, les dépendances où les acteurs s'habillaient. Souvent cette partie du monument se rattachait à des portiques, à des jardins, voire même à une place publique.

Le rideau, dit *aulæum* ou *siparium*, est une invention relativement moderne et qui dut coïncider avec un nouveau développement donné à l'art de la décoration scénique ; ce voile discret permettait aux machinistes de modifier ce qu'on appelle, en terme de coulisse, la plantation. Les théâtres romains eurent toujours un *aulæum*, mais non pas toujours les théâtres grecs. Le rideau, au lieu de se lever comme chez nous, s'abaissait et s'enroulait dans l'*hyposcenium*. Donc cette expression que nous lisons dans Horace : *aulæ premuntur*, la toile est baissée, signifie : la pièce commence ; cette expression contraire que nous transmet Ovide : *aulæa tolluntur*, la toile est levée, signifie : la pièce est terminée. C'est exactement l'opposé de ce que signifient les expressions françaises

8

correspondantes. Vous apprenons dans un passage des métamorphoses d'Ovide que l'*aulæum* ou pour mieux dire les *aulæ* — on se servait plus généralement du pluriel — étaient peints et représentaient des scènes héroïques ou historiques.

Quelles étaient les décorations mobiles et changeantes qui venaient compléter ou peut-être même quelquefois cacher la décoration permanente et solide d'une scène antique ? cette question reste très obscure, et l'on ne saurait y faire une réponse d'une parfaite précision. Au reste, la réponse serait toute différente, si l'on se reporte à l'âge héroïque du théâtre grec, ou si l'on descend à l'époque des Césars, lorsque le drame fait place trop souvent à la pantomime ou à la danse.

M. Camille Saint-Saëns, dans un mémoire curieux, avance une hypothèse hardie, toute personnelle, mais qui nous semble parfaitement admissible. Ces architectures délicates, légères, intraduisibles en matériaux solides, qui promènent aux murailles des maisons gréco-romaines, les aimables fantaisies d'une imagination charmante, ces colonnades sveltes jusqu'à l'invraisemblance, ces frontons, ces acrotères sans autre appui que des lignes flottantes, ces audacieuses perspectives de sanctuaires aériens et perdus dans l'espace ne seraient-ils pas un souvenir direct et même assez fidèle des décorations théâtrales ? M. Saint-Saëns le pense et nous sommes tentés de le penser après lui. L'impossible devient aisément réalisable sur la scène alors que l'architecte décorateur ne prétend plus réaliser ses rêves que sur la toile et l'ossature d'une charpente légère. Tout ce qui est rêve fait songer au théâtre et aux illusions complaisantes de la scène. Ainsi en nous promenant aux maisons de Pompéi, en nous égayant et reposant l'esprit aux joies des fresques partout souriantes, nous aurions une vision dernière des prestiges scéniques et du monde presque féerique où Melpomène et Thalie, au moins à l'époque romaine, évoquaient leurs fantômes toujours aimés.

Ces détails et ces observations s'imposent au moment de parler du théâtre d'Orange, et nulle part ils ne pouvaient être mieux placés. En effet, le théâtre d'Orange reste un des très rares théâtres qui aient conservé à peu près reconnaissables la scène et ses dépendances. Presque partout ailleurs, la scène n'est plus qu'un alignement de blocs à peine visibles au ras de terre, quand ce n'est pas moins encore. Nous savons cependant que les architectes anciens réservaient toutes les ressources de leur art à la décoration de la scène ou de ses abords. Là, se dressaient en colonnes les marbres les plus précieux ; là, se groupaient les statues les plus nombreuses ; c'est la scène du théâtre d'Arles qui a donné à Louis XIV, pour passer ensuite de Versailles au musée du Louvre, la célèbre Vénus d'Arles ; c'est de la scène du théâtre enfoui aux ténèbres où se cache Herculanum, que viennent les statues chastement drapées qui éternisent, au musée de Naples, le souvenir d'une riche et généreuse famille, les Balbus.

Mais ces richesses, cet entassement de matériaux magnifiques, devaient tout d'abord, tenter les pillards et les dévastateurs. C'est là que l'on devait commencer l'exploitation au jour où les théâtres, comme tant d'autres monuments antiques, devinrent des carrières, et le hasard est grand qui a permis au théâtre d'Orange de sauver, au moins dans son ensemble et ses éléments essentiels, tout ce qui constituait la scène. Une puissante muraille haute de trente-six mètres et qui, majestueusement, domine la ville tout entière, se dresse face aux spectateurs ; ceci n'est pas une expression vaine et qui ne correspond plus à aucune réalité. Les spectateurs ne sont pas toujours absents au théâtre d'Orange : il y a peu d'années encore on y a joué l'opéra de *Joseph*.

Ce grand mur de la scène percé des trois portes obligées, étageait trois rangs de colonnes, encadrant des niches et des statues. Les statues ont disparu, les colonnes ont été brisées ; il reste cependant assez de cette décoration architecturale pour qu'elle puisse être aisément reconstituée, au moins par le crayon ou la pensée.

Les théâtres, ensevelis sous les cendres du Vésuve, auraient dit nous donner un ensemble encore plus complet. Mais de ces théâtres, le plus considérable, celui d'Herculanum, ne peut être visité que très difficilement et la torche à la main. Il est malaisé de comprendre, plus encore, d'admirer, un monument ainsi condamné à d'éternelles ténèbres. Une inscription nous a conservé le nom de l'architecte : ce fut un certain Numisius, fils de Publius, et du généreux citoyen qui fit les frais de la construction, Lucius Annius Mammius Rufus.

Pompéi a deux théâtres voisins l'un de l'autre et de grandeur inégale. L'un, dit le théâtre tragique, le plus vaste, est cependant de proportions médiocres. Au reste, il ne faut pas l'oublier, Pompéi n'était qu'une ville de vingt à trente mille habitants au plus ; une sorte de sous-préfecture de seconde classe. Nous y vivons la vie intime des anciens, et aucun document, aucune histoire ne nous fait mieux pénétrer dans leur intimité. C'est une impression saisissante ; si brouillé que l'on soit avec Lhomond, en voyant ces maisons portes béantes, ces boutiques où ne manque rien que les marchands, en suivant ces rues étroites où les ornières profondes nous disent les chars qui viennent de passer, on en vient à décliner machinalement, *rosa* la rose, et n'était la crainte justifiée de quelque affreux solécisme, on se mettrait à parler latin. Mais Pompéi n'avait pas de monuments qui puissent rivaliser, nous ne dirons pas avec ceux de Rome, mais seulement avec ceux de Nîmes ou d'Arles.

Le second théâtre, le petit, qu'on appelle quelquefois l'Odéon, était couvert, et c'est là une particularité remarquable. Le dallage de l'orchestre, dans son bariolage de marbres variés, nous dit le nom des fondateurs : Quinctius Valgus et Marcus Porcius, duumvirs. Cette étroite enceinte, contenant quinze cents spectateurs à peine, pouvait aisément se clore d'une toiture, mais les salles énormes des autres théâtres que nous avons vus, que nous verrons encore, devaient rester à découvert. Ni les Grecs, ni les Romains n'avaient appris à construire ces fermes de fonte qui permettent aujourd'hui de couvrir, avec un minimum de supports largement espaces, des halles, des marchés, des expositions plus ou moins universelles.

Enfin, n'oublions pas que si la civilisation gréco-romaine rayonnait jusqu'aux rivages extrêmes de la Gaule, elle était née et s'était développée sous un ciel plus clément. Aujourd'hui encore à Phalère, aux portes d'Athènes, à Catane, nous avons rencontré de vastes théâtres modernes qui n'ont d'autre toiture, d'autre *velarium* même que l'azur du ciel.

Une question revient souvent à la pensée lorsque l'on parle de tous ces théâtres : quels spectacles y attiraient la foule ? Quel était le programme des représentations ? La réponse n'est pas toujours facile. Cependant nous savons qu'à Pompéi, au moment de la catastrophe, on allait donner ou l'on venait de donner la *Casina*, de Plaute. Le nom de la pièce est écrit, avec la désignation de la place que le spectateur devait occuper, sur une tessère, de bronze retrouvée dans les ruines. Les tessères, rondelles de métal, d'os ou de terre cuite, à peu près grandes comme une pièce de monnaie, tenaient lieu chez les anciens de nos coupons si vite chiffonnés et perdus. Les anciens voulaient, dans les moindres

choses, le solide et le durable ; ils travaillaient pour l'avenir, et l'avenir, c'est justice, ne les a pas oubliés.

En 79 de notre ère, la *Casina* de Plaute comptait bien près de trois cents ans d'existence, c'est beaucoup pour une œuvre de théâtre, et nous voyons qu'elle figurait encore au répertoire courant.

Nous doutons, par malheur, que les spectateurs romains aient toujours eu le goût aussi difficile. Plaute, Térence, cédèrent souvent la place à des farces grossières, à des exhibitions éhontées, pis encore hélas ! à des combats de gladiateurs. Quintilien avait dit : In comœdia maxime claudicamus, *ce n'est pas dans la comédie que nous excellons*. C'était un peu sévère, mais il est constant que le théâtre latin, pendant un siècle ou deux si florissant et si fécond, tombe sous les Césars dans une irrémédiable décadence. L'amphithéâtre tue le théâtre. Quant à la tragédie, les Romains en composèrent ; les tragédies attribuées, avec plus ou moins de vraisemblance, à Sénèque, ne paraissent pas avoir jamais été représentées ; mais Ovide avait écrit une *Médée* très vantée, deux vers que nous citent Sénèque et Quintilien, nous la font regretter, car ils sont fort beaux. Nous avons peine cependant à nous imaginer l'aimable chantre des amours accordant la lyre de Sophocle. Quoi qu'il en soit, en acceptant même les éloges que les anciens nous font, de cette *Médée* et de quelques autres tragédies perdues, il reste certain que Melpomène trouva peu de disciples à Rome. On nomme Térence et Plaute après Aristophane ; nous ne voyons pas quel tragique latin on pourrait dignement nommé après Sophocle et Euripide.

Tertullien écrivait au temps des Sévères, il appelle le théâtre de Pompée la citadelle de toutes les turpitudes ; et dans son curieux petit traité *de Spectaculis*, déchaîne, sans mesure, et probablement sans justice, les foudres de sa rude éloquence africaine. Peu chrétiennement il triomphe des supplices qui attendent, il en est sûr, athlètes et histrions, pantomimes et chanteurs, cochers et danseurs. Plus furieuse explosion de colère ne saurait être imaginée. *On ne va au spectacle*, dit-il, *que pour voir et pour être vu !* et déjà cela l'indigne. *Il te faut, malheureux, les bornes* (celles du cirque évidemment), *la scène, le sable et la poussière de l'arène. Tu ne saurais vivre sans plaisirs. Mais tes poètes impies, ce n'est pas devant Minos et Rhadamante qu'ils comparaîtront, mais, tout tremblants de terreur, devant le tribunal de Christ inattendu* (sed ad inopinati Christi tribunal palpitantes). *C'est alors qu'il faudra entendre les acteurs tragiques ; ils pourront se lamenter sur leurs propres infortunes. C'est dans le feu que les histrions trouveront, leur dénouement. Rouge des flammes éternelles, le cocher sentira s'embraser les roues de son char ; nous reverrons les athlètes dans les gouffres brûlants, non plus dans les gymnases !*

Tertullien n'est pas tendre. Consolons-nous en pensant qu'il mourut hérétique.

Toutefois en faisant la part de l'hyperbole dans ces diatribes féroces, il faut bien reconnaître qu'à l'époque des Sévères, le théâtre antique avait déserté son premier et sublime idéal. Les Muses traînent aux ruisseaux de Rome, et la Grèce, leur mère, ne les reconnaîtrait plus. Pompée, qui fit construire l'un des premiers théâtres de Rome, avait eu soin de l'adosser à un temple de Vénus, et dans la dédicace par lui dictée, il se vantait d'avoir érigé un temple avec des gradins à côté, ingénieux euphémisme qui accuse l'hostilité des vieux Romains, mais une hostilité satisfaite à peu de frais et déjà prête aux dernières capitulations.

Le répertoire dramatique de la Grèce avait conquis dans le monde ancien une trop grande réputation pour ne point pénétrer jusqu'aux bords du Tibre, le jour

où les légions étendirent leurs victoires jusqu'en Orient. L'austérité chagrine des censeurs s'efforça en vain de lui fermer la porte ; Thalie et Melpomène entrèrent à Rome à la suite des triomphateurs. Mais quelles mésaventures souvent grotesques, quelles épreuves, quelles avanies attendaient les deus illustres sœurs, c'est ce qu'une anecdote racontée par Polybe suffit à nous montrer. En 585 de Rome, Anicius vainqueur revient d'Illyrie. Galamment il fait suivre les magnificences guerrières de son triomphe de représentations scéniques. On avait dressé un théâtre dans la vaste enceinte du cirque. Les joueurs de flûte (les aulètes) entrent les premiers ; ainsi que le chœur ils se rangent sur le devant de la scène. Anicius les invite à commencer. Et voilà les virtuoses qui, selon les règles de leur art, égrènent, sous leurs doigts agiles l'échelle des tons et des demi-tons. Ce prélude musical ennuie Anicius. Ce n'est pas là commencer : *Commencez donc enfin !* s'écrie-t-il. Les flûteurs poursuivent sans prendre souci d'un ordre qu'ils ne sauraient comprendre. Anicius furieux dépêche un licteur sur la scène. Voyons-nous un gendarme, intervenant à la Comédie Française pour sermonner les acteurs ? Le licteur bouscule et pousse les flûteurs. *En avant ! Marchez donc !* C'est là à peu près tout ce que peut dire et faire un licteur romain. Les Romains ont la main rude. Les flûteurs obéissent. Il le faut bien. Et voilà que toujours soufflant ils s'abandonnent à mille folies. Ils sont Grecs, des vaincus sans doute, des esclaves peut-être ; mais il ne saurait déplaire à leur malice de railler leurs vainqueurs. Ah ! les Romains veulent une bataille, ils l'auront. On court sus aux choristes et le chœur se débande, roule, fuit en désordre sur la scène, dans l'orchestre, jusque sur les gradins. Cependant un choriste moins pacifique se retourne et d'un coup de poing brise la flûte d'un aulète. A la bonne heure, voilà qui est charmant. On crie, on applaudit, Anicius daigne sourire. L'arrivée de deux danseurs et de quatre athlètes met le comble à la confusion. Polybe avoué son impuissance à décrire ce tumulte effroyable et cette mêlée sans nom. Il ajoute que s'il parlait des tragédiens qui parurent ensuite, il aurait l'air de se moquer.

Quelques années plus tard, Marius, un Romain bien romain, ne daigna pas honorer de sa présence plus de quelques instants, les spectacles à la mode grecque qu'il avait commandés à l'occasion de son deuxième triomphe.

Ce serait faire tort aux Romains de les confondre tous avec Marius ou Anicius. Nous savons que les comiques et les tragiques grecs trouvèrent à Rome des admirateurs enthousiastes et sincères, puis des imitateurs habiles ; Térence, l'ami, le commensal des Scipions, s'inspire de Ménandre, Ennius d'Euripide.

Entre les trois grands tragiques que l'humanité doit à la Grèce, Euripide n'est pas le plus grand ; ce fut lui cependant qui rencontra en Italie le plus de faveur, sinon auprès des lettrés, au moins auprès du public qui voulait bien accepter le théâtre en concurrence avec le cirque et l'amphithéâtre. Mais le répertoire d'Euripide, passionné, émouvant, humain, pathétique, subit lui-même de singulières mésaventures. On ne tarda pas à le morceler. Les drames émiettés, mutilés ne se produisirent plus que par fragments.

On imposa même aux tragédies grecques les plus outrageantes transformations. On en vint à miner Hippolyte et Médée. Le philosophe Lucien, qui cependant était homme d'esprit, trouve merveilleuse cette innovation et n'a que railleries pour les cothurnes et les masques de la vieille Melpomène.

Les Romains adossèrent souvent leur théâtre à quelque hauteur naturelle, cette disposition leur épargnait beaucoup de difficultés et de dépenses ; mais, bâtisseurs de voûtes, il leur était loisible de construire un théâtre sur un emplacement tout uni. C'est ce qu'ils firent lorsque le fastueux Pompée ordonna

la construction du premier théâtre permanent que Rome ait connu, c'est ce que firent César et Octave lorsqu'ils construisirent le théâtre qui porte le nom du neveu chéri d'Octave, le si regretté Marcellus.

Aux abords de la petite place Montanara on voit les maisons prendre un alignement inattendu et décrire une courbe régulière. Les bâtisses débiles et misérables laissent passer quelques gros blocs, plus loin des assises régulières, puis des voûtes brisées, des arceaux tout entiers. C'est le théâtre de Marcellus. Il est enterré de plusieurs mètres, ainsi que tous les monuments de la vieille Rome. Les colonnes d'ordre dorique où lés premières arcades s'encadrent, n'en paraissent que plus robustes et plus trapues ; ces arcades elles-mêmes sont devenues des boutiques ou pour mieux dire des tanières obscures, des antres noirs. Les forgerons, cyclopes enfumés, y mènent grand tapage, battant le fer, éclaboussant les vieilles pierres du théâtre et traversant d'éclairs les ténèbres qui les entourent. Une populace loqueteuse hante ces ruines, des enfants criards, des chiens hargneux.

Le théâtre superposait trois rangs d'arcades, deux subsistent ou du moins restent reconnaissables. Les colonnes à demi engagées, doriques au rez-de-chaussée, ioniques au premier étage, accusent, comme la corniche, les moulures et les moindres détails, un dessin ferme, d'une science et d'un goût parfaits. C'est là une des meilleures créations de l'art gréco-romain et qui dignement fait honneur au siècle d'Auguste. Ces arcades portaient le vaste plan incliné où s'étageaient les gradins ; voilà ce que les Grecs, à peu près ignorants de la voûte, n'auraient jamais pu construire.

La scène et tout l'intérieur du monument disparaissent sous les constructions parasites. Les Savelli, s'y étaient bâti un palais tout entier, plus tard, acquis par la famille Orsini.

Vérone avait aussi un théâtre magnifique et de très grandes proportions, adossé à une hauteur que borde l'Adige. Mais ce théâtre, incomplètement déblayé, ne peut nous offrir l'occasion d'aucune observation nouvelle

Une petite ville, voisine de Vérone, s'enorgueillit d'un théâtre vieux seulement de trois siècles, mais que nous pouvons cependant classer dans les théâtres antiques ; c'est' en effet une reconstitution assez curieuse et qui trait honneur au goût comme à la science de Palladio.

Le théâtre Olympique, dernier ouvrage de Palladio, fantaisie d'archéologue qui mériterait peut-être un sourire complaisant de Vitruve, n'a point de façade et se dérobe (cela n'est pas dans la tradition antique) au fond de couloirs misérables. Il est très petit, c'est une réduction et qui donne tout d'abord l'impression puérile d'un joujou. Cependant les gradins s'étagent selon la formule, une galerie les surmonte, déployant des arcades à plein cintre, la scène a ses trois portes, et dans leur ouverture on aperçoit, en perspective fuyante, des palais, des colonnades qui ont la prétention mal fondée de simuler une ville antique ; on y sent un ressouvenir trop fidèle de la place Saint-Marc et des Procuraties. C'est là du Palladio à peine déguisé. Cependant les portes, toujours selon la formule, sont encadrées de cotonnes et de niches où s'ennuient de chastes statues. On leur a joué, autrefois, des tragédies d'Alfieri ; on dirait qu'elles en restent inconsolables. Palladio a établi un *velarium*, il n'y pouvait manquer, mais un toit l'abrite, ce qui est contradictoire. Enfin il faut y mettre quelque complaisance. Ne voyons pas ce toit malencontreux, supposons de pierre ces pauvres gradins de bois, de marbre les statues de plâtre, et récitons, dans le silence de cette triste

solitude, quelques vers d'Euripide ou de Plaute ; l'écho nous répondra peut-être, mais, j'imagine, avec un fort accent italien. Athènes a deux théâtres anciens, le très fameux théâtre de Bacchus où nous reviendrons, l'Odéon ou théâtre d'Hérode Atticus, construction toute romaine de l'époque des Antonins. Il fut, dès le règne de Valérien, rattaché aux fortifications dont l'Empire, déjà menacé du flot montant des barbares, avait déshonoré l'Acropole. C'était un poste avancé, un bastion robuste qui flanquait et protégeait les abords de la place. Canonniers vénitiens, janissaires turcs s'y embusquèrent tour à tour, et le triste honneur de ces batailles sans gloire a coûté cher au monument ; cependant l'intérieur, protégé par sa ruine même et l'entassement des débris, a reparu presque tout entier sous les fouilles patientes. On y joue quelquefois les vers d'Antigone, tout dernièrement encore, s'y envolaient retentissants et joyeux comme un essaim d'oiseaux impatients de lumière, de soleil et d'azur.

Lorsque nous parlons de théâtre, ne point retourner en Sicile serait un double crime de lèse-beauté et de lèse-majesté. Nos dernières étapes nous mèneront à Syracuse, à Taormine. Nous négligerons Ségeste, dont le théâtre est bien conservé, mais de proportions médiocres.

Syracuse couvrit de ses maisons, de ses palais, de ses temples, elle couvre encore de ses ruines, de ses poussières, ou du moins de ses souvenirs, un espace immense. De l'île d'Ortygie qui la vit naître, auprès des papyrus où s'ombrage la légendaire fontaine d'Aréthuse, jusqu'aux limites extrêmes de l'Epipoles, jusqu'à l'Euryalus, ce fort si bien conservé qui le couronne et en défend les abords, on compte près de 10 kilomètres.

Le théâtre de Syracuse était, par sa grandeur et sa magnificence, tel que Syracuse avait droit qu'il fût. Que de passants qui menaient terrible tapage sont venus là ! Les tyrans qui firent la puissance, mais aussi (l'un ne va guère sans l'autre) les épreuves et les malheurs de Syracuse, Gélon qui vainquit les Carthaginois à l'heure même où les Grecs triomphaient à Salamine, Hiéron, puis Denys, despote soupçonneux qui suspend dans un festin une épée au-dessus de son ami Damoclès, Denys qui fait jeter en prison les critiques assez osés pour ne pas admirer ses vers, car Denys se pique de beau langage, il fait de mauvaises tragédies. Tous les vices, tous les crimes, un homme affreux ! Puis c'est Denys second qui meurt maître d'école à Corinthe ; le sceptre rapetissé n'est dans sa main qu'une férule. Il ne s'agit, plus de belles-lettres, mais de lettres tout court qu'il faut enseigner aux enfants.

Voici venir Timoléon qui fut, dit-on, homme de bien ; une fois n'est pas coutume et cela étonne quelque peu dans un meneur de peuples. Très vieux et devenu aveugle, Timoléon conserva cependant à Syracuse tout son crédit et toute son autorité. *Quand il survenait des affaires importantes*, nous raconte Plutarque, *les Syracusains appelaient Timoléon. On le voyait, sur un char à deux chevaux, traverser la place publique et se rendre au théâtre ; là il entrait assis sur son char. A son arrivée, le peuple le saluait tout d'une voix ; il leur rendait le salut ; et, après avoir accordé quelques moments à ces élans d'acclamations et de louanges, on discutait l'affaire : il donnait son avis, que le peuple confirmait toujours par son suffrage, après quoi les citoyens le reconduisaient avec des acclamations.*

Avec Agathocle une ère de batailles et de conquêtes recommence, et Syracuse fait parler d'elle bruyamment. Dans ce théâtre dont nous foulons les ruines, on vit Agathocle convoquer, assembler, haranguer le peuple ; il avait fait massacrer la veille les citoyens les plus notables.

Après tous ces hommes sanglants et dont l'immortalité a coûté cher, il est doux d'évoquer d'autres hommes dont la gloire n'est faite que de lumière, de joie et d'harmonie. Eux aussi, certainement, sont venus dans ce vieux théâtre. Si Archimède y a pris place, nul doute qu'il n'ait fort mal écouté la pièce, un théorème de géométrie chantait dans sa pensée, plus délicieuse chanson que la muse de Sophocle. Moschus, Théocrite, Pindare, apportaient une oreille plus attentive. Mais aucun des humains, si grand fût-il, qui ait passé par là, ne méritait acclamations plus retentissantes que le vieil Eschyle. On ne sait trop pourquoi il avait quitté la Grèce. Au reste, accueilli en Sicile, comme c'était justice, il fit représenter à Syracuse sa tragédie d'*Etna*. Quel nom ! Quel titre ! Quel sujet ! Ce poète, plus grand lui-même que notre chétive humanité, prenant pour ses héros les Titans écrasés, se mesurant lui-même en quelque sorte avec l'une des plus hautes montagnes qui soient dans le vieux monde, montagne de roc, de neige et de feu, quelle entreprise magnifique ! Quel duel colossal ou plutôt quel accouplement prodigieux ! Et combien nous devons regretter que ce drame soit perdu !

Hélas ! le théâtre est là qui certainement l'entendit, mais qui ne pourrait plus nous le redire. Ce théâtre n'est que rocher, solide comme la gloire du vieil Eschyle. De rocher sont les quarante rangées de gradins, de rocher la grotte tapissée d'inscriptions qui les surmonte, de rocher les escaliers qui divisaient le flot immense du peuple bientôt épandu de toutes parts, de rocher la scène ou du moins ce qu'il en reste. Tout ce qui était bloc taillé, pierre rapportée a disparu. Il parait que les constructions qui certainement complétaient la scène, avaient survécu sais grand dommage, jusqu'à l'époque de Charles-Quint. Mais ce pseudo-César flamand-hispano-tudesque avait besoin de pierres pour bâtir les bastions qui, honteusement, enserrent dans l'île d'Ortygie, berceau devenu tombeau, l'ombre agonisante de la pauvre Syracuse. Il fit tout jeter bas. Cette dévastation sauvage lui permit, peut-être de garder quelque temps la cité où s'accrochait sa griffe impériale, mais que nous importe ?

Le règne de Charles-Quint a vu éventrer la merveilleuse mosquée de Cordoue, devenue cathédrale chrétienne ; le chœur enchâssé de force dans ces colonnades mystérieuses où se perd et frémit encore le nom sacré d'Allah, si splendide qu'il soit, ne saurait nous consoler du sacrilège et de la perte subie ; ce même règne a vu mutiler, ce rêve des Mille et une nuits, fait d'albâtre et de marbre, qu'on appelle l'Alhambra. Après cela, on nous dira que Charles-Quint ramassa un jour le pinceau échappé aux mains du Titien : c'est trop peu pour nous faire oublier Syracuse, Cordoue, Grenade, si odieusement outragées.

Plus une enceinte est vaste et plus, lorsqu'elle est vide, elle semble triste, plus son abandon semble cruel, plus le silence même y semble profond. On n'entend rien dans ce théâtre que battait la houle populaire, rien, sinon le cri des cigales et le tic-tac d'un moulin, blotti derrière les ruines. Ces deux vois monotones font songer à deux vieilles qui caquettent, hélas ! sans plus savoir ce qu'elles disent.

Certes Taormine, l'antique Tauromenium, n'a jamais joué, dans l'histoire de la Sicile ni du monde, un rôle comparable à celui que Syracuse a su longtemps soutenir, et pourtant Taormine peut se vanter de posséder un théâtre qui l'emporte sur celui de sa glorieuse voisiné. C'est le plus magnifique qui subsiste, on nous l'a dit ; nous voulons nous en assurer.

Nous quittons le train à Giardini, un nom aimable mais bien obscur. A peine échappés de wagon, nous sommes entourés, assaillis, étourdis de clameurs inhumaines. On nous bouscule, on nous heurte, on jongle avec nos personnes,

on se les dispute, on se les arrache, en quelques instants tout notre bagage est dispersé aux quatre vents : les sacs par ici, les couvertures par là, les cartons là-bas, les boites à couleurs on ne sait où. Les naturels à longues oreilles se mettent de la partie ; tout s'en mêle : voilà que les baudets nous heurtent du museau et de force nous les sentons se pousser entre nos jambes. Tout à coup un carton s'ouvre et se vide, désastre épouvantable, les dessins, les croquis, l'espoir des tableaux rêvés voltigent comme des feuilles mortes en proie aux aquilons. C'est trop fort, nous crions vengeance. Le peintre, un brave artiste très pacifique d'ordinaire, éclate le premier. Un peintre à qui l'on a pris ses études, c'est terrible ! Autant faudrait-il prendre un os à la triple gueule de Cerbère. Les bâtons tournoient faisant le moulinet, les cannes se dressent, s'abattent en cadence, les hommes crient, les ânes braient ; mais bientôt la place est nette ; le champ de bataille nous reste, hélas ! jonché de débris lamentables, sacs béants qui perdent leurs entrailles, dessins déchirés, toiles crevées. Mais enfin tout est sauvé ou à peu près, même l'honneur.

Cependant un pauvre vieux et sa bête se tiennent à l'écart, leur discrète neutralité obtient sa récompense. L'homme et la bête nous plaisent : ce sont gens de bon air et d'aimable compagnie. Aussi nous leur donnons la préférence c'est à leur échine et à leur dos que nous réservons l'honneur de porter notre fortune qui, du reste, n'est pas celle de César.

Nous voici grimpant, poussant la bête, poussant le vieux aux rocailles d'un sentier rapide, tandis que nos fuyards de tout à l'heure nous guettent de loin, chiens hargneux qu'on' a fouaillés et jettent à notre pauvre vieux des menaces et des injures. Notre préférence lui doit peut-être coûter cher.

Chemin faisant, nos souvenirs résument la longue histoire de Taormine. Sans peine nous y trouvons quelques beaux massacres, quelques ruissellements de sang comme il convient à une cité de noble lignée et qui se respecte. Les esclaves, révoltés à la voix de Spartacus, s'étaient retranchés sur ces hauteurs, et la tâche fut rude pour les en déloger. Plus tard, dans le duel épique d'Antoine et d'Octave, Tauromenium se prononce en faveur du premier et le second rudement la châtie. Les invasions conduisent jusqu'en Sicile les Maures du féroce Ibrahim-ibn-Achmet, qui tue l'évêque Procope et lui mange le cœur, pendant qu'on étrangle et brûle les malheureux échappés vivants de la bataille. Puis viennent les Normands et Robert Guiscard. Au temps de Louis XIV, les Français se taillent une citadelle dans les ruines et de loin saluent les vaisseaux de Duquesne vainqueurs de Ruvter et de la flotte hollandaise. Enfin, c'est encore de l'histoire et de l'histoire d'hier, la plage la plus prochaine de Taormine a vu Garibaldi, maître de la Sicile, prendre la mer en quête de victoires nouvelles, au lieu même où était venu, quelques siècles auparavant, atterrir un autre aventurier fameux, Pyrrhos roi d'Épire.

Le théâtre de Taormine pouvait contenir, assure-t-on, vingt-cinq mille spectateurs. C'est une création grecque, l'emplacement qu'il occupe, l'appareil des premières assises l'attestent en toute évidence ; mais les Romains sont venus, reprenant, complétant l'œuvre primitive et surtout la revêtant de nouvelles splendeurs. Les Grecs rêvaient et cherchaient la beauté, les Romains voulaient le faste. Donc le monument est gréco-romain, mais les différences des deux civilisations se dissimulent discrètement et leur contraste ne crie pas aux yeux.

La scène creuse des niches veuves de leurs statues ; quatre colonnes, magnifiques monolithes de marbre,.appuient, aux acanthes de leurs chapiteaux,

les blocs énormes des architraves et de l'entablement ; les autres, tranchées au tiers de leur hauteur, affectent' les airs funéraires de ces colonnes rompues qui tristement se dressent dans nos cimetières. Un large passage règne en arrière de la scène ; la barbarie du moyen âge y a maçonné au hasard des bases, des tambours de colonnes, des architraves brisées. On a dû improviser cette bâtisse au milieu des alarmes de la guerre et dans la crainte des assauts du lendemain.

Lin couloir souterrain règne sur toute la longueur de l'orchestre. Au faite des gradins courait une galerie semi-circulaire qui d'un côté appuyait ses voûtés sur un massif de maçonnerie, de l'autre sur des colonnes décapitées ou pour la plupart renversées ; quelques fûts, jalons oubliés, marquent leur solennel alignement.

L'ossature mérite de l'édifice est presque entièrement de briques ; mais elle portait, elle porte encore un magnifique parement polychrome. Les peintures se sont éteintes, les stucs se sont effrités, mais les marbres, plus solides, ont mieux résisté. Au reste cette brique même souillée, calcinée par vingt siècles de soleil, revêt une patine d'une singulière splendeur.

Le gardien qui nous accompagne, et qui nous prodigue des explications dont nous n'avons que faire, nous montre un grand dessin représentant son cher théâtre. Depuis de longues années l'œuvre est commencée, parait-il, et nous le croyons sans peine. En effet ce trop consciencieux interprète du vrai ne veut rien oublier, il a compté les pierres des ruines, il a compté les feuilles des buissons, les épines des broussailles, les brins d'herbe, et chaque année le renouveau faisant germer quelques brins de plus, verdir quelques feuilles naissantes, la tâche recommence, le dessin interminable se complique toujours et sans fin. Ce chef d'œuvre invraisemblable et qui aurait lassé la patience d'un enlumineur chinois, doit craindre la fraîcheur et l'humidité du soir ; aussi, après un juste tribut d'éloges, nous engageons vivement son auteur à lui rendre l'abri d'une porte close. Enfin on nous laisse, séparation sans regret ; on part joyeux, nous restons plus joyeux encore.

Oh les heures délicieuses que nous avons passées ! C'était le 2 juin, date mémorable au moins pour nous et qui doit compter inoubliée, toujours bénie tant qu'il nous restera une pensée dans l'esprit, un souvenir dans le cœur. Dirons-nous que le théâtre de Taormine est une merveille ? cela dit trop peu. Les ruines, si belles qu'elles soient, s'enveloppent souvent d'un voile de tristesse, le passé soupire plutôt qu'il ne parle. Était-ce un rêve, l'illusion d'une âme ravie et soulevée d'une admiration si haute qu'elle devient de la tendresse et de la reconnaissance ? mais ces ruines n'éveillèrent en nous aucune triste pensée.

Le temps, les hommes, plus cruels, ont mordu, ébréché ces vieilles murailles, mais leur deuil les embellit encore. Nous ne saurions dire ce qu'était le théâtre de *Tauromenium* en ses splendeurs premières, et bien que de savants archéologues se soient ingéniés à nous le restituer, nous l'aimons tel qu'il est, d'un amour sans plainte et salis regret.

La nature lui a été si douce, si clémente ! Il avait autrefois plus de marbres, plus de statues ; il avait moins de fleurs. Pas une lézarde que l'herbe ne festonne, pas une brèche où ne s'encadre l'azur, pas une blessure que ne parfume quelque bouquet joyeusement épanoui. Ces brèches, ces blessures, les hommes les ont faites, le printemps les a pansées.

La végétation éclate et triomphe. Jamais cependant elle ne dérobe rien qui soit digne de la lumière, elle est légère, discrète, respectueuse, transparente ; c'est

une parure, ce n'est pas un linceul. Les agavés charnus élèvent ou replient brutalement leurs feuilles .qui semblent de métal, mais ils n'allument pas, cela tiendrait trop de place, leur haut candélabre de fleurs. Les nopals aux raquettes épineuses s'attendrissent en quelque sorte, car les haies qu'ils forment, moins farouches, sont frangées de longues étamines d'or toutes poudrées de pollen. Les gueules de loup font aux vieilles murailles des taches de pourpre. Puis ce sont des fenouils géants que les liserons escaladent ; leurs clochettes bleues se suspendent dans les hautes ombelles. Plus décoratives que toute autre plante qui germe dans les ruines, les acanthes sont là sur les gradins, sur la scène ; elles dressent des gerbes de fleurs doucement rosées, elles renversent, elles courbent, leurs larges feuilles luisantes et d'un vert profond ; leurs touffes semblent des corbeilles, nous allions dire des chapiteaux vivants, et jamais colonnes corinthiennes n'ont ambitionné de ceindre plus magnifique diadème.

Que de surprises charmantes attendent le regard égaré dans toutes ces joies du printemps en fête ! Elles reposent, tandis que les horizons lointains dont nous sommes entourés-, emportent la pensée à des hauteurs et connue dans une apothéose qui donnent le vertige.

Le théâtre, avec les grands airs d'un vainqueur et d'un conquérant ; a pris pour base et piédestal un puissant promontoire. Les pentes rapides descendent jusqu'à la mer, étageant les cimes arrondies de quelques oliviers bleuâtres. Vus d'aussi loin, on dirait des arbrisseaux. A notre droite la montée se continue, encore, plus escarpée, et penché au bord des ravines, s'accrochant aux rocs et tremblant de tomber, un nid d'aigle, Taormina ou du moins ce qui survit de Taormine, confond ses murailles à demi croulantes où scintillent quelques blanches maisonnettes. Puis les grandes montagnes ondulent et se déploient, sillonnées de petits sentiers qui serpentent ; elles s'entassent toujours plus hautes les unes que les autres, désireuses de toucher ce beau ciel qui les inonde de sa lumière et de son éternel azur.

Que sont ces montagnes cependant ? Elles trouvent aussitôt leur maître, le Titan qui les domine et qui les écrase. C'est une sombre pyramide dont nul mortel, n'a jamais compté les âges. Colosse prodigieux dont s'épouvante la pensée, il a du feu dans ses entrailles, il a de la neige sur son front. Seraient-ce les siècles sans nombre qui l'ont ainsi blanchi ? A ses flancs parfois s'arrête quelque lointain nuage ; et l'on dirait une écharpe légère qu'apportent les zéphyrs. Elle vit cette montagne, elle respire ; son haleine lui fait un panache de fumée. Ln ce moment elle, sommeille, oublieuse de cette terre qu'elle ébranle et secoue quand il lui plait, qu'un jour peut-être elle doit dévorer, dédaigneuse de ces cités qu'elle a vues naître et qu'elle voit mourir. C'est l'Etna. Il est le roi de la Sicile qu'il domine tout entière, roi de cette mer souriante où sa colère a jeté de noirs écueils comme la main d'un enfant jetterait des cailloux, roi de ces rivages de Calabre qui nous apparaissent tout radieux et, que bien des fois il a su atteindre. Son calme reste menaçant, et cependant l'ombre grandit à ses flancs énormes, l'immensité rayonnante du ciel où le soleil décline, jette à la cime toute blanche des reflets de pourpre et d'or.

En effet le jour baisse, voici la nuit qui vient. Les coteaux lointains s'estompent, les lignes fuient, plus incertaines, les horizons se perdent lentement effacés. Le théâtre s'enveloppe d'une obscurité douce qui sera tout à l'heure les ténèbres. Plus un cri, plus un bourdonnement d'insecte. Une puissance invisible ressaisit son empire ; et d'instinct, émus d'une crainte vague, délicieuse cependant, nous ralentissons le pas. Les mots s'arrêtent, la voix expire sur nos lèvres. Une

sonorité toute nouvelle ferait un grand bruit du plus léger murmure, et nous sentons dans l'air des voix prèles à nous répondre. Partout s'étale une implacable immobilité. Les étoiles s'allument, puis rouge, tout ensanglantée, mais bientôt pâlissante, là lune se lève ; sous la caresse de ses rayons qui consolent, on rêve de Phœbé et du bel Endymion.

Nous avons parlé longuement de la Sicile ; nulle autre terre ne nous a plus doucement ému et charmé. Lorsque nous y sommes venu potin la première, nous ne voulons pas dire pour la dernière fois, nous échappions à peine aux épreuves de l'invasion, aux horreurs des désastres où notre pauvre et cher pays avait failli succomber. La Sicile nous fut hospitalière, et tendrement elle apaisa les orages de nos regrets, les tristesses de nos pensées. Elle aussi, et bien des fois, dans les cités les plus belles, les plus fameuses, elle avait connu la défaite et les atroces douleurs de l'invasion, elle aussi, bien des lois, au cours des siècles, avait semblé à la veille de périr ; et cependant elle nous gardait Syracuse, Ségeste, Agrigente, des colonnades inondées de lumière, des théâtres frémissants de souvenirs, des temples, les mieux conservés qui soient et qui proclament toujours l'éternité des dieux ; elle nous gardait ses églises scintillantes comme des châsses incrustées d'or et de pierreries, car tous les vainqueurs, les plus farouches eux-mêmes, épris de leur conquête, après l'avoir dévastée, se complaisaient à l'embellir. La Sicile est tout à la fois chrétienne, romaine, féodale, sarrasine, mais grecque surtout et avant tout. Ce qu'elle nous a dit en ces jours comptés au nombre des plus heureux que nous ayons vécus, c'est que les guerres, si cruelles qu'elles soient, ne détruisent pas toutes choses, que l'âme d'un noble pays reste vivante à travers les âges, enfin que le vrai beau reste toujours beau, que toujours subsiste assez de ce qui l'ut vraiment grand par le génie et par la pensée pour en faire du souvenir et pour en faire de la gloire.

ATHÈNES

L'an deuxième de la 91e olympiade.

THÉLESTE DE SÉLINONTE À SON FRÈRE

Cher frère, cher ami, mon ambassade n'a servi de rien. C'est la guerre. La paix, cette aimable déesse qu'Aristophane chante si bien, la paix qui donne les beaux paniers de figues, les myrtes, le vin doux, les violettes épanouies auprès de la fontaine, les olives tant pleurées, la paix qui rend le vigneron à sa vigne, le laboureur à son sillon, une fois encore a battu de l'aile et s'envole loin de cette Athènes insensée qui n'a pas su la retenir.

Tu sais que nos cités de Sicile, toujours en proie à de folles querelles, à de haineuses rivalités sinon à des guerres fratricides, sollicitent, implorent l'intervention de l'étranger. Aveuglement impie et qu'il faudra quelque jour chèrement payer. Hélas ! nous voulons des alliés pour nous entre-déchirer plus vite et nous détruire plus sûrement. Ségeste, nôtre voisine et par cela même notre ennemie, appelle les Athéniens ; l'or que ses envoyés ont étalé dans l'assemblée du peuple, celui surtout qu'ils ont laissé se perdre aux mains de quelques démagogues en crédit, a fait merveille et mis en déroute mes arguments les plus subtils, confondu mon éloquence. L'ambassadeur de Sélinonte a vainement évoqué l'intérêt suprême de tous les peuples de l'Hellade, vainement rappelé que le jour même, où la Grèce triomphait à Salamine de la barbarie asiatique, la Sicile triomphait, à Himère de la barbarie africaine. Zeus, affole ceux qu'il veut perdre, la sage Athènè elle-même oublie toute mesure et toute raison ; c'est à peine si dans le Pnyx j'ai pu rue faire entendre. Dès la veille on avait éconduit les ambassadeurs de Syracuse. Je n'ai pas obtenu de meilleur résultat. Je suis congédié. Au milieu d'acclamations enthousiastes on a désigné les stratèges qui conduiront l'expédition de Sicile : ce sont Lamachus, Nicias, l'inévitable Alcibiade.

Alcibiade mène tout, règle tout. *Le peuple le hait, mais il ne peut s'en passer.* C'est un vers d'Aristophane. Le mois dernier, un fâcheux accident faillit, cependant compromettre cette brillante fortune. Un matin on trouva, renversées et brisées sur les dalles de la rue, trois statues d'Hermès. Le sacrilège souleva un tel tumulte que la tempête menaçait de tout emporter, jusqu'au bel Alcibiade. Par bonheur, c'est un homme subtil et d'une merveilleuse souplesse. Il excelle à jouer les personnages les plus divers ; s'il y trouvait profit, il se ferait initier aux mystères d'Eleusis, mais comme Euripide il dirait : *La bouche a juré, l'âme ne s'est point engagée.* Une sentence de ce même Euripide lui convient mieux encore : *Il vaut la peine de commettre une injustice pour arriver à l'empire, mais d'ailleurs on doit être juste.*

Je ne sais si Alcibiade vise à la tyrannie ; il est capable de tout ce qui est bien comme de tout ce qui est mal ; je doute même qu'il fasse de l'un à l'autre une distinction bien précise. Toutefois une accusation d'impiété et de sacrilège pouvait arrêter sa fortune en ce premier essor. On disait, et moi ambassadeur condamné par mes fonctions elles-mêmes à tout pénétrer, à tout connaître, je n'oserais jurer du contraire, qu'Alcibiade et quelques-uns de ses compagnons de débauche avaient, dans une nuit d'orgie, promené si loin leurs rondes titubantes que les dieux mêmes n'avaient pu arrêter leurs furieux ébats ; et les Hermès s'étaient cassé le nez par terre pour n'avoir pu suivre la danse. Alcibiade

cependant a su parer le coup, du moins gagner du temps, car l'accusation reste en suspens, le jugement est ajourné. Qu'Alcibiade soit vainqueur, et l'injure des dieux sera bien vite oubliée. En attendant tout se prépare pour la guerre, chacun fourbit ses armes. Le Pirée regorge de galères ; les équipages sont réunis, exercés tous les jours. *Esclave, mon havresac !... Apporte les plumes de mon casque !... Esclave, détache ma lance !... Mon bouclier rond à tête de gorgone !... Les vers ont rongé le crin de mes aigrettes !... Esclave, ma cuirasse de guerre !* Ce dialogue qu'Aristophane met aux lèvres de ses *Acharniens*, se répète dans toute la ville ; c'était l'autre jour encore un fracas d'armures à ne plus rien entendre. Maintenant le divin Bacchus nous impose une trêve, répit suprême et qui ne m'en a semblé que plus doux. Nous sommes au mois d'*Élaphébolion*, et les grandes Dionysiaques viennent d'être célébrées. Insouciance charmante et que j'envie à ce joyeux peuple athénien, jamais, m'ont assuré même des vieillards, toujours aisément détracteurs du temps présent, les fèces ne furent plus belles, jamais elles n'attirèrent dans Athènes concours de population plus nombreuse et plus empressée. Combien de ces hommes si heureux de vivre, combien de ces éphèbes qui ont juré, selon la formule du serment imposé, *de ne point, déshonorer leurs armes, de combattre pour les dieux et pour la patrie et de ne pas laisser leur Athènes moindre qu'ils ne l'ont trouvée*, combien de ces braves, orgueil des jours passés, espérances du lendemain, reverront cette chère Athènes, combien dans les joies du départ peuvent se promettre le bonheur du retour ?

Les fêtes ont duré neuf jours ; hier c'était le dernier. Si ma diplomatie est condamnée à la retraite, si le vaisseau qui me ramènera m'attend déjà dans le port de Phalère, je dois reconnaître les procédés obligeants, la courtoisie parfaite que partout, des plus grands aux plus petits, on n'a cessé de me prodiguer. Ce sont bien là ces Athéniens qui se font un honneur de s'appeler entre eux non les puissants, non les riches, non pas même seigneurs, mais les gracieux, *chariontes* ! Ah, mon ami, que leur esprit est fin et délié ! Que leur grâce est séduisante ! Ils se feraient tout pardonner des hommes et des dieux ; mais le destin aveuglé et sourd ne connaît point le pardon. Ils nous déclarent la guerre, et je les aime comme de vieux amis, mieux encore, comme des frères égarés ; mes vœux demandent leur défaite, et je serai le premier à la pleurera

On avait obligeamment insisté auprès de moi pour que mon départ fut retardé et pour que j'honorasse de ma présence les Dionysiaques. On m'assurait que l'ambassadeur même d'une cité ennemie était un hôte désiré et que ma place dans toutes les fêtes serait marquée auprès des premiers magistrats. Aisément je me suis laissé faire violence ; j'ai fêté Bacchus comme jamais je n'ai fêté nos dieux.

L'entreprise serait longue d'énumérer tant de plaisirs. Une chose cependant m'a frappé, c'est l'ordre exquis, harmonieux, qui toujours tempère les éclats de la gaieté la plus turbulente ; la mesure parfaite, instinctive qui règne en toutes choses. Ce n'est pas une foule, c'est un peuple. On sent, que tous ces corps ont l'éducation du gymnase et de la palestre, que tous ces esprits se sont éveillés, aiguisés aux discussions des assemblées populaires, dans le Pnyx, dans les tribunaux. Ceux-là même qui adorent Bacchus sous les formes d'une outre rebondie, ne chancellent, ni ne divaguent comme ferait un barbare. Un Athénien aviné est encore un Athénien.

Ici les fonctions ne sont pas qu'un honneur, mais un profit qui s'affirme en belles espèces sonnantes. Doit-il siéger et voter dans l'assemblée du peuple, le citoyen

est payé, payé encore s'il doit juger, payé s'il est hoplite, payé s'il est rameur, payé s'il est cavalier, payé enfin, c'est le dernier mot de la munificence officielle, s'il se fait spectateur et assiste aux représentations scéniques. On s'amuse et l'on reçoit encore trois oboles. Le plaisir est un devoir civique, comme la beauté en toutes choses est ici la suprême loi.

Mais, me diras-tu, quel trésor peut suffire à de telles largesses ? Serait-il dans Athènes quelque Midas qui puisse, au seul contact de ses mains, tout changer en or ? L'Ilissus reçoit-il les eaux du Pactole ? Les alliés payent, Athènes dépense. Rien de plus de simple, comme tu le vois. Athènes est rigoureuse aux débiteurs attardés. La Crète saccagée en pourrait témoigner. Ce trésor commun était primitivement déposé à Délos. Un dieu le gardait, un très grand dieu chéri des Grecs, Phœbus Apollon ; mais peut-être le gardait-il trop bien. Le trésor a été transféré à l'Acropole. Athènè est-elle un trésorier aussi farouche ? On en doute, et je te dirai tout bas que ce n'est pas sans raison. Toutes ces contributions ; plus ou moins volontaires, qui affluent dans Athènes, en principe ne devraient, servir qu'à la défense commune. Mais les Perses sont bien loin maintenant ; on se souvient jusqu'à Suse de Marathon et de Salamine ; .une terreur salutaire détourne, loin des rivages de la Grèce, les galères mémé des Phéniciens. D'ailleurs, il le faut bien reconnaître, Athènes fait bonne garde ; si elle s'attribue sur les cités et les peuples alliés une suprématie qui lui fait bien des envieux, elle ne déserte pas les devoirs qu'elle assume. Athènes, en dépit des inimitiés qui éclatent jusqu'à ses portes, des intrigues redoutables qui la menacent, reste la sentinelle avancée qui crie à l'Orient barbare : *Tu ne passeras pas !* Le grand roi humilié et réduit à corrompre et à gagner les hommes qu'il n'a pu vaincre, la mer libre de pirates, c'est déjà une belle tâche accomplie. Après cela, Athènes que fais-elle de ce qui lui reste ? Nous le savons, nous le voyons, nous l'admirons, nous l'adorons, et ce n'est pas moi qui m'en plaindrais, si par bonheur nous étions alliés d'Athènes. Cette lumière, en effet, n'éclaire pas la seule Attique, elle rayonne au loin ainsi qu'un fanal sur la mer immense, elle nous montre le port, le temple, le sanctuaire, l'asile suprême que les dieux habiteraient, si quelque nouvel âge d'or nous rendait la présence des dieux.

Tu connais notre Sicile, ce pays béni entre tous, aimé du soleil et caressé de la ruer, ce pays aux contrastes prodigieux qui porte dans ses campagnes fleuries toutes les délices des champs Élyséens, et dans les flancs de l'Etna monstrueux toutes les horreurs sublimes, toutes les épouvantes d'un tartare mystérieux, ce pays où les cités s'appellent Syracuse, Panorme, Agrigente, Sélinonte, ce pays où les villes sont grandes et peuplées comme des royaumes, tu sais combien je l'aime ; la Grèce cependant est plus belle encore. Tu connais notre chère Sélinonte, qui se mire dans les flots bleus ainsi qu'une femme coquette au bronze de son miroir ; bien des fois tous les deux nous avons franchi les degrés de nos temples vénérés ; enfants nous allions nous blottir aux cannelures, sans peine elles peuvent contenir un homme et l'on dirait autant de niches qui attendent leurs statues. Ces formidables colonnades germées sur le rocher dépassent, la mesure commune de notre humanité. Nos pères les ont élevées cependant ; mais les hommes d'un autre âge ne voudront pas le croire, et parcourant les ruines de notre ville, car tout un jour doit tomber en ruine, enjambant à grand'peine les architraves écroulées, ils évoqueront les Titans foudroyés et rêveront pour nous l'échine montueuse de Polyphème ou les cent bras de Briarée. Ils voudront nous reconnaître dans ces héros, ces dieux trapus comme des chênes, musclés, bosselés comme des racines d'oliviers séculaires, qui furieusement, bataillent et s'égorgent aux métopes de nos temples. Certes ils

sont beaux, formidables surtout ces monuments dont s'enorgueillit notre Sélinonte bien-aimée, et longtemps je les ai vénérés comme les plus dignes demeures que notre piété ait offertes à nos dieux. Mon ami, je ne connaissais pas Athènes. Elle sait tout ce que nous savons, elle peut tout, ce que nous pouvons, et elle sait, elle peut quelque chose de plus encore ; nous ne sommes que la Sicile, elle est, la divine Athènes. Ces monuments que dans le très court espace de quinze ou vingt ans, elle a fait jaillir du rocher de l'Acropole ou pour mieux dire qu'elle a enfantés de son sein, car ils naissent de ses entrailles aussi bien que de sa pensée, ils ne sont pas d'une grandeur immense ; ils charment plus encore qu'ils- n'étonnent. Les deux Athènè, filles de Phidias, celle d'ivoire et d'or, qui s'abrite dans le Parthénon, celle plus grande encore qui veille au seuil du temple et montre de loin au nocher qui passe sa pique et son aigrette échevelée, dépassent de beaucoup l'humble taille d'une vulgaire humanité ; mais les Propylées en quelques enjambées peuvent être franchis, le Pœcile n'est grand que par le pinceau de Polyglote, qui de chaque muraille a fait un poème héroïque ; le dernier satrape trouverait bien étroit l'Érechthéion ; et cependant ces merveilles passent toutes les merveilles, elles reposent les yeux ravis de leur placide harmonie, de leurs savantes proportions, elles laissent à l'esprit la vision sublime d'un rêve accompli, de la perfection pour une fois réalisée. C'est la splendeur du vrai, de l'ordre, de la mesure, de la raison ; c'est la richesse sans le faste, l'éloquence sans la faconde ; c'est l'âme d'une cité qui se fait marbre, et d'une cité, mon ami, comme il n'en fut jamais, comme il n'en sera jamais une autre. Il n'y a qu'un soleil qui luise sur la terre, il n'y a qu'une Athènes. Qu'ils bénissent les dieux jusqu'au dernier soupir ceux-là qui ont eu le bonheur de la connaître !

Je me suis oublié à te parler d'Athènes, son image occupe sans cesse ma pensée et quand je le voudrais, je ne pourrais pas plus m'y soustraire, qu'un brin d'herbe ne peut échapper à la terre qui le nourrit, au jour qui l'éclaire ; à la rosée qui le féconde. Maintenant que je vais te parler des Dionysiaques, c'est encore Athènes, toujours et partout, que nous retrouvons clans ces fêtes sans rivales ; elle s'y célèbre elle-même en sa gloire, en sa grandeur, en son génie autant qu'elle y célèbre le dieu couronné de lierre, le grand Bacchus.

L'Odéon est un édifice circulaire construit au flanc de l'Acropole. Une tente d'une royale magnificence lui servit de modèle, celle que Xerxès occupait le jour où Salamine, nourricière des colombes, comme chante Eschyle, vit sombrer les vaisseaux des barbares aux abîmes de ses flots d'azur et naître sous un rocher un petit enfant qui devait être le grand Euripide. Que de gloire, que de bonheur dans une seule journée ! L'Odéon avant-hier, sous le marbre de ses colonies, sous son toit de cèdre, recevait tout ce que la Grèce et les îles les plus lointaines nourrissaient de musiciens instrumentistes. La musique est ici une affaire publique et qui tient une large place dans l'éducation. Damon, le maître de Périclès, n'a-t-il pas dit : *On ne saurait toucher à la musique sans ébranler les lois de l'État*. J'ai assisté à ces concours ; j'ai vu défiler devant moi les aulètes les plus fameux, ceux qui jouent de la syringe aux tuyaux inégaux dont le dieu Pan fut l'inventeur, ceux qui jouent de la double flûte, de la flûte aiguë et perçante dite parthénienne, de la flûte moins aiguë dite citharistérienne, et des flûtes plus basses dites parfaites et plus que parfaites. Ces virtuoses ont fait merveille ; les applaudissements, les récompenses ne leur ont pas été marchandés. Et pourtant les aulètes sont peu considérés dans Athènes ; on les recherche, on les paye souvent fort cher, mais on les méprise, seraient-ils venus de Lesbos et dignes d'accompagner les statices de l'inimitable Sapho. Pourquoi donc ? Et chez un

peuple si passionnément épris de toutes les choses de l'art, comment, expliquer cette contradiction et cette défaveur ? Je n'y vois et l'on ne m'en a donné qu'une raison. Pour jouer de la flûte il faut souffler. Souffler gonfle les joues et déforme le visage. Le visage bouffi, congestionné, injecté de sang d'un aulète devient une déplaisante caricature. Cela suffit pour qu'un art qui altère ainsi l'harmonie des traits soit abandonné aux esclaves ou du moins à de pauvres hères d'une basse condition.

Tout au contraire les joueurs de lyre, les citharistes sont, bien vus. Le jeu de ces instruments commande une pose aisée, facile, gracieuse ; c'en est assez pour que l'artiste soit en faveur, comme son art lui-même. Pincer un peu de la lyre ou du moins en connaître les premiers éléments rentre dans le programme d'une bonne éducation.

Les lyres, les cithares ont maintenant onze ou douze cordes. J'ai entendu aussi une nouvelle venue et que la mode déjà recommande, la harpe des Égyptiens, le *trigone* ; la lyre phénicienne, l'*épigone* même, avec ses quarante cordes, ne saurait rivaliser en puissance, en richesse, en variété, avec ce trigone qui berce, aux rivages du Nil, la voluptueuse indolence des Pharaons.

Ces concerts ne m'ont laissé qu'un souvenir confus. Le lendemain, c'était hier, je prenais place au théâtre de Bacchus et je voyais *Œdipe roi*.

Notre terre de Sicile connaît et goûte beaucoup les représentations scéniques. Thalie et Melpomène sont dignement honorées parmi nous. Le très glorieux Eschyle n'est-il pas venu abriter sa verte vieillesse aux bosquets embaumés que le Cyané rafraîchit ? Notre Sélinonte même n'a-t-elle pas la première écouté, encouragé, dans notre île, les bégaiements de la Muse comique ? Et cependant, une fois encore, il le faut avouer, Athènes est la vraie patrie de Melpomène ; la tragédie est ici une institution nationale, non le plaisir de quelques-uns, mais la préoccupation, l'orgueil, la joie suprême de tous. Elle plonge ses racines aux traditions les plus lointaines et les plus respectées, on ne l'aime pas seulement, on y croit. Le peuple, les dieux y sont associés, c'est un acte pieux plus encore qu'une œuvre de littérature ; on pourrait dire que les poètes se haussent à la dignité de pontifes et la création de leur génie, à l'égal des hymnes consacrés, conquièrent aussitôt une large place dans le culte, dans la foi, dans la religion.

Ces représentations scéniques n'ont lieu ici qu'à de longs intervalles : aux petites Dionysiaques, en automne, aux jours où les vendanges remplissent les celliers et réjouissent les vignerons, aux Lénies, en plein hiver, mais on ne joue guère alors que des comédies ou des bouffonneries grotesques ; enfin au printemps, aux grandes Dionysiaques, quand la sève a gonflé et fait éclater les bourgeons, quand l'espérance des moissons prochaines déjà égaye la campagne, quand les narcisses sont épanouis aux pâturages du Pentélique, quand les anémones rouges empourprent les blancs rochers de l'Acropole, enfin quand les abeilles réveillées enveloppent l'Hymette de leurs joyeux bourdonnements. Ainsi le goût du théâtre satisfait, mais non pas surmené par des jouissances trop fréquentes, tenu en haleine, surexcité par l'attente elle-même, n'en est que plus délicat, plus sévère peut-être, mais aussi plus intime, plus profond, plus respectueux enfin ; car pour le goûter dignement et complètement, il faut d'abord respecter ce que l'on aime.

Chaque année les grandes Dionysiaques amènent un concours de tragédie. Tu sens bien qu'il serait impossible de représenter toutes les pièces, toutes les ébauches plus ou moins informes qu'il plairait à un amateur quelconque de nous

apporter. Les Spartiates jettent dans un gouffre qui jamais ne rend sa proie, les nouveau-nés malvenus et débiles ; ainsi font les Athéniens des pièces qui ne sont pas jugées dignes du grand jour de la scène ; elles disparaissent aux ténèbres de l'oubli. Trois poètes seulement sont choisis et désignés pour prendre paru à la lutte suprême. Autrefois on était tenu d'apporter une tétralogie, quatre pièces dont un drame satirique, tâche énorme, et ces pièces devaient se faire suite, évoquer, raconter les principaux épisodes d'une mène histoire. On se montre moins rigoureux aujourd'hui. On n'exige plus quatre pièces, et les pièces présentées n'empruntent pas toujours la même origine ou la même tradition.

Autrefois une équité jalouse ordonnait le tirage au sort des interprètes. Si une interprétation plus heureuse, plus savante devait favoriser l'un des concurrents, le hasard seul en décidait. Il n'en va plus de même ; et les poètes ont soin par avance de recruter les acteurs les plus habiles. Cette innovation n'a fait que grandir l'influence et le crédit des principaux acteurs. Je ne sais s'il en est ainsi dans tous les pays ; on me dit que certains peuples tiennent pour dégradante la profession de comédien. Athènes en juge d'autre sorte. Non seulement Violon, Théodore, Andronicus sont grassement payés, mais on les recherche, on tient leur amitié en grand honneur. Télestès dont la mimique toute-puissante faisait, dit-on, trembler, était l'élève et le confident le plus intime d'Eschyle. Les citoyens, et ils sont nombreux, qui rêvent de la tribune et des l'onctions publiques, sollicitent souvent les conseils et les enseignements de quelque tragédien fameux. Le Pnyx n'est-il pas un théâtre, le peuple un public, et n'est-ce pas quelquefois la destinée de la patrie, toujours la fortune et l'avenir de l'orateur, qui se jouent là, en l'espace de quelques instants ?

Voici même, et c'est souvent, une désolation dans Athènes, que les rois, les tyrans fastueux renchérissent sur les largesses des auteurs et des magistrats. Quelques-uns des acteurs les plus renommés commencent à courir le monde en quête de nouvelles victoires et surtout de salaires dignes, non pas de leur talent qui toujours est limité, mais de leur vanité qui ne l'est pas.

Autrefois le poète ne laissait à personne le soin, l'honneur, le risque d'interpréter le principal rôle de sa pièce. On a pu voir encore le divin Sophocle, en sa radieuse jeunesse, tenir le rôle de Thamyris et montrer la belle Nausicaa jouant à la balle avec les jeunes filles ses compagnes, auprès de la fontaine où vient s'asseoir Ulysse. Toutefois c'étaient là des rôles secondaires. Au reste Sophocle n'a pas une voix bien puissante : c'est le seul don que lui ait refusé la prodigalité des dieux.

Maintenant les auteurs ne sont acteurs que par exception. Si Aristophane joua lui-même le personnage du démagogue Cléon, ce fut sur la réponse négative de tous les acteurs refusant d'assumer une tâche aussi périlleuse. C'était alors un homme redouté que Cléon, ce fils de corroyeur qui usurpait le crédit, la puissance de Périclès et prétendait lui succéder. Parodie grotesque ! Cléon après Périclès ! Hélas !

Mais notre amour indulgent toujours oublie les fautes, les vices même de ce que nous aimons. Je ne veux plus parler de politique ; cela me rassérène et cela me repose. On ne saurait manier les affaires et les hommes sans se salir un peu et l'esprit et les mains.

Le théâtre de Bacchus, qui prête sa vaste enceinte à la pompe des représentations tragiques, s'enchâsse au flanc de l'Acropole et regarde le midi. Ainsi cette colline rocheuse que la nature n'avait pas élevée au-dessus de la

plaine d'un élan bien hardi, mais que le génie d'Athènes surélève et glorifie à l'égal des cimes les plus fameuses, ceint un diadème de temples merveilleux, consacre tous les souvenirs du passé, commande l'avenir et sur ses pentes laisse encore une large place au plus ancien, au plus illustre de tous les théâtres.

La construction du théâtre de Bacchus commença dans la soixante-dixième Olympiade, sous la direction des architectes Démocrate et Anaxagor. Thémistocle y fit travailler activement ; mais, bien que le monument soit vaste, commode et d'admirables proportions, en un mot digne d'Athènes, de ses poètes et de ses dieux, on projette de nouveaux agrandissements, des splendeurs plus grandes. Athènes aime tant son théâtre que jamais elle ne renoncera au plaisir de le refaire et de l'embellir. Il suivra les destinées de la cité et se transformera d'âge en âge.

Il peut contenir, m'assure-t-on, trente mille spectateurs. Partout le rocher lui prête une base solide, un majestueux encadrement. Les gradins étaient primitivement taillés au vif de la pierre ; on les a depuis peu revêtus de marbre, au moins pour la plupart, car les derniers, ceux-là qui tout là-haut, presque au niveau du mur de l'Acropole, reçoivent les ménèques et la foule des très petites gens, ne sont aujourd'hui encore que de rocher.

Les gradins inférieurs sont exclusivement réservés aux dignitaires. Une soixantaine de fauteuils de marbre, côte à côte alignés, se développent tout à l'entour de l'orchestre. Le grand prêtre de Bacchus Éleuthérien a sa place marquée tout au centre, dans l'axe de la scène ; à lui seul revient l'honneur de présider la solennité. Le siège qu'il occupe, plus richement décoré qu'aucun autre, déroule, finement sculptés dans le marbre, satyres, petits génies ailés qui enfourchent des griffons. A la droite du grand pontife de Bacchus prend place l'exégète, l'interprète officiel des lois sacrées et des oracles ; puis vient le prêtre de Zeus Olympien, puis le prêtre de Zeus protecteur de la ville. Sur la gauche on voit l'hiérophante venu d'Éleusis ; c'est lui qui dans le temple de Cérès initie les pèlerins pieux aux mystères redoutés de la grande déesse Les prêtres de Phœbus Délien, de Poséidon, d'Artémis, l'exégète des Eupatrides, l'hiéromnémon, on nomme ainsi le député d'Athènes au conseil amphictyonique, les prêtres de Phœbus Pythien, le prêtre d'Érechthée, le prêtre de la Victoire Olympienne, enfin le héraut public, ont leurs places marquées. Le marbre porte, écrits sur le dossier, le titre et la dignité du spectateur qui doit s'y venir asseoir. Les dieux, dans' la personne de leurs prêtres, sont ainsi convoqués et groupés au premier rang. Puis viennent, sur les gradins qui leur sont immédiatement supérieurs, tout, ce qui, magistrat ou fonctionnaire public, joue quelque rôle officiel dans la cité : les membres du divin aréopage, vieillards graves et solennels comme s'ils devaient encore juger Oreste le parricide ; les archontes, les thesmothètes, les prytanes, contrôleurs sévères dés deniers publics, enfin les ambassadeurs venus de l'étranger. J'étais là et j'avais auprès de moi un Perse arrivé tout dernièrement du fond de la Chaldée. Avec sa large barbe noire aux anneaux symétriquement étagés, avec sa haute tiare constellée de pierreries et toute scintillante, avec sa large robe de soie frangée d'or, certes il nous donnait une vision éblouissante du lointain Orient et des magnificences dont s'environne la majesté du roi des rois ; mais combien cette richesse tapageuse plait moins à mes yeux que la fine et discrète élégance d'un jeune Athénien ! Ce n'est plus là un corps humain qui, sous ses draperies mobiles et transparentes, révèle ses harmonieuses proportions, l'aisance de ses moindres gestes, la souplesse de ses mouvements, mais un lourd assemblage, un confus amas d'or, de bijoux et d'étoffes traînantes. Ce n'est plus là un homme, mais une sorte d'idole à peine

mouvante et qui s'embarrasse dans ses parures. Sous l'écrasement de l'énorme coiffure, l'esprit même doit s'appesantir et la pensée s'arrêter en son joyeux essor. Les Athéniens le plus souvent vont, nu-tête ; rien n'entrave pour eus le langage rapide du regard, ni le libre vol de la pensée.

Lorsque je pénétrai dans le théâtre de Bacchus, les gradins disparaissaient déjà sous l'entassement de toute une population. Ma place m'attendait cependant. Un *rabdophoros*, un de ces hommes qui sont préposés à la police et au bon ordre du théâtre, s'empressa à m'y conduire dès que ma présence lui fut signalée ; et chacun, il me plaît de le rappeler, se levait pour me livrer passage ou seulement pour me faire honneur. Il ne fut pas un seul des magistrats publics, de ceux-là même qui le plus violemment avaient combattu mes propositions et traversé mes desseins, qui ne m'ait obligeamment salué.

Peu de femmes dans cette foule. Elles ne sauraient assister sans gêne et sans inconvenance aux bouffonneries puissantes mais licencieuses d'un Aristophane ; on a peiné à s'imaginer une honnête mère de famille écoutant Lysistrata ou l'assemblée des femmes. Les tragédies toutefois respectent les scrupules d'une austère pudeur, et l'âme ne peut que grandir, s'exalter en des pensées plus hautes quand parlé la muse d'Eschyle ou de Sophocle ; mais les Athéniens, sans imposer à leurs femmes la tyrannie de lois jalouses, de par les discrets conseils seulement d'une habitude docilement acceptée, retiennent le plus souvent leurs filles, leurs sœurs, leurs épouses au logis. Le gynécée n'est pas une prison, et rien ne ressemble moins à la demeure sombre, mystérieuse, presque inaccessible au profane, d'un roi d'Asie ou d'un satrape, que la maison d'un Athénien, toujours hospitalière aux amis, aux étrangers, même aux quémandeurs importuns ; mais, dans la pensée d'un Athénien, la femme est la divinité bienfaisante et vigilante du ménage, le doux génie qui préside à ce petit monde domestique l'ait de nos affections les plus intimes, de nos tendresses les plus profondes et de nos seuls vrais bonheurs. Il faut à la maison le sourire de la femme et les rires de l'enfant.

Quelques femmes, et des plus honnêtes, assistent cependant aux représentations tragiques ; aucune loi ne l'interdit. Elles ont leurs gradins réservés, qui les réunissent et leur épargnent le contact immédiat d'une foule quelquefois tempétueuse. Des places particulières les attendent, mais ne leur sont pas imposées. J'ai vu quelques femmes, et des plus belles, des mieux parées, sinon des plus respectables, qui effrontément et d'un air vainqueur prenaient place au milieu des hommes.

La fameuse Aspasie en avait donné l'exemple, et Périclès l'avait toléré, peut-être en gémissant tout bas. C'est l'histoire éternelle : on impose des lois à un peuple, on n'ose faire une observation à la femme qu'on aime. L'exemple étant mauvais, fut aussitôt suivi, non pas de celles qui comprennent leur vraie mission, mais de celles qui veulent le bruit, l'étalage, lés adorations des regards partout sollicités. Ce ne sont pas ces hétaïres qui se contenteraient de vêtements qu'elles-mêmes auraient tressés. Leurs doigts ont désappris, si jamais ils l'ont connu, le jeu de la quenouille et de l'aiguille ; ils ne savent plus que tenir un miroir. Ces femmes n'ayant d'autre but dans la vie que d'être jeunes et belles le plus longtemps possible, sont toujours en quête de parures nouvelles, d'ajustements savants et qui puissent éblouir quand vient le jour fatal où l'on ne saurait plus, de par les simples dons de la nature, séduire tous les cœurs et charmer tous les yeux. Aussi les modes orientales trouvent-elles chez ces femmes une clientèle complaisante. Il me souvient d'une Corinthienne qui, tout enveloppée de fins

27

tissus phrygiens rehaussés de broderies à paillettes d'or, de palmettes et de méandres, portait sur sa jupe azurée toutes les étoiles du firmament. A ce luxe impertinent on reconnaissait aussitôt une étrangère. Une Athénienne, même de celles qui aiment à se montrer, aurait mis plus de tact dans sa coquetterie et n'aurait pas dans les lourds colliers qui l'étouffent, dans les longues épingles qui hérissent sa chevelure, étalé sottement les dépouilles d'une province. S'habiller avec goût, que le vêtement soit simple, pauvre même ou de grande richesse, quelle science délicate et profonde ! Il faut, pour réaliser cette aimable merveille d'un homme bien mis ou d'une femme élégamment parée, un goût extrême, je dirais même de l'esprit. Les Athéniens presque tous y excellent ; aussi ont-ils beaucoup d'esprit. Il faut d'abord faire sien, s'assimiler intimement, tout ce que l'on prend, tout ce que l'on porte ; notre moi doit transparaître à travers nos vêtements, les bijoux mêmes n'ont tout leur éclat que si notre pensée y rayonne. Que de gens, étrangers à ce qui les enveloppe ou les charge, semblent l'avoir emprunté ou volé ! On voudrait le leur reprendre, car ils ne savent qu'en faire. Tout le monde est couvert ou vêtu, bien peu sont habillés.

En ces fêtes des Dionysiaques, Athènes presque tout entière est dans son théâtre de Bacchus. Les esclaves ne sont pas admis, encore même sous le prétexte d'accompagner leurs maîtres ou de leur apporter des coussins qui atténuent la dureté des sièges de marbre, pénètrent-ils quelquefois dans ces lieux interdits, et je suppose que beaucoup d'entre eux, restent confondus, entassés aux ombres discrètes des corridors et des portiques. On n'est pas toujours bien sévère ; Athènes en fête ne veut dans ses murs que des heureux.

L'esclavage est ici plus doux qu'en aucun lieu du monde. Ce ne sont pas les lois qui exigent des maîtres une bonté indulgente et facile, mais les mœurs, ce qui est plus sûr et ce qui vaut beaucoup mieux. Tu vas sourire de ce propos, mais il me semble que les animaux eux-mêmes, acceptés comme d'humbles amis, non durement fouaillés, hennissent, aboient, miaulent ou braient ici plus gaiement que partout ailleurs. Songe bien que dans Athènes le chien d'Alcibiade est un personnage d'importance.

Si j'avais pour voisin de droite un perse, le plus souvent muet ou laconique et sentencieux comme un oracle, j'avais pour voisin de gauche un poète de quelque renom, Ion de Chio, bavard et médisant comme un Crétois. En quelques instants il m'a dit tout ce qu'il a fait et tout ce qu'il fera. Cette année il n'a pas voulu concourir ; et cependant plusieurs fois il n'a pas craint de se mesurer avec Sophocle et Euripide. L'honneur est déjà grand d'être admis à une pareille lutte. Le caprice des juges ou le hasard d'une inspiration heureuse, a justifié quelquefois cette audace par la victoire. Ion de Chio connaît toute la cité d'Athènes ; sa médisance égratigne sans déchirer. Il s'amuse lui-même à me faire les honneurs de l'assemblée. Mon ignorance curieuse ne cesse de l'interroger, sa faconde jamais ne se lasse de me répondre. Je dois beaucoup à cet ami d'un jour et notre conversation revivra dans cette lettre.

Tous les servants de Thalie et de Melpomène, qu'ils soient d'Athènes ou seulement ses enfants d'adoption, car elle est aisément hospitalière à tous les talents et le génie donne droit de cité, sont là curieux, attentifs, jaloux de s'instruire ou plutôt secrètement désireux de critique ; rien ne réjouit plus un jouteur que la culbute d'un rival. Ion de Chio me les nomme et de quelques mots le plus souvent les fustige. Ce n'est pas d'un confrère ni surtout d'un poète qu'il faut espérer quelque indulgence.

Voilà Critias, me dit-il, *l'auteur d'un Sisyphe. Sa pièce lui est retombée sur la tête comme le rocher vengeur sur la tête de son héros. Peiner, gémir dans le Tartare sans fin ni trêve, c'est cruel mais être chanté par Critias ; c'est un supplice que Minos avait oublié.... Vois-tu là-bas cet homme plus blanc, plus rose, plus frais qu'une matinée de printemps, ce visage apprêté comme celui d'une vieille coquette, c'est le bel Agathon, un poète ingénieux à ciseler des riens, à rythmer de petits vers et qui semble quand il déclame, comme dit Aristophane, gazouiller une marelle de fourmis. Plus loin c'est Alcimène, auteur tragique, auteur comique. Double gloire ! Par malheur, Thalie l'obsède quand il chausse le cothurne, Melpomène le dévore quand il met le brodequin ; rien de plus lamentable que ses comédies ; rien de plus bouffon que ses tragédies. Le voilà qui cause avec Théognis.*

— *Cet homme pâle et qui semble figé dans une placidité marmoréenne, c'est aussi un poète ?*

— *Oui vraiment, Théognis dignement surnommé la neige. Phœbus dégèle les chutes du Pinde ou du Parnasse, jamais il n'a pu dégeler les vers de Théognis. Tu vois à droite, sur le troisième gradin, toute une niellée de poètes : Acestor, Morychus, Nicontaque, Xénoclès qui excelle dans l'emploi des machines et qui remplace l'éloquence des vers, les caractères absents par l'essaim des divinités volantes ou l'apparition des spectres et des fantômes. Ce spectacle ne laisse pas d'amuser le vulgaire et de mériter à Xénoclès quelques applaudissements. Le public est bien sot.*

— *N'as-tu pas remarqué que le public est toujours sot quand il applaudit l'ouvrage d'un confrère ?*

— *Voici là-bas Melitus, maigre, hâve, jante, ridé comme une outre ride. Il ne se nourrit que de fiel, et cela ne lui profite guère. Comme un chien hargneux toujours acharné à la poursuite de quelque gibier, il faut toujours que sa haine et ses injures cherchent quelque victime. Socrate l'a raillé, il exècre Socrate, et ses livres, à défaut de la ciguë, distillent le poison des calomnies les plus infâmes. Pauvre et bon Socrate ! Il a quelques amis, des disciples enthousiastes, mais il a bien des ennemis.*

— *N'est-il pas dans le théâtre ?*

— *Si vraiment. Le grand nom de Sophocle ne l'aurait-il pas attiré, qu'il n'aurait pu manquer une occasion de voir son cher Alcibiade.*

— *Alcibiade est son élève ?*

— *Son élève bien-aimé. Tu ne saurais imaginer de quelles attentions délicates l'élève environne le maître, quelles grâces coquettes il déploie pour se l'attacher et le captiver ; dans la dernière campagne le maître et l'élève partageaient la même tente. Alcibiade est un charmeur qui dériderait l'ennui d'un satrape et ferait sourire Lacédémone. Les dieux l'ont prédestiné à toutes les conquêtes.*

— *Alcibiade est-il ici ?*

— *Non, pas encore ; il ménage ses effets, il prépare son entrée. Au reste il est chorège et une partie des frais de ces représentations lui incombe. Peut-être est-il dans le* chorignion *où les acteurs revêtent leurs costumes et reçoivent les derniers encouragements du poète et les conseils de l'*hégémon, *car si le poète est le chef des chœurs, le* chorodidascale, *l'*hégémon *est le maître suprême des*

musiciens instrumentistes. A défaut de l'élève qui ne peut tarder à venir, tu vois au-dessus de nous le maître, le sage Socrate.

— Cet homme un peu court et trapu, le visage épais, les lèvres lourdes, le nez écrasé ?

— C'est le divin Socrate. Je ne puis te le proposer comme le type de la beauté athénienne. L'enveloppe est grossière ; mais une flamme subtile y veille qui tout réchauffe et tout illumine. Les yeux sont petits, mal dessinés, mais ne te semblent-ils pas darder des flèches et des éclairs ? Le regard interroge et répond.

— En effet et l'on sent qu'il pénètre les plus profonds mystères de la pensée.

— Ce n'est pas seulement un homme, un philosophe, c'est une lumière.

— Puisse tout ce qui est la nuit, l'ombre et le mensonge ne pas s'entendre quelque jour pour l'étouffer !

— Quel est donc cet homme qui vient de se lever à demi et d'un signe amical vient de saluer Socrate ?

— Un confrère, le fils d'un cabaretier de Salamine et d'une revendeuse de légumes, l'auteur d'Hippolyte et de Médée, Euripide. Il fut athlète en son jeune âge et s'escrima dans la palestre et le stade avant d'aborder la scène tragique.

— Je connaissais son nom, j'ai retenu quelques-uns de ses vers. Sa réputation a pénétré jusqu'en Sicile. Ceux-là seraient les très bien venus qui nous apporteraient ses pièces ; et nous serions hommes à gracier un condamné pour prix d'une tirade d'Euripide.

— Il vient de terminer, assure-t-on, trois pièces nouvelles : Palamède, Alexandre, les Troyennes. Sans doute nous les entendrons aux prochaines Dionysiaques. De l'habileté, du talent, de l'esprit et du plus subtil, Euripide eu a sans doute : mais il altère nos vieilles traditions tragiques. Éros, Aphrodite prennent chez lui une place toute nouvelle et cela ne va pas sans scandale. Tous les vieux adorateurs d'Eschyle protestent furieusement. On a déjà dit qu'Euripide voulait quitter la Grèce pour la barbare Macédoine.

— Tant pis pour la Grèce !

— Exécrable caractère du reste, ombrageux et triste. Euripide hait les femmes, mais d'une haine qui ressemble bien à une tendresse aigrie et déçue. Sophocle a dit : Euripide déteste les femmes... au théâtre. Il a beaucoup restreint dans ses pièces le rôle du chœur. On dit même que pour la composition musicale, Euripide emprunte la collaboration secrète de Timocrate d'Argos ou d'Iophon, le fils de Sophocle. Pure médisance, je veux le croire, on est si jaloux les uns les autres dans notre métier !

— Je vois avec plaisir qu'il est encore des poètes d'humeur plus charitable.

— Euripide a déjà écrit un grand nombre de pièces ; il a plus de soixante ans. Quelle que soit son expérience, il ne travaille pas vite cependant. Un jour Alcestis se vantait devait lui d'avoir composé plus de cent vers en trois jours, tandis que lui, Euripide, en avait à peine écrit trois dans le même espace. Aussi tes cent vers ne vivront-ils que trois jours, répliqua Euripide. Le hasard a des ironies singulières. Sur les gradins à notre gauche voilà Aristophane qui s'assoit en face d'Euripide.

— Ce sont des ennemis ?

— Mortels ! Aristophane tient pour les vieux usages. C'est un homme du passé.

— Peut-être aussi un homme de l'avenir.

— Qui le sait ? Sa lèvre moqueuse toujours frémit et s'agite. Rude jouteur, redoutable adversaire, il manie la férule d'une main légère et cependant les coups sont rudes, les blessures profondes. Son rire éclate comme la foudre.

Disant cela, Ion adresse au terrible railleur le salut le plus respectueux. Aurait-il peur de la férule ? Je le croirais. Aristophane aussitôt rend le salut, et d'un air si empressé, d'une politesse si obséquieuse, qu'il semble encore se moquer. Je ne suis pas très rassuré pour ce pauvre Ion de Chio.

Et Sophocle ? Où donc est-il ? Je désirerais tant le saluer au moins du regard.

— L'abeille, c'est ainsi qu'on le surnomme, reste cachée dans sa ruche, distillant, préparant son miel digne de la table des dieux. Sans doute il est auprès de ses acteurs et de ses musiciens. Je ne sais si nous pourrons le voir.

— Quel âge a-t-il ?

— Quatre-vingts ans ou à peu près ; mais s'on génie est jeune encore et aussi puissant qu'il fut jamais. L'an passé l'un de ses fils cependant....

— Il a plusieurs fils ?

— Deux, mais qui ne sont pas nés de la même femme ; de tout cœur ils se haïssent et se jalousent. L'un de ses fils, dis-je, Iophon, le musicien dont je parlais tout à l'heure, prétendit que l'intelligence de son père commençait à baisser et qu'il convenait de lui retirer l'administration de ses biens. L'affaire fut portée en justice. Sophocle se contenta de répondre : Si je radote, je ne suis pas Sophocle, si je suis Sophocle, je ne radote pas. Puis, déroulant un papyrus, il lut quelque scène de sa dernière tragédie. Quel succès, quelle victoire pour Sophocle ! quelle honte pour Iophon !

— Sophocle, comme tant d'autres, a plus de gloire que de bonheur ; sa famille ne lui est pas un asile chéri, un doux refuge contre la tempête.

— Son petit-fils, le fils même de cet ingrat Iophon, console le vieux poète de ses chagrins domestiques et lui rend toute la tendresse, toute la vénération qu'il mérite. Enfin nous tous faiseurs de vers, nous abdiquons devant cette royauté presque séculaire. Sophocle est pour nous l'aïeul, le guide et le maître. Il vit, il monte, il rayonne dans la sérénité et la splendeur des gloires immortelles. Tous nous savons son histoire, belle, radieuse comme celle de notre chère Athènes. Tous nous allons, aux portes de la ville, visiter le petit village de Colonne qui fut son berceau ; c'est un pieux pèlerinage. Tous nous revoyons par la pensée Sophocle, à peine âgé de seize ans, chanter et danser le Pæan autour du trophée dressé sur le rivage de Salamine, car on avait choisi Sophocle entre tous les jeunes Grecs comme le plus agile et le plus beau. Tous nous revivons cette hutte héroïque du vieil Eschyle et du jeune Sophocle, de ce grand soleil finissant et de cette aurore qui se lève. Tous nous connaissons cette noble existence de labeur, de dévouement à la Muse et à la patrie ; car Sophocle, comme Eschyle, fut un brave soldat. Au lendemain de la représentation d'Antigone, déjà âgé de cinquante-cinq ans, ne fut-il pas nommé stratège ? Le peuple jugeait que celui-là pouvait commander à des hommes, même à des Grecs, qui savait si bien faire parler les héros et les dieux. Maintenant la fable s'empare de cette vie fameuse et la légende complète l'histoire. L'arbre immense qui ombrage, rafraîchit tout un peuple et déjà plusieurs générations, plonge ses racines aux entrailles du sol

athénien, mais la cime grandit toujours et va se perdre dans l'azur. On dit, il n'est pas un pauvre pêcheur de Phalère ou du Pirée qui ne voudrait en attester les dieux, qu'un jour de tempête sur une petite barque perdue loin des rivages hospitaliers, le pilote désertant la manœuvre et la barre, se mit à réciter des vers de Sophocle ; aussitôt les vagues s'apaisèrent, la mer fit silence pour écouter, et tout fut sauvé, la barque et les matelots. Chimère ! mensonge ! me diras-tu, étranger ; mais seuls les plus grands inspirent et méritent de semblables mensonges. Il faut un Atlas pour soutenir le monde ; qui nous dira ce qu'il faut de gloire, de prestige, de génie à un homme pour soutenir sa légende ?

Changeant de propos, je désigne à mon obligeant voisin un homme mal mis, d'allures communes et grossières, le regard inquiet et dur, les rides grimaçantes, le nez arqué comme le bec d'un vautour, la barbe inculte, les cheveux en désordre. Il vient d'entrer, il interroge toute la salle d'un long regard à la fois triste et insolent, puis, refusant de prendre place sur les gradins, se tient debout, tout près d'une sortie, comme s'il voulait se ménager une retraite facile.

C'est un philosophe bien connu, Timon le misanthrope, m'est-il répondu. *Il fait profession de mépriser toutes choses, de bafouer, de blâmer tout le monde. C'est une attitude originale, un parti pris ingénieux et que récompense une sorte de popularité. Cela vous donne toujours un air de grand homme et d'homme d'esprit que de proclamer partout la sottise et la petitesse du genre humain. L'autre jour cependant, c'était à la sortie de l'assemblée populaire qui a décidé l'expédition de Sicile, Timon arrête Alcibiade dans la rue et en plein visage lui envoie ce beau compliment :* Courage ! mon fils, continue de t'agrandir ainsi, car ta grandeur sera la perte de tout ce peuple !

Cette réplique ramenait notre conversation et nos pensées sur des choses qui ne pouvaient que nous être déplaisantes. Par bonheur voilà qu'il se fait dans tout le théâtre un mouvement subit. Est-ce donc que la représentation commence ? Non, mais un acteur vient de paraître, qui s'empare audacieusement du premier rôle dans la vie publique. Un drame va se dérouler, réel, redoutable, terrible et mortel à bien des nations et des cités. La terre, la mer lui serviront de scène. La Sicile, Athènes, la Grèce presque tout entière y vont jouer leurs personnages et mener le chœur docilement asservi au coryphée qui s'avance. Le héros du jour, le stratège, le pupille du grand Périclès, le disciple de Socrate, le protégé d'Aspasie, le soldat qui va pousser les flottes athéniennes jusqu'aux murailles de Syracuse, le bel Alcibiade vient d'entrer au théâtre de Bacchus.

Ce n'est pas un jeune homme, c'est un homme, beau, fier, hardi, d'une démarche aisée, dans tout l'épanouissement magnifique de sa force, de son corps, de son esprit. On sent qu'il est né pour le commandement ; il porte la tête haute, son regard est assuré, son geste décidé ; la lèvre discrète promet le sourire. La pensée habite ce beau front pur et qui ne connaît pas l'outrage de la ride la plus légère. Cette pensée est active, mais non pas inquiète et anxieuse. Alcibiade commande à tant de gens, préside à tant de choses, règne sur tant de cœurs, qu'il doit commander à la fortune. Le favori d'Athènes n'est-il pas le favori des dieux ?

Voilà un homme qui est habillé et mieux qu'aucun autre ne saurait être ! Sur le premier vêtement, le *chiton*, sans manches, qui est relevé et serré à la ceinture, l'*himation* a été jeté dans un désordre harmonieux et d'un art suprême. Une de ses extrémités passe sur l'épaule gauche et le bras la retient. L'étoffe appliquée sur le dos couvre le côté droit et l'épaule, laissant le bras droit à découvert. Cet himation est de pourpre, mais d'un rouge adouci, un peu pâlissant. De petites

boules de métal, dissimulées dans ses plis, en règlent et pondèrent la savante architecture. C'est de la statuaire qui vit et c'est la plus charmante. Polyclète qui, dans sa statue du Doryphore, a donné le type du corps humain en ses plus belles proportions et ses grâces les plus exquises, reconnaîtrait dans Alcibiade son chef-d'œuvre et son enseignement.

Athènes tout entière se mire en son bel Alcibiade, et comme elle je ne puis me lasser de le suivre et de l'admirer. Pour elle, pour nous, pour lui, puisse-t-il mourir jeune et sans que cette joyeuse floraison subisse aucune flétrissure ! Ce vœu homicide te surprendra peut-être. Il est juste et clément cependant. On ne saurait s'imaginer sans tristesse, sans douleur, Alcibiade vieux et ridé. Qu'il disparaisse dans sa fleur, ne laissant que des regrets attendris, ne serait-ce que pour aller là-bas, dans l'Érèbe, charmer tous les morts comme il a charmé tous les vivants !

Je n'avais encore pu détacher mes yeux d'Alcibiade quand le héraut public se leva et ordonna l'entrée des chœurs, le commencement de la représentation. Je ne te dirai rien des deux premiers drames exécutés devant nous, peut-être m'ont-ils causé quelque plaisir, je ne saurais me les rappeler ; je ne me souviens, je ne veux parler que du troisième, du dernier, *Œdipe roi*.

Le héraut une fois encore se lève et crie au milieu d'un profond silence : *Faites entrer le chœur de Sophocle !*

Soixante choreutes, divisés en quatre groupes de quinze, pénètrent simultanément dans le vaste demi-cercle de l'orchestre. Les uns viennent par la gauche ; les autres par la droite. Ils ne montent pas sur la scène élevée de quelques degrés au-dessus de l'orchestre. Enveloppés d'amples draperies flottantes, mais sans masque, ils obéissent à un coryphée qui du reste, vêtus comme ils sont tous, ne se fait connaître que par la place qu'il occupe, un peu en avant de tout le chœur. Au temps d'Eschyle chaque groupe ne comprenait que douze choreutes ; l'initiative de Sophocle en fit porter le nombre à quinze.

Les aulètes suivent, de près les chœurs, mais ils restent un peu à l'écart, laissant l'orchestre presque tout entier aux libres évolutions des chanteurs. Les flûtes jouent sur le mode mixolydien, car ce mode est plaintif. Il semble que déjà les instruments gémissent et pleurent les infortunes fameuses d'Œdipe et de tous les siens. Le rythme lent, un peu monotone, scande la marche solennelle des choreutes. Ils viennent, ils avancent, glissent ainsi que l'on se figure dans l'Élysée les ombres bienheureuses. Toujours ces poses, ces attitudes sculpturales où se plaît le lumineux génie d'Athènes. C'est un grand bas-relief qui passe et, l'on s'étonnerait peu, la représentation finie, de le voir reprendre sa place aux murailles d'un temple de marbre.

Le chœur marque la transition entre la foule des spectateurs qui est là entassée, et la scène, les héros qui tout à l'heure vont l'occuper. Les Grecs ne veulent nulle part de contrastes violents, d'oppositions soudaines ; le chœur n'est pas l'acteur du drame ni le spectateur, ou plutôt il est l'un et l'autre. Sa personnalité anonyme et partagée lui permet les sentiments collectifs, les pensées générales ; il rapproche, il réunit, il confond, dans une sympathie commune, ce qui regarde et ce qui est regardé, ce qui est dit et ce qui est écouté, la salle et la scène, la prose tout humaine et la divine poésie, la réalité et le rêve.

Les choreutes n'ont pas encore chanté. Un chœur d'entrée, le *parodos*, ainsi qu'il est d'usage, n'ouvre pas cette nouvelle tragédie. Les savantes évolutions des

choreutes, leur défilé, leur groupement grandiose, tout s'est fait sans qu'une voix ait répondu aux lamentations des instruments.

L'autel du grand Dionysos occupe le centre de l'orchestre. C'est un bloc de marbre circulaire. Les thyrses chers aux ménades, des pommes de pins, des masques de théâtre enguirlandés de pampres y sont sculptés et festonnent, égaient sa blancheur immaculée. C'est le *Thymélé*. Les choreutes longuement ont promené tout alentour leur procession sacrée, leurs danses graves, les ébats solennels de figures changeantes. Ils saluent, ils célèbrent le dieu que la pensée de tous évoque et sent là toujours présent, le dieu de la joie, du vin, mais aussi des fêtes glorieuses et des inspirations fécondes.

Cinq portes sont ouvertes sur la scène, la porte royale, la plus haute, celle qui en occupe le centre, les deux portes dites des hôtes, deux autres enfin beaucoup plus petites ; l'une celle de droite, est supposée donner accès dans la ville, celle de gauche, que l'on pourrait dire de l'étranger, est supposée donner sur la campagne ; de grands satyres de marbre, velus, une jambe en avant, les poings appuyés sur les hanches musculeuses, la tête fléchissant et versant sur la poitrine les flots d'une barbe épaisse, tout le corps ramassé dans un effort puissant, flanquent les trois portes principales et soutiennent de leurs épaules la lourde masse du linteau. A droite, à gauche, aux extrémités de la scène, les *périactes* se dressent. Faits de bois et de toile peinte, montés sur des pivots, ils ont trois faces et précisent le lieu où le drame va se passer. En ce moment ils nous montrent les abords d'une ville. Si la fantaisie du poète nous doit conduire en quelque autre site, dans un palais, dans une campagne, les périactes tournant sur leur base mobile, nous montreront une autre face et tout à coup, aidant la pensée des spectateurs, nous ouvriront des perspectives nouvelles.

Un groupe de comparses (*Rôpha*) entrent en scène par la porte de droite et bientôt s'arrêtent, prenant des attitudes désolées. Ainsi que des suppliants, ils portent des rameaux d'olivier entourés de bandelettes, ils lèvent les bras, et leur pantomime expressive obsède le ciel d'une vaine prière.

Enfin, par la porte royale, le héros du drame, le personnage principal, le protagoniste parait ; il tient un long sceptre d'or, c'est Œdipe, roi de Thèbes. Callipide, un grand ami d'Alcibiade, en est le digne interprète. Bien que sa folle vanité ait souvent prêté à rire, que naguère encore il ait amusé tous les matelots du Pirée en s'improvisant chef de galère, en usurpant, du droit de son seul caprice, les insignes et la pompe héroïque d'un stratège, il compte entre les premiers tragédiens, et ce n'est pas vainement que Sophocle confie la destinée du nouveau drame à son expérience et à son habileté.

La première fois qu'un étranger est admis à quelque représentation scénique, son impression immédiate est toute de surprise, presque de stupéfaction. Songe donc que ces personnages le plus souvent enveloppés de l'*endyma*, tunique en brocart d'or qui traîne jusqu'à terre, de l'*epiblema* large manteau de pourpre, chaussés du cothurne aux semelles énormes qu'inventa Aristarque de Tégée mort dernièrement plus que centenaire, capitonnés du *somation* qui rembourre le corps et gonfle la poitrine, les bras perdus en des manches pendantes, enfin la tête et la nuque complètement enfermées dans le masque, l'*onkos*, ces personnages, disons-nous, conservent à peine figure humaine. Le masque surtout, qu'il reflète une placidité sereine ou qu'il se contracte en des plissements pleins de menaces, qu'il exprime la douleur ou la colère, la plainte ou l'angoisse et le désespoir, avec son haut toupet, sa perruque flottante ou furieusement échevelée, ses orbites larges et vides que ne peut traverser la flamme d'un

regard vivant, sa bouche béante comme la bouche de marbre d'un colosse qui rend des oracles, gène, inquiète, et fait peur. Ce sont là des êtres plus qu'humains et qui ne sauraient vivre de notre vie commune. Ils nous dépassent et l'on en vient d'abord à se demander quel abîme a laissé échapper sur notre terre, au milieu de notre débile humanité, ces colosses errants, ces monstres grimaçants.

Cependant ce n'est, là qu'un mouvement d'émoi fugitif, une terreur bientôt apaisée.

Ce grandissement factice s'imposait de toute nécessité. Le théâtre de Bacchus (et l'on en a construit, encore de plus vastes) mesure cinq cents pieds de diamètre total ; la scène seule dépasse soixante-quinze pieds. Le plus beau, le plus grand vainqueur de Delphes et d'Olympie, ne paraîtrait qu'un enfant dans cette immensité. Au reste toutes ces conventions, tout cet appareil étrange, mais rationnel, s'imposent bientôt sans peine. L'immobilité des expressions que les masques nous présentent ne saurait nous étonner. La mobilité des traits d'un visage humain, leur subtile et rapide éloquence ne serait pas comprise si même elle pouvait être vaguement devinée de nous spectateurs qui sommes relégués si loin. Tout, presque tout du moins, est convention, illusion au théâtre ; il ne convient pas d'y chercher la vie réelle et banale, le plus souvent fastidieuse et monotone, mais un rêve grandiose, terrible ou charmant qui s'inspire de la vie et, de la réalité. Que les passions en lutte, les sentiments exprimés tient leur inspiration, leur source première au fond de notre cœur, c'est la loi suprême du théâtre ; mais passions, sentiments, pensées ne doivent pas raser la terre, bien au contraire, s'envoler dans un essor ambitieux non pour retomber et se briser sur le sol comme le présomptueux Icare, mais pour dévorer à tire-d'aile l'espace, l'azur éternel ; l'immensité du monde et des cieux. L'homme au théâtre doit grandir, de l'âme et du corps, s'affirmer caractère toujours vivant, type immortel que salueront toutes les nations et tous les âges.

Je m'abandonne à ces pensées, et cependant Œdipe a parlé. Les citharistes, discrètement dissimulés derrière les périactes, accompagnent sa voix. Ce n'est pas un chant, mais le *paracatalogué*, une déclamation rythmée et qui ondule, tantôt abaissée, fléchissante, tantôt plus vive, plus éclatante. Cela fait songer aux vagues qui se plissent, se creusent, se soulèvent, bercées d'un long et tout-puissant murmure.

Ô mes enfants, jeune postérité de Cadmus, pourquoi vous tenez-vous dans une posture suppliante ?... Je suis venu moi-même, cet Œdipe si fameux... mon désir est de vous être secourable.

Ainsi parle Œdipe. Un vieillard répond au nom de tous, et rien n'est plus saisissant que la description qu'il fait des malheurs de la cité. Sophocle s'est-il souvenu de l'effroyable peste qui dévasta, il y a quelques années, l'Attique, emporta Périclès et fit un moment douter de l'avenir et de la destinée d'Athènes ? on l'a dit, on le croirait : *Thèbes se débat dans un abîme de maux et peut à peine relever sa tête dans la mer de sang où elle est plongée.... L'horrible contagion a fondu sur la ville et la désole. Le noir Pluton s'enrichit de nos gémissements et de nos larmes....* Œdipe est le roi, Œdipe est le maître, Œdipe autrefois a délivré le pays du sphinx qui répliquait par la mort, quand la réponse faite à ses énigmes n'était pas la réponse attendue, Œdipe est le père qui doit sauver les siens, le pasteur qui doit défendre le troupeau.

En effet Œdipe n'a pas attendu ces supplications pour agir. Par son ordre le fils de Ménécée, Créon, son beau-frère, est parti pour Delphes. Le fléau déchaîné sur la ville témoigne de la colère des dieux. Que Phœbus parle donc ! Un oracle seul peut indiquer le remède jusqu'à ce jour vainement espéré.

En effet Créon revient. Son front est ceint d'une couronne, heureux présage. Le dieu consent à s'expliquer ; Créon apporte la réponse.

Il faut, dit Créon, *bannir de cette contrée un monstre qu'elle nourrit.... C'est le sang qui déchaîne cette tempête sur notre ville....* Laïus a été tué, il y a longtemps de cela et Thèbes oubliait le meurtre de son roi, mais les dieux n'oublient jamais. Il n'est pas de crime qui puisse échapper à la loi fatale de l'expiation. Laïus a été tué sur une route par des brigands, du moins on l'assure.

L'enquête qui hélas ! mènera si loin et si haut, déjà commence, le dialogue se poursuit entre Œdipe et Créon. Le meurtrier est sur la terre thébaine, les dieux l'affirment. Mais comment le découvrir ? Quels indices ? Quels soupçons ? Sur quelle piste la justice vengeresse va-t-elle se lancer ? C'est moins que le doute et l'incertitude, c'est l'ignorance, c'est la nuit. Œdipe cependant en atteste les dieux, il cherchera le meurtrier. Il le doit. Et le drame ainsi des les premières scènes, se noue, curieux, menaçant, déjà gros de tempêtes. Une nouvelle énigme nous est posée, Œdipe excelle à comprendre les énigmes, c'est son ambition, son orgueil. Eh bien qu'il cherche donc le mot de celle-ci ! Peut-être en viendra-t-il à regretter les griffes du sphinx ; car le sphinx était clément, il ne faisait que tuer ses victimes.

Lorsque le dialogue est coupé en interrogations, en réponses hâtives, la musique se fait plus discrète. Elle n'a pas d'autre rôle que de soutenir, de souligner la parole. Les modes employés ne sont pas caractérisés très nettement ; cependant ils suivent, autant qu'il est possible, le vol entrecroisé des pensées et des vers. Le mode phrygien, tout spécialement cher à Sophocle et qu'il a, dit-on, le premier introduit dans la tragédie, convient à merveille aux situations pathétiques et troublantes ; il exprime l'action ; le mode dorien plus calme, empreint d'une profonde majesté, apaise et cependant ne convient qu'à de sévères pensées. Le lydien s'attendrit en des sensations plus douces, tandis que l'ionien fougueux, violent, déchaîne les orages de la colère, jette les dures paroles qui blasphèment et maudissent. L'hypodorien commande et s'impose par une grandeur souveraine. Aussi ces modes ne sauraient convenir le plus souvent au chœur. Le chœur agit peu ou n'agit pas. Les modes lydien et mixolydien lui sont justement réservés.

Dans ces modes plus tranquilles, aisément pénétrés d'une onction religieuse, sont écrits les chants que le chœur resté seul adresse à Phœbus Apollon. Ce n'est pas l'*emmellia*, scène animée, dansée autant que chantée, mais le *stasimon*, le chant grave que l'on dit, sans l'accompagner d'évolutions ni de danses, le chant en place, prière sainte et qui magnifiquement épandue aux vers harmonieux de Sophocle, balancée de la strophe à l'antistrophe, est si douce, si coulante, si belle qu'elle ne saurait manquer d'attendrir les dieux.

La tragédie grecque présente deus grandes divisions, la partie purement chorale le *choricon* et *rhésis*, le drame proprement dit, l'action et le dialogue.

Le son éclatant des hymnes saints se mêle aux accents des voix gémissantes. Fille de Zeus, viens à nôtre aide et daigne nous consoler !... Dieu Lycien, tire de ton carquois d'or les flèches invincibles, viens nous protéger !... Et toi, qui ceins

une mitre d'or, compagnon des Ménades, divin Bacchus, prends une torche enflammée et combats le plus cruel de tous les dieux !

Œdipe revient. Il s'adresse au chœur, il s'adresse à toute la cité de Thèbes ; déjà quelque vertige l'a saisi. Il faut suivre cette œuvre de vengeance que réclament les dieux. Qu'on se mette en campagne l Que l'on recherche le meurtrier ! Qu'on le dénonce ! Le dénonciateur est assuré d'une royale récompense : *Quel que soit le criminel, je défends à tous sur cette terre qui m'appartient, de l'accueillir, de lui parler, de l'admettre aux prières, aux sacrifices sacrés, de lui offrir l'eau lustrale. Que tous le rejettent loin du seuil de leurs maisons comme le fléau de la patrie !*

Et le malheureux, dans sa haine insensée, s'excite, se grise ; il maudit ce meurtrier inconnu, il se maudit, lui-même : *Que l'assassin traîne dans l'infamie une vie misérable ! S'il pénètre jamais chez nous, dans mon palais, et de mon consentement, moi-même je me voue aux malheurs demandés pour lui. Que retombent sur moi les imprécations lancées contre le coupable !*

Œdipe devance l'avenir ; il a lui-même prononcé son arrêt. Dans tout le théâtre l'émotion est profonde, non pas bruyante cependant. Le drame vainqueur s'est emparé de la scène ; le poète s'est asservi nos yeux, nos oreilles, notre esprit ; il nous conduit comme un berger son troupeau. Nous avons abdiqué toute volonté, toute pensée qui n'est pas la sienne, nous le suivons et toujours nous le suivrons, nous devrait-il conduire à la hache du victimaire, aux autels altérés de sang.

Sollicité par le peuple thébain, appelé par Œdipe, Tirésias va venir. Tirésias, seul de tous les êtres vivants, a été tour à tour homme et femme. Tirésias a surpris au bain la sœur de Zeus, la divine Héra, et la déesse irritée ordonne que ces yeux qui l'ont un instant contemplée, ne voient plus rien désormais. Tirésias est aveugle ; mais implorée par sa mère, la clémence de Zeus a donné au sacrilège le don de divination et de prophétie. Pour lui les yeux du corps sont à jamais fermés, les yeux de l'esprit sont ouverts à toutes les lumières. Tirésias connaît tout le passé, prévoit tout l'avenir ; il n'est pas d'ombre que le flambeau de sa pensée ne dissipe, pas de mystère qu'il ne pénètre.

Voici Tirésias en présence d'Œdipe. Œdipe l'interroge. Aussitôt le devin recule et veut s'enfuir. Quel abîme s'est ouvert ? Quelle vipère a sifflé dans les ténèbres ? *Hélas ! hélas ! Que la science est un présent funeste !... Qu'on me laisse partir !*

Œdipe insiste, menace. Il veut comprendre, il veut savoir. Son orgueil de roi ne saurait accepter de résistance ni de vaine défaite. Tirésias doit, parler. Ce silence obstiné l'accuse, serait-il donc complice du meurtre de Laïus ? Œdipe ose le supposer et jette au vieillard l'insulte de ces soupçons odieux. Tirésias, poussé à bout révèle l'outrage puisqu'il le faut, il révèle cette vérité terrible, il la proclame, il la crie à la face de tous. *Conforme-toi, Œdipe, à la sentence que toi-même as prononcée ! Je te l'ordonne ! Tu es l'infâme qui souille cette terre !*

Œdipe cependant ne saurait se reprocher ces crimes. Lui meurtrier, lui parricide ! Cette effroyable révélation met le comble à sa colère. Il sait bien qu'il est innocent. Thèbes en a-t-elle jamais douté ? Est-on criminel sans le vouloir, sans connaître son crime ? Hélas ! il se peut faire, si telle est la volonté des dieux. Œdipe outragé accable d'injures ce devin de malheur. Des ennemis l'ont suborné, soudoyé. C'est un complot, tramé dans l'ombre, Créon, Tirésias sont d'intelligence contre le roi. Mais Œdipe saura se défendre. Qu'il parte donc ce Tirésias, ce prophète menteur, cet aveugle qui prétend voir quelque chose ! Il

renie ses devoirs de sujet, il se proclame serviteur et prêtre d'Apollon ! Protection mensongère que cependant. Œdipe veut bien encore respecter. Et Tirésias, retournant le poignard dans la blessure qu'il a faite, précise son accusation, déchire tous les voiles, prédit tous les malheurs, toutes les épouvantes du lendemain. Le dialogue haletant, à chaque réplique, sur chaque mot, bondit, sursaute, jette de sinistres éclairs, tantôt se coupe en phrases nettes et courtes, tantôt s'épand plus longuement, déchaîne le torrent des vers menaçants et terribles. C'est un combat, une mêlée, les glaives prompts à l'attaque, habiles à la riposte, s'entrecroisent, se heurtent, brillent, les coups portent, les blessures saignent et je ne sais quelle horreur sublime enveloppe déjà, ainsi qu'un voile funèbre, la victime que s'est promise le destin. *Je pars*, dit Tirésias,... *ce meurtrier maudit, il est dans cette cité.... Il perdra ses richesses, il perdra la vue. Aveugle, il ira sur la terre d'exil, soutenant à grand'peine d'un bâton ses pas chancelants. Il se reconnaîtra pour le père et le frère de ses propres enfants, pour le fils et le mari de sa mère, pour le meurtrier de son père.... Maintenant, Œdipe, rentre dans ta demeure, et si tu peux jamais me convaincre de mensonge, proclame que je n'entends rien à la divination !*

Œdipe voudrait vainement s'en défendre. Le blessé c'est lui, et la plaie s'enflamme, s'agrandit aux morsures d'un poison subtil. Un effroyable doute est entré dans son esprit. Il a baissé partir Tirésias et lui-même cherche, loin de la foule, un inutile refuge dans son palais. Le crime et le remords l'habitent, le souillent, et bientôt ils sauront l'en chasser.

Que faire ? Que penser ? Le peuple de Thèbes hésite. L'autorité est grande qui s'attache aux paroles de Tirésias. Mais Œdipe autrefois a sauvé la ville, Œdipe règne depuis de longues années, aimé, respecté de tous. Œdipe est étranger, son père Polybe vit toujours, il est roi de Corinthe. Comment le fils d'un père vivant aurait-il pu commettre un parricide ? Quelles incertitudes ? Une clarté soudaine a cependant traversé cette nuit, mais la nuit, aussitôt est retombée plus épaisse, plus profonde. Vain mirage ! clarté mensongère ! Ces horizons entrevus, que plutôt ils restent voilés pour jamais ! L'illusion est clémente et douce auprès d'une semblable vérité.

Œdipe et Créon, une fois encore mis en présence, accentuent le conflit. Les récriminations, les accusations haineuses du roi ne sauraient déjouer la tranquille défense d'une âme forte de son innocence et de la mystérieuse approbation des dieux. Le chœur intervient, modérant ces menaces vaines et rappelant le malheureux Œdipe à plus de calme et de raison.

Sœur de Créon, épouse d'Œdipe, reine par la naissance et par le libre choix de ses deux maris, Jocaste intervient ; sa voix est plus docilement écoutée. Œagrus joue le rôle de Jocaste. Ce n'est qu'un personnage de seconde importance, un *deutéragoniste*. Œagrus lui prête cependant une majesté singulière. Il n'a pas chaussé le haut cothurne, mais l'*embale* un peu moins élevé et qui convient mieux aux rôles de femme. En ce moment trois acteurs sont en scène. Sophocle le premier eut cette audace de mettre aux prises plus de deux personnages. Eschyle avant lui limitait le conflit et la lutte au choc de deux personnes et de deux passions.

Jocaste est incrédule aux oracles, même aux dieux. Aurait-elle pressenti le scepticisme impertinent d'un Euripide ? Elle protège son frère ; Créon, menacé de mort, en sera quitte pour le bannissement. Mais ce n'est pas assez, Jocaste désire faire mieux encore, rendre la paix à cette âme d'Œdipe bourrelée de

chagrins, de regrets, de vagues inquiétudes et qu'un souffle de démence a déjà traversée.

Sache, dit-elle, *que les choses humaines n'ont rien de commun avec la vaine science des devins. Un oracle inspiré non par le dieu lui-même, mais plutôt dicté par ses prêtres, prédit à Laïus mon époux qu'il périrait de la main d'un fils qui lui naîtrait de moi. Des brigands étrangers l'ont tué sur un chemin qui se partage en trois sentiers. L'enfant voué au parricide, n'était pas né depuis trois jours que, les pieds percés, il était jeté, et abandonné sur une montagne déserte. Laïus est mort et non sous les coups de son fils, comme l'oracle l'avait dit.... Pourquoi donc s'inquiéter ?...*

Ces mots qui dans la pensée de Jocaste devaient dissiper toutes les craintes, bien au contraire tout à coup réveillent des souvenirs longtemps oubliés. Ce n'est plus de l'anxiété, c'est de l'angoisse :

Laïus, répète machinalement Œdipe, *fut tué, dis-tu, dans un chemin qui se partage en trois sentiers ?*

— *On l'a dit....*

— *Où donc ?...*

— *En Phocide, au croisement des routes de Delphes et de Daulie.*

— *Combien d'années écoulées depuis lors ?*

— *Peu de temps après tu devenais roi de ce pays.*

Un cri de douleur échappe aux lèvres d'Œdipe : *Zeus ! que veux-tu faire de moi ?*

Et quel était l'âge, quels étaient, les traits de Laïus ?

— *Ses cheveux blanchissaient. Ses traits différaient peu des tiens.*

Toujours Œdipe interroge, toujours Jocaste répond, encore inconsciente de son œuvre mauvaise. Chaque mot est un flambeau qui s'allume. Quel secret va se découvrir ? Est-ce donc aux enfers que nous allons descendre ?

Œdipe, pris de vertige, s'acharne à cette recherche et multiplie ses questions. Il se perd, il le sent, il le dit, mais il veut se perdre. Le gouffre entr'ouvert lui fait peur et l'attire. Tout à l'heure il se condamnait, se maudissait lui-même, maintenant que la mémoire lui revient à l'esprit, que le soupçon des crimes accomplis lui soulève le cœur, il s'acharne à se confondre lui-même et lui-même à se découvrir. Comme cela est vrai et profondément humain ! Ne sommes-nous pas toujours les premiers artisans de nos malheurs ! Il est si bien dans la destinée des hommes de souffrir qu'ils se plaisent bientôt à flétrir toutes leurs joies ; et leurs lèvres, seraient-elles égayées d'un sourire, ne cherchent rien tant que le venin qui les doit empoisonner.

Un homme, un témoin survit encore ; il petit tout éclaircir, c'est l'un des serviteurs qui accompagnaient Laïus. Berger, retiré à la campagne, il garde les troupeaux du roi, comme il a fait toute sa vie. Qu'on aille le chercher ! qu'on l'amène ! Il a dit que plusieurs brigands avaient assailli Laïus ; et lui Œdipe était seul, il se le rappelle très bien, lorsqu'il frappa et renversa de son char un voyageur qui lui disputait le chemin. Jocaste écoute et nous écoutons plus attentifs qu'elle-même. Œdipe raconte l'arrivée d'un étranger sur le chemin que lui-même suivait, chemin qui se partage en trois sentiers, la querelle survenue, la rixe, le combat, la funeste victoire, la mort d'un vieillard assommé sous le bâton, la fuite de son escorte. Quel effrayant, rapprochement aussitôt s'impose à

l'esprit ! Cependant, Œdipe est fils de Polybe, non de Laïus, le fils de Laïus est échappé par la mort à l'horreur des crimes prédits. Où donc chercher l'inceste et le parricide ? Œdipe est en proie aux plus cruelles incertitudes, tantôt prêt à s'arracher lui-même un aveu qui l'épouvante, tantôt raisonnant avec plus de sang-froid, se répétant toutes les circonstances qui contredisent l'accusation et proclament son innocence.

Une fois encore les éclairs ont traversé les nuages dont le ciel est obscurci, mais plus nombreux, moins rapides. Nous cheminions inquiets sur une route pleine de surprises et d'embûches, bordée de précipices, maintenant, nous y courons. Un vent d'orage s'est levé qui nous pousse par les épaules et d'un instant à l'autre, nous sentons approcher l'abîme où vont s'engloutir la gloire, la puissance d'Œdipe et ce qui lui reste encore de chimère, d'innocence et de bonheur.

Un chœur d'une gravité toute religieuse suspend cette course fatale. Le poète a voulu reposer un moment notre émotion haletante, il nous ménage, nous épargne pour nous frapper plus sûrement tout à l'heure. Nos âmes obéissantes au souffle inspiré des beaux vers, sont pour lui comme les cordes d'une lyre ; il les fait vibrer, résonner à son caprice, s'attendrir, étouffer leurs plaintes ou bien exhaler tous les sanglots, gémir toutes les douleurs.

.... L'orgueil enfante le tyran... s'il est un homme qui sans crainte de la justice, sans respect pour les images des dieux, ose porter jusqu'à eux l'insolence sacrilège de son bras et de sa langue, qu'une mort funeste le châtie de ses passions criminelles ! si pour grandir sa fortune, il brave la justice, si dans sa démence il s'abandonne à des actes impies et porte sur les choses saintes une main sacrilège, au milieu de ces profanations, quel mortel se fera désormais un honneur de mettre un frein à ses passions ... ?

Cet appel véhément, à la justice provoque dans toute l'assistance une émotion que Sophocle n'avait pu prévoir. Rappelle-toi que l'affaire des Hermès renversés n'est apaisée que d'hier. Et voilà qu'en un langage plus impérieux, au milieu de la solennité d'une fête publique, par la voix de ces choreutes qu'inspire l'âme de la patrie elle-même, les dieux semblent rappeler leur injure encore impunie et réclamer la vengeance promise. Nous éprouvons une sensation mal définie de gêne, de tristesse, de colère et de honte. Le vrai coupable, celui qu'Athènes presque tout entière a aussitôt désigné, le contempteur des dieux est là au milieu de la foule, sur les gradins réservés aux premiers magistrats. Œdipe un instant est oublié, on ne voit qu'Alcibiade. Tout autre que lui se serait troublé et dénoncé par son trouble même, car tous les yeux le cherchent, je ne sais quel vague murmure monte et prélude aux tempêtes les plus redoutables. Mais Alcibiade est maître de lui comme il est maître des autres. Il se retourne à demi, lentement regarde autour de lui ; il n'est pas un regard qui soutienne l'impassible fermeté du sien. L'indignation, la haine déjà menaçante expirent devant cette tranquillité souveraine, comme devant un écueil, la vaine colère de la ruer et de ses vagues affolées.

Au reste Sophocle n'est pas de ces poètes que puisse déserter longtemps l'attention vigilante de ceux qui l'écoutent. Il nous ressaisit bientôt.

Tout à l'heure Jocaste faisait étalage de son incrédulité ; la voici qui revient les mains chargées de guirlandes fleuries. C'est bien là un de ces revirements où se trahit l'incurable faiblesse d'un cœur de femme ; Jocaste veut prier ces dieux dont ses doutes insultants raillaient la sagesse et les oracles. La peur lui rend sa foi et sa piété.

Un messager parait, porteur d'heureuses nouvelles, du moins il se plait à l'assurer. Œdipe, appelé par Jocaste, prendra sa part de cette joie.

Polybe, roi de Corinthe, père d'Œdipe, vient de mourir, non pas victime d'un meurtre sanglant, mais épuisé de vieillesse, soumis sans violence aux lois suprêmes de la nature. Quel surcroît de gloire et de puissance ! Œdipe règne sur Thèbes, la riche Corinthe l'attend pour le proclamer roi. Ce n'est pas tout, Polybe disparu, l'oracle est déjoué, la menaçante prédiction du parricide tombe inutile et démentie. Œdipe peut se réjouir, car auprès des épouvantes d'un avenir qui déjà lui semblait présent, la mort de ce père promis au meurtre lui devient une joie, un doux apaisement. Œdipe, effroyable ironie, ne peut trouver de bonheur que dans la mort de tous les siens.

Il est encore inquiet cependant ; il échappe au parricide, mais les oracles lui ont encore prédit l'inceste le plus hideux. Et sa mère vit, encore, Mérope, restée à Corinthe. Œdipe, tout à l'heure emporté sur une pente fatale, s'étonne de ce répit. Est-il donc sauvé de lui-même et des autres ? Il doute. C'est le noyé à peine échappé du torrent et -qui se cramponne d'une main crispée aux rochers de la rive. Partout il cherche un appui, un guide, une voix qui le console et qui l'encourage. Œdipe fait part au messager de ses anxiétés et de l'oracle déjà à demi démenti, mais qui l'obsède encore.

Quelle heureuse occasion pour cet homme de montrer son zèle, de mériter la faveur de son nouveau maître ! Œdipe ne doit plus conserver aucun sujet d'inquiétude. Mérope n'est pas la mère d'Œdipe, Polybe n'était pas son père. Œdipe trouvé mourant et suspendu par une courroie qui lui traversait les pieds, n'était, quand il fut reçu au foyer de Polybe, qu'un orphelin abandonné et inconnu de tous. Cependant le roi, lui-même privé d'enfant, l'environna d'une tendresse toute paternelle et le fit élever comme son fils.

Quelle révélation soudaine, inattendue, et qui rejette le malheureux Œdipe dans les terreurs un moment assoupies ! Cette joie promise n'était rien qu'un mirage décevant. Il faut que la vérité éclate. Le drame rebondit. C'est le torrent qu'un écueil avait un instant arrêté, tout à coup il brise ses digues trop fragiles, il roule plus terrible, impatient, jaloux de donner libre cours à ses colères, libre espace à ses ravages, comme s'il voulait se grossir encore de larmes et de sang.

Jocaste a compris enfin. La première elle voit clair en ces ténèbres bientôt dissipées. Une dernière rois, elle conjure Œdipe d'arrêter ses recherches. Œdipe résiste. Il a senti passer sur son visage le souffle glacé qui annonce un prochain abîme. Qu'importe ? Une puissance fatale le pousse. Le trident invisible de Poséidon déchirait les flancs des chevaux attelés au char du malheureux Hippolyte, le char fuyait heurté sur la grève, mis en pièces sur les rochers, et le dieu trop fidèle accomplissait la vengeance d'un père abusé. Œdipe lui aussi ne saunait plus reculer. Il a réclamé la vengeance, il la doit accomplir. Jocaste lui a dit : *Malheureux ! puisses-tu ne savoir jamais qui tu es !* Puis elle est partie sur un cri d'épouvante qui nous a fait trembler. Parler encore, elle ne le pourrait plus. Regarder cet Œdipe, cette énigme vivante dont le mot tout à coup s'est révélé ? Elle n'en aurait plus la force. Souffrir même la lumière du jour, vivre comme tous ceux qui n'ont pas indigné le soleil, voudra-t-elle y consentir encore ?

L'abandon commence. L'épouse a fui, n'est-elle que l'épouse ? Œdipe veut savoir, veut savoir toujours ! Ce messager, venu de Corinthe, ignore l'origine de l'enfant apporté au roi Polybe. Il le reçut d'un berger au service de Laïus. Ce

berger ne serait-il pas l'esclave qui accompagnait Laïus dans son dernier voyage ? Il se peut, il faut s'en éclaircir !

Une fois encore le chœur remplit la scène de chants attendris, de plaintes et de prières. Mais le drame se hâte. Une telle angoisse étreint nos cœurs, que nous appelons ce dénouement suspendu, longtemps dérobé, toujours promis et qui doit cependant mettre le comble à toutes ces horreurs. Il semble que nous traînions une chaîne, de forfaits inouïs et dont le premier anneau est scellé aux dernières profondeurs des enfers, si même les enfers ont jamais pu concevoir de semblables forfaits.

Il vient enfin, ce vieux berger, serviteur de Laïus ; et d'abord il ne reconnaît pas le messager venu de Corinthe. Tant d'années ont passé depuis le jour où tous deux paissaient les troupeaux de leurs maîtres aux pâturages du Cithéron ! Une ombre clémente, pour la dernière fois, s'épand et nous dérobe l'atroce vérité. Mais pressé de questions et par le messager et par Œdipe lui-même, le berger rappelle ses souvenirs. A son tour il comprend, à son tour il veut se taire ; car tous, prêtres, devins, reine, épouse, pasteur, esclave, les plus grands et les plus petits sont condamnés à regretter les paroles à peine échappées de leurs lèvres, tous reculent, tous veulent se rejeter en arrière comme l'on fait, lorsque sous le pied a glissé dans l'herbe un serpent gonflé de venin ; tous parlent, cependant, épouvantés bientôt de leurs réponses et des clartés sinistres dont tout à coup s'illumine le chemin.

En vain il a voulu s'en défendre, il le dit, il l'avoue. Ce berger avait reçu un enfant nouveau-né qu'un ordre formel lui commandait de faire périr. Pourquoi donc ? Un oracle avait prédit à cet enfant le parricide. Le tuer, c'était lui faire grâce. Mais le berger, un pauvre homme bien simple ne pouvait comprendre ces subtilités ingénieuses. Tuer un petit être qui n'avait encore sur la terre fait que gémir et pleurer, il n'en eut pas le triste courage. Rien ne défend mieux un enfant que d'être sans défense. Il l'épargna, et qui donc, c'est la question dernière, avait recuis ce nouveau-né au pasteur qui devait être son bourreau ? Jocaste elle-même : et cet enfant, on le disait fils de Laïus !

Le mystère est enfin révélé à tous et dans toute son étendue, dans toute son horreur. Au cours de ce drame sublime et qui semble bien simple cependant, car une pensée unique le traverse et le domine, l'orage n'a jamais cessé, plus de quelques instants, de menacer et de gronder. Nous allions dans cette nuit, dirons-nous menés par le génie tout-puissant, du poète ou par les grondements d'un tonnerre qui se rapproche toujours ? Voici que la foudre éclate. Jocaste tout à l'heure a fui ! Œdipe vient de fuir à son tour. Qu'est-ce donc qu'ils ont voulu fuir ? La punition, le châtiment des hommes ? Nul ne songe à les inquiéter : ce sont là de ces maudits élevés si haut dans leur infortune qu'ils n'appartiennent qu'aux dieux. Ils fuient leurs crimes, le fer rouge du remords qui leur a brûlé le front, ils fuient leurs justiciers secrets, leurs vrais bourreaux, ils se fuient eux-mêmes. Hélas ! l'homme est à lui-même le seul ennemi qu'il ne saurait fuir, le seul vengeur implacable auquel il ne saurait échapper. Tu ne peux croire, ami, quelle impression saisissante et poignante nous laissent ces départs précipités et affolés ! Comme ces disparitions subites en disent plus que ne feraient les plus éloquentes lamentations ! Un instant venu, Sophocle lui-même a senti qu'il devait se taire. La douleur arrivée à son paroxysme, reste muette, le cœur n'a plus de sanglot, la bouche n'a plus de cri, les yeux n'ont plus de larmes. Nous sommes écrasés, terrassés, anéantis, à peine s'il nous demeure assez de souffle pour nous reprendre à la vie.

Seuls les choreutes qui ne sont que les témoins et les confidents, non pas les artisans de tant de vicissitudes et de tant de malheurs, peuvent encore nous parler un langage vrai et qui se fasse entendre de notre cœur et de notre pensée.

Race des mortels, que notre vie est peu de chose, dit-il... ! *Œdipe, si longtemps comblé d'honneurs, riche de gloire, toi qui fus reçu dans le même sein, comme père et comme époux, comment ce lit nuptial qui fut celui de ton père, a-t-il pu si longtemps te porter en silence ?... Fils de Laïus, pourquoi te connaître ?... Que ma douleur s'épande en clameurs lamentables !...*

Le drame n'est pas terminé cependant. Qu'est-il advenu de ces douleurs farouches ? Ces désespoirs sans nom ont-ils retrouvé la voit ? Ont-ils jeté des cris que nous puissions entendre ? — Un envoyé parait qui va nous le dire.

... Les eaux de l'Ister, celles du Phase ne suffiraient pas à laver les souillures cachées dans cette demeure, s'écrie-t-il. Quel récit d'une puissance tragique qu'on ne saurait dépasser ! On nous aurait mis sous les yeux toutes ces infamies et ces crimes nouveaux, dignes fils des crimes anciens, que la terreur ne serait pas aussi profonde. Quelque répugnance, quelque dégoût gênerait notre émotion. Les yeux, occupés à suivre une mimique compliquée, pourraient distraire la pensée. Nous serions ainsi sollicités par des objets divers. La surprise serait plus grande, l'impression plus brutale, mais peut-être moins profonde. Ce sont les yeux de l'âme qui savent le mieux pénétrer les mystères de nos douleurs.

Jocaste, rentrée dans sa royale demeure, s'est enfermée en la chambre des époux ; elle a évoqué l'ombre sanglante de Laïus, lui rappelant le souvenir de ce fils oublié qui devait tuer son père et rendre sa mère, mère d'enfants incestueux. Elle inonde de ses pleurs ce lit où elle eut un époux de son époux, des enfants de son enfant. Alors Œdipe est accouru, abominable tête-à-tête qu'ils n'ont pu supporter ! Œdipe, l'épée à la main : *Où est-elle cette femme*, criait-il, *qui est ma mère et la mère de mes enfants ?* Puis les portes un moment fermées, et qui nous dérobaient l'accomplissement de ces fatalités suprêmes, se sont rouvertes tout à coup. On a vu Jocaste étranglée et pendue. Œdipe s'est jeté rugissant sur le cadavre, il a saisi une épingle des vêtements et lui-même s'est arraché les yeux, *ces yeux coupables*, gémissait-il, *de n'avoir pas vu ses crimes et de voir ses malheurs*. Ses yeux n'arrosent plus son visage de larmes, mais d'une pluie de sang.

Sophocle, avec une habileté suprême, ou pour mieux dire par une sublime inspiration de son génie, nous a quelques instants épargné le spectacle d'Œdipe, de ses supplices et de ses vengeances. Il va rendre son héros, non plus à nos soupçons, non plus à cette haine que le crime traîne toujours après soi, mais à notre pitié ; car cet homme est tout à la fois innocent et coupable, coupable de fait, innocent d'intention. Il a été grand par ses exploits, grand de sa royauté conquise, grand de ses richesses et d'une toute-puissance longtemps sans bornes, d'un bonheur longtemps sans nuage, il est plus grand encore par son infortune. Ses calamités lui sont un nouveau diadème. Victime plus cruellement frappée que celle qui tombe sur l'autel, il apparaît sur le monde, seul, sans crainte désormais, sans rival, car rien ne saurait plus l'égaler ni l'atteindre. Il a épuisé toutes les amertumes, il ira à travers les contrées et les peuples, personnification sublime de la fragilité des choses humaines, effroyable exemple de l'infaillibilité implacable des dieux.

Nous l'attendons cependant ; nous voulons l'entendre, nous voulons le voir ; il nous appartient, car toujours le malheur appartient à l'homme.

Le voici ! Il entre. Tout d'abord il nous tourne le dos. Il marche lentement, au hasard, il hésite où mettre le pied. Ses bras tendus cherchent un appui, les mains implorent une main qui les guident. Œdipe n'a pas encore fait l'apprentissage de sa lugubre infirmité : il se retourne ; nous le voyons. Callipide a changé de masque. Les orbites béantes sont rouges d'un sang mal épanché. C'est un frémissement d'horreur qui traverse l'immensité du théâtre tout entier. Pour moi je ne me connais plus, je ne suis plus Théleste de Sélinonte, je ne suis plus sur les gradins d'un théâtre, je suis à Thèbes auprès d'Œdipe, mon cœur se serre, je n'ose plus respirer et mes yeux pleurent toutes leurs larmes pour cet aveugle qui n'en a plus. Mon regard est troublé, ma lèvre sèche, mon front inondé d'une sueur d'épouvante. C'est beau cependant, c'est admirable et ces tortures ont une secrète douceur. Ces horreurs jamais ne grimacent ; jamais ce désespoir ne se fait hideux et bas. Nous sommes toujours emportés à de telles hauteurs que tant de misères s'enveloppent d'une splendeur divine. Œdipe aveugle et saignant fait songer à Prométhée enchaîné sur le Caucase et livrant ses entrailles aux griffes du vautour. Ce drame est implacable, mais il garde la sérénité éternelle du destin.

Implacable, ai-je dit, jusqu'à présent il est vrai. Mais la muse de Sophocle réserve à tant de blessures un baume consolateur ; elle va s'attendrir, gémir et pardonner. *Hélas ! hélas ! malheureux que je suis !....* Ainsi parle Œdipe. Sa voix perdue dans le silence et dans cette nuit, sans aurore, lui fait peur et l'arrête.

Le chœur lui adresse quelques paroles amies ; et voilà cet homme, tout ensemble tourmenteur et patient, victime et bourreau, qui s'émeut et remercie. Il est donc des mortels qui peuvent encore supporter sa présence. Joie inespérée ! Ce monstre ne se croyait plus de la famille des humains.

Je ne puis approuver le châtiment que tu viens de t'infliger, dit le chœur.

— *Ne condamnez pas ma résolution*, répond Œdipe. *Descendu dans les enfers, de quels yeux aurais-je pu regarder un père, une mère infortunés ?... Que ne puis-je à tout jamais me boucher les oreilles ? anéantir tout ce qui me laisse en communication avec les hommes ? être à la fois aveugle et sourd ?... Ô Corinthe ! demeure vénérable que j'appelais celle de mon père !... Ô triple chemin, sombre vallée, forêt témoin de mon crime, étroit sentier à l'embranchement des trois routes qui as bu le sang de mon père, gardes-tu le souvenir des crimes qu'alors j'ai commis et de ceux que j'ai commis plus tard ?... Hyménée ! funeste hyménée !...*

Créon reparaît, Créon que le ressentiment d'Œpide condamnait au bannissement. Thèbes lui appartient, à son tour il est roi. Œdipe est à sa merci, Créon peut décider de lui ; mais quelle disgrâce, quelle douleur est-il encore qu'Œdipe puisse redouter ? Créon tout à l'heure injustement outragé et puni, se montre pitoyable à celui qui fut son frère. Œdipe a épuisé les vengeances des dieux, que pourraient lui demander encore les vengeances des hommes ? Quelle place trouverait-on dans ce cœur qui n'ait pas encore saigné ?

Œdipe est cependant touché de cette clémence. Il ne l'a pas implorée pour lui ; mais il est père, bien que ce doux nom lui fasse horreur ; il songe à ses enfants, à ses filles surtout.

... Ô Créon, je laisse deux filles bien dignes de pitié. Autrefois elles venaient s'asseoir à ma table auprès de moi ; je ne touchais aucun mets dont je ne leur fisse la première part. Veille sur elles avec tendresse !... Que je les touche encore une fois, Créon, mon frère !...

Créon a prévu et devancé ces désirs. Les enfants sont venus. Œdipe ne les voit pas ; il ne voulait plus les voir. Créon les fait approcher de lui. Œdipe les sent, il les embrasse, furieux, avide, honteux et cependant enivré de cet amour paternel le plus doux de tous les amours. Ces baisers redoutés, désirés, il ose les prodiguer dans cette nuit que lui-même s'est faite ; car la nuit est clémente et ne sait pas rougir.

Quel avenir cependant pour ces filles nées de l'inceste ! ... Qui oserai vous épouser, mes enfants !... Le célibat, la stérilité, seront votre partage.... Fils de Ménécée, toi le seul père qui leur reste, ne les regarde pas avec mépris, elles sont issues de ton sang. Ne souffre point qu'elles consument leur vie dans la misère et l'abandon ! D'égale point leur infortune à mes malheurs !... Promets-le, généreux Créon, et pour gage de ta promesse, ne refuse pas de me donner la main !...

Créon consent, Créon touche cette main tout à la fois criminelle et vengeresse, cette main qui a tenu le sceptre des rois et qui peut-être va se tendre aux aumônes de l'étranger.

Œdipe enfin s'éloigne. C'est l'exil qui commence. Derrière lui Œdipe a laissé ses enfants, il ne saurait les guider dans la vie, lui qui ne saurait plus se guider dans le chemin. Il part. Tous les oracles sont accomplis. Les dieux ne sont-ils pas contents ? L'exilé emporte avec lui tous les deuils qui peuvent désoler une famille, toutes les souffrances qui peuvent dévaster une âme, toutes les tristesses, tous les regrets, toutes les épouvantes qui peuvent courber vers la terre le front d'un homme, d'un fils, d'un époux, d'un père et d'un roi.

Le chœur alors, c'est l'aphodos, le chant de sortie, accompagné des chalumeaux, conclut ce drame ainsi achevé dans les larmes de pitié et d'attendrissement :

Voyez, Thébains, cet Œdipe qui explique les énigmes du sphynx, en quel abîme de misère il est descendu !... Aucun mortel sachez-le bien, tant qu'il n'a pas vu luire le dernier de ses jours, ne saurait être appelé heureux....

Mes souvenirs si présents qu'ils fussent, ont dû me trahir quelquefois, mes récits ne sont pas toujours fidèles, j'ose pourtant te le dire, tel est, dans son ensemble magistral, ce drame d'Œdipe roi. Telle est cette œuvre souveraine que le vieux Sophocle vient d'enfanter en la fleur hivernale de ses quatre-vingts ans. Quel prodige ! Comment ce vieillard qui peut-être a déjà heurté du pied les dalles de son tombeau, trouve-t-il en sa pensée, tant de force, tant de jeunesse ? Comment ce cratère qui semblait enseveli sous la neige, a-t-il projeté tant de flammes, lancé tant de lumière ? On en vient à se demander si le poète n'a pas fait qu'obéir, écouter, transcrire ce que la muse elle-même se plaisait à lui dicter. Melpomène, jalouse de laisser la tragédie modèle, le type achevé de ses nobles créations, n'aurait-elle pas donné à la Grèce dans le présent, au monde dans l'avenir, ce chef-d'œuvre inimitable : Œdipe roi ?

Certes Athènes est digne d'écouter Sophocle comme Sophocle est digne d'enseigner Athènes ; et, le succès fut grand, l'enthousiasme soulevait la foule comme les aquilons soulèvent l'immensité frémissante de la mer. Les applaudissements roulaient, le plus souvent venus des rangs du populaire, de

tout là-haut, des gradins extrêmes, on aurait pu dire du ciel même, quelquefois indiqués, préparés, encouragés par un murmure que prêtres et magistrats, les plus grands, les plus illustres de la ville, laissaient échapper de leur cœur plutôt que de leurs lèvres. Mais les applaudissements, les plus furieuses acclamations ne sauraient payer d'un juste prix cette victoire et le présent qui nous est fait.

Pour moi je suis entré dans ce drame comme dans un temple sacré. Je me sentais enveloppé de cette horreur sainte que la présence du dieu impose au pèlerin. Sous les colonnades assombries, dans les perspectives fuyantes, sous la clarté des lampes qui scintillent, il me semblait avancer lentement. Les grandes lignes d'une architecture sévère et toujours harmonieuse se révélaient, se déployaient en leur sublime unité, sans monotonie toutefois, et dans cette unité même, toujours variée. Plus j'avançais, plus je me sentais ému, plus je me trouvais humble et, petit. Je n'applaudissais pas, j'écoutais les voix épandues dans cette enceinte ; c'était une admiration filiale et tremblante, presque de la stupeur. J'avais voulu exhaler un hymne de reconnaissance, je restais immobile, je me taisais, mais ce silence était, une prière et maintenant que le dieu, le temple, le sacrifice ne soit plus qu'un souvenir, bien des fois encore les paroles ont manqué et je ne saurais dignement exprimer tout ce que je pense.

Certes, Marathon, Himère, Salamine, Platée sont de belles batailles, d'éblouissantes victoires. Les fanfares qui les ont célébrées sonnent toujours à nos oreilles. Mais cette tragédie d'*Œdipe roi* n'est-elle, pas une aussi belle bataille, une aussi mémorable victoire ? Qui sait cependant si l'avenir connaîtra le jour qui devait l'éclairer ? Cette victoire est en même temps un bienfait suprême, car elle a maculé les horizons où s'enfermait le génie humain ; elle est remportée sans qu'une mère ait eu à pleurer son enfant, sans haine, sans meurtre, sans fol orgueil pour le vainqueur, sans honte pour le vaincu ; elle n'a fait que des heureux. Peut-être est-ce une raison pour que les hommes se souviennent moins de cette victoire que de celles qu'ils ont payées d'affreux massacres et de souffrances longtemps inapaisées.

Après *Œdipe roi* que reste-t-il encore à faire ? Après ce coup de foudre que reste-t-il encore à dire ? Melpomène pourrait briser les cordes de sa lyre et remonter au ciel. Il semble qu'un silence éternel pourrait ressaisir ce théâtre de Bacchus sanctifié par ce chef-d'œuvre divin ; il semble que le monde pourrait finir. La tragédie athénienne pourra-t-elle se maintenir sur la cime conquise ? Tant qu'elle vivra incarnée dans Sophocle, on le doit espérer. Sophocle seul peut égaler Sophocle. L'aigle seul peut monter jusqu'à son aire sublime et donner des frères à ses petits.

Mais une œuvre comme *Œdipe roi* ne limite pas son envolée au ciel d'une seule cité, elle appartient à tout ce qui est la terre des humains. L'humanité n'est pas quitte envers elle. Cette histoire d'*Œdipe roi* sera plus qu'une légende confuse, oubliée à demi, que le génie du poète nous la rendra toujours vraie, toujours vivante, toujours présente ; c'est une immortalité qui peut défier les siècles, et tous les pleurs ne sont pas répandus qu'arracheront aux yeux de l'homme, les malheurs de Jocaste et du fils de Laïus.

Cinq juges solennellement désignés par l'archonte investis d'une autorité sans appel décident du résultat dans ces concours dramatiques et prononcent la sentence. Tu ne saurais t'imaginer ma stupéfaction, celle aussi de bien d'autres, lorsqu'au moment de quitter le théâtre, j'appris qu'*Œdipe roi* obtenait seulement le second prix ; le premier était attribué à la pièce de Philoclès. Philoclès est neveu du grand Eschyle, c'est un mérite ou du moins un honneur, je le veux

bien, mais qui me touche peu. Le souvenir d'une telle gloire écrase, s'il ne soutient pas. Aristophane a plusieurs fois bafoué Philoclès ; Aristophane n'est pas indulgent, mais ses critiques ne sont jamais ni sans justesse, ni sans quelque justice. Au reste je ne prendrai pas la peine de discuter un jugement scandaleux et qui fera plus de tort aux juges qu'à Sophocle. Le second rang attribué à *Œdipe roi*, à cette pièce hors de tous les rangs, au-dessus de toutes les places ! L'esprit court les rues dans la ville chérie de Pallas ; mais il n'est pas de ville où la sottise et l'envie n'aient droit de cité. En tous lieux où deux hommes respirent, il est un sot, quelquefois plus.

A peine sorti du théâtre, je ne désirais rien tant que me retrouver seul avec mes pensées. Aussi je ne dis pas un mot, je ne fis pas un signe pour retenir Ion de Chio, quand il prit congé de moi. Brusquement cependant il revint sur ses pas et me jeta ces mots murmurés à l'oreille :

Étranger, tu voulais voir Sophocle. Tiens ! regarde, là-bas ! c'est lui !

Ces mots me troublèrent si profondément que j'oubliai, je crois, de remercier Ion. J'ai eu l'occasion, bien des fois dans ma vie, de voir et d'aborder des hommes sur qui reposait la destinée de tout un peuple, je me suis vu admis auprès de rois puissants, de tyrans cruels ; et si délicate que fût ma mission, si grands que fussent les intérêts confiés à mon zèle et à mon dévouement, jamais la conscience de ma responsabilité, jamais le danger même ne m'a fait perdre mon sang-froid, ni voilé un seul instant la parfaite lucidité de ma pensée. La présence de Sophocle, souhaitée cependant, me semblait plus redoutable. Je n'avais dessein ni d'aborder cet homme, ni de lui parler, j'espérais seulement le voir, l'écouter s'il se pouvait, et je tremblais, comme un enfant devant son maître, comme le croyant devant son Dieu. Je ne venais pas solliciter un oracle, ni demander une grâce, et mon cœur battait dans ma poitrine comme si j'allais entendre l'arrêt de toute ma destinée. Un instant je restai immobile, anxieux, incertain de ce que je ferais. Sophocle s'éloigne cependant ; il m'échappe, il va disparaître. Il faut le suivre, il faut le rejoindre. Je hâte le pas. Il me prend une envie folle de marcher dans son ombre. Un fiancé passionnément épris ne se griserait pas de rêves plus étranges ; moi aussi je guette un regard, un signe, j'espère un mot égaré jusqu'à mes oreilles ou plutôt jusqu'à mon âme et qui me donne la musique d'une voix aimée ; moi aussi j'aspire à ces riens charmants, mais qui nous sont des faveurs sans prix, quand vient le jour où le cœur s'éveille.

Une rue, renommée dans Athènes, débouche près du théâtre de Bacchus et doucement s'élève aux pentes dernières de l'Acropole. C'est la rue des Trépieds. Les nombreux monuments votifs que les vainqueurs des jeux publics y ont fait ériger expliquent cette appellation. On y marche environné d'édicules, de petits sanctuaires, de bustes, de statues, et comme des soldats qui font la haie sur le passage d'un roi, la vieille Athènes de Solon et d'Eschyle regarde passer la nouvelle Athènes. Les aïeux, de leurs yeux de marbre ou de bronze, interrogent leurs fils et leurs demandent s'ils sont dignes du sang qui les a fait naître. C'est par là que s'épand la foule et que j'ai vu Ion s'engager et bientôt disparaître.

Sophocle prend une autre direction. Sans doute il craint le tumulte et le bruit. Il fuit la cohue de ces gens impatients de regagner le logis. Je le suis, mais à distance le plus souvent ; un esclave n'aurait pas tant de respect et de déférence. Nous voici bientôt, loin des quartiers populeux de la ville, presque dans la campagne. Quelques bosquets ombreux, les bouquets fleuris des lauriers-roses, une ligne de verdure qui ondule et serpente, enfin une certaine

fraîcheur répandue dans l'espace me révèlent l'Ilissus. Je le devine plutôt que je ne l'aperçois ; car le jour baisse, la nuit s'avance.

Sophocle n'est pas seul. Un jeune homme l'accompagne, presque un enfant, svelte, élégant, beau, gracieux a faire envie aux plus belles. Sans le connaître, aussitôt je le reconnais, c'est Sophocle le jeune, le petit-fils, dirai-je, de Sophocle l'ancien, non de Sophocle le grand, car le génie est aussi une jeunesse, et celle-là ne saurait se flétrir.

Maintenant que rien ni personne ne les importune, le petit-fils et l'aïeul marchent plus lentement. L'aïeul est d'une taille qui dépasse un peu la moyenne, il se tient droit. Sa barbe est épaisse et toute blanche, les cheveux sont abondants et bouclés ; un mince bandeau noué par derrière les partage et de sa rougeur éclatante accentue leur blancheur de neige. Le vêtement est d'une extrême simplicité, sans aucun de ces petits enjolivements que tolère le goût nouveau. Les traits du visage sont admirables ; à peine l'âge a-t-il un peu creusé les joues, sillonné les tempes de rides très légères, l'œil est vif, le nez hardi, la lèvre immobile et, doucement rêveuse. Le caractère suprême qui se révèle, c'est la fierté sans orgueil, la placidité sans froideur. Le petit-fils lui aussi n'est vêtu que de laine tout unie. Est-ce bien deux hommes que je vois là ? N'est-ce pas plutôt le même homme à deux âges différents ? Sophocle à son aurore, Sophocle à son crépuscule ? Une origine commune, la parenté la plus intime, le même sang, le même cœur peut-être s'affirment dans les traits, dans l'altitude, dans la démarche. Ils se complètent, ils se reflètent, tous les deux. Celui-là promet l'homme, celui-ci le réalise et l'achève.

L'enfance et la vieillesse ont de secrètes sympathies ; elles se comprennent si bien. Ce sont deux faiblesses qui veulent se rapprocher et s'unir. Ce qui commence aime et recherche ce qui finit. Ce qui finit est clément à tout ce qui commencé. Le soir et le matin ont tous les deux d'ineffables douceurs.

Peut-être, en un langage mystérieux, l'aïeul et l'enfant échangent, de muettes confidences, mais ils ne disent rien, leurs lèvres restent closes. Nous étions arrivés auprès du temple de Zeus Olympien. Pisistrate l'avait commencé, les Perses l'ont saccagé. Périclès a fait reprendre les travaux encore inachevés. Rien ne ressemble plus à un monument qui croule qu'un monument qui s'élève, et dans la nuit grandissante, le chantier, l'édifice incomplet ont la majesté et aussi la tristesse des ruines. Le sol est encombré de blocs qui seront des architraves, de dalles qui seront des métopes, de tambours qui seront des colonnes.

Sophocle et son compagnon ont obéi à la même pensée ; ils s'arrêtent et côte à côte prennent place au large tailloir d'un chapiteau à peine dégrossi. Le site est magnifique, je conçois qu'il retienne au passage et commande la méditation. J'avais peur de ma témérité sacrilège, mais je n'ai pu résister au désir de me rapprocher en cheminant à petits pas comme un voleur, étouffant le murmure de mon haleine, me dissimulant dans l'ombre que projettent les colonnes déjà dressées, j'ai pu sans trop de peine arriver à mon but et sans que le poète ait soupçonné ma présence.

Là-bas, sur la droite, l'Acropole apparaît. L'ombre enveloppe les colonnades. Une lueur dernière laisse au fronton du temple de la victoire Aptère, une tache scintillante. Aptère, sans ailes, Athènes a voulu ainsi la victoire dont le culte lui est cher. Elle a voulu condamner la déesse changeante à la fidélité. Illusion peut-être, défense vaine. Si la victoire n'est plus l'oiseau qui passe, elle est encore la femme qui jusque dans l'ivresse de ses amours anciennes, médite la trahison des

nouvelles amours. Mais aujourd'hui encore la cité n'est que joie et plaisir ; déjà elle apaise son lointain murmure, déjà elle repose, bientôt elle sommeille. Les colonnes qui me cachent et me protègent, avaient tout à l'heure des transparences rosées ; on aurait dit qu'un sang divin circulait aux veilles de ce marbre. Échauffées tout le jour d'un soleil ardent, caressées, pénétrées de cette flamme qui donne la vie, elles rayonnaient quand l'horizon éteignait déjà l'incendie de ses splendeurs suprêmes. Voilà ce que j'admire, voilà ce qui m'entoure. Un homme enfin est assis près de moi ; et cette ville que je sens là toute prochaine, c'est Athènes, et cet homme assis sur les marbres d'un temple, cet homme qui règne dans cette solitude, dans ce silence, dans cette immensité, c'est le plus grand des poètes, c'est le chantre divinement inspiré, l'évocateur des ombres, le confident du ciel, de la terre et des enfers, c'est Sophocle.

Un sanglot tout à coup s'élève et vient troubler le calme de la nuit commençante.

Père, père vénéré et chéri, quelle indignité ! quelle infamie ! dit une voit douce et harmonieuse jusque dans sa colère.

— Qu'est-ce donc, mon enfant ? répond une voix plus grave et qui me fait tressaillir jusqu'au plus profond de mon cœur.

— *Toi le second prix ! Ton Œdipe vaincu !*

— *N'est-ce que cela, mon fils ? Mon œuvre t'a semblé digne du premier rang, ta tendresse t'abuse peut-être ? Mais quand il serait vrai, qu'importe ? Crois-tu qu'il soit jamais donné à l'homme de monter si haut qu'il ne craigne plus de rivalité ? Les géants avaient entrepris de détrôner les dieux, le grand Zeus lui-même ; et moi, mon enfant, je ne suis pas un dieu. Mon Œdipe est supérieur, penses-tu, au drame de Philoclès, mais combien il est inférieur encore au rêve que j'avais rêvé, au mirage décevant que j'ai voulu poursuivre ! Notre œuvre la plus belle, toujours quelque peu nous trahit ; et nous voyons toujours bien au-dessus d'elle, une place que tous nos efforts ne sauraient conquérir. Enfin, crois-moi, je suis assez vieux pour que l'on consente à me croire, notre tâche à nous autres poètes est inconsciente plus qu'il ne semble. Les applaudissements nous sont doux, il est vrai, mais chanter est plus doux encore ; doux et amer quelquefois, toujours commandé par une fatalité qui nous domine. Penses-tu que le rossignol s'inquiète beaucoup d'être écouté ? L'amour seul l'applaudit et lui paye ses gazouillements. Qu'il soit dans Athènes ou dans le monde quelques hommes qui me comprennent, quelques âmes qui s'ouvrent à ma pensée comme s'ouvre la tienne, mon enfant, il suffit ; je suis dignement payé. Qu'ai-je fait d'ailleurs ? j'ai travaillé, écouté les voix secrètes qui me bercent et me tourmentent, puis j'ai pris les tablettes et le style d'ivoire ; la muse a fait le reste. Nous ne sommes rien que par la volonté immortelle des dieux.*

— Non, je ne puis oublier ce jugement inique. C'est une honte pour Athènes. Partons ! Eschyle nous en a donné l'exemple, Euripide annonce le projet de faire comme lui. Quittons cette ville qui te méconnaît et laissons-lui son Philoclès !

— *Mon enfant*, et sur ce mot la voix de Sophocle montait plus ferme et plus sévère, *mon enfant, ne parle jamais de honte quand tu parles de la patrie ! Tu n'as pas plus le droit de médire d'Athènes, même aujourd'hui, qu'un fils n'a le droit de médire de sa mère. Elle m'a comblé de tant de bienfaits, mon Athènes bien-aimée, que jamais ma gratitude ne pourra les lui payer. En des jours radieux et dont le souvenir seul me fait bondir le matin, j'ai été son soldat avant d'être son poète. Je lui ai donné mon sang sur les champs de bataille avant de lui donner sur la scène ce que tu veux bien appeler mon génie. C'est elle qui*

m'inspire ; elle a nourri mon esprit comme elle a nourri mon corps. De toutes mes pensées, et tous les fibres de mon être je lui appartiens ; je suis son fils, et ma grandeur, ma gloire ne sont qu'un rayon perdu dans le rayonnement de toutes ses gloires et de toutes ses grandeurs. Si les générations futures n'ont pas oublié ma voix, puissent-elles comprendre qu'il faut une Athènes pour faire un Sophocle ! Mon enfant, toi aussi tu es né poète, et, disant cela, le vieillard doucement étendait la main sur le front de son enfant, *je le sais, je le dis, je l'ai lu dans ton âme, avant de le lire dans tes yeux. Melpomène s'est penchée sur le berceau que balançait ta mère, et ses veux pleins d'éclairs ont trouvé des sourires pour toi. Don fatal et qui te réserve des luttes cruelles, car tout se paye, d'abord et surtout la gloire. Tu as vu les coureurs dans le stade se hâter vers le but, se passant une torche enflammée. Je touche au terme de la carrière et bientôt la torche qui me fut remise, doit échapper à cette main défaillante. A ton tour, mon enfant, à toi de la saisir ! A toi de la porter plus loin, plus haut que ton aïeul n'a pu le faire ! Je vois en tes regards, en tes ardeurs printanières, ma jeunesse renaissante, et la vie que tu dois vivre s'ajoute à celle que j'ai vécu. Mon passé se prolonge en ton avenir. La muse me donne la renommée, tu me donnes le bonheur. Béni sois-tu, mon enfant ! Mais à cette heure où la bénédiction d'un ancêtre descend sur ton front promis aux lauriers, je te le redis encore : serait-elle injuste pour nous, cruelle pour toi, criminelle et folle pour elle-même, ne maudis jamais ta patrie ! Ce serait un parricide plus horrible que celui d'Œdipe et celui-là, ni mon fils ; je ne voudrais pas le chanter.... Mais rentrons ! La nuit est profonde.*

Puisse Athènes t'accueillir connue elle a fait de moi ! Elle n'est pas pour ne vivre qu'un jour, et son erreur peut se promettre le repentir du lendemain. Puisse-t-elle nous associer dans une même tendresse et l'avenir confondre les deux Sophocles, car j'ai voulu te donner mon corn, c'est dire quelle est, ta promesse et quelle est mon espérance !

Le vieillard est debout maintenant, Il regagne la ville. Quelque lassitude ralentit son pas. Sa main s'appuie sur l'épaule de l'enfant. lis se taisent., ils s'éloignent. Me voilà seul dans le silence et dans la nuit. Espérer que jamais il sera deux Sophocles, non, je ne saurais m'arrêter à cette heureuse pensée. Un seul Sophocle, c'est déjà beaucoup.

La nuit est belle, tranquille et sereine. Pas un nuage, pas une brume. Le ciel est tout émaillé de ses étoiles comme une prairie de ses fleurs. Les unes brillent, éclatantes, les autres luisent à peine et la tache lumineuse qu'une goutte de lait divin a faite à cette immensité, s'étale interrompue aux cimes ombreuses du Pentélique et de l'Hymette.

Et moi, je nie dis que l'immortalité n'est pas le privilège des seuls immortels et que toutes les étoiles ne sont pas dans les cieux.

Que resterait-il des héros, des conquérants, de ces passants prodigieux, s'il n'était des poètes pour les chanter, des historiens pour nous dire leur triche terrible et sanglante, des statuaires pour dresser les marbres des vainqueurs ? L'art seul prolonge un peu la vie dans ce tourbillon éternel qui emporte toutes choses ; l'art seul immobilise ou du moins retient quelques, moments le temps, cet implacable niveleur. Après les dieux lui seul peut se proclamer créateur.

Demain je pars pour la Sicile. Bientôt, frère, je te reverrai, j'ai peine à me réjouir cependant. Quelque chose de mon cœur reste au bord de l'Ilissus.

LE STADE

Lorsque pour la première fois quelques hommes, peut-être des enfants, après s'être longtemps bien amusés à courir, voulurent régler ces courses, imposer certaines lois à ce qui d'abord n'était qu'un jeu, lorsqu'ils assignèrent une limite extrême que les rivaux ne dépasseraient plus, et que pour mieux assurer le bon ordre, la discipline, la loyauté, ils débarrassèrent la piste des pierres et des broussailles, ces hommes ou ces enfants, naïvement et d'instinct, créaient le premier stade. On ne saurait imaginer débuts plus modestes, origine plus obscure d'un édifice et d'une institution qui prendront par la suite une si singulière importance et jetteront tant d'éclat.

Dans notre vieille France chrétienne et monarchique, Charlemagne avait donné le premier étalon des mesures de longueur. On sait que le pied communément en usage était supposé égal à la longueur du pied impérial. Ce n'était pas un pied d'Andalouse, et l'on comprend sans peine qu'il ait pesé lourd à tant de nations vaincues.

Les Grecs, plus fiers encore de leur lointaine origine que les Gaulois et les Francs, voulaient des dieux partout ; et c'était le glorieux fils de Jupiter et d'Alcmène qui avait lui-même donné son pied pour étalon de la première mesure. Le pied d'Hercule, comme il convient à un pied d'immortel, l'emportait sur le pied déjà plus qu'humain de Charlemagne. Le stade (cette règle ne souffrit guère d'exception), comptait six cents pieds, cent quatre-vingt cinq mètres, soit le huitième d'un mille romain, au moins dans tout le développement de ces deux lignes parallèles ; car si d'un côté le stade étant fermé par un mur droit, bordant l'*aphesis* ou ligne de départ, à l'autre extrémité il se terminait en hémicycle ; c'était le *sphendoné*, sorte d'enceinte supplémentaire et demi-circulaire où avaient lieu d'autres exercices que celui de la course.

Pour le stade comme pour le théâtre, les Grecs s'appliquèrent presque toujours à choisir un emplacement commode et qui simplifiait la tâche des constructeurs. Les stades étaient bordés d'une double ligne de gradins beaucoup moins élevés que ceux des théâtres, souvent aussi taillés au vif du rocher ou du moins empruntant au rocher même une base solide. Quelquefois cependant, le site n'offrant aucun emplacement favorable, on élevait une sorte de butte artificielle, ou plutôt de *vallum* assez semblable aux puissants tapis de terre qui devaient plus tard enfermer les camps des légionnaires romains.

Les stades étaient nombreux dans les cités grecques et l'on pourrait sans peine en énumérer plusieurs qui ont laissé au moins quelques vestiges. Mais ce ne sont jamais là des ruines bien imposantes, très souvent elles se réduisent à des ondulations vaguement alignées, à quelques confus vallonnements.

Le stade d'Ephèse remplace, selon toute vraisemblance, un stade plus ancien et de construction grecque, mais il est tout romain. Il adosse d'un côté ses gradins aux flancs d'une colline, de l'autre il les appuie sur un long massif de maçonnerie. Il a fallu racheter ainsi la pente naturelle du terrain.

La colonnade, qui formait façade, a laissé en place quelques bases symétriquement alignées, deux arcs la terminent, d'un assez mauvais style, et cependant d'un aspect triomphal. Ces portiques se rattachaient à d'autres constructions et composaient tout un vaste ensemble décoratif.

Sicyones, en Achaïe, montre, au milieu de ses ruines, son stade, l'un des plus anciens qui soient venus jusqu'à nous. Il porte, au moins à l'une de ses extrémités, sur une muraille faite de gros blocs brutalement appareillés en polygones irréguliers. Cela rappelle un peu les puissantes constructions dites cyclopéennes qui si majestueusement enserrent l'Acropole de Mycènes.

Le stade où Messène envoyait ses coureurs nous parait encore plus remarquable. C'était, assure-t-on, le plus riche et le plus orné de toute la Grèce. Il était environné de portiques ; le temps, les tremblements de terre, fléaux périodiques de cette région, les ont rudement secoués, et cependant de nombreux tambours de colonnes, restés en place, en marquent la direction ; la pensée peut, sans trop de peine, en reconstituer le magnifique développement.

Un petit ruisseau s'est frayé passage et serpente, chuchotant au travers de ce qui fut l'arène. Si nous le remontons, sa fraîcheur toute charmante semble nous y inviter, nous voici bientôt dans des champs fertiles qu'ombragent de vieux oliviers. L'histoire, la poussière des monuments détruits, le sang versé peut-être ont fait de la grande Messène une glèbe féconde et qui docilement se couvre des plus joyeuses moissons. Bientôt nous atteignons un pauvre village, Mavromati ; il végète perdu dans l'enceinte trop vaste, mais reconnaissable encore, qu'éleva Épaminondas. Là, sur une petite place, s'épanche une fontaine où s'empressent, quand vient le soir, les bergers poussant devant eux leurs chèvres.

Cette fontaine forme le ruisseau que nous suivions tout à l'heure. La légende lui donne un nom fameux, c'est la fontaine Clepsydre, Lorsque les Curètes, nous dit-on, eurent soustrait le petit Jupiter à l'appétit infanticide du vieux Saturne, ils remirent le pauvre enfant, hélas ! faible et vagissant comme l'enfant d'un mortel, à deux nymphes, Ithôme et Néda. Elles le portèrent à la fontaine Clepsydre et l'y baignèrent, lui disant de douces paroles, tarissant ses premières larmes, lui prodiguant les premiers baisers. Cela se passait il y a longtemps, bien longtemps, aux jours radieux où le monde, né de la veille, ne connaissait que le printemps. La fontaine où s'était plongé le maître des dieux resta sainte tant qu'il fut des dieux, et Messène s'enorgueillissait de la protection de Jupiter.

Les braves de Lacédémone assiégeaient Messène, lorsque Tyrtée chantait, et quel plus magnifique cri de guerre fut jamais lancé dans la bataille ! *Qu'il est beau de tomber au premier rang en combattant pour la patrie !... Combattez pressés les uns contre les autres !... N'allez point par la fuite délaisser la vieillesse des vétérans dont l'âge a raidi les genoux ! C'est une chose honteuse de voir étendu devant les jeunes guerriers et moissonné plus avant qu'eux dans la mêlée, un vieillard dont la tête et la barbe sont déjà blanchies.... Mais tout sied bien au jeune guerrier, tandis qu'il garde encore la fleur brillante de ses années. Chaque homme l'admire, les femmes se plaisent à le contempler resplendissant et, debout.... Qu'il est beau, l'homme qui, un pied en avant, se tient ferme à terre, mord ses lèvres avec ses dents, et le contour, d'un large bouclier protégeant ses genoux, sa poitrine et ses épaules, brandit de la main droite sa forte lance et agite sur sa tête son aigrette redoutable !...*

L'arène du stade de Messène, comme celle de tous les stades, n'était rien qu'une piste régulièrement délimitée, de terre battue et parfaitement unie. Aucune construction permanente n'y gênait les libres ébats des jouteurs, et si nous avons vu, dans ce stade de Messène, un ruisseau cheminer tout à son aise comme s'il était chez lui, évidemment il s'est insinué là par ruse ou patiente usurpation ; peut-être reprend-il son premier domaine et les constructeurs du stade avaient-ils détourné son cours.

Une des très rares institutions de la Grèce qui eut la sympathie persistante, l'adhésion unanime de tous les peuples et de toutes les cités, était les jeux solennels célébrés en l'honneur de Zeus ou Jupiter à Olympie, en l'honneur de Phœbus Apollon à Delphes, en l'honneur de Poséidon ou Neptune, à l'isthme de Corinthe.

Le stade était le premier monument obligé pour la célébration de ces fêtes. Delphes, à demi cachée sous les masures d'un village moderne, Olympie profondément ensevelie sous les alluvions du Cladeos, ne nous ont révélé, que très imparfaitement et seulement en ces dernières années, les ruines de leurs stades oit tant de lauriers cependant furent conquis, d'où s'envola, toujours fiévreusement attendue, la nouvelle de tant de victoires.

Nous achèverons cette promenade aux ruines et aux poussières des stades, en visitant celui d'Athènes. C'est l'un des plus complets, si ce n'est pas l'un des plus illustres.

Trois hautes montagnes, ou plutôt trois groupes de montagnes encadrent la petite plaine où trône la ville chère à Minerve : le Parnès, la plus éloignée et la plus haute ; le Pentélique, qui a enfanté de ses flancs de marbre des palais, des temples et des dieux ; l'Hymette, où bourdonnent de buissons en buissons les abeilles au miel si doucement parfumé.

La colline où se trouve le stade contrebute le mont Hymette ; elle en est une sorte de contrefort avancé.

Au temps du placide et doux empereur Nerva, vivait dans Athènes un certain Atticus. Sa fortune était médiocre, son train modeste. Un beau jour le hasard lui fait découvrir, dans une maison qu'il possédait proche du théâtre, un trésor immense, et du coup le voilà riche comme un roi d'Orient qui n'a pas encore connu les proconsuls romains. Cependant le fisc avait coutume de prélever une part sur ces aubaines imprévues. Atticus écrit à l'empereur : *Seigneur, j'ai trouvé un trésor dans ma maison, qu'ordonnes-tu que j'en fasse ?* Et l'empereur de répondre avec un laconisme digne de Jules César : *Use de ce que tu as trouvé.* Atticus, encore tourmenté de quelque scrupule ou de quelque inquiétude, écrit une seconde fois : *Le trésor*, dit-il, *dépasse de beaucoup ce qu'un simple citoyen pourrait ambitionner*. Et l'empereur de répondre encore : *Abuse même, si tu veux, du gain inopiné que tu as fait, car il est tien.*

Lorsque Atticus mourut, il légua à chaque citoyen d'Athènes une mine, soit une somme d'environ quatre-vingt-sept francs ; et cependant son fils Tibère Claude Hérode Atticus se trouva encore possesseur d'une prodigieuse fortune.

Le stade comptait, alors plus de quatre siècles ; c'était déjà une antiquité, presque une ruine. La nécessité d'une restauration complète s'imposait en toute évidence. Hérode Atticus solennellement promit d'y pourvoir, il tint parole et certes il fit bien les choses. Quatre ans après, le monument reparaissait rajeuni et paré d'une magnificence qu'il n'avait jamais connue. Pausanias, qui vint visiter Athènes peu de temps après l'achèvement des travaux, s'écrie : *Il serait difficile de faire partager, par une simple description, le plaisir et l'admiration qu'on éprouve à la vue du stade de marbre blanc qui est près de là*.

Le stade, et ce devait être un spectacle entre tous merveilleux, voyait s'organiser le cortège des Panathénées, ces fêtes en l'honneur de Pallas Athéné que le ciseau de Phidias immortalise et nous raconte aux murs du Parthénon. De là l'épithète de Panathénéen que l'on donnait communément au stade.

Lorsque l'empereur Hadrien vint en Grèce et visita cette noble cité d'Athènes qu'il désirait passionnément connaître, on lui donna dans le stade une fête encore inoubliée. Était-ce donc les Panathénées, et voulait-on les renouveler en l'honneur du maître, l'associant ainsi par avance à l'immortalité des dieux ? Les Romains attendent la mort de César pour décréter son apothéose, les Grecs ont-ils résolu de faire mieux ? Les beaux éphèbes, les coursiers fringants, les belles canéphores, les vierges porteuses du voile promis à la déesse protectrice d'Athènes, sont-ils déjà là, préparant la pompe d'un merveilleux cortège ? Hélas ! non, le stade est déjà rempli de cris féroces, de grognements et de rugissements. Les fauves attendent César. Mille seront égorgés à la gloire impériale ; le stade sera rouge comme un abattoir. Puisse du moins le maître daigner sourire et s'avouer content ! L'Ilissus est tout voisin du stade, l'Ilissus n'a pas beaucoup d'eau, ce jour-là il aura plus et mieux : du sang.

ISTHMIA

L'an deuxième de la 140e olympiade.

Poséidon équestre, qui te plais aux hennissements des coursiers et au retentissement de leurs pieds d'airain, toi qui aimes à voir les navires rapides fendre l'onde de leur proue azurée, ou bien une troupe ardente de jeunes gens lancer il l'envi leurs chars dans la carrière, passion qu'il faut chèrement payer, viens assister à nos chœurs, Dieu au trident d'or, roi des dauphins, fils de Saturne ! Ainsi chante Aristophane, et l'hymne n'est pas moins superbe que chantent les piètres et, les Amphictyons, lorsque à la veille des jeux Isthmiques, ils traînent aux pieds de Poséidon, les taureaux noirs qu'ils lui doivent immoler.

A l'isthme de Corinthe, ce pont infatigable jeté sur l'océan, comme l'appelle Pindare, les jeux reviennent tous les trois ans. Poséidon les préside. lis ne sont pas moins renommés que les jeux Olympiques, que les jeux Pythiques, que- les jeux Néméens ; et le cadre que leur prête l'immortelle nature, associe toutes les grâces et toutes les splendeurs. L'isthme réunit et oppose les joies des campagnes fleuries, la majesté des horizons sublimes, l'horreur grandiose des écueils que la vague aux jours de tempête blanchit de son écume, et la magnificence de la mer, partagée en deux mers qui se renvoient par-dessus la barrière inébranlable, les sourires de leur double immensité lumineuse et rayonnante. L'Acro-Corinthe est là qui veille, dressait son front de rocher à près de dix-huit cents pieds, sentinelle avancée, toujours vigilante, qui précède et protège le Péloponnèse. Les hommes, dans l'éternelle crainte des assauts inattendus, des batailles incertaines, ont ajouté à la cuirasse de rocs une cuirasse de remparts ; et les murs superposant aux blocs énormes que seules ont pu remuer les mains géantes des Cyclopes, les assises plus régulières mais aussi plus débiles qui accusent un labeur humain, montent, serpentent, étreignent la montagne, hérissent la cime de tours et de créneaux. Mais les fleurs ne font que sourire des menaces de la citadelle, elles l'investissent et commencent l'attaque. Les asphodèles suspendent leurs touffes roses aux fentes des rochers ; les orties géantes, les chardons hérissés d'épinés, les euphorbes gonflées d'un lait empoisonné, prennent part à l'assaut, tandis que les campanules plus hardies, déjà victorieuses, balancent aux dentelures des créneaux, les grappes de leurs clochettes d'azur.

Sur ce piédestal caressé du zéphyr ou fouetté de l'aquilon ; la source de Pirène nous dit les amours de Zeus et de la nymphe Égine ; elle nous dit aussi le héros Bellérophon arrêtant le divin Pégase dans sa course et dans son vol, lorsqu'il allait se désaltérer. Tout n'est-il pas sur cette heureuse terre de Grèce, temple, sanctuaire, déesse ou dieu ? La brise est une hymne qui passe, le murmure d'une fontaine, une chanson qui ne doit jamais finir ! Et quelle vue ! Quel spectacle fait de toutes les merveilles attend le voyageur qui déserte un instant les jeux et ne craint pas d'évoquer sur cette montagne le souvenir des dieux et des héros ! C'est Corinthe toute prochaine, Corinthe, vestibule de Poséidon, mère des jeunes héros, Corinthe toujours joyeuse, la cité chère à. Laïs, Corinthe que rèvent les marchands gorgés d'or, les pirates chasseurs d'esclaves, Corinthe avec son port encombré de vaisseaux ; on dirait un nid d'alcyons et chaque navire qui part, ouvrant ses voiles à la brise, semble un oiseau qui s'échappe, longtemps suivi du regard attendri de la mère qui l'a couvé. Les temples massifs, aux

colonnes trapues, rappellent une époque plus rude et la piété encore farouche de la première Corinthe : leur masse toujours austère fait contraste avec les élégances raffinées des maisonnettes scintillantes, des nouveaux sanctuaires d'Aphrodite, des portiques toujours enguirlandés de feuillages et de fleurs, des autels toujours fumants où les colombes roucoulent encore au moment d'expirer. Plus loin, c'est le golfe et son double rivage, et ses montagnes qui s'étagent tout alentour ; c'est le vallon verdoyant, et silencieux où sommeille Cléones, c'est la baie riante d'Eleusis ; Salamine qui grandit les récifs de ses bords capricieusement découpés, de toute la grandeur d'une illustre victoire, puis des monts encore, majestueux, sublimes, baignant leurs sommets chauves dans la lumière et dans l'azur, l'Hymette, le Pentélique annonçant de loin la ville qu'ils ont, portée dans leurs flancs, Athènes et les marbres de son Parthénon.

Depuis quelques mois s'est ouverte la seconde année de la cent quarante-sixième Olympiade, l'an cinq cent cinquante-huit de la fondation de Rome. De Rome, disons-nous, et pourquoi donc parlons-nous de Rome ? Nous sommes à la porte de Corinthe ; Éleusis, Épidaure, Mégare sont distantes à peine de quelques heures ; en moins de deux jours nous pourrions gagner Sparte, nous pourrions retrouver Athènes, et cependant nous parlons de Rome ! Une cité perdue là-bas, au delà des mers, aux rives d'un fleuve où le cygne de Léda ne pourrait se mirer, car ses eaux sont fangeuses, rougeâtres comme s'il charriait du sang et de la boue ; les nymphes auraient peur d'y salir leurs pieds d'ivoire. Les temps sont bien changés cependant. Un dieu a fondé Corinthe, un dieu ordonna le premier les jeux que l'on y va célébrer, une déesse a fondé Athènes et lui a donné son nom. Rome ne connaît ni son père ni sa mère, elle connaît sa nourrice et le lait d'une louve est passé dans son sang. La Grèce n'est pas allée à Rome. Les jours sont bien loin où Alexandre prenait la vieille Hellade sur la croupe de Bucéphale et l'emportait victorieusement à travers l'Orient, les jours où ce monde que le divin Bacchus avait déjà soumis à ses lois, s'épouvantait de la vaillance des hoplites et de la phalange, en même temps qu'il s'éprenait des sourires et des grâces des muses athéniennes. La Grèce a désappris la conquête, elle ne saurait plus attaquer, à peine saurait-elle se défendre. Les bêtes de proie, hyènes, chacals et vautours, sentent les premiers symptômes de la décrépitude, les affres précurseurs de l'agonie ; aussitôt elles viennent, elles approchent, elles guettent les spasmes, elles comptent les soupirs, et leur hideux appétit dévore par Muance Li proie qui lui est promise. Ainsi eu est-il de Rome. Elle monte, elle grandit, elle approche, elle rôde. La louve a mis sa lourde patte sur la Grèce, et la Grèce a senti sa griffe.

Aux défilés de Cynocéphales, Flamininus a vaincu Philippe, cinquième du nom, roi de Macédoine. La légion de Rome a brisé la phalange d'Alexandre ; Philippe a dû subir les hontes d'un traité désastreux. Tout l'abandonne. Athènes a renversé ses statues et voué aux malédictions des divinités infernales la place même qu'elles avaient souillée. Quel magnifique réveil de courage et de virilité ! Jamais Démosthène n'en avait faut demandé contre un autre Philippe, lui aussi roi de Macédoine.

Ce n'est plus cependant le temps de s'attrister. On va célébrer et, chacun l'assure, avec iule magnificence inaccoutumée, les jeux Isthmiques. Les jeux isthmiques, comme tous les autres jeux solennels qui sont pour la joyeuse Hellade la plus chère des traditions, imposent la loi d'une trêve qui doit durer un mois entier. Il faut bien que les concurrents puissent en toute sécurité entreprendre le voyage. Il n'est pas pour les Grecs de loi plus sainte que la loi suprême de leur plaisir. Le philosophe le plus morose ne saurait les en blâmer ;

car ce plaisir est noble, fécond, glorieux d'une gloire plus pure que ne sont toutes les gloires des princes et, des conquérants. La Grèce tout, entière veut se retrouver, se reconnaître, sans fin diversifiée dans les fils de toutes les cités et des colonies les plus lointaines, une cependant, fière d'elle-même, oubliant de se haïr et de s'entr'égorger pour s'admirer et s'applaudir, vivante enfin, combattant les beaux combats de la force et de l'adresse sous les yeux de tous ses peuples ne formant plus qu'un seul peuple, sous les regards de toutes ses déesses, de tous ses dieux qui lui donnent aussi pour un jour l'exemple de la concorde et semblent ne plus former qu'un sent dieu.

Ainsi durant un mois plus de guerre, plus de bataille, plus de sang ; c'est la paix. Le vainqueur suspend sa poursuite ; le vaincu respire et peut encore espérer. Des hérauts, couronnés de fleurs et de feuillages, messagers toujours désirés et toujours les hier venus, ont couru de ville en ville, de campagne en campagne, annonçant l'heureux retour des jeux publics et la trêve imposée à tous. On raconte qu'une armée Lacédémonienne osa traverser le territoire de l'Élide après la proclamation de cette trêve traditionnelle ; mais Lacédémone, frappée d'une amende de par l'autorité suprême des amphictyons, dut payer deux mines par soldat. Cet exemple à peu près unique d'une désobéissance sacrilège atteste en quel respect religieux la Grèce tient la plus sainte et la plus sage de ses lois.

L'isthme tout entier disparaît sous un immense campement ; c'est une ville improvisée ; et la population accourue de tous les horizons, jetée sur ces bords, semble-t-il, par les flots capricieux de toutes les tempêtes, s'agite, s'empresse ainsi que des abeilles autour d'une ruche en émoi. Peu de femmes cependant ; leur présence est interdite aux solennités des jeux publics. Partout c'est l'harmonieuse langue des Hellènes qui chante ou retentit, mais nuancée de divers dialectes. Ceux-là qui sont venus des îles et des rivages de l'Ionie, traînent les mots, cadencent les phrases ; c'est une musique toujours prête à s'attendrir. Les fils de Sparte, de Mégalopolis, de presque toutes les cités du Péloponnèse, accentuent plus fortement les consonnes ; les mots éclatent impérieux comme des cris de guerre. Les Athéniens et tous ceux qui viennent de leurs colonies, car Athènes toujours féconde ne se lasse point d'essaimer, ont un langage tout à la fois doux et ferme, sonore et caressant,. C'est toujours Athènes qui, inspirée d'un tact parfait et d'un instinct de la mesure qui est un art suprême, fait le mieux toutes choses, alors même qu'il ne s'agit que de parler.

Les guerres interminables, les discordes civiles, la fondation des colonies, l'épopée héroïque d'Alexandre, ses funérailles, qu'il prédisait effroyables et sanglantes, les défaites subies, les victoires mêmes et surtout les conquêtes, ont épuisé la Grèce, et la population décroît. Déjà le voyageur, dans la joie des campagnes fertiles, trouve la tristesse des villages abandonnés ; quelques villes mêmes, à leur enceinte devenue trop vaste, mesurent leur décadence. Il est jusqu'à des temples qui tombent en ruines ; la pauvreté des croyants n'a pu réparer en tous lieux la dévastation des sacrilèges. Mais ce n'est pas aujourd'hui ; ce n'est pas surtout à l'isthme de Corinthe que se révèle cette décadence. Corinthe a vu décupler sa population, tant le concours est grand des athlètes, des concurrents et des curieux empressés à les connaître ; les petites cités toutes voisines de Cenchrée et de Léchée disparaissent en quelque sorte sous cette subite invasion.

On n'est admis aux jeux de l'isthme, ainsi qu'à tous les autres jeux publics, qu'après avoir justifié de, sa qualité de Grec. Alexandre lui-même dut prouver qu'il appartenait il la grande famille des Hellènes avant que les chars qu'il

envoyait à Olympie fussent admis à concourir. Donc c'est déjà un honneur et un privilège de descendre dans le stade ou dans l'hippodrome. Cet honneur, les plus fiers, les plus grands, les plus puissants le briguent et l'envient. N'a-t-on pas vu Hiéron, Gélon de Syracuse, le solliciter et richement payer les Pindare qui célébraient leurs victoires ? Denys n'eut pas de cesse qu'il eût fait, de guerre lasse, couronner l'une de ses tragédies. Théron d'Agrigente ne manquait jamais d'envoyer ses chars et ses chevaux aux hippodromes de Delphes ou d'Olympie. Cette fois encore on annonce entre les concurrents, des rois et des tyrans. Quelques-uns sont venus en personne, Amynandre roi des Athananes. Philippe est resté dans sa Macédoine, à Pydna ; il aurait honte d'étaler, devant toute l'Hellade, ses désastres et ses douleurs mal apaisées. Mais Nabis est venu ; Nabis tyran de Sparte. Maître d'Argos, que Philippe lui avait livrée, il ne la pilla qu'à demi, du moins il en jugeait ainsi, et sa femme qui le vint remplacer, eut mission de piller à son tour ; on dit qu'elle mit une adresse féline à dépouiller les Argiennes de leurs derniers bijoux. En même temps que Nabis, est venue sa victime première, l'héritier légitime des rois de Sparte, Agésipolis. Ainsi des ennemis sont là rassemblés et confondus. Ils campent, ils vivent côte à côte ; quelques hellanodices suffisent à maintenir le bon ordre. Si Nabis, ou quelque autre de ces rudes pasteurs de peuples, ne voulait pas oublier ici l'orgueil de sa puissance souveraine et pour quelques jours du moins, accepter la loi de la stricte justice et de la complète égalité, il pourrait bien s'attirer l'humiliation d'une expulsion immédiate. N'a-t-on pas vu un hellanodice, très peu soucieux de la dignité royale, mais jaloux de ses droits et de la bonne renommée de la Grèce entière, frapper de son bâton un roi de Sparte, l'insolent Lychas ?

Ces riches, ces puissants ne se reconnaissent guère dans la foule qu'à l'empressement de quelques flatteurs. La servilité ferait, jusque -dans les enfers, escorte à la puissance. Les fentes plus vastes et plus richement drapées, quelques baraquements hâtifs et qui accusent des ébauches de palais, annoncent les logis des plus grands. On pourrait aussi les distinguer au silence discret qui le plus souvent y règne. Chez les rois on ne rit jamais bien longtemps, et ce n'est que du bout des lèvres. Partout ailleurs la bonne humeur rayonne sur tous les visages ; la gaîté éclate cordiale, fraternelle, sans arrière-pensée. Les vaincus, les vainqueurs, les pillards, les pillés, les maîtres, ceux-là qui sont durement asservis Argos et Sparte, Egine, Athènes, Thèbes, Héraclée, Messine et Mégalopolis, Syracuse nourrice des soldats et des chevaux de guerre. Agrigente, Ségeste et Panorme, l'âpre Délos, Lesbos la voluptueuse, Rhodes aimée de Phœbus qui s'y dresse en un colosse sans rival, Alexandrie et la lointaine Byzance, toutes ces cités rivales, tous ces frères ennemis se coudoient, se saluent, s'encouragent, aux luttes espérées, applaudissent déjà leurs prochaines victoires. Les prix sont tout prêts, on les a cueillis dans la forêt voisine. A Olympie c'est une couronne d'olivier saurage, à Delphes une couronne de laurier, à Némée une couronne d'ache verte, à l'Isthme, une couronne de pin. Une branche, quelques brins d'herbe tressés, c'est tout ; voilà ce que les plus braves, les plus beaux, les plus forts de toute la Grèce ambitionnent, rêvent et ce qu'ils vont se disputer.

Mais aussi quelle gloire s'attache à ces pauvres récompenses ! Quel honneur suprême de les obtenir ! Quelle victoire fut jamais plus ardemment désirée ? Timanthe qui fut bien des fois vainqueur, chaque jour entretenait ses forces en bandant un arc rigide à l'égal de celui d'Ulysse. Au retour d'un voyage, il reprend son arc, mais moins heureux que le roi d'Ithaque, il ne peut plus courber le bois qu'autrefois il ployait sans peine. Olympie, Delphes, Némée lui sont désormais

interdits. Timanthe, désespéré, refuse de survivre à sa défaite ; il dresse un bûcher ; c'est son dernier labeur, et se jette dans les flammes que lui-même vient d'allumer.

On peut mourir de joie aussi bien que de douleur. Diagoras de Rhodes voit triompher aux jeux publics ses deux fils bien-aimés. Diagoras est vieux, et ne saurait se promettre le retour d'un semblable bonheur : *Meurs ; Diagoras !* lui crie la foule, fatiguée d'acclamer et d'applaudir. Et Diagoras, la joie dans les yeux, le sourire aux lèvres, meurt entre les bras de ses enfants.

Qu'ils sont enivrants et doux, ces applaudissements de la Grèce entière ! Les dieux mêmes les pourraient envier. Vainqueur à Salamine, Thémistocle parait dans le stade ; au milieu de la solennité des jeux Isthmiques ; on le salue, on l'applaudit, on se le montre, on l'acclame, et lui-même disait longtemps plus tard, dans les tristesses de l'exil, qu'il avait ce jour-là vécu le plus beau jour de sa vie.

Aussi quel deuil, quelle douleur quand une cité, coupable d'un crime inexpiable, est exclue des jeux publics ! Lorsque Héraclès eut tué près de Cléones les fils d'Acton qui se rendaient aux jeux Isthmiques, Tyrinthe qu'habitait le dieu, Argos qui en était toute voisine, toutes deux accusées de complicité, se virent refuser l'entrée des jeux. Mais la défense ne fut pas longtemps maintenue. Il serait en vérité bien rigoureux de faire expier aux hommes les crimes des dieux.

Flamininus connaît toutes les traditions de la Grèce. N'est-ce pas pour lui une seconde patrie ? Il ne cesse de l'assurer, il le dit, il le prouve. Aussi ne pouvait-il manquer d'assister à ces fêtes glorieuses. Il est venu. Il tiendrait à grand honneur d'y prendre part. Mais hélas ! il est étranger. Quel dommage ! Peut-être il trouverait des généalogistes complaisants qui prouveraient son origine hellénique et mettraient Solon, Alcibiade ou Lycurgue, voire même Héraclès ou Aphrodite, parmi ses aïeux ; Flamininus ne saurait se prêter à cette supercherie. Flamininus mentir ! Flamininus tromper la Grèce ! On sait bien qu'il en est incapable. On veut lui faire honneur cependant. Que peut-il désirer ? Le bâton d'or d'un hellanodice ? Ce n'est pas assez, pense-t-on. — C'est trop, s'empresse-t-il de dire. — Étranger, il ne peut concourir, mais il n'est pas de loi formelle qui interdise à un étranger de faire fonction de juge ou de président. Pourquoi Flamininus ne serait-il pas agonothète ? — Mais non, sa modestie, sa réserve toute discrète n'y saurait consentir. Pourquoi tant s'occuper de lui ? Que l'on veuille bien seulement tolérer sa présence. La gloire de la Grèce ne lui fait pas ombrage. Il n'est rien qu'un voyageur qui passe. Il désire seulement revoir ses anciens amis et, s'il se peut en mériter de nouveaux. Ce n'est pas un vainqueur comme tous les autres. Nul appareil fastueux autour de lui. Il a laissé son armée là-bas, bien loin, il se fie à l'hospitalité loyale de la Grèce. Il n'a amené avec lui que son jeune frère Lucius, mauvais soldat, dit-on, et qui a fait battre sa flotte auprès de Corinthe, mais un bon vivant et de mœurs joyeuses. Quelques tribuns, quelques légionnaires composent toute l'escorte. Flamininus a ordonné que l'on dressât les tentes à l'écart, tout au bord de la mer. Il est là presque seul, bien simple, accessible à tous, écoutant beaucoup, parlant peu, quoiqu'il parle grec comme Hérodote, mais il a tant à apprendre des Grecs et de la Grèce !

Quelques éléphants entravés sont là près de la tente du maître. La Grèce n'en a pas vu souvent. Comme Flamininus, ils ont dépouillé leurs armes et leur harnachement de guerre ; comme lui, ils sont doux. Flamininus accepte de serrer toutes les mains qui se tendent ; ses éléphants ne cessent de présenter à tout

venant une trompe gourmande et quémandeuse. Ce sont de bien vilaines bêtes, ainsi le pensent les Grecs qui ne laissent pas de s'en amuser.

La demeure passagère de Flamininus, n'était la présence de ce monstrueux bétail, pourrait convenir à quelque citoyen d'une médiocre fortune. On dit cependant qu'une de ces tentes, toujours close, renferme des richesses à faire envie à Plutus. Un esclave, — est-ce un indiscret ou un menteur ? — prétend les avoir dénombrées : trois mille sept cent treize livres d'or en lingots, quarante-trois mille deux cent soixante-dix livres d'argent, quatorze mille cinq cent quatorze pièces d'or à l'effigie du roi Philippe, car Philippe est bien sûr de voir son portrait circuler dans les rues de Rome, enfin tout un amas d'armes choisies entre les plus belles ou les plus curieuses, des boucliers, des casques, des sarisses de phalangères. Ce sont les accessoires obligés du triomphe que Rome déjà promet à Flamininus. Telle est cependant la réserve de ce vainqueur qu'il a pris grand soin de soustraire ces trophées à la curiosité de la foule. Il se rencontrerait peut-être quelque vieux brave que ce' spectacle ferait pleurer. La Macédoine n'est pas loin, c'est presque la Grèce encore, et l'on sait que Flamininus ne veut pas coûter une larme à la Grèce.

Un légionnaire en armes constamment fait sentinelle au seuil de la tente mystérieuse. Défense formelle d'en approcher, c'est la consigne. Un Grec, un jeune éphèbe de dix-huit ans, échappé pour un jour des gymnases où les maîtres durant deux ans doivent l'exercer et l'instruire, a voulu transgresser la défense ; à cet âge on est curieux, étourdi surtout. Mal lui en a pris ; car d'un coup du bois de son pilum, le factionnaire a renvoyé l'indiscret au large. Il ne faut jamais se jouer aux sentinelles des Romains. Violence regrettable, inattendue cependant. Si ce bon Flamininus en avait connaissance, le soldat trop zélé serait blâmé et puni. Ainsi le pense et le dit le battu qui s'en va se frottant les épaules. Qui sait ? Flamininus aurait peut-être fait à l'enfant les honneurs de la tente interdite ? Il lui est si cruel de refuser quelque chose à un Grec. Après tout il peut avouer le butin qu'il vient de conquérir. Ne saurait-il en toute justice remporter chez lui quelques petits souvenirs des pays qu'il vient de parcourir ? N'est-ce pas la coutume de tous les voyageurs ? Il rentrera un peu plus chargé que les autres, voilà toute la différence.

Ainsi Flamininus s'est refusé aux honneurs particuliers que l'on voulait lui prodiguer. Il ira, il viendra au gré de sa fantaisie, et nul ne doit se déranger pour lui. Sa présidence, si du moins on s'obstine à lui reconnaître une sorte de présidence, sera toute officieuse ; il n'en portera aucun insigne et n'exercera aucune autorité. Il n'a de droits que ceux d'un hôte et d'un ami.

Le vaste espace qui est réservé aux jeux comprend un hippodrome, un stade, un théâtre. Le théâtre est d'une médiocre étendue et d'une richesse médiocre. On le fréquente peu. Les concours littéraires, les concours de tragédie et de comédie, sans être tout à fait incongrus à l'isthme de Corinthe, n'y sont pas très fréquentés. Souvent même les muses ne sont pas conviées. C'est à Olympie qu'Hérodote donna lecture de son histoire et que l'assistance ravie décida que les neuf livres entre lesquels elle se partage, prendraient les noms des neuf muses. C'est à Olympie que le peintre Aétion, encore jeune et inconnu, exposa son tableau des *Noces d'Alexandre et de Roxane* et que l'un des hellanodices enthousiasmé s'empressa d'offrir à ce débutant, en qui se révélait un maître, sa fille en mariage. Delphes ne manque pas dans ses jeux pythiques de réserver large place aux concours de musique et de poésie. Les poètes, les musiciens doivent s'y affirmer créateurs aussi bien qu'exécutants ; Hésiode se vit exclure

parce qu'il dut s'avouer incapable d'accompagner lui-même ses chants sur la cithare. Mais à l'isthme de Corinthe, les athlètes à peu près seuls accourent et sont les très bien venus.

Il n'est pas dans toute la Grèce une ville, un site fameux que ne signale et ne protège la présence vénérée d'un dieu. Le temple presque toujours a précédé la cité ; lui-même semble l'avoir enfantée ; il en reste le centre, l'âme et, le refuge suprême. A l'isthme s'élèvent deux temples : le plus ancien et le plus vaste, d'ordre dorique, est consacré au divin Poséidon ; le second, à Palémon fils d'Athanas et d'Ino qui fut, métamorphosé en dieu marin. Ce temple, moins grand que le premier et d'ordre ionique, oppose ses élégances, ses grâces en quelque sorte féminines à la majesté virile mais un peu rude que toujours respire l'ordre dorique. Ces temples sont enfermés dans une enceinte flanquée de tours, percée de trois portes seulement ; elle se rattache à tout cet ensemble de murailles et de retranchements qui barre l'isthme et défend les abords du Péloponnèse. Longtemps Sparte n'a pas voulu d'autres remparts que les poitrines vaillantes de ses enfants ; mais les autres peuples, qui se partagent le Péloponnèse, affectent moins de confiance dans leur invincibilité ; et l'isthme depuis longtemps s'est hérissé de travaux de défense. Si la solennité des jeux publics impose une trêve sacrée, la trêve à peine rompue, la guerre le plus souvent aussitôt recommence plus furieuse que jamais, car les combattants ont eu le loisir de reprendre haleine. Lors des guerres médiques, une armée de Péloponnésiens longtemps occupa l'isthme ; on a vu, plus récemment encore, le Spartiate Agésilas et les Athéniens y lutter, dans une stratégie savante, de prudence, de ruse et d'adresse.

Par bonheur ces souvenirs sont loin de nous ; et les Grecs n'ont jamais eu grande peine à oublier.

Les jeux vont durer cinq jours ; et chaque jour est réservé à un exercice différent. Le premier est consacré à la course à pied.

Les coureurs sont venus en grand nombre ; les plus jeunes, presque des enfants, les premiers vont prendre part à lutte. Ceux-là mêmes qui pour la première fois vont paraître au grand jour de ces fêtes solennelles, ne sont pas des débutants inexpérimentés. On doit à la Grèce de lui épargner le spectacle ridicule d'efforts maladroits et d'une inexpérience trop naïve. Les concurrents ont dû justifier d'études préalables et sérieuses. Dix mois de fréquentation assidue dans les palestres et les gymnases publics, c'est le moins que l'on puisse exiger. Les *pœdotribes* ont mis tous leurs soins à l'éducation, à l'entraînement de cette jeunesse. Ils sont jaloux de leur bonne renommée, de la réputation de leurs écoles et se croiraient déshonorés si leur science pédagogique ne s'affirmait dignement dans l'adresse et la force de leurs élèves. Enfin les *sophronistes*, quelquefois aussi les hellanodices ont fait une enquête sévère sur la moralité et les mœurs des concurrents. Nul qui a subi une condamnation déshonorante, nul qui traîne après lui les opprobres d'une vie infâme ne saurait être admis. Il liant que tous ces hommes puissent estimer leur vainqueur ou d'une étreinte franchement amicale, serrer la main du vaincu. Le pied d'un coupable souillerait le sable de la carrière ; et la honte du vainqueur déshonorerait la victoire elle-même. La Grèce entend que ces jeux soient un enseignement non moins qu'une fête. Platon ne l'a-t-il pas ainsi compris, lorsqu'il disait, formulant une vérité éternelle : *Il n'y a qu'un moyen de conserver la santé : ne pas exercer l'âme sans le corps, ni le corps sans l'âme.... on imitera ainsi l'harmonie de l'univers.*

Primitivement les coureurs, les lutteurs combattaient, sommairement vêtus d'un étroit caleçon qui leur ceignait les reins. C'était une entrave dernière et qui gênait un peu leur élan. A compter de la quinzième Olympiade le caleçon a disparu, et les lutteurs ont toujours combattu en une complète nudité. Depuis déjà quelques heures, ils se sont réunis, non loin du stade, dans les *apodyteria* qui leur sont réservés. C'est là qu'ils ont dépouillé leurs vêtements. Ils causent à haute voix, ils s'impatientent, ils frémissent ainsi que des coursiers généreux qui déjà flairent la poussière ardente d'un champ de bataille.

Les amis, les pères, les aïeux maintenant inhabiles à ces luttes regrettées, les petits frères qui envient leurs aines et se promettent de les dépasser peut-être, ont conduit ces apprentis de la victoire jusqu'au seuil des retraites où se font, loin de la roule des spectateurs, les derniers préparatifs. Que de regrets à se quitter ! Que de recommandations ! Que de bonnes paroles d'encouragement ! Que de souhaits où l'on sent se répandre toute la tendresse d'un cœur de père ! Que de regards attendris ! Que d'embrassades étroites ! Que de poignées de mains prolongées sans fin ! Ceux-là qui vont lutter et combattre ne sont pas les plus émus. Vainement les hellanodices repoussaient cette escorte importune ; elle serait encore obstinément amassée aux portes qu'on a fermées devant elle à grand peine, si la crainte de ne plus trouver dans le stade les places désirées ne venait tout à coup de tuner le départ et de précipiter la déroute.

Il est temps en effet. La foule ne s'est pas ruée dans le stade, cette foule est courtoise et d'elle-même elle accepte une sorte d'harmonieuse discipline ; mais elle s'est répandue ainsi qu'une marée montante. Les gradins de marbre, étagés symétriquement, les plus bas envahis les premiers, ont, bientôt tous disparu. Les portiques qui les terminent et les couronnent, sont envahis à leur tour, et les visages curieux, souriants, empressés, illuminés d'un regard avide, par milliers s'amassent à l'ombre des colonnades. Là se dressent des statues, de bronze pour la plupart, car les fondeurs de Corinthe sont renommés et les maîtres en toute sûreté leur confient le soin de donner à leurs créations l'immortalité du métal. Ce sont des statues d'athlètes vainqueurs. On les compte par centaines ; ou plutôt on ne saurait les compter, tant leur nombre est considérable. La vanité des vainqueurs quelquefois en a payé les frais, mais plus souvent le légitime orgueil de leur ville natale. Ces statues ne dépassent point la grandeur naturelle ; mais il a fallu promulguer une loi sévère qui interdit de leur donner des proportions colossales. Les athlètes auraient eu bientôt fait de s'égaler aux dieux. Aucune statue nouvelle n'est reçue et mise en place que les hellanodices ne l'aient, formellement acceptée.

Bientôt ces statues elles-mêmes sont, assaillies, escaladées, conquises ; on voit, des spectateurs accrochés aux piédestaux, debout sur les plinthes ou même grimpés et posés à califourchon sur les nuques de bronze. Les groupes sont curieux, d'une amusante bizarrerie que font ces vivants et ces morts, la blancheur éclatante des chlamydes agitées de la brise et, le noir du métal toujours immobile, les visages graves, impassibles ou vaguement éclairés d'un sourire presque divin et les têtes mobiles où se reflètent toutes les émotions, toutes les joies de la vie heureuse et frémissante. Il semble toutefois, tant ces héros déifiés composent une assemblée solennelle, qu'ils sont les juges suprêmes, et que l'orgueil d'un grand passé, sans vaine complaisance, interroge le présent.

Immédiatement au-dessus de l'arène, vers le milieu des gradins, est ménagée une petite enceinte réservée aux magistrats, aux juges, aux dignitaires qui seuls

ont droit de porter plus haut, la tête et d'imposer l'obéissance au milieu de ce monde soumis au nivellement d'une complète égalité, privilège glorieux, redoutable cependant, mais que justifient leur vigilance toujours en éveil, leur inébranlable austérité. Ils sont la justice et la loi vivantes ; ils sont la Grèce elle-même, et la Grèce, partout présente, n'accepterait pas la moindre faiblesse qui lui serait, un déshonneur.

Un autel, consacré à Déméter, est dressé au milieu des sièges de marbre où viennent de se placer l'olytarque, ordonnateur suprême des cortèges et des cérémonies, les agonothètes, présidents des jeux, les hellanodices, tout spécialement chargés de la police et du bon ordre, les pédotribes, dont l'expérience prononcera dans les cas douteux et contestés, les nomophylaques, dépositaires sévères des traditions devenues des lois et des usages établis. Ceux-ci, comme les hellanodices, sont majestueusement drapés de laine blanche et tiennent un long bâton. On les prendrait, si fiers est leur attitude, si grandiose est la placidité de leur visage ombragé d'une barbe toute blanche, pour quelques-uns de ces rois pasteurs que les poètes nous montrent présidant, à peine revenus de la bataille, aux travaux de leurs moissonneurs. On avait réservé deux places à Flamininus et, à son frère Lucius. Le hasard est singulier, mais tous deux sont assis auprès de l'autel de la déesse. Est-ce donc que Rome, elle aussi, aspirerait à la toute-puissance des immortels ?

Les concurrents inscrits et qui tous ont dit leur nom et leur patrie, viennent d'être partagés en groupes de quatre. Une urne d'argent qui porte une dédicace divine, a reçu de petits morceaux de bois de la grosseur d'une fève et, sur lesquels une lettre est gravée. Il y a quatre A, quatre B, ainsi de, suite ; les lutteurs mettent la main dans l'urne, et s'en vont ainsi prendre une lettre qui décidera du choix de leurs adversaires. Cette lettre ils ne sauraient la lire avant que tous aient interrogé le hasard. Pour plus de sûreté, le *mastigophore* se tient tout auprès d'eux et son fouet cinglerait les mains qui s'ouvriraient trop vite.

Le signal est donné. Les quatre jeunes gens se sont alignés à l'extrémité du stade qui se termine par un mur droit, dans l'*aphésis*. Les voilà qui courent, et le sable déjà monte et tourbillonne sous leurs pas ; en effet le sol n'est point battu et résistant, mais bien au contraire poudré d'un sable fin et doux aux pieds. L'allure des coureurs en est un peu ralentie ; mais du moins les chutes ne sont jamais dangereuses ; et la Grèce, humaine et clémente jusque dans ses plaisirs, évite autant qu'il se peut la cruauté des blessures inutiles. Les Grecs sont encore de tous les peuples les moins prodigues du sang des hommes.

Les coureurs vont, fuient, disparaissent à demi, quelquefois à peine reconnaissables dans le nuage qu'ils soulèvent. Leurs forces juvéniles veulent encore être ménagées ; aussi ne doivent-ils fournir que la moitié de la carrière. Trois bornes, affectant la forme de colonnes tronquées, jalonnent et partagent également le stade. Toutes trois portent une inscription différente ; il semble que le marbre, ému lui-même et, s'animant dans la fièvre de ces jeux, prenne la parole et s'adresse aux lutteurs. *Courage !* s'écrie la borne première ! — *Hâte-toi*, dit la seconde ! — *Tourne vite !* s'écrie la dernière.

Ces premiers coureurs ne doivent parcourir que la moitié du stade, et la seconde borne est le but qui leur est assigné. Celui qui a dépassé les trois autres reste à l'écart auprès de l'*aphésis*, tandis que les vaincus, encore haletants de leurs efforts inutiles, se retirent la tête basse ; mais le vainqueur n'est, pas encore assuré de la suprême victoire. Une épreuve plus redoutable lui est réservée. Quatre groupes de quatre coureurs sont tour à tour descendus dans le stade, et,

les quatre coureurs qui se sont, eux-mêmes classés les premiers, vont décider dans une course dernière, laquelle de leurs quatre victoires égales sera la complète victoire. Ne sont-ils pas déjà lassés ? Mais non, les efforts accomplis n'ont fait que les mieux préparer à des efforts plus grands. Les jeunes corps, sveltes, fins, légers, associent les grâces un peu grêles de l'enfant qui était hier aux élégances déjà presque viriles de l'adulte qui sera demain ; il semble qu'ils éprouvent une joie profonde à s'étaler dans l'exquise harmonie de leurs formes, dans le premier épanouissement de la jeunesse, de la force et de la vie. Ces pieds, rapides comme ceux du divin Achille, ont-ils touché le sol ? On en pourrait douter. Ce n'est plus une course, c'est un vol : on dirait un petit nuage qui passe ; et déjà les applaudissements montent des gradins, suivant les coureurs dans la carrière, ou plutôt essayant de les suivre, car la brise même ne saurait les atteindre. Il faut bien an vainqueur cependant, et celui qui l'emporte peut être fier de sa première victoire, car ses rivaux ne sont dépassés que de bien peu, et leur agilité pouvait se promettre l'avantage. Les vaincus n'ont pas à rougir. Mais qu'elle est joyeuse l'ivresse de cette première victoire ! Qu'est-ce que l'avenir réserve à ce vainqueur ? Peut-être d'autres victoires, et de moins innocentes ; peut-être après ces jeux de la paix les Jeux terribles de la guerre ; peut-être la puissance, la richesse, les splendeurs d'une pompe royale. Il n'importe, on ne saurait le dire. Mais toujours cet enfant se souviendra de l'isthme, du stade, de la première couronne conquise ; celle-là, comme le souvenir d'une adolescence radieuse, sera toujours caressante et légère au front qui l'a reçue. Qu'il est doux d'être vainqueur à seize ans !

Les lutteurs qui maintenant descendent dans le stade, sont des hommes jeunes, mais dans la plénitude des forces longuement exercées. Quelques-uns sont connus de la foule ; leur réputation partout les précède et les fait désirer. Il en est qui déjà ont suspendu, aux murs de leur maison, des couronnes rapportées d'Olympie, de Némée et de Delphes. Quelques-uns, plus fameux encore, peuvent se reconnaître dans les marbres, dans les bronzes consacrés à la mémoire des vainqueurs et se regarder ainsi eux-mêmes du haut de leur immortalité. Quel encouragement plus puissant et plus direct ! Quelle honte s'il fallait avouer une défaite au pied même du monument de ses propres victoires !

Ces coureurs n'ont pas seulement la force et l'élan qu'exige et développé leur exercice favori, ils ont la ruse, le sang-froid qui ménage habilement les forces et quelquefois, au dernier moment, répare un échec presque certain et fait violence à la fortune. Comme tout à l'heure les enfants qui les ont précédés, ces coureurs sont groupés quatre par quatre. Mais là carrière qu'ils doivent parcourir est quatre fois plus étendue. Ils doivent enjamber le stade tout entier, et tournant la borne dernière qui leur dit : *Tourne vite !*, revenir à leur point de départ. Cette course est dite le *diaulos*. Les vainqueurs cette fois encore vont de nouveau lutter entre eux. L'attention est plus ardente, fiévreuse, et l'impatience de tous dévore ces instants suprêmes. Le spectacle d'une lutte, d'un combat attache, retient aisément les yeux et l'esprit de l'homme : la vie n'est-elle pas un combat toujours renaissant ? et l'homme aime la vie. Mais cet intérêt instinctif qui sans peine bientôt s'éveille autour des rivaux acharnés à se vaincre, trouve un aliment dans la vanité de toutes les villes et de tous les peuples. Chacun de ces lutteurs sent que pour un jour il personnifie, il résume en lui ses aïeux, sa patrie, toute une tradition de gloire qu'il se doit de défendre et, s'il se peut, de grandir encore. On compte sur lui, comme home comptait sur le dernier des Horaces, et bien que l'existence même d'une cité ne soit pas en jeu, le poids d'une écrasante responsabilité s'impose à chacun de ces hommes. Toute la Grèce le voit, mais les

siens surtout le suivent et le regardent. Quelle désolation si Thèbes l'emportait sur Héraclée, si quelque pauvre petite ville sans nom allait vaincre Argos ou Lacédémone ! Cela se voit, cela se peut faire ; et rien ne pourrait conjurer ou effacer l'éclat de cette défaite. Le champ de bataille s'étale au grand soleil, et la renommée, qui se tient aux écoutes, n'attend que la victoire pour crier à tous le nom du vainqueur.

Ceux qui sont arrivés les premiers, les plus agiles, les plus forts, sont restés dans l'*aphésis* et s'apprêtent à repartir. Enfin nous allons voir quel sera le vainqueur entre ces victorieux. L'épreuve imposée est plus difficile encore ; cette course dernière, c'est le *dolichos*. Il faudra douze fois, et sans reprendre haleine, parcourir le stade tout entier. Ceux-là seuls qui renferment en leur large poitrine des poumons qui jamais ne s'essoufflent, un cœur qui jamais ne précipite ses battements, peuvent accepter une tâche semblable et sans folie espérer de la remplir dignement. C'est alors que l'expérience des luttes passées peut servir le plus utilement. Les quatre concurrents savent à merveille que sous peine d'une défaite certaine, ils doivent garder quelque sang-froid et discipliner leurs fureurs héroïques.

Ils partent, mais non pas d'une allure très rapide cependant. Les poings sont fermés, les bras ramenés et pressés contre la poitrine. Le pas est rythmé et s'allonge sans efforts excessifs. Ils courent les uns auprès des autres, presque côte à côte. Il leur est impérieusement défendu de se heurter. C'est une course, rien qu'une course, non pas un pugilat. Déjà deux fois ils ont tourné la borne, et l'alignement reste parfait de ces quatre coureurs ; on ne saurait dire qu'il en est un qui dépasse les autres de l'épaisseur de la main. Est-ce donc qu'ils vont tous les quatre ensemble atteindre le but ? Faudra-t-il leur imposer le supplice d'une épreuve nouvelle ? Ce serait peut-être condamner à mort le plus brave et le plus acharné. N'a-t-on pas vu le Spartiate Lados expirer alors qu'un dernier bond le faisait vainqueur ? Mais non, ces quatre corps qui longtemps ont semblé le même corps quatre fois répété, si parfaite était la cadence de leurs longues enjambées, si sagement ordonnés étaient leurs mouvements, accusent l'inégalité des efforts suprêmes. L'alignement est rompu ; il est un coureur qui devance les autres, ses pieds touchent à peine le sol ; sa vitesse est prodigieuse et le sable qu'il soulève, tourbillonnant lorsque déjà il est passé, monte au visage des autres, les trouble et les aveugle à demi. Ils s'acharnent cependant, leur fureur impuissante ne leur sera qu'une fatigue de plus, ils crient ; leurs corps se jettent tout en avant, les bras se lancent comme pour saisir le but qui leur échappe. Ne vont-ils pas, ces acharnés, déjà haletants et tout inondés de sueur, s'abattre et rouler par terre ? Ce serait ajouter aux tristesses de la défaite le ridicule d'une maladresse aussitôt raillée. Hélas ! il faut bien céder. C'est une loi fatale ; au premier rang il n'est jamais de place que pour un seul.

Philopœmen a contesté l'utilité de ces jeux gymnastiques où se comptait la Grèce, n'y trouvant pas, disait-il, le véritable apprentissage du soldat. Il est, vrai que s'accoutumer, s'endurcir aux irrégularités, au désordre que toujours entraîne la guerre, ,semble un excellent enseignement pour le soldat ; et l'on sait que les lutteurs, qui rêvent les victoires du stade, se soumettent bien au contraire à un régime d'une implacable régularité, mangeant aux mêmes heures toujours à peu près les mêmes aliments, les coureurs, du fromage, du laitage surtout, nourriture fortifiante et cependant légère, les boxeurs, les pugilistes, des viandes qui leur font des muscles massifs prêts à toutes les résistances comme à toutes les attaques ; mais la course en armes, celle qui se prépare maintenant, est un exercice tout militaire et lui-même, ce Philopœmen, s'il n'était d'humeur

grondeuse, la devrait recommander à quiconque aspire aux combats qui ne sont plus des jeux.

Cette fois les coureurs n'apparaissent plus dans leur héroïque nudité. Ils sont vêtus et pesamment armés. Les casques sont surmontés de ces hautes aigrettes dont s'épouvantait, jusque dans les bras de son père Hector, le petit Astyanax ; au bras gauche est fixé le bouclier rond et d'un diamètre qui excède la longueur du torse. Des figures, des emblèmes les plus divers y sont gravés dans le métal et relevés d'une éclatante enluminure. Ce sont des disques solaires, ou le croissant de Phœbé, ou des aigles volant à tire d'ailes, promesse de bravoure et gage de victoire, ou des monstres marins, des crabes aux pinces menaçantes, des poulpes tordant leurs tentacules ainsi que la Chimère les serpents de sa chevelure. Les lourdes cnémides d'airain emprisonnent les jambes. Le poids semble écrasant de cet attirail de guerre, et cependant telle est la force, telle est surtout l'agilité de ces vaillants exercés dans le xyste et la palestre, que leurs armes ne leur sont qu'une parure ; leurs mouvements n'en sont que bien peu ralentis. Quelle serait terrible et magnifique l'attaque de semblables soldats ! Et comment s'étonner que les hellènes aient affirmé la présence des dieux et des héros ressuscités, d'Arès et de Thésée au champ de bataille de Marathon ? Ils pouvaient se reconnaître eux-mêmes dans les héros et dans les dieux.

La nuit vient, mais elle ne va pas interrompre, aussitôt les jeux. Une course est attendue ; impatiemment désirée, qui veut la complicité des ténèbres profondes ; c'est la course aux torches, la *lanipadédromie*. Les torches sont faites de sarments de vigne étroitement ficelés, ou mieux, car la flamme est plus rapide et plus éclatante, de branches de pin serrées et nouées dans les tiges flexibles des joncs ou des papyrus.

Un feu vient d'être allumé sur l'autel de Déméter la grande déesse. C'est là que les concurrents viennent embraser leurs torches. A peine ont-ils fait quelques pas on ne saurait plus les distinguer, ni les reconnaître. Plus de lutteur déjà renommé et que le souvenir de ses exploits fait, dès qu'il vient de paraître, saluer, d'applaudissements et de joyeuses clameurs. Les favoris de la fortune sont perdus dans l'ombre, et le regard des amis les plus fidèles ne peut les suivre ni les encourager. Cependant le spectacle, s'il est moins beau, est plus étrange ; il ne va pas sans quelque désordre, les Hellanodices les plus sévères perdent leur temps à réprimander ; on ne les voit pas, et dans le tumulte leur voix n'est plus entendue. La bonne humeur de tous est une loi qui suffit à maintenir la loyauté de ces luttes curieuses. On rit, on s'amuse bruyamment ; et cependant les torches scintillent, passent, filent, quelquefois prêtes à s'éteindre tant le coureur les emporte d'un élan furieux. On dirait une course d'étoiles, et le ciel lui-même, maintenant semé de feux sans nombre, traversé de la poussière lumineuse de la Voie lactée, semble sourire à ces jeux. N'est-il pas une arène sublime où les astres, les soleils, les mondes poursuivent leur course éternelle et mènent leur ronde harmonieuse dans les mystères insondables de cette immensité ?

On a consacré au repos les dernières heures de la nuit ; mais ce repos entre la fête passée et la fête du lendemain il faut bien peu de chose pour le troubler : la chanson d'un vaincu trop bien consolé, et qui s'acharne à la recherche vaine du logis qu'il a perdu, le frémissement d'une lyre encore vibrante dans les mains d'un poète. Pindare a fait école. Il n'est pas de victoire qui n'éveille la fanfare de quelques vers glorieux. On voit accourir, flatteurs obséquieux, empressés sur les pas des athlètes, un essaim de poètes maigres et, qui s'en vont offrant à tous les vainqueurs les compliments enthousiastes d'une muse besogneuse et famélique.

C'est un métier qui fait vivre à peu près et tout juste assez pour ne pas en mourir.

A peine la mer a-t-elle reflété le premier sourire d'une aurore nouvelle que la foule reparaît, les uns échappés à leur campement, d'autres, les derniers venus, désertant, les parvis des temples, les portiques du stade, seul abri qu'ils aient pu obtenir de la complaisance des prêtres ou des Hellanodices. Quelques-uns, dans l'espoir d'une victoire prochaine, déjà fatiguent les dieux de leurs prières et de leurs offrandes. Trois ou quatre blocs de pierre, énormes, presque frustes, mal équarris, composent ce qu'on appelle l'autel des Cyclopes ; divinités étranges, culte essentiellement local, mais qui recrutent toujours parmi le monde des athlètes, des fidèles obstinés. Tes légendaires remueurs de rochers plaisent à des hommes orgueilleux avant tout de la force brutale.

Mais ce qui attire, le plus souvent retient la foule et l'amuse, en attendant que l'heure soit venue des jeux du stade, c'est l'assemblée présente partout des statues qui disent l'interminable lignée des braves proclamés vainqueurs. On se les montre, et les plus anciens des athlètes, ceux-là surtout à qui l'âge ne permet plus que le récit des combats, racontent à la jeunesse curieuse de les entendre, tout ce long poème de gloire, les luttes épiques dignes d'un Homère et ce qu'ils étaient ces coureurs, ces lutteurs, ces boxeurs, ces batailleurs d'autrefois. La gloire dans le passé, comme les montagnes dans l'éloignement, semble grandir pour quelque temps du moins, et la vieillesse toujours se console un peu de ses ruines en criant à la décadence.

Voici Théagène de Samos qui fut douze fois vainqueur ; Glaucus de Caryste qu'a chanté Pindare :

> *Ni le frère bouillant d'Hélène,*
>
> *Ni le robuste fils d'Alcmène*
>
> *N'ont tendu comme lui leurs bras musclés de fer.*

C'était un laboureur avant d'être un athlète ; et l'on raconte qu'il raccommodait l'essieu de sa charrue à coups de poing. Pour enfoncer des clous il n'avait besoin que de sa main toute nue.

Nicostrate, fils d'Isidotus, fait pendant à son ami Alcée de Milet ; et bien que le statuaire ait complaisamment trahi une ressemblance qui serait regrettable, la laideur fameuse de ce Nicostrate est écrite dans le bronze. Par bonheur Alcée est beau comme un Apollon. L'harmonie des proportions, leur seule beauté, a valu aussi à Philippe de Crotone une statue digne de son modèle. Il fut, dit l'inscription, l'homme le plus beau de son temps.

La lointaine Crotone n'est pas moins fière d'avoir enfanté Milon. Dans la guerre entreprise contre Sybaris il commandait l'armée de Crotone et fièrement il parut sur le champ de bataille, portant les attributs d'Héraclès, la massue et la peau de lion. Ce terrible assommeur prenait une grenade dans sa main, et les plus forts s'acharnaient en vain à lui faire lâcher prise ; il rendait la grenade intacte, sans même que l'écorce gardait quelque trace de son étreinte. Il se plaçait sur une dalle de pierre parfaitement plate et ruisselante d'huile ; personne ne pouvait l'y faire glisser ni le déplacer d'une ligne. Un jour il tua un taureau d'un coup de poing. Il tendait sa main ouverte et nul ne pouvait en écarter un seul doigt. On sait enfin comment il mourut, sa main ou plutôt sa formidable tenaille prise dans le tronc d'un arbre qu'il avait voulu éclater. Réduit à l'impuissance et à l'immobilité, il fut la proie des bêtes fauves.

Milon, cependant, un jour avait rencontré son maître dans Léotrophide. C'était un pâtre ; il se faisait un jeu d'irriter les taureaux et tout net les arrêtait, leur saisissant une patte de derrière au milieu même de leurs bonds les plus furieux. Quelquefois il en tenait ainsi deux, l'un de chaque main. Il arriva que le sabot lui restait dans les doigts. Milon lui-même s'écriait ; *Zeus, cet homme est-il donc un autre Héraclès ?* Polydamas de Scotussa rejoignait sans peine un char emporté au galop de quatre chevaux et l'arrêtait si brusquement en l'empoignant par derrière, que chevaux et cocher roulaient sur le sable de l'hippodrome. Son image attire un concours nombreux de dévots et de suppliants. Il a fallu la placer dans un petit sanctuaire, et les offrandes entassées, toujours renouvelées, les ex-voto suspendus tout alentour, affirment que ce bloc d'airain guérit les fiévreux.

Théagènes de Tharse, à peine âgé de neuf ans, voit sur une place une statue qui séduit ses regards d'enfant ; il la descelle et l'emporte sur ses épaules. La ville est en émoi ; le sacrilège est découvert, mais le coupable s'excuse et, reprenant le marbre qu'il se montrait si digne de conquérir, il va le replacer sur son piédestal. Ce Théagènes, dix fois fut proclamé vainqueur aux jeux Isthmiques, il avait recueilli de ville en ville, de fêtes en fêtes, quatorze cents couronnes.
Les vainqueurs aux courses de chevaux, aux courses de char ne sont pas moins honorés. Hermogènes de Xanthe était surnommé le coursier. Léonidas de Rhodes fut quatorze fois vainqueur. Milésias fut surtout célèbre pour son enseignement. Porus de Cyrène était son élève et lui fit longtemps honneur.

Les cavaliers, les conducteurs de char ont voulu quelquefois, touchante confraternité, associera leur gloire les nobles animaux qu'ils avaient associés à leurs labeurs, a leurs luttes comme à leurs espérances. Ainsi on se montre Philotas debout près de sa jument. Un jour il perdit son équilibre et tomba sur le sable ; la jument toute seule poursuivit la course et le prix lui fut décerné. Elle avait donc tous les droits aux honneurs du bronze.

En tous lieux où l'homme respire, la brigue ne saurait être absolument bannie ; elle est si féconde en ruses et si habile à se frayer partout quelque secrète issue ! Eupolus de Thessalie, riche d'argent plus que de vaillance, avait gagné par la promesse d'une grosse somme les rivaux que le sort lui avait désignés. Agéton d'Arcadie, Prytanes de Cyzique, Phormion d'Halicarnasse devaient complaisamment se laisser distancer par lui. Mais ce marché sordide fut découvert et dénoncé : Eupolus vit, du produit de la grosse amende qu'il dut payer, dresser une statue de Poséidon ; et l'inscription rappelle encore *qu'on ne saurait mériter la victoire à prix d'argent, mais par la vigueur du corps et la légèreté des pieds*.

Callipus d'Athènes, qui lui aussi voulait tricher la victoire que ses largesses lui faisaient espérer, dut payer l'amende ; ce fut une affaire d'importance, car la cité d'Athènes prit follement parti pour le coupable et sans l'intervention de Phœbus lui-même conseillant par la bouche de la pythie l'oubli et la conciliation, Athènes allait être exclue des jeux publics.

La lâcheté est châtiée non moins sévèrement. Sarapion d'Alexandrie, un pancratiaste indigné et qui s'enfuit tremblant de peur à la vue des poings armés du ceste de ses adversaires, fut condamné à l'amende.

La politesse même est imposée à tous : Apollonius d'Alexandrie était arrivé après l'heure prescrite, car il s'était un peu attardé à faire étalage de sa force dans quelque cité voisine. On le frappe d'une amende et, sans combat, on décerne le

prix à son adversaire qui du moins avait fait preuve d'exactitude et de bon vouloir. C'était un inconnu, un certain Héraclides Apollonius, outré de colère, se jette sur lui et l'aurait assommé dans une lutte peu courtoise, si les spectateurs indignés ne l'avaient livré aux hellanodices. Cette violence lui valut une amende nouvelle et une nouvelle statue au dieu protecteur de l'Isthme.

Ainsi les exploits des athlètes comme leurs indignités sont le prétexte et l'occasion de monuments multipliés à l'infini. Il arrive encore que des peuples en guerre, des cités ennemies profitent de la solennité des jeux publics pour conclure une alliance, sceller une réconciliation. La Grèce tout entière est ainsi prise à témoin des résolutions arrêtées d'un commun accord ; elle devient le dépositaire et la gardienne de la paix jurée. Le marbre aussitôt se dresse et le ciseau complaisamment y grave le nouveau traité. Il en est beaucoup de ces traités que l'on peut ainsi lire aux murailles des temples et sur les colonnes érigées tout alentour. Hélas ! ils se contredisent impudemment et proclament trop bien la vanité de toutes les espérances, le mensonge de toutes les promesses.

La deuxième journée tout entière est réservée à des exercices qui veulent encore plus d'adresse que de force le saut, le jet du disque et du javelot.

Dès le temps d'Homère, les Phéaciens étaient renommés entre tous pour leur habileté dans l'exercice du saut. Mais Crotone cite, avec non moins de complaisance, l'un de ses fils, Phayllas, qui d'un bond franchissait une distance de plus de cinquante pieds ; c'est le bond d'un tigre.

Sur le sol de l'arène on a pris soin de tracer une ligne parfaitement droite et qui marque le point de départ. Quelques *paelotribes* portant de longues lanières d'étoffes se tiennent un peu à l'écart, tout prêts à les étendre pour mesurer exactement la distance franchie. Les sauteurs sautent, soit en s'aidant d'une perche, soit en chargeant leurs mains d'haltères de bronze ; mais c'est là une manœuvre assez compliquée et qui réclame un long apprentissage. Ce poids cependant, déplaçant tout d'un coup l'équilibre du corps, lorsque les bras, ramenés en arrière, brusquement se rejettent en avant, augmente beaucoup la puissance du premier élan. Un sauteur maladroit, gêné par cela même qui devrait lui venir en aide, aurait bientôt fait de s'abattre sur le clos ; mais les autres, ceux qui sont dignes des applaudissements publics, semblent des chèvres légères ou des cerfs que viennent de mettre en fuite les aboiements des chiens et les cris des chasseurs. Les aulètes, la double flûte aux lèvres, accompagnent les sauteurs ; d'un cri perçant et subit ils leur donnent le signal et marquent le rythme de ces beaux corps toujours obéissants. On ne se sert au jet du javelot que d'armes émoussées. Une vigilance jalouse s'efforce d'écarter, de la joie de ces jeux, les tristesses de quelque blessure.

Le jet du disque, sans doute parce que c'est là un exercice essentiellement grec, mérite une faveur plus grande, et l'empressement de concurrents plus nombreux. Homère, qui fait loi, n'a-t-il pas dit que le jet du disque est le jeu favori des hommes ? On faisait usage autrefois de disques de pierre et de fer ; maintenant les recherches du luxe et les raffinements d'un art délicat pénètrent et embellissent toutes choses. Les disques sont de bronze et souvent ornementés de figurines ciselées.

Bien des fois les statuaires sont venus chercher des modèles parmi les athlètes rompus aux nobles exercices du stade ; ces jeux leur sont le plus précieux enseignement, car le corps humain, sans aucun voile importun, y révèle toutes

ses souplesses, le rythme harmonieux de ses mouvements, l'heureux équilibre de toutes ses proportions. Mais les lanceurs de disque, les discoboles, ont la préférence attendrie des tailleurs de marbre et des fondeurs de bronze. L'un des plus célèbres chefs-d'œuvre de la statuaire grecque n'est-il pas le *Discobole de Myron* ? A peine sortie du moule embrasé des fondeurs, cette statue fut acclamée presque à l'égal d'un Zeus de Phidias ou d'une Aphrodite de Praxitèle. On ne se lasse point de la reproduire ; elle est à Delphes, à Olympie, elle repavait à Némée, à l'isthme de Corinthe, et ce bronze étudié sûr la nature même, accuse si bien l'attitude vraie, la savante concentration des forces d'un corps tout entier, qu'il reste un exemple éternel et que l'on apprendrait le jet du disque rien qu'à le regarder.

Le torse vigoureusement musclé se courbe et penche eu avant ; les jambes sont repliées et rapprochées ; la main gauche s'appuie fortement sur le genou droit. La tête abaissée fait relever la nuque et disparaître le cou. Le bras droit est ramené en arrière, élevé plus haut que la tête. Lés muscles se dessinent, raidis comme la corde d'un arc dans les doigts d'un archer. Le large disque est dans la main, posé bien à plat contre la paume qu'il dépasse. Encore un instant, moins que l'espace d'un éclair, il va s'échapper et partir, lancé plus sûrement qu'il ne serait par un ressort d'acier tout à coup détendu, puis, décrivant dans les airs une longue courbe, il, ira tomber là-bas, peut-être plus loin même que ne saurait porter le regard.

Bien des fois, dans le stade, les discoboles répètent ce même jeu. Ils prennent place à l'extrémité du stade, sur la *balbis*, petite butte de terre que l'on a dressée à leur intention. Les disques souvent roulent jusqu'au pied de la tribune où sont groupés les juges. Une machine de guerre ne les lancerait pas beaucoup plus loin, et dans les sièges de ville, quelques-uns de ces discoboles tiendraient lieu sans peine d'onagre ou de baliste.

L'heure avance et les exercices de ce jour touchent à leur fin. Mais voilà qu'une rumeur subite monte des gradins les plus voisins de l'*aphésis*. Bien des yeux désertent le stade et s'en vont chercher la cause de cet émoi inattendu. Ce n'est pas cependant un bruyant désordre, rien qu'un mouvement de surprise. Un long cortège d'hommes a franchi les portes et s'avance dans le stade ; sur leur tête rasée ils portent le bonnet d'affranchissement. En effet, hier encore ces hommes étaient des esclaves, et l'esclavage leur devait être plus pénible, plus humiliant qu'il n'est à personne. Ces hommes étaient nés libres en effet, ils avaient connu toutes les joies, senti toutes les fiertés du Citoyen et du soldat ; ces hommes avaient vécu au bond du fibre, ils avaient combattu pour Rome, versé des flots de sang à Trasimène, à Cannes, et la défaite seule les avait réduits en servitude. Prisonniers d'Annibal, on les avait vendus, échangés, revendus, jetés dans les marchés publics, disputés quelquefois dans l'ardeur des enchères, car il y avait pour bien des maîtres un plaisir d'orgueil à compter parmi leurs esclaves quelques-uns de ces braves que seul avait pu vaincre le grand Annibal. Cette servitude a duré vingt ans, et combien sont morts, ceux-là désespérant de la vengeance et de la liberté, ceux-ci, non moins malheureux peut-être, voyant passer à travers la Grèce et sur la Macédoine conquise leurs jeunes frères, leurs fils, leurs vieux compagnons d'armes toujours libres et maintenant vainqueurs et triomphants ! Flamininus aurait pu exiger leur délivrance ; de héros de Cynocéphales pouvait tout exiger. Mais léser les intérêts, méconnaître les droits d'un Grec, Flamininus n'y saurait penser. Au reste Rome n'aime pas beaucoup racheter ses prisonniers. Un soldat vaincu qui ne meurt pas sur le champ de bataille est, pour elle, presque un déserteur. Mais la Grèce se refuse à maintenir

l'esclavage d'un seul Romain. Les captifs viennent d'être rachetés. Les voilà qui arrivent ; on en compte douze cents. Ils vont retrouver leurs amis et la patrie perdue. Ces fronts, longtemps courbés sous les hontes de la défaite et de la servitude, se sont redressés tout à coup ; ces corps que de vieilles blessures hier encore engourdissaient à demi, se réveillent rajeunis et fortifiés ; ces vétérans se rappellent qu'ils furent de braves légionnaires ; ils ont repris l'allure fière qui donnait à l'imprudent Varron l'espérance de la victoire, et si les rides ; plus encore que les cicatrices, ne balafraient leur visage, si leurs cheveux blanchis ne trahissaient les outrages des ans, on les prendrait pour des recrues vaillantes et qui rêvent déjà des batailles prochaines. Flamininus se proclame l'ami des Grecs, et la Grèce a voulu, mieux que par des honneurs, payer cette toute-puissante amitié. La Grèce a toutes les délicatesses, celles du cœur comme celles de l'esprit ; et quand viendra le jour promis où Flamininus mènera au Capitole la pompe de son triomphe, il devra, et Rome devra avec lui, à la Grèce la plus grande joie de cette fête et sa plus grande splendeur : les vaincus de Cannes et de Trasimène retrouvés, embrassés par les vainqueurs de Zama.

Ainsi le second jour des jeux finit dans l'épanouissement d'un bonheur sans aucun nuage. Qu'il fait bon vivre et que l'air de la Grèce est doux à respirer !

La lutte à main plate, la lutte au ceste occuperont le troisième jour. Les lutteurs à main plate sont les premiers appelés ; ils vont lutter par couple et le sort décidera, comme pour les autres exercices, de la manière dont ils seront accouplés. Ils sont réunis dans les *apodyteria*. Promptement dépouillés de leurs vêtements, ils s'enduisent, s'aidant les uns les autres, d'une légère couche d'huile, puis saupoudrent le corps tout entier d'un sable fin et blanc qui fait à peine tache sur la peau. L'*aleiptys* les assiste et conseille les lutteurs encore inexpérimentés. On voit, suspendus aux murailles, des flacons remplis de sable, puis les strigiles de bronze qui serviront au retour, la lutte terminée, à débarrasser les membres de leur épiderme factice, toute glissante et toute poudreuse. L'huile assouplit le corps, gène l'étreinte de l'adversaire ; le sable arrête une transpiration surabondante et qui bientôt ajouterait à l'épuisement inévitable d'un corps qui se dépense en un labeur furieux, une cause nouvelle de fatigue et de faiblesse.

Les lutteurs sont dans le stade, et les premiers qui vont se mesurer ont depuis longtemps la faveur de la foule, car une salve d'applaudissements discrets mais déjà sympathiques vient d'annoncer leur entrée. L'un est Nicoclès d'Égine, l'autre Chilon de Patras.

Les deux adversaires, sans hâte, désireux de se bien observer du regard, de se connaître et d'estimer autant qu'il se peut leurs forces et leur plus ou moins grande habileté, avancent l'un vers l'autre, puis s'arrêtent, et répétant des mouvements semblables, tous deux lèvent les bras en l'air. C'est aussi bien une prière aux dieux qu'un salut à l'adversaire. Les voici penchés en avant, ils se touchent, ils sont aux prises ; et d'abord sur l'huile qui partout ruisselle, les mains glissent, impuissantes à maintenir leur étreinte. Il faut changer de tactique. Les coups de poing sont interdits, mais non le choc de la tête et du front. Les lutteurs vont combattre ainsi que font les béliers. Ils ont reculé de quelques pas. Les brebis qui pâturent ne leur sont pas la récompense espérée, mais seulement une couronne verte ; il suffit pour que la lutte en arrive au plus furieux acharnement.

Les torses sont courbés plus bas encore contre terre ; les épaules montueuses, bosselées de muscles, se bombent et approfondissent la dépression des reins.

Tout à coup, les fronts se relèvent, se rabattent, se heurtent, et bien que les mains se soient aussitôt nouées à faire craquer les phalanges, on a entendu un coup sec ; il semble que d'un choc pareil les crânes devraient éclater aussitôt. Seraient-ils du bronze ces braves, comme les statues qui les doivent un jour immortaliser ? Maintenant les corps sont, enlacés, confondus ; il serait impossible de reconnaître où l'un finit, où l'autre commence. Pas un cri, pas un souffle. Quelquefois la lutte reste suspendue et le groupe de ces membres, serrés presque jusqu'à l'écrasement, reste immobile. On médite quelque ruse, la surprise d'un subit soubresaut, une feinte savante. Tout à coup Chilon perd pied ; il est enlevé de terre. Son adversaire l'a saisi par les reins et tout d'un élan l'envoie à cinq pas de lui. C'est la victoire sans doute ? Mais non, le vaincu n'est pas vaincu, à peine a-t-il trébuché sur le sable ; le voilà debout sur ses jambes ; comme le tronc d'un chêne sur ses racines noueuses et, toujours inébranlées. L'assaut est repoussé. Les deux corps une seconde fois s'étreignent, enragés de leurs efforts inutiles. Nicoclès, qui tout à l'heure a su parer une chute désastreuse, empoigne son adversaire par une jambe ; il échappe brusquement aux prises des bras de Chilon violemment dénoués, et le brandissant comme un frondeur ferait d'une pierre, il le jette tout de son long sur le sable. C'est un succès, et qui ne peut être contesté. Mais la lutte n'est pas terminée : il faut, pour qu'elle s'achève, avoir renversé trois fois son adversaire. Cependant des cris éclatent de toutes parts ; on réclame le répit, d'une courte trêve ; c'est un usage toujours accepté : et les lutteurs docilement obéissent.

Bientôt ils ont repris leurs forces et renouvellent leurs attaques. On dirait que l'un l'autre ils s'investissent ainsi qu'ils feraient d'une citadelle et qu'ils tâtent le formidable rempart de leurs corps, comme pour p chercher le point faible, la place mal gardée que doit viser le prochain assaut. Il ne semble pas que le premier combat les ait beaucoup fatigués ; cependant les poitrines s'élèvent et s'abaissent, haletantes comme des soufflets de forge, et quelquefois les bouches crispées, qui ne veulent pas, crier, laissent échapper de rauques gémissements. Une brusque détente sépare les deux corps ; Nicoclès ne tient plus Chilon que par la main et seulement du bout des doigts ; mais comme Sostrate qui en fut surnommé *Acrochersites*, il peut serrer ses doigts d'une telle force que ce n'est plus une étreinte, mais un écrasement. Nicoclès fléchit sur les genoux et tombe à la renverse. Chilon pour la seconde fois vient de l'emporter. La troisième reprise se terminera-t-elle encore à son avantage ?

Nicoclès adroitement évite quelque autre de ces effroyables poignées de main et la hutte paraît incertaine. Mais tout à coup voilà Nicoclès qui chancelle. La lutte n'a pas de secret pour Chilon ; il sait user même du croc-en-jambe. C'est une manœuvre permise ; ainsi Ulysse, d'un coup de talon sur le genou, jeta à terre son rival Ajax ; et la Grèce ne tient pas en moindre estime Ulysse fécond en stratagèmes que le bouillant et loyal Achille.

Nicoclès cependant entraîne Chilon ; le combat se poursuit dans le sable qui se creuse et parfois enveloppe les lutteurs. Mais Nicoclès ne saurait plus qu'honorer son inévitable défaite par une résistance héroïque. Chilon a l'avantage, car il tient son adversaire à demi renversé, et sa jambe gauche passée entre les jambes de Nicoclès les immobilise. Nicoclès voudrait se relever, il plie ses pieds injectés de sang et cherche vainement un point d'appui qui lui échappe. Son bras gauche s'arc-boute d'un effort désespéré. Chilon a saisi le bras droit de Nicoclès, il le tord en arrière ; la douleur est devenue atroce, le vaincu défaille et cède la victoire. Quelques autres couples méritent, dans la lutte à main plate, de longs applaudissements ; mais la rencontre suprême, celle qui met en présence les

deux plus forts et les deux plus braves, reste favorable à Chilon ; la couronne lui est décernée d'une voix unanime.

Les lutteurs qui maintenant paraissent sont armés du ceste. Dans les gymnases où l'on fait le dur apprentissage de cette lutte, la plus terrible et la plus dangereuse qui soit, le maître permet de porter de larges oreillères de laine et de cuir. Les élèves peuvent ainsi s'exercer et s'instruire, sans se voir étourdis ou même à demi assommés dès la première leçon. Mais aujourd'hui, au grand jour de l'arène, plus rien n'est toléré qui protège le corps que sa force et sa masse. Aussi ces boxeurs ou pugilistes, dits communément *pancratiastes*, sont-ils comptés entre les plus robustes. Si leur beauté d'athlète peut séduire et, tenter le ciseau d'un sculpteur, on ne saurait dire que leur visage garde le sourire d'un peu de grâce et d'agrément ; les coups de poing modèlent brutalement les chairs, et, il n'est pas de bon pancratiaste qui n'ait reçu d'innombrables volées de coups de poing. Et quels poings ! On devrait dire plutôt des massues vivantes. Le ceste est fait de cuir durci, de fer et de plomb. C'est une arme terrible. Le bras jusqu'au coude est enserré dans un réseau de courroies entrecroisées et armées de clous ; les doigts passent, enchâssés dans un large anneau de plomb.

Les deux rivaux que le sort met aux prises les premiers, sont des hommes en pleine maturité ; leur forte corpulence accuse et le régime nourrissant des viandes rôties, et les approches de la quarantaine. Leurs visages soigneusement rasés de près, bouffis, couperosés, ne sont éclairés que de petits yeux tout renfoncés en leur orbite, enfouis sous la broussaille des sourcils. C'est prudence, un mauvais coup aurait bientôt fait de les crever.

Agathon d'Épidaure, Chrysias de Chéronée se connaissent depuis longtemps ; Agathon doit à Chrysias son oreille droite déchirée, Chrysias doit au fier Agathon sa mâchoire mal raccommodée et qui lui fait une bouche toujours grimaçante. Ce sont là des gages, des liens de bonne confraternité. Comment après cela douter que Chrysias et Agathon soient les plus tendres amis ? De quel cœur joyeux ils ont appris qu'un sort propice leur réservait une fois encore le plaisir d'échanger quelques beaux coups de poing !

Mais entre lutteurs, quand on professe l'un pour l'autre estime et amitié, ce n'est pas une raison pour se ménager, bien au contraire. Agathon, Chrysias le comprennent ainsi. Les bras en l'air, les poings déjà levés et tendus, mais la tête prudemment rejetée en arrière, ils s'abordent, .et le combat aussitôt commence. Ils- savent ce qu'ils valent tous les deus et ne vont point s'attarder à des feintes inutiles. Leur force est grande, grande aussi leur adresse. Les coups portés sont parés le plus souvent ou du moins ne frappent pas toujours d'aplomb ; d'un brusque mouvement, d'une simple inclinaison de tête, quelquefois le choc le plus terrible est évité ou du moins amorti. Le ceste est une arme offensive et défensive, et ce n'est pas impunément que l'on se heurte à ce dur bouclier.

Cependant les deux rivaux, échauffés par la bataille, en arrivent à dédaigner les ruses et l'ingénieuse tactique de la défense ; ils veulent se vaincre à force de coups. Ce ne sont plus que deux enclumes en présence et les poings, comme des marteaux, pie cessent de s'abattre. Les cyclopes, fidèles compagnons d'Ephaistios, ne s'escriment pas d'une ardeur plus farouche, lorsque aux profondeurs de l'Etna ils battent le fer sorti de la fournaise. Les poitrines sonnent ; les épaules tuméfiées sont bientôt rouges, elles aussi, comme du métal qui s'embrase. Un coup plus violent atteint Chrysias tout au milieu du corps : il fléchit, il recule ; en vain il serre la bouche à se briser les dents, un petit jet d'écume sanguinolente s'en est échappé. La foule crie, le blessé se tait. Mais

Chrysias, un instant troublé plutôt qu'ébranlé, reprend l'avantage ; et les coups qu'il assène tombent rapides, précipités, furieux ; c'est une grêle effroyable. Agathon vaillamment riposte ; on ne voit plus que deux corps, immobiles sur leurs jambes également écartées, tandis que les bras s'acharnent au rythme de ces coups terribles et qui ne finissent plus. On dirait des carriers armés de masses de fer et qui vainement assaillent un roc que la foudre même ne pourrait renverser.

La foule se lasse la première ; d'autres rivaux attendent, curieux de suivre cette lutte admirable, mais impatients plus encore de se mesurer à leur tour. Le soir viendrait que ce même Chrysias frapperait encore ce même Agathon, que ce même Agathon frapperait encore ce même Chrysias. Il faut en finir ; et les hellanodices, approuvés de tous, décident le partage d'une récompense que mérite si bien le partage d'une victoire incertaine. On veut aussi éviter quelque catastrophe suprême. Le lutteur qui se sent défaillir, peut toujours s'avouer vaincu et suspendre le combat ; il lui suffit d'élever la main. Mais l'orgueil soutenant le courage, Agathon ou Chrysias se laisserait peut-être tuer plutôt que d'avouer une défaite. La Grèce veut les sauver en dépit d'eux-mêmes et se conserver des braves qui l'honorent. On a vu quelquefois, et malgré toute la vigilance des hellanodices, le combat du ceste entraîner mort d'homme. C'est ainsi que Cléomède d'Astypelée tua Iccus d'Épidaure ; on ne put que déplorer le meurtre, car il n'y avait ni préméditation, ni méchanceté.

Les jeux célébrés jusqu'alors ont compris cinq exercices principaux : la course, le jet du disque, le jet du javelot, la lutte à main plate et le pugilat. L'ensemble de ces exercices est dit le *pentathle*. On a vu quelquefois le même athlète l'emporter successivement dans tous ; mais c'est là un prodige que peut-être ont ambitionné bien des athlètes, que bien peu ont réalisé.

Une lutte qui confond le pugilat et la lutte à main plate, remplit les dernières heures du troisième jour.

Le quatrième jour qui se lève sur ces fêtes dignes des héros, est salué non plus seulement des cris joyeux échappés aux lèvres humaines, mais aussi de longs hennissements. Le stade est déserté ; la foule envahit les talus de gazon où s'enferme l'hippodrome.

La Grèce le pense, Xénophon le dit : *Il n'est pas d'occupation plus glorieuse et plus noble que de nourrir des chevaux pour les courses de l'hippodrome*.

C'est là une occupation que ne sauraient se permettre les petites gens. La dépense est lourde. Cependant les chevaux amenés à l'isthme de Corinthe sont nombreux et des races les plus fameuses. On a aussi amené des mules et leur braiement parodie mal les hennissements des chevaux. Il fallait autrefois que le maître de la bête fût aussi son cavalier ; la prescription n'est plus rigoureusement maintenue. Une complaisance tacite et discrète souffre que le maître cède la place à quelque autre cavalier plus adroit et plus expert. Il en est de ces cavaliers, connus de tous, d'autant plus recherchés, et qui mettent leur intervention à prix très liant. Cela devient un métier, et des plus lucratifs.

Le tumulte est grand mais joyeux ; car les bêtes, d'instinct ou d'habitude, associent leurs ardeurs impatientes, leurs fiévreuses rivalités, leurs espérances mêmes à celles de leurs maîtres. On les caresse, on les flatte, on leur parle. Comment ne pas aimer ces nobles animaux ? Phidias ne leur a-t-il pas fait une large place aux frises du Parthénon ? Ils sont jeunes, ils sont beaux, ils sont braves, ils ont eux aussi une céleste origine. Prométhée, d'un peu de fange

pétrie en ses mains immortelles, a fait l'homme il l'image des dieux. Poséidon lui-même, heurtant le rivage d'un coup de son trident, a jeté sur la terre le premier ancêtre de trous les coursiers.

Le cheval peut connaître et sentir presque toutes les passions des mortels. Il a ses haines et ses amours, tous les dévouements de la reconnaissance, toutes les colères d'une implacable rancune. Diomède n'avait-il pas enseigné la plus atroce cruauté à ses chevaux qu'il nourrissait de chair humaine ? Taraxippus du Péloponnèse, un cavalier qui survit encore dans le marbre, périt dévoré par ses chevaux. Mais cette férocité même n'est-elle pas une ressemblance de plus entre le cheval et l'homme ?

Depuis les temps on régnait Diomède, où courait Taraxippus, les mœurs sont devenues plus douces et plus clémentes ; les chevaux comme les maîtres se sont humanisés. Rien n'est à redouter que des culbutes sur le sable ; et ces culbutes mêmes ne feront qu'amuser la foule ; l'habileté des cavaliers qui affrontent l'hippodrome se fait un jeu de ces petits dangers.

Une des courses et non des moins goûtées, la *calpè*, ordonne et réglemente ces chutes. Avant de toucher le but, il faut que le cavalier se laisse tomber de cheval, que tous deux, l'homme et la bête, poursuivant la course côte à côte, et réglant, ce qui est d'une suprême difficulté, leur allure d'une commune entente, arrivent ainsi au terme qui leur est prescrit.

Les Grecs, jaloux de contempler librement et sans voile importun l'admirable spectacle d'un corps d'homme et d'un corps de cheval, n'ont voulu ni de vêtement pour le cavalier, ni de selle, ni de harnachement compliqué pour le cheval. Celui-là ne porte rien que le *mastix*, fouet au manche court et qui se partage en lanières de cuir flottant tout échevelées ; celui-ci n'a rien que son mors ; et les rênes, tendues de la bouche de l'un à la main de l'autre, leur sont un lien plutôt qu'une entrave. C'est par là que passent et volent les ordres aussitôt obéis et que les pensées, en quelque sorte harmonisées et confondues, circulent, frémissent et palpitent dans l'unisson d'une intime confraternité.

Le fouet restera presque toujours inutile. Ces chevaux ne savent-ils pas combien sont glorieuses les victoires de l'hippodrome ? N'ont-ils pas vu devant le vainqueur rentrant dans sa patrie, une cité tout entière accourir et s'empresser, quelquefois même les murailles s'abattre, ouvrir une large brèche et livrer passage au triomphateur ? Ces coursiers qui tout à l'heure seront des centaures, abandonnés de leurs maîtres, tout seuls commenceraient la lutte. Le vide, l'immensité de l'espace qui les sollicite, leur donnerait le vertige ; on les y verrait tomber expirants plutôt que de déserter la carrière.

Voici qu'un incident tout à fait inattendu interrompt quelques instants les courses de chevaux. On annonce l'arrivée d'un corps nombreux de troupes romaines. Flamininus aurait-il quelque crainte ? Voudrait-il faire étalage de sa force et de la puissance de Rome ? Non, vraiment, de semblables soupçons lui seraient une mortelle injure, et jamais ils ne seraient moins justifiés. La guerre a de cruelles nécessités. Il avait bien fallu prendre quelques précautions, non pas assurément contre les Grecs, mais contre Philippe qui ne rêvait, c'est de toute évidence, que la tyrannie de la Grèce. Pacifiquement et de complicité avec les habitants, les Romains avaient occupé trois villes de la Grèce, rien que trois, des mieux choisies et des plus fortes, celles-là même que Philippe insolemment appelait les entraves de la Grèce : Corinthe, Chalcis et Démétriade. Les garnisons étaient nombreuses, mais si bien disciplinées, si exactes à payer sur l'heure tout ce dont

elles avaient besoin ; les officiers jusqu'au dernier centurion affectaient tant de réserve, que ces braves Romains s'étaient fait des amis de tous. Un peu grossiers quelquefois et de conversation un peu lourde, mais tout le monde n'a pas l'honneur d'être Grec.

Le sénat, cet aréopage de Rome aussi sage et plus puissant que ne fut jamais l'aréopage d'Athènes, le sénat où les ambassadeurs de Pyrrhus croyaient voir une assemblée de dieux, voulait maintenir, dans les trois villes occupées par elles, les garnisons romaines. Ce n'était pas beaucoup exiger. Mais Flamininus a protesté, vivement insisté. Flamininus ne saurait souffrir que la fidélité de la Grèce à ses nouvelles amitiés soit effleurée du plus léger soupçon. Il sait combien les Grecs sont fidèles à leurs amitiés. Il se porte garant de tout et de tous. Enfin son avis a prévalu. Chalcis, Démétriade, Corinthe même, ce port d'importance première, cette riche et grande cité, viennent d'être évacuées. Ce sont ces garnisons réunies et formant tout un corps d'armée qui traversent l'isthme et défilent au milieu de la pompe des jeux quelques moments interrompus.

Le contraste est grand et plein de révélations curieuses. D'un côté, non pas le tumulte indiscret ou le désordre, mais un laisser-aller charmant, un aimable abandon, l'expansion joyeuse et, quelque peu bruyante de tout un peuple en liesse ; de l'autre, l'ordre absolu, la symétrie implacable et froide, l'immobilité des visages sans autre pensée que celle de l'obéissance ; d'un côté la loi ; de l'autre la discipline ; d'un côté une fête, de l'autre un défilé, une parade militaire ; d'un côté la paix souriante jusqu'en ces luttes toujours innocentes, de l'autre la guerre toute prête, menaçants même jusque dans ces repos de commande, la guerre qu'un signe ferait éclater ; d'un côté, s'il est des soldats, et, l'on n'en trouve guère, des armes légères, de longues piques, des épées fines, des arcs, des flèches que le doux Éros lui-même se plairait à manier ; de l'autre le pilum au manche court mais au fer énorme, le glaive large et fort : aussi les armes des Romains coupent, taillent, tranchent, abattent, tandis que les armes des Grecs, moins barbares et presque clémentes, égratignent et piquent le plus souvent ; c'est affreux, mais si l'on revient vivant d'une bataille contre les Romains, on en revient tout défiguré ; d'un côté enfin la Grèce confiante, insouciante, heureuse jusqu'en ses malheurs, contente des dieux et surtout contente de la Grèce ; de l'autre Rome qui, dit-on, ne sait pas rire, mais qui sait vaincre et commander.

Les légionnaires défilent, flanqués de leurs centurions, le cep de vigne à la main. Les Grecs ont fait du cep de vigne le thyrse que brandissent les Ménades, les Romains en ont fait le bâton, maître et conservateur de la discipline. Un coup aussitôt asséné ferait rentrer dans l'ordre bras ou jambe, visage même qui dérangerait l'alignement. Quelques-uns de ces hommes portent sur la poitrine de petites couronnes d'or suspendues au fer de la cuirasse ou des phalères d'ivoire. Rome sait récompenser comme elle sait punir. Mais, seuls exceptés ces témoignages d'estime et de haute gratitude que méritent les plus braves, l'uniformité complète des mêmes armes, du même équipement jusqu'en ses moindres détails, impose à tous les soldats de Rome une sorte de grandeur implacable et morose.

Le *signifer* est dans le rang. Une peau de panthère recouvre son casque et la gueule de la bête s'ouvre vide et béante sur le front. Le *signum* de bronze dépasse de très haut les aigrettes des casques, l'ondoyante moisson des *pilums* de fer. Une main ouverte dans une couronne de laurier surmonte les larges disques dorés où s'inscrit le numéro de la légion.

Tous les soldats ont l'aigrette bleue, le glaive suspendu au côté droit, et fixé au bras gauche le bouclier oblong que traversent les foudres d'or. La poitrine est défendue de lames de fer ; les jambes portent des cnémides. Un épais manteau de laine brune s'attache aux épaules et tombe sur le dos.

Pas un cri, pas une acclamation ne monte des rangs de cette petite armée, lorsqu'elle est en présence du maître. Les soldats voient le chef où plutôt ils le sentent près d'eux, le chef voit les soldats, il suffit. Celui-ci pour commander, ceux-là pour obéir, n'auraient pas besoin d'une parole, ce serait assez d'un regard.

Ce silence implacable commande le silence. Flamininus titi instant, s'est levé et son frère Lucius a fait comme lui. C'est tout. La foule étonnée s'est écartée, les chevaux blanchissent d'écume le fer de leurs mors, mais restent immobilisés, moins encore de la main qui les retient que d'une peur instinctive qui tout à coup les a cloués sur la place.

Loin du stade et de l'hippodrome regorgeant d'une foule en émoi, les Romains sont allés chercher près du rivage, en vue de la tente que Flamininus s'est réservée, un large espace vide et dont pas un seul arbre n'égaye le sol aride et calciné. Ils arrivent là ; aussitôt, ils s'arrêtent. C'est, une étrange manie et qui prête aux joyeuses railleries des Athéniens : en tout lieu où les Romains s'arrêtent, ils établissent un camp, serait-ce au milieu des populations amies et alliées. Ici même, à quelques pas de l'hippodrome tout en fête, voilà que la terre se creuse sous le pic ; les rocailles sont défoncées, les cystes, les lentisques arrachés, les branches les plus fortes deviennent sous la serpe des pieux symétriquement, coupés et bientôt alignés. Les talus se dressent, bordés de leurs fossés, surmontés de leurs palissades. Un grand parallélogramme se dessine et, coupe la campagne. Les quatre portes traditionnelles y sont ménagées. C'est, un camp bien complet, presque une ville, dans tous les cas une vraie citadelle et qui pourrait défier l'assaut. En face de la porte prétorienne et formant l'extrémité de la voie qui partage le camp, le prétoire a reçu les enseignes ; un autel le précède, offrant à la commune, à l'égale adoration des soldats, le souvenir sacré des dieux et le grand souvenir de la patrie romaine.

Les jeux ont repris ; l'incident qui les a troublés quelques instants est bien vite oublié. Qu'est-il advenu ? Ces soldats déjà disparus, qu'est-ce donc ? Peu de chose en vérité ; rien que l'avenir entrevu, rien que le lendemain se révélant au jour qui nous éclaire encore, rien que Rome qui passe.

Le dernier jour, le cinquième, est réservé aux luttes les plus brillantes, à celles que seuls peuvent affronter les rois, les tyrans enrichis des dépouilles de toute une cité, ou du moins les favoris de Plutus, aux courses des chars. Le luxe des chars, la magnificence des attelages ajoutent à l'héroïsme des lutteurs les splendeurs d'un spectacle tout nouveau. Les vainqueurs aux courses de chars sont fêtés, chantés plus encore peut-être que ne sont tous les autres. La victoire est le pris de la force, de l'adresse, de l'agilité, du sang-froid, de la vaillance, mais aussi de la richesse et du faste. Cette fois du moins l'or n'est pas condamné, pour faire sentir sa puissance, à l'humiliante tactique des intrigues secrètes. Depuis Philippe, père d'Alexandre, il n'est pas d'acropole imprenable que peut escalader un mulet chargé d'or. Nous savons cependant, que la corruption qui met la déloyauté dans les luttes des jeux publics, est jalousement surveillée et durement châtiée. Mais quand viennent les courses de chars, l'or s'étale librement, et mène grand tapage, car il rayonne sur la caisse des chars, aux vêtements que revêtent les conducteurs ; il règne encore, il se révèle dans

ces coursiers fringants et magnifiques qu'il a fallu payer de lourdes sommes, nourrir, soigner, dresser comme de beaux fils de famille. Les chevaux portent la tête haute, ils hennissent, bruyamment ; eux-mêmes savent ce qu'ils valent et ce qu'ils coîtent ; ce sont des aristocrates et des plus fiers ; leur orgueil insolent ne croit pas payés trop cher de la ruine d'une famille, de la dissipation de tout un patrimoine, du pillage d'un peuple, la gloire et l'enivrement d'une suprême victoire. Les poètes haussent le ton, les lyres frémissent en déplus magnifiques accords, lorsque le vainqueur est un conducteur de chars, car lui mène debout et réunissant dans ses mains les rênes qui maîtrisent et guident ses quatre chevaux, semble mener la pompe et devancer le cortège du triomphe qu'il s'est promis.

Pour le vainqueur dont les fatigues ont conquis la victoire, les hymnes mélodieux préludent aux discours de l'avenir et sont, des grands succès le fidèle témoignage. Ces éloges dont l'envie n'ose pas murmurer, sont un juste salaire. Je veux exhaler de ma bouche ces chants de gloire.... Ainsi parle Pindare, ainsi parleront demain bien d'autres après lui ; car les victoires, renouvelées d'âge en âge, renouvellent d'âge en âge les mêmes fanfares et réveillent les mêmes échos.

Les derniers préparatifs des courses de chars sont à peine terminés, qu'un héraut public se lève. Il vient de quitter Flamininus, et Flamininus lui a parlé. Qu'est-ce donc qui va se passer ? On se regarde, on s'étonne. Les prix ne sont distribués qu'après la dernière course, et cette conclusion suprême, cette apothéose de toutes les victoires finit et conclut dignement ces fêtes. Voudrait-on dès à présent remettre aux vainqueurs les couronnes conquises ? Le héraut, debout près de la tribune où trônent les juges et les magistrats, d'un geste réclame le silence. Il parle. Que dit-il ? On l'entend mal. On le comprend plus mal encore. Il a longuement énuméré les cités, les peuples les plus divers. N'a-t-il pas prononcé le grand mot de liberté ? Qu'il répète ! qu'il parle plus haut ! Flamininus le presse et l'encourage. Enfin le silence s'est fait, profond, respectueux ; et jamais oracle du divin Phœbus ne fut plus religieusement écouté. La Grèce entière est suspendue aux lèvres de cet homme. Rome parle, la Grèce écoute :

Le sénat et le peuple romain et, Titus Quinctius Flamininus, proconsul, ayant vaincu Philippe et les Macédoniens, délivrent de toutes garnisons, exemptent de tous impôts les Corinthiens, les Locriens, les Phocéens, les Eubéens, les Achéens, les Phthiotes, les Magnésiens, les Thessaliens, les Perrhèbes ; les déclarent libres et veulent qu'ils se gouvernent par leurs lois et par leurs usages.

Jamais semblable tumulte tout d'un coup n'éclata sur la terre. C'est une clameur effroyable et folle, le concert assourdissant de voix qui ne sauraient se compter, l'explosion d'une surprise et d'une joie exhalées d'âmes humaines comme il n'en fut jamais de plus joyeuses et de plus étonnées. Ce ne sont plus des cris, des applaudissements ou des acclamations, c'est un fracas qui n'eut jamais de nom. Cela monte, grandit, roule, vole et tonne. Les Titans, ligués contre Zeus, ne menaient pas si grand tapage au moment d'escalader l'Olympe. Le ciel même a dû s'étonner de cette joie immense clé la terre, s'en épouvanter peut-être, si par hasard il n'en a pas souri. Des oiseaux passaient là-haut, bien loin, perdus dans l'azur qui rayonne. Étourdis, effrayés, morts de peur, ils sont tombés dans l'arène. Ce sont des corbeaux, vilains oiseaux, vilain présage.

Flamininus cependant est entouré, pressé comme ne le fut jamais un héros, un grand vainqueur. On lui saisit les mains, on se suspend à son péplum, on

embrasse ses genoux. Sa modestie, sa réserve ne se démentent pas un seul instant. Et vraiment il a bon air. On sait qu'il a été élevé avec un soin, une sollicitude dont les rudes Romains ne sont pas coutumiers. Que Rome a bien fait de confier ses destinées et les faisceaux consulaires à ce fils chéri avant même qu'il eût l'âge imposé par la loi ! A peine si maintenant il compte trente-trois ans. Sa virilité rayonne encore souriante du sourire de la jeunesse. Il est beau. Rome sait que la Grèce aime la beauté ; elle ne lui aurait pas envoyé un proconsul qui pût déparer ses fêtes et ses pompes joyeuses. Les cheveux sont courts, mais ondoyants et bouclés ; la barbe est soyeuse et fine, blonde comme une chevelure de femme. Le nez est droit, un peu fort ; les lèvres sont délicates et respirent la douceur. Le front, traversé d'une dépression légère, a de la fermeté ; cela sied bien au visage d'un homme et d'un soldat. Aussi Flamininus sait plaire à tous et sans affecter le désir de plaire. Flamininus est un heureux et ne veut que du bonheur autour de lui. La Grèce l'aimait bien, aujourd'hui elle l'adore. Un jour viendra, il est prochain, les plus impatients déjà l'appellent et le devancent, où la Grèce fera un dieu de son cher Flamininus. On va lui dresser des statues, lui élever des temples ; il aura ses croyants, ses fidèles, ses prêtres, et l'on chantera au pied de ses autels : *Célébrez, jeunes vierges, filles de la Grèce, le grand Zeus, et Rome, et Flamininus nôtre sauveur !*

Le drame, — ne vaudrait-il pas mieux dire la comédie ? — a trouvé son dénouement. Rome a vaincu la Grèce, non point par la force et l'écrasante toute-puissance de ses armées, la tâche lui aurait semblé trop facile. Les vainqueurs d'Annibal peuvent défier le monde. Rome a vaincu la Grèce, sur le champ de bataille que la Grèce elle-même aurait voulu choisir ; Rome a vaincu par la patience, la ruse et l'esprit. Les fils grossiers des pâtres de la Sabine se jouent des derniers disciples de Socrate et de Platon. Le légionnaire a battu et raillé le rhéteur ; et sans qu'il ait tiré sort glaive du fourreau, le voilà qui l'emporte, sa victoire est de celles dont Cannes, Zama n'ont pu lui imposer l'apprentissage. Rome avait la charrue et le glaive qui font les citoyens et les soldats, voilà qu'elle apprend l'art du beau langage et des sophismes ingénieux. C'est une escrime, une tactique où la Grèce excelle, dit-on, et Rome, dès la première passe, s'y révèle d'une suprême habileté. Rome a compris que la parole est une force, et Rome veut avoir, au service de sa grandeur, tout ce qui est une force. C'est un miracle qui l'enorgueillit à bon droit ; voilà qu'elle apprend à sourire. Les temps sont proches, et le monde lui appartient.

Un homme n'a pas souri, un homme n'a pas crié, un homme n'a pas applaudi ; un homme s'est écarté de cette foule en délire, il s'est éloigné triste, silencieux, sombre comme un vaincu, dernier survivant de quelque désastre suprême. Cet homme, tout à l'heure encore, on lui faisait escorte, on l'écoutait ; l'empressement de ses amis et même de quelques flatteurs affirmait son crédit et son autorité. Il n'est pas beau, un soir qu'il s'était blotti au coin du feu dans une pauvre cabane, on le prit pour une vieille mendiante. Il n'est pas jeune, il passe la soixantaine. Il a joué cependant un rôle considérable ; reprenant l'œuvre d'Aratus, et resserrant les liens distendus de la ligue Achéenne, il l'a reformée, commandée ; hier il l'inspirait encore, il voulait que la Grèce fût et restât la Grèce, se défendant, se protégeant, se sauvant elle-même. Cet homme, revenant d'un autre âge, c'est Philopœmen. Il a souri peut-être autrefois, il ne sait plus sourire, pas même à l'espérance.

On l'abandonne, on l'oublie maintenant, sa tristesse n'a pas éveillé une vois amie qui le console, son départ reste inaperçu. La Grèce n'a plus de regard, n'a plus

de pensée, n'a plus d'amour que pour Rome et pour Flamininus. La Grèce est mère pour la servitude. On ne reçoit pas la liberté, on la prend.

Eh bien, que les destins s'accomplissent ! Il n'est pas de force humaine qui pourrait conjurer ni même retarder cette fatale échéance. Le grand rôle politique de la Grèce est terminé. Elle n'est pas au bout de ses épreuves cependant. Les fêtes qui la grisent et lui laissent encore, avec l'illusion de la vie, l'espérance menteuse d'un heureux avenir, lui préparent les plus tristes lendemains. Flamininus songe déjà au départ ; il laissera à d'autres le soin de recueillir ce qu'il a semé, les fruits empoisonnés des jalousies bientôt renaissantes et de la discorde. Rome est, patiente, elle se dit et se croit éternelle ; elle attendra, elle reviendra. Mais après Flamininus, c'est Mummius le voleur, c'est Sylla le bourreau qui passeront sur la Grèce. Il faut payer la défaite comme il faut payer la victoire ; les hontes dernières se doivent acheter. Et cependant quelle lumière encore en cette nuit qui descend sur la Grèce ! Quel déclin radieux ! Ce crépuscule a des splendeurs d'aurore. La Grèce enseignera ses vainqueurs ; car il n'est rien, il n'est personne de par le monde qui n'ait besoin des enseignements de la Grèce. Rome lui devra de ne plus être un camp, une citadelle. Elle lui devra la gloire, la consécration suprême de la beauté. La Grèce, en mettant au front de cette Rome qui l'a domptée, un diadème de magnificences et de splendeurs jusqu'alors inconnues, excusera sa défaillance, grandira sa défaite et pourra se croire victorieuse encore, au jour où elle se donne des maîtres. C'est la pensée qui gouverne le monde, du plus humble au plus grand, tout ce qui souffre, tout ce qui combat, tout ce qui respire.

Les vainqueurs disparaissent, les peuples meurent, les empires croulent, et si jamais de cette froide cendre, de ces splendeurs abolies, de ce néant sans nom monte un dernier frémissement ; si le souvenir s'envole et plane ainsi qu'un aigle dans l'azur, c'est que l'art fait, germer sur ce champ de dévastation et de mort quelques-unes de ses fleurs, c'est qu'un marbre brisé arrête le pied dédaigneux du voyageur qui passe, c'est que dans l'air apaisé, oublieux des plus illustres tempêtes, dans le silence et dans la solitude, quelques vers ont chanté que les ruines, à défaut des hommes, aiment encore à murmurer.

La Grèce peut être vaincue, conquise, asservie, insolemment bafouée ; elle ne saurait périr. Rome, si puissante soit-elle, ne mènera jamais que le triomphe de Rome ; la Grèce plus heureuse a mené et mène, pour toujours peut-être, le triomphe de l'humanité.

L'AMPHITHÉÂTRE

Le but fatal, l'œuvre suprême de Rome ; c'est la conquête : Pour la conquête elle est née, elle a vécu, plusieurs fois elle a failli périr.

Une philanthropie attendrie que l'antiquité classique n'a jamais connue, que notre âge avait entrevue, mais qu'il se plait à méconnaître, peut refuser sa sympathie et ses éloges complaisants à. cette œuvre de violence, cet idéal de guerre, de batailles, d'oppression et d'asservissement. Le condamner cependant serait un déni de justice. On tic fait pas de grandes choses, quelles qu'elles soient, sans de grandes vertus.

L'amour de la patrie est une très noble et très haute vertu, il ne saurait être cependant sans quelques préjugés quelques mépris superbes pour le prochain, quelques heureuses ignorances. Les Romains qui de tous les peuples de l'antiquité l'ont personnifié le plus glorieusement, élevaient leur orgueil au-dessus de tout et de tous. Toujours acharnés à reculer leurs frontières, ils ne voyaient au delà que des peuples à soumettre, que des victoires à gagner. Directement ou indirectement tout devait être romain ou n'être pas.

Avoir soumis, sinon, aux mêmes lois, du moins à de communes influences, les batailleuses peuplades du Latium, les Étrusques si longtemps fiers d'une très vieille civilisation et qui s'étaient faits les premiers éducateurs de leurs maîtres, avoir soumis les Grecs a l'esprit subtil, puis tous les confus troupeaux des peuples de l'Asie et ce qui restait encore debout de tant de royautés qui furent glorieuses, de cités qui rayonnèrent illustres et puissantes à l'égal des plus vastes empires, avoir soumis les Gaulois braves jusqu'à la folie, puis les rudes Ibères, puis ces nomades Africains qui tourbillonnent dans l'immensité des déserts et fuient vainement l'aigle des légions, avoir soumis l'Égypte, la terre des Pharaons qui donne. I ses rois des montagnes pour tom

beaux, avoir appris à tous ces peuples, à tous ces mondes qui n'ont rien de commun, ni dieux, ni passé, ni climats, ni rêve d'avenir, le nom formidable et redouté de Rome, l'avoir fait respecter sinon aimer clé tous, avoir si bien cimenté tous ces matériaux épars qu'ils n'ont pu se rompre qu'après quatre ou cinq siècles et que leurs débris gardent encore, écrits clans le marbre ou clans le souvenir, ces lettres fatidiques : S. P. Q. R., le sénat et le peuple Romain, quelle tâche prodigieuse dont se grise l'histoire, dont s'épouvante la pensée ! Ce qu'il fallut de temps, d'obstination, de fermeté, de constance, de tact, de courage, de confiance en soi et dans sa destinée, de connaissance des hommes, de finesse politique, d'adresse diplomatique, de science administrative, de labeurs et de patience pour mener à fin une telle entreprise, pour réaliser ce rêve inouï, c'est à donner le vertige.

Nous avons dit quelle fut la joie de la Grèce délivrée et comment elle trouva une merveilleuse récompense dans le développement de son génie, dans la floraison exquise de tous les arts, enfin dans ce plaisir essentiellement grec, le théâtre. Quel sera donc le pris que Rome triomphante va s'adjuger à elle-même ?

Le théâtre, lorsqu'il se résigne à parler latin, garde vivants tous les souvenirs de sa première patrie ; Melpomène enfin refuse de s'exiler chez un peuple qui a rais dans l'histoire de telles tragédies, qu'il ne saurait plus les aimer sur la scène d'un théâtre. Quel sera donc le plaisir essentiellement romain, que home voudra

retrouver partout, le plaisir qui deviendra une institution nationale, le passe-temps qui finira par supplanter, absorber tous les autres et qui, toujours plus chéri, maintiendra sa faveur et sa vogue tant que dura la Rome des Césars ? Les ruines partout le proclament, ce plaisir tout romain, ce prix dont Rome se paya tant de siècles de batailles et de victoires, ce monument obligé de toute cité romaine, c'est l'amphithéâtre.

En cela même les Romains ne furent pas les premiers inventeurs, l'Étrurie, l'éducatrice de leur enfance, leur enseigna les combats de gladiateurs ; qu'elle en garde dans l'histoire la lourde responsabilité !

Nous savons que la civilisation étrusque se complaisait en des habitudes cruelles ; les mœurs étaient dures, les sacrifices humains fréquents. Les combats de gladiateurs devenaient l'accompagnement obligé des funérailles que l'on voulait solennelles. Le fleuve de sang qui traverse les innombrables amphithéâtres élevés parles Romains, prend sa source dans l'Étrurie. Les Romains toutefois devaient singulièrement le grossir ; en toutes choses ils ont voulu faire grand.

En 264 avant notre ère, Marius et Décimus Brutus, voulant honorer la mémoire de leur père, donnèrent dans le *forum Boarium* le premier combat de gladiateurs que Rome ait vu ou du moins dont le souvenir nous soit resté. Une intention religieuse s'attachait à ces massacres, au moins primitivement. Chez ces peuples rudes et toujours en guerre, le sang humain semblait une offrande précieuse et rien ne devait être plus agréable aux mânes toujours altérés de ceux qui n'étaient plus. Mais ce prétexte plus ou moins acceptable ne tardera pas à disparaître, bientôt les gladiateurs ne tueront et ne mourront que pour la joie féroce des vivants.

Tant qui les institutions républicaines ne furent pas à Morne de vaines et mensongères formules, le forum où l'on élevait à la hâte quelques échafaudages de bois, servit à ces spectacles. Dé jour en jour le peuple les goûtait davantage, et que sera-ce donc quand le peuple ne sera plus que la plèbe ? Aussi voyons-nous tous les ambitieux ; tous les quémandeurs de popularité flatter ce goût. Il est toujours plus aisé de prendre les hommes par leurs vices et les bas instincts de leur nature que par leurs vertus.

Scaurus, gendre de Sylla, dépensa des sommes énormes dans les jeux dont il amusa les Romains ; il fit si bien les choses que Scribonius Curion, désespérant de dépasser ou même d'égaler la munificence dé Scaurus, s'ingénia du moins à trouver du nouveau. Par ses ordres, à ses frais, et ces dépenses donnent une idée grandiose des pillages qui devaient les alimenter ; deux grands théâtres de bois furent construits. On y donna des représentations scéniques. Mais ce n'était là qu'un modeste prologue, quelques bagatelles destinées seulement à stimuler la curiosité de la : fouie. Les deux théâtres étaient adossés ; les pièces venaient à peine de finir, que les deux théâtres, sans même que les spectateurs eussent à se déranger de leurs placés, se mirent en mouvement, tournèrent sur une machinerie ingénieusement dissimulée, et vinrent se rejoindre. Les scènes ont disparu, les deux orchestres réunis forment une arène. Thalie et Melpomène n'ont plus là rien à faire. Arrière ces belles parleuses ! Place aux fauves ! Les deux théâtres ne sont plus qu'un seul édifice ; c'est un amphithéâtre, un théâtre des deux côtés, comme le disent les deux mots grecs qui composent ce nom bientôt, illustre entre tous.

Mais l'arène ainsi obtenue par la juxtaposition de deux orchestres était circulaire. C'est encore la forme qu'elle présente dans les amphithéâtres espagnols, dits vulgairement *plazas de toros*.

Dans les amphithéâtres romains au contraire l'arène est presque toujours elliptique. Deux grandes entrées, se faisant pendants, y donnent accès le plus souvent. Le mur où elle s'enferme est dit podium, et ce nom s'applique aussi aux premières places, aux gradins qui immédiatement le surmontent. Comme dans les théâtres, les gradins sont partagés, dans leur hauteur et dans leur développement horizontal, en sections par des escaliers, des passages, *præcinctiones*. Les couloirs, qui débouchaient sur les gradins, étaient dits *vomitoria*.

Les gradins, presque toujours de pierre, portaient sur des arcades étagées qui s'accusaient en façade et portaient ainsi une majestueuse et symétrique ordonnance aux dehors d'un amphithéâtre.

Souvent les arcades se superposaient, formant plusieurs étages. Au rez-de-chaussée quelques-unes de ces arcades, deux le plus souvent, s'ouvraient plus largement, s'encadraient dans une ornementation plus riche et marquaient l'entrée du maître ou des magistrats de la cité. On nommait *carceres* les salles basses, à demi ténébreuses, où l'on enfermait les animaux qui devaient combattre.

Capoue a conservé le souvenir, sinon les ruines du plus ancien amphithéâtre qui ait été mieux qu'un baraquement provisoire.

Les voluptueux sont aisément, cruels ; donc il n'y a pas lieu d'être surpris que le premier amphithéâtre ait été construit à Capoue. Le grand César l'avait fait ériger, mais la reconstruction ordonnée par Hadrien ne nous a rien laissé qui soit reconnaissable du premier monument.

L'amphithéâtre de Capoue a cruellement souffert. Les triples arcades autrefois majestueusement étagées, ont croulé. Deux seulement subsistent de celles qui, ouvertes au rez-de-chaussée, donnaient directement dans l'intérieur ; elles sont flanquées de colonnes à demi engagées et coiffées de simples chapiteaux doriques. Une tête de déesse forme clef de voûte, et ces visages placides laissent errer un triste sourire sur ces champs de ravage et de dévastation.

Ces ruines en effet ne se sont, pas seulement émiettées pour donner des pierres aux masures de Santa Maria, elles ont di livrer les fûts de marbre qui se dressent, en colonnades clans la cathédrale de la nouvelle Capoue, et ceux qui mettent un peu de splendeur et d'imprévu dans les solennelles banalités du palais de Caserte.

L'arène de l'amphithéâtre de Capoue, comme celle de l'amphithéâtre de Pouzzoles, présente des dispositions particulières qu'il convient de signaler. Cette arène tout entière repose sur un sous-sol aussi vaste qu'elle ; les voûtes effondrées permettent d'embrasser sans peine le labyrinthe compliqué de ces constructions. Le soleil pénètre librement dans ces couloirs, ces salles basses, ces réduits où sans doute autrefois régnait une ombre discrète.

Quelle était la destination de tout cela ? Il nous semble assez difficile de le préciser. L'arène était-elle machinée comme la scène d'un théâtre ? Il est permis de le supposer. Nous n'ignorons pas que les surprises des décorations improvisées et changeantes variaient quelquefois la monotone uniformité du spectacle. Toujours du sang, cela peut lasser, même un public de Romains.

L'arène du Colisée, elle aussi, cache un immense sous-sol, mais c'est là, semble-t-il, un perfectionnement postérieur aux empereurs Flaviens. L'amphithéâtre Flavien, si justement appelé, dans la suite des temps, le Colosse, fut commencé par Vespasien, inauguré par Titus en 80, terminé par Domitien. Antonin y ordonna quelques travaux de restauration. Au temps de Macrin, la foudre alluma un incendie qui détruisit les galeries supérieures, construites évidemment en bois. Rien ne put arrêter on limiter les ravages du feu. Il fallut encore réparer et reconstruire, et durant des années le Colisée ne fut plus accessible qu'aux ouvriers. Alexandre Sévère se fit taie gloire de le rouvrir. N'est-il pas remarquable que dans cette histoire de l'amphithéâtre de Rome, ce monument qui fut en quelque sorte le cœur de la Rome impériale comme le forum avait été le cœur de la Rome républicaine, nous trouvions les noms des empereurs les plus doux et les plus humains : Titus, Antonin, Alexandre Sévère lui-même qui, s'il ne fut pas chrétien, connaissait les enseignements de la foi nouvelle. Tant il est vrai que l'amphithéâtre et ses jeux avaient conquis un droit de cité que les plus puissants et les meilleurs miraient contesté vainement.

Tant que le Colisée resta fermé, bêtes et gladiateurs émigrèrent dans le grand cirque ; Rome, n'aurait pu s'en passer.

La Sicile fut longtemps grecque plutôt que romaine, cependant cette île charmante était trop voisine de Rome pour ne pas docilement en accepter le mot d'ordre, bientôt les modes et les usages. La Sicile eut ses amphithéâtres ; elle en garde quelques-uns.

C'est à peine si Catane laisse deviner le sien sous l'amoncellement des bâtisses modernes. Errant dans ces couloirs devenus de ténébreux souterrains, perdu dans un labyrinthe sans fil d'Ariane, il nous souvient d'avoir vu tout à coup, par une brèche béante, rayonner un coin d'azur. Là se penche curieux un petit citronnier, une brise légère, moins qu'un baiser, le vient balancer ; aussitôt un beau fruit se détache et tombe à nos pieds, douce et jolie offrande qui nous fit sourire. Il faut savoir gré, même aux plus humbles choses, d'un sourire et d'une joie.

Libre de toute bâtisse parasite, l'amphithéâtre de Syracuse étale, en pleine lumière ; soli arène que partagent, deux longs canaux formant la croix. Peut-être amenaient-ils l'eau lorsque l'arène, transformée en lac, amusait le public d'un combat naval. Autrefois la libre Syracuse avait vu dans son golfe, sous ses murs, de terribles batailles, le choc héroïque de ses galères et des trirèmes athéniennes ; mais alors il valait la peine de mourir. Syracuse, Athènes étaient des patries, des mères assez glorieuses pour exalter tous les courages, mériter tous les dévouements. Trois siècles à peine sont écoulés, c'était hier que s'écrivait avec le sang le plus généreux cette si belle histoire ; quel changement, hélas ! et quel déclin ! Les gladiateurs remplacent les soldats.

L'amphithéâtre de Syracuse est tout voisin. du théâtre. Quelle différence de l'un à l'autre ! Que de nobles souvenirs là-bas, ici combien les pierres sont moins éloquentes ! Ces ruines cependant sont pittoresques et d'un effet charmant. Un chemin rapide se fraye passage au milieu des décombres et débouche devant l'une des entrées principales. A droite, à gauche, deux puissantes murailles à grand appareil, portent les escaliers qui desservaient les gradins. Les figuiers de Barbarie ou nopals les escaladent et constellent de fleurs les raquettes épineuses qui leur sont tout à la fois le tronc, les branches et les feuilles. Quelques mignonnes fougères frémissent, découpées comme une dentelle, aux petits coins mieux ombragés.

La voûte de cette entrée, largement, fièrement ouverte, encadre dans son demi-cercle l'arène ensoleillée, la seconde entrée qui la termine, les gradins à demi effondrés, l'azur éblouissant du ciel. Jamais empereur entre tous fastueux n'étendit, sur la foule qui l'acclame, plus magnifique velarium.

Lorsqu'en 79 de notre ivre la ville de Pompéi disparut sous les cendres du Vésuve, elle avait déjà son amphithéâtre, donc c'est le plus ancien qui subsiste. Nous avons vu, nous verrons que tous les autres furent construits ou du moins reconstruits plus tard. Bien qu'elle ait eu la gloire de voir reculer Sylla, la ville de Pompéi, nous le répétons, n'avait qu'une médiocre importance ; son désastre a fait sa fortune.

En 59 de J.-C. un certain Livineius Regulus, qui n'avait, rien de son homonyme et qui s'était fait exclure du sénat romain, non pas pour ses bonnes mœurs, bref un personnage assez peu recommandable, donnait un combat de gladiateurs dans l'amphithéâtre de Pompéi. On était venu de toute la ville, aussi des environs, de Nuceria surtout.

Les Pompéiens aiment à rire. On plaisante ces lourdauds de Nucériens, ce sont des campagnards mal éduqués. Une querelle éclate, bientôt une rixe, on lance des pierres, on court aux armes. La bataille reflue de l'arène jusque sur les gradins. Les Nucériens sont vaincus, mis en déroute ; quelques-uns restent sur la place.

Néron, qui régnait alors, prit fort mal la chose. Sans doute ce jour-Là il se rappelait par hasard les sages préceptes du bon Sénèque ; et Pompéi, de par la volonté impériale, fut, condamnée, pour dix ans à la privation de tous jeux publics. Empoisonner son frère, faire égorger son précepteur et sa mère, passe encore ; cela ne sont pas de la famille. Mais empêcher une ville de s'amuser, c'est sans nom ! Jamais Néron ne s'était montré aussi cruel.

Au reste nous doutons que Pompéi ait subi, jusqu'au terme prescrit, cette inhumaine pénitence. Ce que nous pouvons affirmer en toute certitude, c'est qu'à la veille du grand cataclysme de 79, de prochains combats de gladiateurs étaient annoncés. Dans l'édifice d'Eumachia, l'*album*, pan de mur destiné à porter ce que nous autres modernes nous appellerions des affiches, les annonce, comme si nous pouvions encore nous mettre par avance en quête de bonnes places. Nous traduisons ces curieuses annonces, voici la plus simple :

Troupe de gladiateurs, chasse et velarium. En voici une autre plus détaillée :

La troupe des gladiateurs de l'édile Aulus Svettius Cerius combattra à Pompéi la veille des calendes de juin ; il y aura chassé et velarium.

Nous ne saurions quitter l'Italie sans faire visite à l'amphithéâtre de Vérone. Ce n'est pas qu'il remonte aux siècles glorieux oit l'art romain reflétait, sans l'altérer trop cruellement, son ancêtre et son éducateur, l'art grec. Cet amphithéâtre parait avoir été construit au temps de Dioclétien. Alors le vieux paganisme est miné de toutes parts, sur la frontière gronde le flot déjà plus prochain des barbares, les architectes commencent ou plutôt continuent à désapprendre.

Les .dehors du monument ne présentent, pas un ensemble remarquable. L'enveloppe première, la façade a disparu, ne laissant debout que quatre travées. Les arcades à plein cintre, flanquées de pilastres d'un ordre dorique incertain et bordées de moulures d'un dessin lourd et négligé, forment trois étages et majestueusement montent les unes sur les autres jusqu'à une hauteur de 32 mètres.

Partout ailleurs c'est la puissante ossature des murailles et des corridors oit le jour ne devait pas directement pénétrer, qui apparaît tout à découvert. Quelques artisans s'étaient réfugiés à l'ombre des voûtes béantes ; on les en a délogés. La municipalité se montre maintenant impitoyable pour ces nids parasites plus gênants que des nids d'hirondelles. Les oiseaux, les fleurs devraient seuls avoir le droit d'usurper les ruines ; ils les bercent et les consolent si bien !

On a dit que dans ces corridors inscrits les uns dans les autres et, qui portent quarante-deux rangées de gradins ; dans les cercles concentriques d'arcades toujours plus sombres, le Dante avait pris la première idée des cercles maudits où il enferme ses damnés. L'amphithéâtre serait l'ébauche première de l'enfer, tel que le grand poète l'a conçu. C'est là sans doute une légende ; elle nous agrée cependant. Tant de blessures ont saigné dans cette enceinte, tant de supplices l'ont remplie, tant de douleurs y ont gémi, tant d'agonies y ont râlé, que l'enfer a pu leur porter envie.

L'amphithéâtre de Vérone est fort bien construit de beaux blocs à grand appareil, et à défaut des élégances oubliées, des finesses désapprises, cette force reste une beauté.

Les amphithéâtres que nous avons visités, ceux que nous visiterons encore, ont presque tous perdu leurs gradins ; les blocs réguliers, aisément accessibles dont ils étaient formés, presque partout ont été mis en exploitation comme une carrière commode et qui épargnait aux ouvriers la plus rude besogne. Au contraire à Vérone, les gradins conservés ou plutôt refaits, montent sans qu'une brèche y soit ouverte, du moins jusqu'à la hauteur de ce qui fut, le second étage ; le troisième, avons-nous dit, n'étant plus qu'indiqué par un dernier fragment.

Le monument ne lut jamais abandonné au cours des longs siècles qu'il a déjà vécus. Les preux y sont venus, panache en tête, écharpe à la ceinture, rompre des lances en l'honneur de leurs dames ; les fastueux seigneurs de la Renaissance, moins jaloux de beaux coups d'épée que de faste et de magnificence, y sont venus donner des joutes courtoises et des carrousels. Enfin notre siècle lui-même a plus d'une fois, troublé ce grand silence et promené ses fêtes, ses cortèges au sable de la vieille arène.

En 1805 c'est Napoléon qui passe et ordonne quelques travaux de restauration ; il ne pouvait lui déplaire de reprendre la tradition des Césars. On le reçoit, nous dit l'inscription : *plausu maximo*, par d'unanimes applaudissements. L'aigle impérial s'est cassé les ailes et voilà qu'il tombe au rocher de Sainte-Hélène. La Sainte-Alliance triomphe et règne. François d'Autriche, un empereur de moindre envergure, vient à Vérone, il visite l'amphithéâtre accompagné des princes et des illustres diplomates qu'un fameux congrès avait réunis ; c'est en 1822, et les nouveaux passants, nous dit encore le marbre non moins véridique, non moins sincère, sont reçus *plausu maximo*.

Vient Garibaldi, vient Victor-Emmanuel : l'antique édifice attire ces gloires, quelquefois à peine viagères, comme si elles espéraient trouver là le secret d'une moins précaire immortalité ; et jamais ne leur manque, le marbre le dit toujours, jamais ne leur -manquera, s'il en vient encore demain, l'éternel *plansu maximo*.

Ces blanches tables de marbre enchâssées aux murailles grises, fraternellement se font pendants. Touchante impartialité. Il en a tant vu, le vieil amphithéâtre, il en a tant écouté de ces joyeuses acclamations, qu'il en connaît le prix : il en sourirait s'il lui était permis de sourire, et nous dirait que la faveur des gladiateurs fut plus constante que celle de la plupart des rois.

Ainsi nous ne voyons pas à Vérone un intérieur dévasté, des escaliers rompus et le confus squelette des couloirs et des corridors écroulés. L'aspect est parfaitement uniforme de ces gradins où des trous noirs, régulièrement espacés, marquent l'issue des *vomitoria*. Aucune décoration, rien que des grosses pierres étagées et alignées ; cela est grand cependant d'une grandeur que ne voient pas seulement les yeux ; la pensée en est émue, presque effrayée ; enfin c'est bien romain.

Puis le cadre est si beau ! Cette ville de Vérone, tout à la fois romaine et féodale, hérissée de tours et de clochers, traversée de Adige qui s'en va précipitant ses eaux fauves comme la crinière d'un lion, cette antique Vérone, avec ses ponts crénelés, ses collines lointaines où les cyprès font sentinelle, est si charmante, si pittoresque ; si glorieuse, qu'elle a mérité de retenir longtemps le Dante, d'inspirer l'un des rêves les plus sublimes dont se soit, bercé Shakespeare.

Aux portiques de ses vieux palais, au seuil de ses maisons où pâlissent les fresques à demi effacées, sur ses petites places encombrées de tombes triomphales, de colonnes et de statues, on revit la vie du moyen âge, comme dans ce prodigieux amphithéâtre, sauvé par miracle, on revit la vie des rudes légionnaires et d'un peuple qui ne trouva jamais rien d'assez terrible, d'assez grand pour lui que le massacre et que la mort.

Nous avons dit que la civilisation romaine ne fut nulle part plus docilement acceptée qu'au pays des Gaules. Vainqueurs et vaincus bientôt s'entendirent à merveille ; au reste les gouverneurs s'ingénièrent à faire grandement et magnifiquement les choses. Pour ne parler que des théâtres, cirques et amphithéâtres, il y a une quarantaine d'années, et les fouilles réservaient de nouvelles surprises, on, avait reconnu en France les ruines ou du moins les traces de cinquante-huit monuments de ce genre.

Poitiers a laissé émietter le sien et bâtir un marché, couvert dans ce qui fut l'arène ; Périgueux, plus vigilant, s'est enfin préoccupé de conjurer les dernières dévastations ; son amphithéâtre reste découpé en plusieurs propriétés, mais on ne le saccage plus, et la parure est charmante, qu'il emprunte aux jardins, aux vergers abrités, étagés, groupés dans ses ruines. Les espaliers s'accrochent aux murailles ; la gaîté des beaux fruits qui se dorent tout gonflés de soleil, fait un curieux contraste avec les tristes ténèbres des voûtes à demi comblées.

Une large entrée, sillonnée de pilastres et coupant la perspective d'une rue interminable, est connue à Bordeaux sous le nom de palais Gallien. On peut découvrir encore au-dessus des remparts de bûches dont s'encombre un chantier de bois, quelques arcades toutes grandes ouvertes ; et l'on dirait un pont par miracle suspendu dans l'air. Si ce ne fut jamais là un palais, mais en toute évidence un amphithéâtre ; on peut accepter pour lui la paternité, au reste médiocrement glorieuse, de l'empereur Gallien. La construction oit la brique alterne avec la pierre à petit appareil, trahit une assez basse époque, lion moins que la pauvreté et la lourdeur de l'ornementation.

L'amphithéâtre de Saintes enferme une fontaine renommée dans tout le pays. On y vient en' pèlerinage, ce sont surtout de jeunes pèlerines. Cette source chrétienne, ou peut-être en secret obstinément païenne, rend en effet des oracles désirés. Les fillettes qui rêvent d'un mari, celles surtout qui redoutent la triste échéance de sainte Catherine, viennent là et jettent dans l'eau deux épingles. Si les épingles tombent en se croisant, l'époux n'est pas loin et la noce est prochaine, l'an ne finira pas sans qu'elle soit célébrée. Si au contraire les

épingles se séparent et tombent l'une de ci l'autre de là. Hélas ! il faut encore s'armer de patience, ce ne sera pas pour cette armée.

En ces dernières années, le vieux sol de Lutèce a rendu, contre une rançon de douze cent mille francs, à peu près la moitié d'un amphithéâtre gallo-romain. Rançon princière qu'il ne faut pas cependant regretter. C'est là le vénérable doyen des monuments de Paris ; il remonte pour le moins à l'époque des Antonins, tandis que le palais dit des Thermes est, selon toute probabilité, une création de Constance Chlore.

Trèves, colonie romaine, germée aux limites dernières du pays des Gaules, grandie jusqu'à devenir une capitale, au jour où les Césars, au milieu des alarmes de guerres sans fin et sans merci, n'osaient plus s'éloigner de la frontière, Trèves qu'a chantée Ausone et que les derniers empereurs ont remplie du bruit de leurs dernières victoires, devait, elle aussi, avoir son amphithéâtre.

Il n'est pas tout entier un ouvrage de la main des hommes ; les pentes d'un étroit vallon lui servent de fondations et de piédestal. Certes la ville de Trèves mérite d'attirer et de retenir quiconque a le respect du passé et le souci de l'histoire. Quand disparurent les Césars païens ou à peu près chrétiens, Trèves reçut en échange son archevêque, bientôt prince électeur. Ce n'était pas un prélat sans crédit et sans puissance ; jusqu'au dix-huitième siècle il menait grand train et faisait grand tapage. Les vastes hôtels aux balcons pansus, les palais lourdement blasonnés nous disent cette vie à la fois ecclésiastique et princière : fastueux cortèges, défilés dès carrosses pesants, opulences grasses d'interminables festins. Mais si L'empereur a reparu, il n'est plus d'électeurs, la décadence abaisse, dépeuple, dégrade cette ville deux fois découronnée. C'est déjà le suranné, ce n'est pas l'antique, et rien n'est plus pitoyable que les magnificences abolies de la veille, rien n'est plus triste qu'un bouquet de fête qui vient de se faner.

L'amphithéâtre de Trèves a vu Constantin vainqueur jeter aux bêtes ses prisonniers de guerre ; c'étaient des gladiateurs au rabais, et dans ces temps de misère grandissante, il n'était pas d'économie à dédaigner :

Dans notre Provence, Nîmes et Arles s'enorgueillissent à bon droit de ce qu'elles appellent, nous ne saurions dire pourquoi au pluriel, leurs arènes.

Celles de Nîmes, les mieux conservées, à peu près complètes à l'extérieur, servirent longtemps de citadelle. Charles Martel eut grande peine à en déloger les Sarrasins, et l'honneur d'avoir longtemps arrêté ce rude batailleur faillit coûter cher à l'amphithéâtre. Charles y fit mettre le feu. Quelques pierres fendues et calcinées attestent cette rage de vengeance. Le monument sortit blessé, mais vainqueur de cette nouvelle bataille, et plus tard la chevalerie chrétienne s'en fit un repaire longtemps redouté. Nîmes eut ses chevaliers des arènes qui vivaient là retranchés et groupés. Ils prêtaient serment solennel de défendre la place jusqu'à la mort, et bien des fois bravèrent, impunément les magistrats de la cité.

Les arènes d'Arles, plus vastes que celles de Nîmes (140 mètres de diamètre au lieu de 136), superposent elles aussi deux rangs d'arcades encadrées de pilastres formant saillie à l'étage inférieur, de colonnes engagées à l'étage supérieur. A Nîmes comme à Arles ces arcades sont au nombre de soixante par étage.

Les arènes d'Arles, comme tant d'autres, ne pouvaient échapper à l'honneur redoutable d'une destination militaire. Les Sarrasins s'y étaient fortifiés, el, les

deus tours carrées qu'ils élevèrent au-dessus des deus entrées principales, ajoutent quelque pittoresque fantaisie à la majesté un peu grave, un peu solennelle de l'édifice romain.

Les arènes de Nîmes, celles d'Arles surtout n'ont pas abdiqué sans esprit de retour. Elles ont quelquefois des réveils subits et qui ne vont pas sans tapage. Le goût des spectacles violents est resté cher à bien des gens dans notre belle Provence ; c'est un virus mal étouffé et, qui leur remonte au coeur. Les courses de taureaux retrouvent aisément faveur ; la foule au premier appel s'entasse sur les gradins ébréchés. Il semble qu'elle n'en ait jamais oublié le chemin. Nous-mêmes, et certes sans en avoir cherché l'occasion, nous avons vu aux -arènes de Nîmes une course de taureaux.

Les toréadors que les mauvais plaisants de la ville qualifiaient dédaigneusement de vachéadors, accusaient une sotte inexpérience. Il nous souvient d'un taureau débonnaire et qui ne demandait qu'à brouter. L'arène n'étant pas un pré fleuri, il mugissait à faire pitié ; son inquiétude, ses grands yeux hagards, tout disait : *Je voudrais bien m'en aller*. Au lieu de lui donner une botte de foin, on se mit à le taquiner : il fut d'une angélique patience ; nous prenions parti pour lui, la bête nous paraissant avoir ici le beau rôle. On la frappait ; on lui tirait la queue. Enfin la mesure se trouva comble, un mouton se serait fâché plus vite. Le taureau se lance, il part, son tourmenteur détale à toutes jambes : il est rejoint, bousculé, renversé ; le voilà couché de tout son long. Le taureau abaisse ses cornes, racle un peu le dos du vaincu, correction toute paternelle : il semble qu'il veuille seulement le brosser, puis il le laisse et s'éloigne. L'homme se relève et piteusement s'en va se frottant les épaules. Huées, sifflets, quolibets précipitent et saluent sa retraite. Qu'est-ce donc que la foule voulait de plus ? on frémit de le penser. Cependant le taureau, rentré dans son placide caractère, et le museau dans le sable, cherche une herbe, hélas ! toujours absente. Ces spectacles n'échappent, à l'horrible que pour tomber dans le grotesque.

Nous avons dit que la Grèce, Athènes surtout, resta toujours hostile à ces jeux grossiers. Elle voulut bien applaudir Néron, un méchant histrion égaré au palais des Césars, mais Néron déclamait et chantait ; un mauvais chanteur vaut mieux encore qu'un bon gladiateur.

Cependant auprès de Corinthe, une excavation elliptique, taillée dans le tuf, semble avoir servi d'arène à un amphithéâtre. Au reste s'il était, dans toute la Grèce, une ville où l'on pût établir, sans résistance, un amphithéâtre, c'était là sans aucun doute. Comme il arrive de toutes les villes maritimes en pleine prospérité, Corinthe était une cité cosmopolite. Aux rivages où la vague jette si bave et son écume, elle peut bien aussi charrier toutes les infamies et tous les vices.

Il nous reste à parler de deux amphithéâtres qui doivent être comptés entre les plus magnifiques et les mieux conservés. C'est en Istrie, aux rivages de l'Adriatique, que nous irons chercher le premier. Les mornes solitudes de la Tunisie nous gardent le second.

Pola est une ville charmante, et qui présente tout à la fois, contraste amusant et pittoresque, la joyeuse animation d'un port fréquenté, la gravité un peu morose d'un arsenal, la majesté superbe d'une cité romaine. Le passé n'y est point seulement écrit aux parchemins poudreux des archives ; il est debout, il trône, il se dresse en portes triomphales au seuil de la ville, il enserre le palais municipal aux murailles d'un temple, il prête l'ombre des colonnades corinthiennes aux

étalages d'un marché, enfin il domine de haut le présent, et fièrement lui offre l'hospitalité.

En vain l'empire Austro-Hongrois a-t-il fait de Pola son premier arsenal et un port de guerre qui, dans toute l'Adriatique, ne connaît pas d'égal, Rome reste sur ce rivage la souveraine incontestée, et, son amphithéâtre suffirait à consacrer ses droits.

Un peu en dehors de la ville, il enferme un vaste espace ; du côté de la mer il compte trois étages ; deux seulement de l'autre côté, car le sol se relève, et les architectes ont profité de cette complicité de la nature. On peut dire que le monument, est complet à l'extérieur. Construit de beaux blocs bien appareillés et que la sollicitude des édiles a dans ces dernières années fortifiés d'un peu de chaux ou de mortier, primitivement il n'avait pas connu cette aide longtemps inutile. On compte par étage soixante-douze travées ; à Nîmes nous n'en avons trouvé que soixante.

Le rez-de-chaussée et le premier étage présentent des arcades à plein cintre, séparées par des piliers d'une ornementation très sobre. L'étage supérieur est percé d'un même nombre d'ouvertures carrées. Là il n'est plus de piliers, mais de longues rainures correspondant à des trous ménagés à intervalles égaux dans la corniche qui termine tout le monument. On y fixait les mâts qui portaient le *velarium*.

Nous ne dirons pas comme un auteur dramatique fameux : *aux quatre coins de la machine ronde*, d'abord l'amphithéâtre que nous visitons n'est pas rond, mais elliptique, puis il nous semble malaisé de trouver les coins d'un rond ; nous dirons cependant que par une disposition singulière et dont nous ne connaissons pas d'autre exemple, quatre avant-corps se détachent en saillie de la masse de l'amphithéâtre et rompent, non sans bonheur, la perspective un peu monotone de ces portiques interminables. L'ornementation toujours d'une extrême simplicité, harmonieuse cependant, se permet là quelques variantes. Du côté de la mer, les arcades du rez-de-chaussée, au nombre de deux, répètent les proportions el, les dispositions de toutes lés autres, mais à' l'étage supérieur elles sont à demi murées et, dans leur partie semi-circulaire, alignent des meneaux de pierre. Les piliers là aussi disparaissent, indiqués, rappelés seulement par un petit chapiteau accroché à l'architrave et qui ne porte sur rien.

Les ouvertures carrées du dernier étage se rétrécissent beaucoup, groupées quatre par quatre, et la pierre s'y combine, s'y croise, composant une véritable grille.

Les deux avant-corps fondés sur le rocher et qui sont à l'opposé de la mer ont, comme tout l'édifice, un étage de moins et pas d'arcades ouvertes au ras du sol.

Ces avant-corps, dit-on, et cette opinion docilement nous rallie, renfermaient des escaliers qui donnaient facile accès jusqu'aux derniers gradins.

Ces gradins sont partis avec les constructions qui les soutenaient. Étaient-ils entièrement de rocher ou de pierres rapportées ? nous hésitons beaucoup à le dire. Cette disparition totale autorise les cloutes. Nous savons que les édifices de Pola servirent longtemps de carrière. Venise, triomphante et prospère, voulait des églises, voulait des maisons, des quais, des palais, et Venise envoyait ses vaisseaux ramasser partout les marbres et les pierres. Pola fut mise impitoyablement à contribution ; la proximité de sa suzeraine devait lui être fatale. Mais enfin, si considérable que nous supposions le butin conquis, les

façades était si bien conservées, cet anéantissement de l'intérieur étonne. Les blocs qui composent les gradins attirent tout d'abord, mais les massifs, qui leur servent de base, construits à petit appareil, sont une proie misérable et que les plus enragés pillards épargnent presque toujours. A Pola, les constructions subsistant à l'intérieur, émergent à peine du sol et ne sont que débris confus. Aussi sommes-nous tenté de conclure que les gradins et les constructions qui les soutenaient, étaient de bois, au moins pour la plus grande partie.

L'amphithéâtre n'est donc qu'une enveloppe, mais tout inondé de lumière, et laissant l'azur rayonner librement, dans ses arcades béantes, il s'étale, il grandit, nul que nous ayons salué, ne compose un ensemble d'une plus saisissante majesté. Quelques vergers se blottissent à l'entour. Lorsque le hasard d'un heureux voyage nous permit de pénétrer dans cette enceinte toute vide et silencieuse, le printemps faisait germer les premières herbes, épanouir les premières fleurs. Ce n'était rien encore qu'une parure bien discrète, quelques petites taches roses sur les chaudes rougeurs de la pierre, quelques perles blanches, quelques petits grains d'or tombés sur les ruines, non pas dé la joie, mais, seulement un sourire, l'espérance et la promesse du renouveau.

Autrefois la mer s'avançait jusqu'au pied de l'amphithéâtre ; ce miroir était digne de refléter le colosse. Les remblais, un quai importun ont reculé le rivage. C'est fâcheux, et cependant le joli golfe de Pola complète bien le tableau. Entre les îles prochaines et les récifs de ses bords, il est si bien resserré, encaissé ; qu'il semble un lac radieux et clément. Là-bas la ruer fait rage, les sanglots du vent nous apportent un écho de ces plaintes lointaines. Le golfe reste calme ; les mignonnes barques glissent au rythme cadencé des avirons. Près du bord s'amarrent les lourds bateaux de pèche ; leur proue relevée se termine par une tête. Deux grands yeux troués, où passent les chaînes, sont peints à l'avant ; cette décoration toute barbare donne à cette flottille un aspect tout archaïque. On ne s'étonnerait qu'à demi si l'on voyait Ulysse et ses compagnons la traîner sur le rivage. Enfin de blanches mouettes, peut-être les alcyons de la légende, passent et souvent s'abattent sur la mer qui les balance doucement, comme une mère balance un enfant dans son berceau.

Thysdrus comptait au nombre des plus grandes et des plus glorieuses cités de la province d'Afrique. El-Djem, qui la remplace, n'est qu'une misérable bourgade, éloignée de Tunis de plus de deux cents kilomètres. Ce voyage n'était pas sans danger avant l'occupation française, et le consul général de France à Tunis nous l'avait déconseillé avec une instance du reste parfaitement inutile. Un voyageur ne doit marchander ni ses fatigues ni même ses périls. Si Thysdrus ne vaut pas que l'on se fasse égorger, continu il advint à une pauvre femme indigène la veille de notre arrivée, Thysdrus mérite bien quelques inquiétudes, quelques petits frissons de crainte ; et qui sait ? voyageant aujourd'hui sous la vigilance d'une police mieux faite, peut-être Thysdrus et son amphithéâtre n'éveilleraient plus en nous qu'un enthousiasme attiédi.

Nous sommes en calèche et traînés triomphalement à quatre chevaux. Ce n'est pas trop, car il n'est rien, en Tunisie, qui ressemble mène de loin à une route ; têtes et gens doivent se la frayer eux-mêmes.

Nous avons passé la nuit à Sousa. Dès le matin nous quittons la ville et bientôt nous dépassons Zaouiet-Sousa, puis Meuzal, pauvre hameau, tristement assoupi. Jusqu'à El-Djem où nous arriverons avant le soir, si Allah et les brigands le permettent, nous ne devons plus rencontrer une masure. Une plaine, un ciel

embrasé nous enfermeront entre leurs deux immensités. Et cependant cette implacable uniformité étonne plutôt qu'elle ne fatigue.

La mer, qui réjouissait hier encore l'horizon de sa splendeur et de son sourire, a disparu ; les montagnes ont fui ; plus de frontière, et la faiblesse de nos yeux limite seule ces solitudes formidables. Pas un arbre, pas un buisson, pas une branche où quelque oiseau vienne se reposer, rien qui jette un peu de joie dans cette morne tristesse. Les fleurs plus rares pâlissent, éteignent leurs couleurs. Si quelques plantes encore consentent à végéter, elles rampent contre terre ou s'élèvent à peine en touffes arides ; les feuilles épaisses s'enveloppent d'un duvet bleuâtre. Souvent ces plantes portent plus d'épines que de feuilles. Parfois cependant frémit et ondule, librement caressée du vent, la chevelure verte de l'alfa. La piste que nous suivons, serpente incertaine, peut être mensongère et, perfide.

Tout à coup nos chevaux s'arrêtent. Une bête morte est là devant eux, à demi pourrie et gisante. C'est un chameau. Un chien le ronge ; un instant il interrompt son hideux repas, et quand nous repartons, sans un cri, sans un aboi, sinistre et menaçant, il nous suit de ses yeux jaunes.

Voici qu'au loin nous découvrons un troupeau de moutons ; deux hommes tout à coup apparaissent et nous ne saurions dire d'où ils sont venus, dans quelle mystérieuse cachette ils se tenaient blottis. Il ne semble pas que ces vastes plaines soient propices à l'embuscade. Ils bondissent cependant, ils courent et saisissent un mouton. Le pauvre animal hélant est déjà loin de ses frères. Mais le berger, qui lui aussi restait invisible, a tout vu, il se lève, il se met à la poursuite des voleurs. C'est une course folle, acharnée, haletante. Enfin, serrés de près, les maraudeurs abandonnent leur butin. Ils disparaissent comme ils étaient venus, ils se dissipent, ils s'évaporent, et nous pourrions nous croire le jouet d'un rêve, si nous ne voyions la bête délivrée rejoindre son troupeau et le pâturage accoutumé.

Il est donc vrai, le pays n'est pas très sûr ; par bonheur nous traînons avec nous tout un attirail de guerre redoutable et toujours prudemment mis en évidence, les rôdeurs hésiteront peut-être à se dédommager sur nous de la perte d'un mouton. Toujours la plaine ; les roues de notre calèche y creusent librement leurs ornières. Nous faisons toutefois un brusque détour. Le sol, affaissé tout à coup, creuse des trous perfides jusqu'à 5 ou 6 mètres de profondeur. Ces ravines se coupent, s'entrecroisent ; quelques pas de plus, et nous tombions à pic, bêtes et gens, dans un mystérieux labyrinthe. Quelques oliviers y végètent, heureux de trouver un peu d'ombre et de fraîcheur. A peine si leurs branches extrêmes dépassent les falaises qui les entourent.

Une masse confuse surgit à l'horizon. C'est une montagne, disons-nous ; c'est El-Djem ou plutôt c'est son amphithéâtre, nous dit le juif Abraham qui nous sert de drogman ; c'est El-Djem, répète Sidi-Ali, le janissaire que le vice-consul de France à Sousa nous a obligeamment. donné pour compagnon et sauvegarde. Comment reconnaître cependant un monument dans cette croupe qui domine la campagne ? Si c'est une montagne, elle ne se rattache à rien ; elle est à elle-même, à elle seule son commencement et sa fin. Quel bizarre caprice de la nature ! Mais si c'est là un édifice, quelles sont donc ses proportions formidables ?

Les heures passent. Impatients du but qui nous est maintenant visible, nos chevaux précipitent leur course. Le sol que nous foulons, s'enfuit en toute hâte.

Et cependant ce sont toujours les mêmes solitudes, la même immensité, toujours à l'horizon cette masse mystérieuse. Nous avons parcouru, dévoré quatre lieues pour le moins depuis qu'elle nous est apparue ; elle reste immobile, morne, et l'espace qui nous en sépare, s'allonge, grandit en même temps que nous courons. Notre poursuite semble vaine. Les déserts s'obstinent à nous dérober le mot de cette énigme. Serait-ce quelque jeu d'un mirage décevant ?

Enfin la masse, si longtemps confuse, se débrouille lentement, la montagne supposée révèle un monument ; ou plutôt on dirait que la montagne elle-même se découpe, se taille, prend forme à la voix de quelque génie. Les contours s'accusent, se précisent. Le rêve devient réalité. Voilà que les arcades, ouvertes maintenant, superposent leurs rangées solennelles. On nous a dit vrai : c'est un amphithéâtre.

La voiture fait halte près d'un puits. Quelques Arabes détellent nos chevaux et les mènent boire. Pauvres chevaux, ils en ont besoin. Ils sont tout blancs d'écume, ils reniflent haletants. Toute une longue journée ils n'ont aspiré que du feu et de la poussière. Cela ne peul, suffire qu'aux coursiers du soleil. L'eau est douce et bonne, bienfait inattendu et d'autant plus apprécié. Combien de puits, dans toute cette région peu hospitalière, ne laissent sourdre qu'une eau saumâtre et infecte ! Une longue perche, posée sur la margelle, permet assez commodément la manœuvre du seau ; quand elle est immobile et droite, on croirait voir de loin la vergue d'une pauvre barque naufragée et déjà ensevelie dans le sable.

On cultive quelques champs ; les oliviers reparaissent ; les figuiers de Barbarie s'entassent, s'entrecroisent dans les haies ; c'est une mêlée d'épines, un combat furieux.

El-Djem, petit bourg peuplé de musulmans, n'a obtenu de nous que des regards distraits, peut-il mériter l'aumône d'un souvenir ? C'est à l'antique cité qu'il remplace, à Thysdrus seul que nous devons penser.

Thysdrus, que certaines inscriptions désignent sous le nom de *Thysdritana colonia*, vit naître l'éphémère puissance de Gordien l'ancien. C'est là qu'il fut proclamé. Thysdrus eut l'honneur facile et bientôt assez commun de faire un empereur. En ce temps les Césars, les Augustes germaient un peu partout ; quelque divinité malfaisante en avait jeté la graine à tous les vents. En lui-même l'avènement de Gordien est un fait peu mémorable. Il atteste cependant l'importance de Thysdrus au troisième siècle ; mais l'amphithéâtre nous le dit mieux encore.

Construit sur le modèle du Colisée, il en égale presque l'étendue, du moins le souvenir de l'un s'égale presque dans notre pensée au souvenir de l'autre. Une estimation vraisemblable l'ait monter à plus de quatre-vingt mille le nombre total des spectateurs qui trouvaient place dans son enceinte.

Il y a trois rangs d'arcades comme au Colisée. Les colonnes à demi engagées qui les séparent, supportent architraves et entablements. Mais l'ordre adopté est partout le même ; les chapiteaux répètent sans fin l'acanthe corinthienne. Comme au Colisée, une attique surmontait les trois étages d'arcades et complétait le monument. Elle a disparu ; quelques pans de murs, debout à l'intérieur, s'y rattachaient selon toute vraisemblance.

Les clefs de voûte sont frustes, à peine équarries ; deux seulement, aux premières arcades, détachent en relief une tête de femme et une tête de lion. La décoration de l'amphithéâtre n'a jamais été complètement terminée.

Jusqu'aux dernières années du dix-septième siècle, le monument avait échappé aux outrages des hommes ; et le temps, sous un ciel aussi clément, n'aurait pas de sitôt ébranlé ses fortes murailles. Par malheur, en 1695 elles servirent d'asile à un parti d'Arabes révoltés ; et pour forcer les rebelles, Mohamed-bey éventra la citadelle. Hélas ! la brèche était faite ; les Arabes n'ont cessé de l'élargir. Une à une ils arrachent les pierres ; dans les blocs ils se taillent des moellons. L'occupation française a-t-elle arrêté cette folle dévastation ? nous voulons le croire ou l'espérer. Mais, lors de notre visite, on voyait, à la teinte plus blanche de quelques pierres où les barbares étaient venus la veille couper, rogner, ronger ; et c'était grande pitié de surprendre ces blessures que pas un brin d'herbe n'avait encore la clémence de panser.

Ainsi le colosse s'émiette ou du moins s'émiettait, transformé en masures. El-Djem tout entier est sorti de cette carrière ; par bonheur ce n'est pas grand'chose qu'El-Djem tout entier.

Nous voici dans l'arène. Elle est ensevelie sous un prodigieux entassement de décombres. Les gradins, c'est la coutume, ont disparu ; les voûtes vomissent des torrents de débris ; tout cela tombe en cascades, en cataractes, de galeries en galeries, de murailles en murailles, et va se perdre dans le gouffre béant.

La brèche s'ouvre à notre droite, nous montrant la joie des campagnes lointaines, mais aussi, tranchés net, les voûtes et les massifs de maçonnerie où s'appuyaient les gradins.

Ce qui est détaché roule en éboulis et se précipite sous le pied. Mais ce qui est resté en place, arcades, pilastres, murs puissants à l'égal des remparts les plus puissants, corridors interrompus, escaliers inattendus et qui veulent des enjambées prodigieuses, monte, grandit, s'élève. Une seconde arène se découpe dans le ciel, plus vaste encore que la première, et toute resplendissante de soleil et d'azur.

Dans cet intérieur l'herbe pousse vigoureuse et touffue. Les orties géantes obstruent, cachent à demi les voûtes. L'amphithéâtre devient une vaine pâture. Les chameaux, lents et placides, y remplacent les panthères et les lions.

Nous voulons atteindre la cime des ruines ; l'escalade est malaisée. Les escaliers rompus pendent dans le vide, et la crête des murs, tout environnée de précipices, fait songer au sentier étroit et vertigineux qui seul, au dire de Mahomet, conduit au Paradis. Par bonheur un Arabe nous accompagne ; sa robuste épaule, docilement prêtée, remplace les degrés absents.

De quelque chose qu'il s'agisse, il faut toujours peiner pour atteindre le faite. Bien heureux lorsque le vainqueur, pour seul prix de tant d'efforts, ne trouve pas l'affolement et le vertige !

Le monument se découvre tout entier. C'est un abîme ; sa profondeur, les débris qui s'y entassent, les trous noirs, prisons innommées, cachots pleins de mystères, le bouleversement effroyable des ruines, tout enfin accuse, non la patiente destruction des siècles, mais la rage d'un cataclysme mal apaisé. On se prend à rêver d'un volcan, d'éruptions furieuses, de laves débordantes ; l'arène semble un cratère éteint de la veille et qui demain peut-être doit se réveiller.

Tout cela n'est plus à notre taille ; nous sentons quelque malaise à mesurer ces masses surhumaines, lourdement elles nous écrasent.

Notre visite est importune. Tout à l'heure nous marchions environnés de silence. Voilà que des cris éclatent, effarés et bientôt répétés à l'infini. Tout ce que le vieil amphithéâtre recèle encore de bêtes de proie, s'éveille, s'agite, plane, tourbillonne sur nos têtes. Ce sont des malédictions, des clameurs de mort qui nous tombent du ciel, et rien n'est plus épouvantable que l'épouvante de ces oiseaux de la nuit forcés de contempler le jour.

Un instant nous détournons nos yeux du, monument ; cherchant le sourire d'une campagne plus clémente. El-Djem est à nos pieds. Il impose son nom, ses hontes, ses misères à Thysdrus qui n'est plus. Pas de toit, pas une cheminée qui, de son joyeux panache de fumée, annonce le foyer et l'hospitalité promise ; des terrasses terminent les masures du village. Quelles pitoyables bâtisses et qui croulent à peine sorties de, terre ! La caducité précède la vieillesse. L'herbe pousse drue sur les terrasses, sur les murailles. Plus loin ce ne sont même plus des masures, mais des taudis, des tanières informes, où grouillent, à demi plongés dans l'ombre, des paquets de guenilles qui sont peut-être des humains. Une mosquée timidement élève son minaret, elle se dissimule toute petite, comme pour se faire oublier ; le muezzin, quand vient l'heure de la prière, ne saurait jeter bien loin le nom sacré d'Allah, les échos lui renverraient peut-être les noms des grands dieux païens.

Au détour d'une rue poudreuse débouche un nombreux cortège. Un chant lent et monotone nous arrive adouci par la distance et l'espace ; ce n'est pas titi chant joyeux. Une femme cependant, toute jeune encore, traîne derrière elle cette assemblée de parents et amis. Mais on ne la conduit pas à son fiancé ; elle est morte. Hier à coups de couteau elle a été assassinée, elle et l'enfant qu'elle nourrissait. On nous a montré le grossier couteau à manche de bois qui a fait cette terrible besogne. Le corps, sans cercueil et les pieds nus, est emmailloté dans un linceul. On le porte sur une étroite civière ; il s'en va balançant la tête, quelquefois tressautant comme s'il voulait retourner en arrière et ne pas aller là d'où l'on ne revient plus. Tout disparaît ; le chant des porteurs et des suivants nous parvient longtemps encore, il baisse, il s'éteint, comme bientôt s'éteindra dans l'oubli le souvenir de la mère et de l'enfant. Le pauvre nourrisson perdit tout ce qu'il avait de sang n'avant pas encore bu tout le lait qu'il pouvait espérer. Faut-il le plaindre ? Il n'avait connu de la vie que les caresses et les baisers.

Voici un autre cortège, moins nombreux, mais aussi moins triste. Le cheik d'El-Djem a reçu la lettre qui nous recommande à son obligeante hospitalité ; il vient nous souhaiter la bienvenue.

Coiffé d'un turban, enveloppé d'un burnous d'une blancheur éclatante, il marche gravement. Sa barbe, que l'âge décolore, descend très bas sur sa poitrine. Il prend, d'instinct et sans apprêt, les airs majestueux d'un patriarche. Quelques Arabes l'accompagnent, mais lui laissent partout l'honneur du premier pas.

Il ne serait point seyant de condamner Abraham ou Jacob à l'escalade d'un amphithéâtre païen. Nous lui épargnons cette peine, d'abord par juste déférence, puis pour ne pas compromettre la rectitude et l'harmonie de ce défilé grandiose. Bientôt nous sommes auprès du cheik, et par l'intermédiaire d'un interprète, nous échangeons les compliments les plus flatteurs. Le souper, le gîte nous est promis, hélas ! nous ne disons pas le repos. Tapis et nattes nous réservent de cruelles surprises. Il n'est pas que Lucifer qui puisse dire : *Je m'appelle légion !*

Nos hommes se sont chargés de morceaux de pierre, dérobés à l'amphithéâtre. Ce sont là, ils nous l'assurent, de merveilleux talismans. Quiconque s'en est muni est défendu contre la piqûre des scorpions. Et de fait, le privilège est singulier, ces hôtes, désagréables plus encore que dangereux, sont inconnus à El-Djem, tandis qu'ils fourmillent à Sousa et dans presque tous les villages de la Tunisie.

Nous laissons derrière nous l'amphithéâtre, et par conscience plutôt que par plaisir, nous poursuivons la visite de quelques ruines incertaines et confuses. Mais nos yeux le plus souvent, notre pensée toujours, redemandent la merveille à regret délaissée.

Le nom de marabout s'applique indifféremment, dans le langage vulgaire, à tout personnage qui fait profession de sainteté, puis au tombeau qui lui prête un dernier asile. Nous trouvons deux de ces tombeaux, cubes de maçonnerie toute blanche et que surmonte une coupole aplatie. Les brebis aiment à se grouper sous la protection du pasteur, ainsi les fidèles sont venus se grouper à l'ombre de ces monuments vénérés.

Tout à coup se répand une chaleur suffocante. L'air s'embrase, on respire du feu. Est-ce un orage qui menace ? On le croit un moment et déjà les Arabes éclatent en cris joyeux ; car la pluie c'est le blé gonflant ses épis, la moisson abondante, la richesse. Un sublime combat se livre aux immensités du ciel. Déjà l'heure avance, le soleil décline ; à l'orient tout est noir, de profondes ténèbres montent et envahissent l'horizon. Chaque instant élargit cette tache sinistre ; et sur cette noirceur les blancs marabouts brutalement s'enlèvent. Le vent souffle furieux et gémissant ; il soulève, il emporte la poussière en tourbillons énormes. Voudrait-il jeter au désert ce qui reste de Thysdrus ?

A l'occident trône l'amphithéâtre. Lui du moins ne veut pas avouer sa défaite. Il brave la tempête. C'est l'écueil impassible où toute rage doit se briser. Vu de ce côté, il est complet : plus de brèche, plus de blessure béante. Ces arcades étagées dans leur magnificence solennelle ne sont-elles pas les premiers degrés d'un escalier qu'un Titan aurait dressé, jaloux d'escalader l'Olympe et de châtier les dieux ? Le soleil même fête le monument. Prêt à disparaître, c'est à lui qu'il envoie ses dernières caresses et ses dernières splendeurs.

La nuit s'est épandue de toutes parts ; l'amphithéâtre rayonne encore, à l'égal du grand nom de Rome dans les ombres du passé.

L'orage s'est envolé loin d'El-Djem, sans même lui faire l'aumône de quelques larmes. Adieu l'espérance des lourdes gerbes déjà entrevues ! Adieu les beaux rêves d'abondance et de prospérité qu'il apportait avec lui ! Chacun rentre chez soi ; les portes se ferment. Nous regagnons la maison qui nous est attribuée. Dans un coin de la cour un homme est accroupi, que deux gardiens surveillent leur long fusil en main. C'est l'assassin d'hier ; on vient de l'arrêter. Les chiens commencent leurs rondes silencieuses ; tout à l'heure ce seront de bruyantes querelles, car eux aussi les chacals se sont mis en campagne, nous les entendons japper. Quelquefois, plus loin encore, et perdu dans le mystère des vagues résonances de la nuit, nous devinons un miaulement tristement prolongé. C'est l'hyène qui passe, la chercheuse de cadavres. Puisse la tombe rester close et la bête ne pas achever l'œuvre de l'assassin !

ROME

L'an 80 de Jésus-Christ.

Faustus habite au Vélabre, et, sa maison domine le Tibre. C'est la sixième heure, Faustus va sortir. Il est accompagné de Nicias, le plus cher de ses amis. Longtemps Nicias a vécu loin de bonne, dans Athènes, la patrie de sa mère ; son éducation toute grecque a fait de lui un affiné de bonne grâce et de don goût. Faustus et Nicias ont quitté la table de joyeuse humeur, heureux de se revoir, heureux de vivre.

Titus, fils de Vespasien, inaugure le Colisée. On annonce que les fêtes dureront cent jours, ; que plus de dix mille captifs, toute une armée, plus de cinq mille bêtes fauves, y combattront, y périront ; Faustus ne saurait manquer d'y paraître. Si le luxe de ses vêtements, ses élégances toujours docilement soumises à la mode dernière, les recherches savantes de sa table, sa générosité et ses, origines illustres le font compter entre les *delicatuli* les mieux accrédités de Rome, il est bien romain de cœur, d'instinct et d'habitude. Les combats de gladiateurs ne sont pas pour lui déplaire. Cependant un attrait plus doux appelle Faustus à l'amphithéâtre. Faustus aime Lælia, la nièce de la grande Vestale ; il rêve la joie de cet hyménée. Si Lælia assiste, comme il le croit, aux fêtes de l'amphithéâtre, peut-être d'un mot, d'un signe, d'un regard surpris, lui donnera-t-elle mieux qu'une espérance ; car la famille a été pressentie, la réponse ne saurait tarder.

Nicias suit Faustus, mais sans hâte et sans enthousiasme. Il se résigne à ses devoirs d'ami et de confident ; un dévot de Sophocle et d'Euripide, comme il s'honore de l'être, répugne aux jeux sanglants. Sénèque a dit : *Quelle honte ! Tuer par jeu l'homme qui est chose sacrée, et cela pour l'amusement de ses semblables !* Nicias pense comme Sénèque.

La litière est là qui les attend. Faustus n'a pas fait, venir quelque litière de louage prise au *castra lecticariorum*. Cette litière est sienne et les *lecticarii*, les quatre esclaves cappadociens qui se tiennent debout, tout prêts à l'enlever, lui appartiennent. Le *pedisequus*, que tout riche Romain emmène avec lui, guette les ordres de Faustus. Sur un signe, il écarte les rideaux de pourpre qui ombragent plutôt qu'ils n'enferment la litière. Les matelas, moelleux et de fin duvet de cygne, sont supportés par des sangles. Côte à côte les deux amis y prennent place. Les Cappadociens, rompus à ce labeur qui leur est habituel, enlèvent la litière et la placent sur leurs épaules. Puis ils se mettent en marche d'un pas régulièrement rythmé. Bronzés, le coi inondé de sueur sous l'effort et le soleil ardent, les bras nus, les jambes nues, ne portant qu'une tunique légère, ils semblent quatre statues de bronze qui s'animent, mais qui restent sans parole et sans pensée. Le *pedisequns* précède la litière ; il crie aux passants de se ranger. La précaution n'est pas inutile, jamais il ne fallut tant crier, car la foule est immense.

On franchit l'arc de Fabius, puis la voûte encore encombrée d'échafaudages de l'arc de Titus. Voici les deux amis devant l'amphithéâtre. Il occupe tout entier le vallon qui sépare l'Esquilin du Cœlius. Quatre étages. Trois étages de quatre-vingts arcades chacun, puis une attique sillonnée de pilastres et plus haute que n'est un étage ; dans l'ouverture des arcades autant de statues encadrées et détachant leurs nobles draperies ou leur nudité triomphale sur l'ombre des

97

galeries, c'est grand, c'est magnifique, fastueux comme un temple, fermé comme une prison ; car cette enceinte ne révèle pas ce qu'elle cache, et ce mystère lui donne une formidable majesté.

Les porteurs s'arrêtent, la litière est posée à terre.

Que l'on vienne nous reprendre à la sortie ! dit Faustus, et, suivi de Nicias, il pénètre au premier ambulacre.

Les grilles de bronze ne sont ouvertes qu'à demi. Les *designatores* s'y tiennent ; vérifiant les tessères, renvoyant les petites gens aux portes qui leur sont assignées, accueillant les privilégiés qui ont droit à des places particulières. Faustus est de ceux qui en toute assurance se présentent partout ; il le doit à son nom, à la gloire de sa famille, à sa bonne mine, à sa fortune. Il sait ce qu'il vaut ; il sait le faire valoir et le faire sentir. Il se nomme, et laisse tomber une pièce de monnaie dans la main du *designator*, qui aussitôt recule et profondément s'incline.

Cependant depuis plusieurs heures déjà la foule s'épand, roule, se précipite. Il semble que Rome tout entière se vide. Les boutiques, les temples sont fermés : on a laissé les esclaves garder la maison, les dieux se garderont tout seuls. C'est un affolement, c'est un délire !

Bien souvent, aux temps héroïques des rois et des premiers consuls, le Tibre indompté débordait de son lit, il ne laissait émerger au-dessus de ses flots jaunes que les sept collines ; et le fleuve, étonné de ces îles nouvelles, grondait, tourbillonnait tout alentour. C'est maintenant une inondation d'hommes. Les sept collines déversent leurs habitants. On est venu du Caelius, de l'Esquilin tout voisins de l'amphithéâtre, on est venu du Quirinal et du Viminal, de l'Aventin, on est accouru des nouveaux quartiers bâtis dans le Champ de Mars, puis des lointains faubourgs, du Janicule et du mont Vatican. Autant de ruelles, autant de ruisseaux ; autant de rues, autant de torrents ; autant de grandes voies, autant de fleuves ; autant de carrefours, autant de lacs où les flots s'arrêtent quelques instants. Incertains, ils refluent ; furieux, ils se heurtent. Ils montent, ils cherchent, ils trouvent une nouvelle issue. Ils s'y jettent, ils s'engouffrent ; ils fuient. Le forum est une mer grondante, hurlante. Nulle part on ne découvre les dalles tant la foule est compacte. Et quel bariolage de costumes, de coiffures ! Ce ne sont pas les seuls habitants de la ville. La toge blanche des citadins se froisse à de plus grossiers vêtements. Les campagnes voisines se sont ruées dans la ville. L'annonce d'un triomphe et de ses pompes glorieuses n'aurait pas attiré un semblable concours. Les montagnards à la casaque faite d'une peau de mouton coudoient les bergers enveloppés majestueusement aux plis d'un lourd manteau de laine. Les bouviers n'ont pas voulu se dessaisir du long bateau ferré qui Bite la lenteur solennelle de leurs attelages. Ils sont graves et, malgré la foule qui les presse, marchent comme des pontifes menant leurs bêtes au sacrifice. Les autres sont venus la veillé ; ils ont remisé leurs charrettes et leurs chevaux en quelque hôtellerie populacière. Ils ont vendu le vin de leurs vignes, et l'argent touché est là qui sonne au fond d'un sac soigneusement caché dans leur ceinture. Ils sont riches. Quand ils rentreront au village, la femme, ne trouvant plus toute la somme promise, les accablera d'injures. Mais bah ! l'amphithéâtre Flavien n'est pas inauguré tous les jours ; on peut bien faire quelques folies, et sans être Socrate braver pour un si grand plaisir les clameurs de la ménagère. Xantippe fera mieux de se taire si elle craint d'être battue. On est venir d'Arpinum qui vit naître Marius et Cicéron, des montagnes lointaines où les Volsques et les Herniques ont longtemps défié les armes romaines. des monts Albains et des lacs

98

bleus qui s'y cachent dans la sombre verdure des forêts ; on est venu de Prœneste, toujours frais au milieu des chaleurs ardentes de l'été, de l'aimable Tibur d'Horace où les cascatelles gazouillantes scandent les strophes du poète qui les a si bien chantées. Le Tibre lui-même, par on ne sait quel prodige, rebroussant chemin vers sa source, a charrié jusqu'à Rome les bateliers, les marins, cette écume, cette tourbe humaine que la mer jette aux rivages d'Ostie. Et tous ces gens d'origine si diverse, les uns hâlés du soleil, les autres pâlis dans l'ombre des ateliers ténébreux, parlent, crient, s'appellent, se raillent, rient, jurent les dieux. C'est un concert discordant, un tumulte sans nom. Les montagnards ont la voix rauque ; on croit les entendre héler leurs chèvres et leur latin grossier est semé de vieux mots étrusques désappris des citadins. Quelques mots grecs, harmonieux et sonores, éclatent aux lèvres des pêcheurs, et d'un accent dur et guttural les matelots se lancent en plein visage de vieux jurons phéniciens. Tous cependant n'ont qu'un seul but ; âmes viles, esprits déliés, cœurs ardents, vibrent et se' confondent dans l'unisson d'une commune espérance et d'une commune pensée.

Voilà qu'un lourd chariot débouche d'une rue qui serpente en arrière du Palatin. Deux buffles aux jambes courtes, tête basse, bouche écumante, grands yeux stupides et leur front plat armé de ornes rugueuses, péniblement le traînent. La foule s'écarte ; c'est de la complaisance, presque du respect. Qu'est-ce donc qui vient là ? Un maître ? un roi ? un dieu ? En effet, ou du moins il ne s'en faut pas de beaucoup. Le chariot porte une cage aux barreaux de fer, et deux lions y sont couchés. Qu'on leur pardonne ! ils ne sont, arrivés que de la veille ; mais il est temps encore ; ces fiers acteurs ne sauraient manquer leur entrée. On les regarde, on les approche, on les appelle ; ils ne bougent pas, ils se taisent. C'est de l'orgueil, peut-être du mépris. On les insulte, on les raille. Un enfant se faufile auprès du chariot ; il se hisse sur le timon, il est, armé d'une baguette. C'est un bel enfant blond, aux yeux noirs pleins de sourires. Il veut s'amuser ce petit. Qui sait ? on ne voudra peut-être pas le laisser entrer dans l'amphithéâtre. L'un des lions s'étend au bord de la cage, toujours silencieux ; l'enfant s'apprête, il vise bien et d'un seul coup de baguette il lui crève un œil. Un cri éclate effroyable, quelque chose de jaune a dépassé les barreaux. L'enfant retombe sur la chaussée, de son bras déchiré plus rien ne reste qu'une guenille sanguinolente. Suffoqué, pâle, il crache dans la cage et crie : *Méchante bête !* Il parait que c'est la bête qui est méchante.

Mais les belluaires ne veulent pas que l'on mutile leurs animaux ; ce sont leurs amis, c'est presque leur famille. Ils rejettent dans la foule le blessé qui s'évanouit, et bientôt chariot, hommes et bêtes disparaissent aux ténèbres des arcades béantes.

Dans son vaste bassin circulaire tout revêtu de marbre, la *meta sudans* épanche une eau limpide. Les baladins, c'est une vieille habitude, tiennent là boutique et font parade ; mais ils ont tous battu en retraite. Ils ne sauraient soutenir la concurrence avec les gladiateurs.

Des marchands ont remplacé les baladins, marchands d'eau glacée, de gâteaux, de fruits surtout ; et sur la margelle de marbre les grenades entr'ouvertes, les cédrats, les citrons dorés se dressent en pyramides, les pastèques découpées par tranches montrent leur belle chair rosée où les pépins noirs font tache ainsi que des grains du beauté sur un frais visage de vingt ans. Mais les marchands, les marchandes, ont bientôt grande peine à défendre leur étalage ; on les presse, on les pousse ; un remous plus brutal les emporte ; au milieu des rires et des

quolibets, c'est une déroute, c'est un pillage. Les fruits roulent sous les pieds ou tombent dams la fontaine, et les enfants clapotant, éclaboussés des pieds à la tête, se disputent les épaves du naufrage.

Cependant des soldats, des prétoriens sont venus renforcer les *designatores*. La précaution est prudente, mais inutile bientôt. En vain les premiers arrivants voudraient reculer, ils sont, emportés d'un courant irrésistible. Une dernière poussée, celle-ci plus terrible ; et les grilles descellées s'abattent. Pourquoi non ? L'amphithéâtre, assure-t-on, peut contenir plus de cent mille spectateurs ; il en viendra plus encore, c'est, une ville dans la ville. On se pressera s'il le faut. Les dieux ont leurs temples, les riches ont leurs villas, les sénateurs ont leur curie, les avocats ont leur forum, César a son Palatin ; il faut maintenant songer au peuple, César le veut, César l'a commandé, César a jeté des milliers de prisonniers .juifs sur les chantiers, car il voulait au plus vite terminer son œuvre. César est bon, César sera les délices du genre humain ; le peuple a son palais, sa villa, sa curie, son forum, son temple. Jour de gloire, triomphe sans égal ! le peuple romain est entré dans son amphithéâtre !

Faustus et Nicias ont trouvé place sur les premiers gradins et, tout près de la tribune réservée aux vestales. Elles sont là toutes les six, drapées de laine, graves et tranquilles comme de blanches statues échappées au fronton d'un temple grec. Un large bandeau, abaissé sur le front, dissimule la triste indigence de leurs cheveux rasés. Une boucle d'or rattache sous le menton le *suffibulum* qui voile le visage presque tout entier. Cependant on reconnaît la grande vestale à son air plus imposant, à son encombrante majesté. Elle touche la quarantaine et doit bientôt déserter le cille de la déesse par elle fidèlement servie durant trente longues années. Quelle est donc cette jeune fille, presque une enfant, qui se tient auprès d'elle ? Serait-ce une novice déjà vouée à d'austères devoirs et que la grande vestale assiste de si protection et de son expérience ? Mais non, par bonheur ce n'est pas une prêtresse ; les humbles mortels peuvent l'aimer sans risque de la mort. Le fer n'a pas outragé sa belle chevelure d'un blond un peu roux et qui semble poudrée de bronze et d'or. A Rome cette nuance est rare ; les élégantes qui fièrement ceignent un blond diadème, l'empruntent le plus souvent aux épaisses toisons des femmes de Germanie ou bien elles ont recours aux artifices d'une teinture savante. Dès le temps de Caton, les Grecs enseignaient aux Romaines l'art de faire mentir même les cheveux.

Mais là, chez cette jeune fille, pas d'artifice, pas de mensonge. Faustus est jeune, mais il est fort expert et ne pourrait s'y tromper. Celle que ses yeux cherchent et bientôt découvrent, n'a pas une de ces coiffures extravagantes, échafaudage compliqué, dispendieux, qui révoltait le bon goût de Juvénal. Les cheveux partagés par une raie bien droite, ondulent sur le front, ondulent sur les tempes comme des flots caressés d'une brise légère. Un cercle d'or mince, très simple, les surmonte et les retient, pas d'épingles aux formes bizarres, décorées de figurines ou de têtes d'animaux. Un petit morceau d'étoffe claire est fixé au chignon ; quelques boucles s'en échappent, folâtres, fines, aériennes, elles voltigent sur les blancheurs d'un cou souple et gracieux. Le visage dessine un ovale allongé d'une pureté singulière ; la bouche est toute petite ; les lèvres sont rouges et fraîches comme une grenade qui s'entrouvre. Le nez est fin, un peu courbé, mais à peine, l'oreille toute mignonne, rose et transparente. Les yeux sont grands, noirs, ardents, couvant des flammes, et le regard a des profondeurs où va se perdre la pensée. Est-ce une âme douce et bonne qui s'y vient refléter ? on n'oserait l'affirmer, mais le visage tout entier brille de jeunesse et s'environne d'un sourire.

Elle est mise avec recherche, avec élégance, mais sans richesse tapageuse. La *stola* munie d'une gorgerette est blanche, mais d'une étoffe si fine que les épaules, devinées plutôt qu'aperçues, lui prêtent leurs contours harmonieux et animent, égayent la blancheur de la laine un peu triste et morte, de la blancheur de la chair vivante et doucement rosée. La *palla* est d'un bleu clair, un pan d'azur dérobé à un ciel d'été ; la bande qui la termine est festonnée d'entrelacs et de feuillages d'un ton plus foncé. Les manches descendent à peine jusqu'au coude, ouvertes jusqu'à l'épaule ; trois fois sur toute leur longueur, elles se rattachent et se ferment, laissant ainsi le bras à demi nu. Un serpent d'électron coquettement s'enroule et mord le poignet droit.

Cette jeune fille si charmante qui, par un privilège envié de toutes, a pris place au milieu des vestales, on le devinerait si Faustus ne l'avait pas déjà dit à Nicias de ses yeux aussi bien que de ses lèvres, c'est Lælia.

L'amphithéâtre est comble, du *podium* qui enferme l'arène, jusqu'aux galeries de bois qui le terminent. Les architectes n'ont pas eu encore le temps de construire de pierre et de marbre la partie supérieure de leur monurnent. En attendant le bois peut suffire ; et les échafaudages, incomplètement enlevés, disparaissent sous des grappes, des guirlandes humaines. On a vu un moment des enfants, même des hommes ; grimpés aux mats de cèdre qui portent le velarium ; et les matelots, préposés à la manœuvré de cette voile gigantesque, ont dû, pour les faire partir et lâcher prise, les menacer de les jeter du haut en bas de l'amphithéâtre.

Qu'est-ce donc que l'on aperçoit cependant de ce monument qui a occupé toute une armée de manœuvres et de travailleurs, épuisé des carrières ? Rien maintenant, et comme les dalles de la rue, galeries, gradins, même les *scalœ* marquant les *præcinctiones* qui partagent les gradins, même les ouvertures béantes des *vomitoria* sont invisibles. Tout à l'heure encore ces ouvertures vomissaient la foule ; on aurait dit ces trous de fourmilière d'où s'échappe à la première alerte le peuple grouillant d'innombrables fourrais. Mais les *vomitoria* eux-mêmes sont envahis. Leurs profondeurs noires sont pleines de gens qui ne sauraient rien voir, mais qui voient le dos des gens qui voient. Cela est mieux que rien, du moins il leur semble ainsi.

Cependant trois divisions s'accusent. Le nivellement que la tyrannie impose à tout ce qui rampe au-dessous d'elle, n'a pu effacer la jalouse hiérarchie que la vieille Rome avait établie, que la Rome nouvelle accepte et s'obstine à toujours maintenir. L'amphithéâtre lui-même ne saurait tolérer la promiscuité de rapprochements scandaleux. Une fraternelle égalité n'a jamais eu de sens pour les maîtres du monde.

L'immense périmètre du podium met au premier rang tout ce qui est la loi, le culte, la puissance : les graves sénateurs, les édiles, les prêtres, les augures, les représentants officiels de quelques corporations importantes ; les consulaires, les chevaliers. La tribune des vestales, celle de l'empereur qui lui fait face ; sont fermées de dalles dressées, mais non pas assez hautes pour arrêter le regard. Tous ces grands de la terre, leurs protégés et sans doute quelques intrus qui n'ont d'autre noblesse et d'autre magistrature que des coffres bien garnis, occupent vingt gradins. Des mortels aussi favorisés du maître ou des dieux ne peuvent se résigner à la dureté peu hospitalière des blocs de pierre ou de marbre. On a disposé pour eux des *subsellia* mobiles et rembourrés de crin.

Le second étage réserve seize gradins aux simples citoyens de Rome. Il n'est séparé du premier étage que par un large passage bordé d'une balustrade. Le troisième étage au contraire, le dernier des *mæniana*, celui que la plèbe librement envahit, reste sans communication possible avec les étages inférieurs. Il s'élève au-dessus d'une véritable muraille ; des niches y sont creusées où veillent des statues, des vases y sont alignés dont la magnificence peut amuser les yeux, c'est un rempart cependant et que l'on ne saurait franchir. Petites gens, c'est assez que l'on vous aperçoive, là-bas, bien loin ainsi qu'une poussière incertaine qui tourbillonne sur le chemin.

La foule murmure impatiente. Sur le podium on est calme, on attend. Un certain air de dignité est un mot d'ordre obéi de tous. On cause, on salué discrètement de la main, du regard, d'une lente inclinaison de tête. Chacun fait à son voisin la biographie de ceux qu'il reconnaît. Plus on est rapproché et plus les compliments sont empressés, plus on est éloigné, plus la médisance se donne libre carrière, plus la calomnie distille ses noirs venins ; n'est question de perspective. Heureusement que César ne veut plus de délateurs, ils auraient beau jeu à imaginer des complots, à recueillir des paroles imprudentes.

Au second étage déjà l'agitation est plus vive. On s'interpelle, on se lève pour se rasseoir, on s'assoit pour se relever. L'attente est fébrile et déjà se fait tumultueuse. Mais là-haut quel tapage assourdissant ! Ces gens-là ignorent les belles manières ; ils n'ont pas fréquenté les gymnases et lassé la patience de quelque pédagogue venu de la Grèce. Ils ne sont rien que des hommes, des femmes, c'est-à-dire des êtres naïfs, violents, tout instinct, appétit, passion, des êtres voisins de la primitive animalité. Pressés plus que des amphores dans un cellier, écrasés, à demi étouffés, ils ruissellent de sueur. Les uns ont, déjà retiré le bonnet de laine, coiffure traditionnelle des matelots, les autres écartent leurs vêtements de bure grossière, ou s'en dépouillent à demi et, montrent leur poitrine velue où pendent les amulettes qui les, doivent, sauver dit mauvais œil. Ils crient : *De l'air ! de l'air !* Quelques-uns même, dans l'espérance de quelque brise plus douce, commandent que l'on replie le *velarium*. Inutiles clameurs aussitôt contredites de protestations furieuses. Le velarium, qui se maintient tendu par un ingénieux mécanisme de cordages et de poulies, reste en place. Il est semé d'étoiles d'or comme le ciel d'une belle nuit. Un aigle immense en occupe le centre, et les serres ouvertes, les ailes étendues, plane au-dessus de l'arène. L'oiseau de proie voudrait-il disputer à ces hommes de proie la curée qui leur est promise ?

Le tumulte grandit, s'exaspère ; et si cette toile immense n'était là pour les arrêter dans leur chuté, peut-être les hirondelles qui passent là-haut dans l'azur éternel, tomberaient-elles dans l'amphithéâtre, mortes d'épouvante.

Eh quoi, les jeux ne commencent pas, et c'est déjà la septième heure ! César fait attendre le peuple romain ; c'est un crime de lèse-majesté. Néron, ce cher Néron était toujours le premier aux spectacles. C'était le bon temps, et quel aimable compagnon ! pas fier ; il s'en allait le soir courir les rues mal famées ; il rossait les passants quand lui-même, ainsi qu'il lui arriva plus d'une l'ois, n'était pas étrillé d'importance. Ces Flaviens, tous bourgeois ! et d'une âme bourgeoise ! Vespasien était ladre comme un vieil usurier. Vous savez jusque sur quoi il a mis des impôts ! Il s'endormait dans le cirque, c'était désobligeant pour les cochers. Est-ce que par hasard son fils voudrait, continuer cette lésine impériale ? Mais non ! vous dis-je, Titus a les mains ouvertes à tous.... C'est lui ! ... Enfin !... Il vient.... Le voilà !

Ces cris sont partis des hauteurs extrêmes de l'amphithéâtre, car de ce belvédère, élevé au-dessus du sol de prés de cent cinquante pieds, on découvre aisément la voie Sacrée et les abords du palatin.

La bonne nouvelle a bientôt couru de gradins en gradins. Les clameurs apaisées se fondent dans un long murmure. Ce n'est plus qu'uni frémissement attendri et reconnaissant.

La loge impériale, le *cubiculum*, tout à l'heure était vide au milieu de celle enceinte vivante et débordante. Seules deux Victoires de bronze doré, debout sur les chapiteaux de marbre de deus élégantes colonnes, s'y dressaient, ailes déployées, draperies flottantes et cherchant, semblait-il, pour le couronner de palmes et de lauriers, le front de l'empereur absent.

Les acclamations retentissent : *Ave, Cesar ! salve, imperator !* Rome a salué son maître.

Mais, dit Nicias se penchant à l'oreille de Faustus, *il me parait que les cris sont mieux réglés, mieux disciplinés, plus nourris, en face de nous et au-dessus du* cubiculum.

— *Sans doute*, réplique Faustus, *les* augustiani *se sont donné là rendez-vous. Néron, qui leur avait attribué un salaire fixe, les traînait partout avec lui. L'enthousiasme et les applaudissements lui faisaient une fidèle escorte. Pauvres gens, ils sont réduits à la portion congrue. Vespasien déjà ne voulait plus les payer ; il eût mieux aimé être sifflé que de solder les claqueurs.*

— *Pourquoi donc s'égosiller maintenant de la sorte ?*

— *Vieille habitude, et, qui sait ? l'espérance d'une dernière aumône.*

Sortant du *vomitorium* que seul le cortège impérial a le privilège de franchir, les licteurs sont entrés les premiers ; symétriquement drapés non dans le paludamentum que veut la vie des camps, mais dans la toge civile ; ils ont les faisceaux sur l'épaule gauche, dans la main droite la baguette dont ils fouillent les importuns trop lents à se ranger ; ils ont le front ceint de lauriers. Mais c'est lit tout le déploiement de force que Titus veut auprès .de lui. Titus qui cependant a vécu en Orient, Titus qui a Chiné sur ses pas victorieux une cour de princes et de rois, Titus qui a vu la pieuse Égypte l'encenser comme un Apis, Titus affecte la simplicité, et maintenant qu'il n'est rien dans le monde qui soit son égal, il s'habille à peu près comme un simple citoyen. Sa toge est de pourpre, elle n'est-bordée que d'un simple liséré d'or. Pas une seule feuille de laurier sur sa tête. Titus est assez couronné du souvenir de ses victoires.

C'est un homme de forte corpulence. Le cou est massif, presque aussi large que le visage ; le nez est droit et fort, le menton relevé accuse l'entêtement et l'énergie. La puissante saillie des arcades sourcilières, les rides que la pensée plutôt que l'âge a creusées sur le front bas, confirment cette impression et, révèlent une nature concentrée, l'instinct et l'habitude du commandement. Cependant la bouche a de la bonté, même quelque indolence. Un certain air d'abandon et de placidité tempère cette force sommeillante et doucement apaisée.

L'empereur a pris place sur un solium taille dans un bloc de Paros. Deux griffons accroupis offrent leurs ailes demi-closes à la paresse de ses bras. Deus pommes de pin terminent le dossier que festonnent des.pampres, des raisins délicatement sculptés.

Auprès du *solium*, plus bas et, sans dossier, un *bisellium* de bronze, ruais garni d'un moelleux coussin, attendait un auguste personnage, le premier mortel qui soit, sous le ciel après Titus. Son jeune frère, son successeur probable ; est venu s'y asseoir. Aussitôt un esclave s'empresse à mettre sous ses pieds un tabouret de bois incrusté de nacre.

Domitien, selon l'usage constant de tous les héritiers présomptifs, contredit dans sa mise, dans son air, dans ses paroles, dans son attitude, le prince régnant. Il faut bien donner des espérances de changement aux mécontents, car les meilleure maîtres font des mécontents, et non pas beaucoup moins que les autres. Titus, Domitien se ressemblent un peu et tous deux ressemblent à leur père maintenant passé dieu : même visage épais et même lourde encolure, même menton vigoureux. Mais Titus est de bonne humeur, son regard complaisant sourit à l'univers ; Domitien fronce le sourcil comme un apprenti Jupiter ; l'un rêve de se faire aimer, l'autre veut se faire craindre. Le contraste n'est pas moins saisissant dans leurs costumes. Titus a fait la guerre, il revêt le costume civil : Domitien n'a jamais commandé une cohorte, mais il veut jouer au grand vainqueur. Les légionnaires, les vétérans des armées d'Asie en plaisantent tout bas ; mais il est venu, comme pour une revue ; armé de pied en cap. Il porte une belle cuirasse de bronze où la tête menaçante de Méduse secoue sa chevelure de vipères. Il n'a pas chaussé de simples *calcei*, mais des *caligæ* comme s'il devait cheminer dans la glorieuse poussière d'un champ de bataille. Il a ceint une couronne de laurier d'or ; et d'une main fébrile, mais inexpérimentée, il remue, il agite un glaive à la poignée d'ivoire, glaive innocent et que remplacerait avec avantage un poinçon pour tuer les mouches, car Domitien les déteste et s'occupe de longues heures à leur faire la guerre. Domitien cependant rayonne : les yeux le cherchent, éblouis, étonnés, mais les cœurs ne vont pas jusqu'à lui.

Les agents chargés de la police de l'amphithéâtre et du bon ordre, les *cunearii* et les *locarii*, tout à l'heure débordés et impuissants, empruntent à la présence du maître une autorité enfin reconquise. Ils se tiennent debout et commandent le silence.

L'une des grandes entrées qui marquent l'extrémité de l'arène s'ouvre. Les *cornicines*, groupés au-dessus de cette entrée, font éclater leurs cors qu'ils portent enroulés autour d'eux et le pavillon ouvert au-dessus de leur tête. Le bronze jette une fanfare furieuse, comme s'il donnait le signal d'un assaut. Les jeux ont commencé.

Qu'est-ce donc cependant que cette troupe bariolée et grotesque qui vient de déboucher dans l'arène ? Un *sannio* ouvre la marche ; il est gros, poussif, le visage caché sous un masque où s'immobilise le rictus d'une affreuse grimace. Condamné à la gaieté quand même, à la gaieté toujours, il gambade, il roule par terre son corps bouffi, agile cependant. Il se gratte comme un singe, crie, hurle et comme un chien rejette au loin le sable du pied, on pourrait dire de la patte. Le *planipes* qui le suit à demi aveuglé, car il en a reçu tout un paquet aux orbites béantes de son masque, se fâche, tempête et derrière le carton qui fait porte-voix, jette un long grognement. Le *planipes* est maigre, le *sannio* est gras, si lourd que son adversaire ne peut le soulever : culbutes répétées, bousculades burlesques, athlètes hideux que la Grèce aurait sifflés. Le public s'en amuse, mais à peine quelques instants.

Les *pilarii* ont plus de succès. Ils jonglent avec des boules dorées ; et les boules, retombant d'un rythme harmonieux sur le pied qui les renvoie, sur le mollet qui

les retient un moment, sur la main qui les rejette, sur le bras qui les fait onduler, sur le front qui s'en couronne, les enveloppent d'une auréole scintillante qui voltige et s'agite sans fin.

Mais ce sont là trop petites choses et trop petites gens. Rome, la Grèce, l'Orient vainement ont envoyé à l'amphithéâtre Flavien leurs mimes les plus habiles, leurs baladins les plus experts. Au triclinium d'une maison, au carrefour d'une ville, ils feraient merveille ; ils sont perdus dans cette immensité ; leurs lazzi, leurs grâces apprises, leur art à peu près méconnu, comme une flèche qui vise un but trop, lointain, retombent sans provoquer le rire ou n'obtiennent que de maigres applaudissements. Aussi ce prologue prend bientôt fin et ces piteux acteurs disparaissent sans laisser de regret.

Voici des *desultores*. A peine vêtus d'une tunique légère, coiffés d'un long bonnet de feutre, le *pileus*, qui leur est une sorte d'uniforme consacré, ils se tiennent debout un pied sur un cheval, un pied sur un autre cheval et devant eux, deux autres chevaux obéissent aux rênes qu'adroitement ils manient, au long fouet qui s'en va fustiger leurs crinières flottantes. Douze paires de ces quadriges tourbillonnent dans l'arène, se poursuivent, se rejoignent ; et l'assistance, qui se croit un moment transportée dans le cirque, sourit à cette terrible chevauchée.

Quelques *mansuetarii* leur succèdent. Ils ont dompté des ours, des panthères, des loups-cerviers. Ils les font danser sur deux pattes, gauchement saluer, grogner au commandement, ramper sous le pied qu'ils voudraient dévorer et qu'ils lèchent. Les panthères d'un bond passent dans les cerceaux ainsi qu'un écuyer agile, les loups se laissent arracher de la gueule les os qui leur sont jetés. Il en est un qui un moment se fâche, et lance un coup de dent un peu plus hardi au bras du maître. Mais le bras est garni d'un épais brassard de cuir, et c'est à peine si quelques gouttelettes de sang glissent au long du poignet : *Par bonheur*, dit Nicias ! — *Par malheur*, pense Faustus. Car Faustus, ainsi que le public tout entier, s'ennuie, et déjà s'irrite de ces jeux d'enfants. Les *mansuetarii* le comprennent. Qu'ils poursuivent encore quelques instants des exercices devenus fastidieux, et l'on pourrait bien les faire dévorer par des bêtes moins indulgentes.

Cela, des bêtes ? crie un mauvais plaisant ; *du bétail, tout au plus !*

Et le bétail, sur ce mot, précipite sa retraite.

Enfin, c'est le tour des gladiateurs, dit Faustus à Nicias.

Et Nicias tout d'abord ne l'entend qu'à demi. Est-ce la chaleur intense et lourde en dépit de l'ombre que ménage le velarium, est-ce le peu d'intérêt qui s'attache pour lui à cette acrobatie puérile, mais Nicias s'abandonne aux douceurs d'une vague somnolence.

Tu dors, Brutus ! lui crie son ami, *et voici les gladiateurs !*

— *Ce n'est pas l'instant de me réveiller*, réplique Nicias d'une humeur un peu chagrine. *Tes gladiateurs ne sont après tout que des saltimbanques assassins*.

— *Quelle injustice ! des héros qui font profession de bravoure. Sais-tu quel serment on leur impose au moment de déserter les* ludi gladiatorii *où, bien nourris de fortes viandes, initiés à tous les mystères de l'escrime, ils ont passé des années de labeur, d'exercices et d'entraînement, enfin lorsqu'ils sont aussi versés dans leur art que toi dans la vaine science de la philosophie et de la rhétorique ?*

— *Grand merci de ta comparaison*.

— Je jure de souffrir la mort dans le feu, dans les chaînes, sous le fouet ou par l'épée, quelle que soit la volonté du maître, d'obéir en vrai gladiateur. N'est-ce pas admirable ?

— J'aime mieux Léonidas jurant de mourir aux Thermopyles pour la gloire et les lois de sa patrie.

Une nouvelle sonnerie de cors, plus éclatante que la première, interrompt, ce dialogue. Vingt-quatre paires de gladiateurs entrent dans l'arène, deux familles, car on appelle de ce nom vénéré ces compagnies qui n'ont le plus souvent de par le monde ni patrie, ni parents, ni vrais amis, ni véritables amours.

Leurs maîtres les ont achetés au rebut des marchés d'esclaves, aux geôliers des prisons, puis il les ont élevés, ils s'en font un revenu et une gloire, aujourd'hui ils les accompagnent, ce dont deux *lanistæ* de renom. Ils ont combattu eux-mêmes, au temps de Claude et de Néron. Échappés à tant de massacres et couverts de cicatrices comme de braves légionnaires, ils n'ont pas déserté un métier qui leur est devenu le seul but, la seule occupation de la vie. Ils veulent présenter leurs élèves. L'âge, les cheveux blanchis, le front ridé les excluent maintenant du combat. Ils vont y assister, non pas indifférents cependant, car leur vanité de maître, et les souvenirs de tout leur passé réveilleront dans leur âme grossière les ardeurs et la flamme de leurs vingt ans.

Les *lanistæ* portent la tunique : ils sont nu-tête et tiennent, seule arme qui leur soit permise, une baguette ainsi qu'en ont les centurions pour stimuler les soldats indociles.

Les gladiateurs au contraire sont armés de pied en cape. Vingt-cinq sont des gladiateurs thraces, vingt-cinq des gladiateurs samnites ; car Rome se plait à donner aux acteurs des jeux qui lui sont chers, les noms des peuples fameux qu'elle a vaincus et asservis. Sa vanité évoque le passé et recommence la conquête du monde.

Les *Thraces* sont armés à la légère. Leur casque sans visière, très relevé, laisse le visage à découvert ; deux longues plumes y sont plantées. C'est là une coiffure pittoresque plutôt qu'une arme défensive. Le bouclier est petit, arrondi, c'est la *parma*. Les jambes portent l'*ocrea* de bronze attaché au mollet qu'elle dessine et protège. La poitrine est nue. A la ceinture un court caleçon s'attache sans gêner le libre jeu des cuisses, c'est le *campestre*. Les Thraces n'ont d'armes offensives que la *sica* ; maniée avec adresse, c'est une arme terrible et toujours mortelle que cette courte lame recourbée et pointue ainsi qu'une défense de sanglier.

Les gladiateurs samnites semblent, mieux défendus. Leur casque est hermétiquement clos. Un trou ménagé à la hauteur de l'œil gauche, un étroit grillage ménagé à la hauteur de l'œil droit, permettent le libre vol du regard. Le cimier est garni de plumes. La jambe gauche porte une large cnémide et le bras droit est enveloppé d'une épaisse coite de mailles, la *manica*. Quelques-uns de ces Samnites cependant ont dît se contenter d'un brassard de cuir. Le bouclier, c'est le scutum oblong et plus vaste que la *parma*.

Ainsi les armes ne sont que de deux types, mais l'ornementation varie. Les *lanistæ*, pour un si grand jour, ont été chercher les plus belles pièces de leur arsenal. Quelques-unes sont des chefs-d'œuvre de richesse et d'élégance. Les plus habiles ouvriers y ont promené leur ciseau ; un sourire de la Grèce a caressé et vivifié ce dur métal. Les jambières portent des aigles, des masques,

des branches de chêne ou de laurier ; les casques énormes, la visière saillante, sont surmontés d'ailes, comme si le lourd gladiateur singeait Mercure, l'agile messager des dieux. Quelquefois le cimier se termine par une tête, et des groupes de captifs, de vainqueurs reposés couvrent ce que l'on pourrait appeler la boite arrondie du casque. Tous les gladiateurs ne font pas étalage de semblables joyaux ; et cependant, si tamisée que soit la lumière épandue dans l'arène, le métal brille et chaque mouvement en fait jaillir des étincelles. Ces hommes sanglés, cuirassés de bronze, enfermés comme dés crabes dans leurs massives carapaces, ne sont plus qu'à demi des hommes.

Cependant Samnites et Thraces défilent deux par deux, au rythme brutal des cors ; ils marquent le pas, balancent leur corps énorme, fiers, imposants, farouches plus que ne seraient, des prétoriens à la parade. Ils arrivent devant l'empereur et brusquement s'arrêtent : *Ave, César, empereur, ceux qui vont mourir te saluent !* Cette acclamation est sortie, retentissante, des lèvres librement ouvertes des Thraces, confusément et semblable à un grognement de fauve, des casques fermés où disparaît le visage des Samnites.

Les *lanistæ*, ainsi que feraient les maîtres des champions emplumés dans un combat de coqs, ont disposé avec ordre, avec harmonie, les couples qui vont se heurter ; sur le sable ils ont tracé, de la pointe de leur baguette, comme faisait Popilius autour d'un roi sommé de répondre, l'espace étroit dans lequel les braves doivent vaincre ou mourir.

Il ne s'agit pas encore de mourir, les armes dont se servent les combattants sont émoussées, inoffensives, *arma lusoria*. C'est une joute courtoise. Ces hommes, qui longtemps dans leurs écoles ont appris le maniement des armes en se servant d'armes plus lourdes que celles qui devaient leur être confiées au grand jour des jeux publics, indiquent les coups, ménagent les feintes, simulent ce que tout à l'heure ils ne simuleront plus, et si bien, d'une si noble allure, d'une majesté si tranquille, d'une ardeur si heureusement disciplinée, et pondérée, que Nicias lui-même se réveille, regarde, s'étonne, admire et applaudit.

A la bonne heure, s'écrie Faustus, *tu y prends goût.*

— *Je n'ai pas en vain respiré l'air subtil de la Grèce, partout et toujours j'aime et je salue la beauté. Le spectacle devrait finir ainsi.*

Mais les Grecs seuls ne demanderaient rien de plus qu'une belle apparence. Les Romains ne sont pas des poètes ; il leur faut de brutales réalités. On crie, on réclame le combat *sine remissione*. Les esclaves, attachés au service de l'arène, accourent, apportant des épées, des poignards aiguisés, bien tranchants ; le jeu ne sera plus un jeu. C'est une politesse que l'on fait toujours au maître ; l'un des *lanistæ*, péniblement hissé au marbre du podium, présente à Titus quelques épées. Le maître, doit s'assurer lui-même que ces armes sont affilées, qu'elles tueront en conscience et que les *lanistæ* ne seront pas avares du sang qu'ils ont promis.

Titus prend les épées ; il se lève et les présente à deux personnages, depuis peu d'instants entrés dans la tribune impériale. Ces hommes pâlissent, se troublent. Qu'est-ce donc qui se passe ? Et, Nicias, penché à l'oreille de Faustus, lui dit : *Est-ce que l'empereur voudrait faire des gladiateurs de ses invités, et galamment les sommerait de descendre dans l'arène ?*

— *Non ! non ! Caligula eut de ces fantaisies, Titus est d'humeur plus clémente. Mais je reconnais ces deux hommes.*

107

— Qui est-ce donc ?

— Curion, Niger, de grands amis de Vitellius, gourmands presque à l'égal de leur maître et qui avaient dû un immense crédit à l'infatigable complaisance de leur estomac. Depuis quinze ans ils ne mangent plus à leur appétit ; ils auront tramé quelque conjuration.

— La faim est mauvaise conseillère, comme chante Virgile, ajoute sentencieusement Nicias.

— Titus aura été prévenu et voilà que lui-même arme ces mains qui devaient l'assassiner. C'est d'une singulière audace. Auguste voulut, bien épargner et confondre Cinna, mais il ne lui avait pas mis par avance un poignard dans la main.

Ce drame inattendu inquiète la foule. Que se passe-t-il ? va-t-elle changer de maître ? Et quel nom faudra-t-il acclamer ? Les conjurés d'un seul coup peuvent changer le mot d'ordre que Rome a donné au monde. César les tient sous l'interrogation tranquille de son regard. Mais qui l'emportera ? Le temps semble avoir suspendu sa course vertigineuse, et cet instant dure un siècle.

Ave, César, gloire à toi ! Longs jours !

Ces cris partis de la tribune, se répercutent et roulent, de gradins en gradins comme un tonnerre emporté de vallées en vallées, de montagnes en montagnes.

Curion, Niger, vaincus sans combat par celui-là qu'ils voulaient assassiner, se prosternent et pleurent. Ils embrassent les genoux du dieu qui sait tout et qui veut oublier.

L'empereur les relève et les fait placer près de lui.

Il est digne de régner, conclut Nicias ; il sait pardonner.

Brandissant leurs armes nouvelles, Samnites et Thraces vont engager la bataille. Il en est parmi eux qui sont rompus à ce métier, d'autres qui débutent et, que le regard des lanistæ encourage et couve d'une tendresse presque paternelle. Les premiers ce sont les spectati ; ils gardent, suspendus aux murs des étroites cellules qu'ils habitent, leur tessera gladiatoria où sont écrits leur nom, le nom de leur maître, la date de leurs premiers exploits. Ou les connaît, on les recherche, quelquefois on les fait venir, c'est une mode coûteuse mais galante qui s'introduit dans la ville. A la fin d'un joyeux repas, quelquefois on amuse les invités d'un petit combat dans le triclinium ; rien ne complète mieux l'ivresse du vin, sinon l'ivresse du sang.

Les Grecs appelaient dans leur festin des flûteurs, des chanteurs, des joueurs de cithare, de belles danseuses, voire même des philosophes qui les régalaient de discussions savantes ou subtiles ; les Romains du bel air longtemps ont fait comme les Grecs. On va changer tout cela ; les vainqueurs ne sauraient toujours s'abaisser jusqu'aux amusements des vaincus.

Les autres, les débutants, ce sont les tirones, mais il en est parmi eux qui sont déjà redoutables. Quelques beaux coups adroitement parés, adroitement portés, et ils seront ce soit les favoris du peuple ; leur gloire naissante éclipsera la gloire abolie de leurs aînés et de leurs maîtres.

Ces hommes n'ont les uns contre les autres aucune raison de haine. Ils sont tous des errants, des déclassés, ou du moins presque tous ; car on a vu des hommes libres, soit détresse sans espoir, soit entraînement et vertige, se vendre, aliéner

pour quelque maigre somme ce qui leur restait d'humain et s'improviser gladiateurs. Ce sont les *auctorati* ; on les désigne, et n'est justice, d'un nom particulier. On cite un chevalier qui mourut glorieusement sous l'armure d'un Samnite.

Mais quelle que soit leur origine, le plus souvent basse ou inconnue, ces hommes, semblables à des chiens hargneux, et que les cris excitent, s'abordent, se frappent ; les épées cherchent quelque place nue où elles puissent s'enfoncer. La vanité, l'habitude, l'insouciance de la douleur et, même de la vie, le bruit des armes qui se heurtent, tous ces yeux par milliers tendus, fixés sur l'arène, cette atmosphère de cruauté, de mort qui partout flotte et que partout l'on respire, agitent, enveloppent, grisent les combattants. Tout à l'heure ils hésitaient peut-être, ils avaient échangé, au moment de paraître dans l'arène, d'amicales poignées de main, qui sait ? une promesse de ménagement, de clémence, peut-être un adieu ; les brutes elles-mêmes ont un pauvre cœur qui bat et qui peut aimer. Mais maintenant ils sont plus acharnés que n'étaient les légionnaires de César aux murs d'Alésia, plus féroces que les derniers défenseurs de Numance, que les femmes de Carthage jetant leurs enfants dans le brasier plutôt que d'accepter pour eux l'injurieux pardon du vainqueur. L'homme est de sa nature si près a se haïr, à se tuer, qu'il suffit de lui mettre une épée à la main de le conduire devant son frère et de lui crier : *Tue !* pour qu'il frappe ou pour qu'il meure.

Douze gladiateurs sont tombés, et le combat ne dure que depuis quelques instants. On n'a pas eu à demander grâce pour eux, car les poignards des Thraces ont d'un seul coup éventré huit Samnites et les épées des Samnites ont d'un seul coup traversé la poitrine de quatre gladiateurs Thraces. Les autres sont blessés pour la plupart, quelques-uns désarmés. Les casques faussés, arrachés, sont tombés sur le sol et par l'ouverture de leur visière béante, se remplissent de sable.

Cependant la partie n'est plus égale entre les Thraces et les Samnites. On réclame, on proteste. Mais les *lanistæ* ont de l'expérience ; ils ont prévu un semblable incident. Les Samnites reçoivent un renfort de quatre combattants ; ce sont des *supposititii*, toujours gardés en réserve ; ils viennent combler les vides et rendre au combat une ardeur nouvelle.

Le second choc est encore plus terrible. Ces hommes restent silencieux jusque dans leur fureur. Ce sont des acteurs pénétrés de leur rôle et préoccupés du public qui les regarde, plus encore que des combattants. Leur colère a des règles apprises et que pas un seul ne voudrait transgresser. Si quelque blessure plus grave les épuise et les jette sur le sol, d'un mouvement bien compris ils s'accoudent et fléchissent sans que jamais quelque spasme dérange l'harmonieux équilibre des gestes et du corps. Jamais de cri, jamais de râle, les dents déchireraient plutôt : la lèvre que de laisser échapper une plainte importune ; et l'on pourrait croire que le dernier soupir même est noté comme une douce mélodie.

Cependant si ingénieusement disposés que soient leurs armes défensives, si habile que soit le bras gauche à manœuvrer le bouclier et à ménager à la poitrine cette protection mobile, plusieurs gladiateurs sont encore tombés, quelques-uns pour ne plus se relever. C'en est assez pour ceux-ci. Les *lanistæ* et leurs élèves ont bien fait les choses. César est satisfait, le peuple est content. Les portes sont rouvertes, et les survivants se retirent.

Les plus braves, les plus forts, les plus heureux recevront des récompensés : des couronnes, des palmes, des guirlandes de laurier enrubannées, et, ce qui vaut mieux, des gratifications en belles espèces sonnantes ; argent bien gagné et qui profitera aux taverniers de Rome.

Mais ceux-là qui sont restés gisants sur le sable, que vont-ils devenir ? C'est prévu. A peine leurs vainqueurs ont-ils quitté l'arène, sans qu'un seul ait détourné la tête, car la défaite c'est l'oubli, qu'une porte basse, ménagée dans le podium, écarte les dalles qui lui servent de battants. Fermée elle est presque invisible. On en voit sortir des hommes rapides, muets ; ils traînent des cordes armées de crocs de fer. Les cadavres sont saisis, enlevés, et la porte se referme, implacable et sinistre comme la porte d'un tombeau. La porte *libitinensis* pourrait donner sur l'Achéron, elle ne rend jamais sa proie.

Qu'est-ce donc cependant qui se passe là derrière ? Les morts et ceux-là qui ne sauraient survivre soit amenés et jetés sur les dalles. La lumière incertaine d'un étroit soupirail seule glisse en ces profondeurs ; le soleil refuse d'en pénétrer le mystère. C'est le *spoliarium*. Les morts sont dépouillés de leurs armes, il faut bien que les *lanistæ* retrouvent un matériel coûteux et qui peut encore servir. Les mourants sont achevés ; s'ils guérissaient, ils ne pourraient plus reparaître dans l'arène. Pourquoi s'embarrasser de vétérans inutiles ? Le gladiateur qui n'aurait plus la force de tuer, n'est plus bon qu'à mourir. Au reste, c'est pitié peut-être ; et sans le coup de grâce qui dénoue la tragédie, le *spoliarium* verrait des agonies hideuses, car le mourant n'a plus là autour de lui de regards qui le guettent, de bouches qui le sifflent, de mains qui l'applaudissent ; et la nature maîtrisée, reprenant, enfin tous ses droits, pleurerait toutes Ses lamies, hurlerait toutes ses malédictions, crierait toutes ses angoisses et toutes ses douleurs.

Pauvres gens qui expirent ainsi sans un ami, sans un parent, sans même un chien qui les prenne en pitié et qui lèche leurs blessures ! Ils n'auront pas de bûcher magnifique, pas même une prière, pas même un souvenir. *Il dansa deux jours, et il plut !* dit une inscription antique parlant d'un danseur mort à douze ans. Ceux-ci ont combattu, ont plu peut-être, puis ils sont morts, puis c'est tout, la louve romaine les a dévorés.

Hélas ! voilà ce que montre ou plutôt ce que dérobe dans son ombre ce que l'on pourrait appeler les coulisses de l'amphithéâtre.

Cependant de jeunes esclaves ont parcouru l'arène, tenant des corbeilles pleines de sable, et, partout, d'une main légère, ils out poudré les flaques de sang ; il serait trop long d'attendre que l'arène l'ait bu jusqu'à la dernière goutte.

Les deux gladiateurs qui font maintenant leur entrée, sont salués d'applaudissements. Bien qu'ils soient casqués et la visière close, on les connaît, et leur apparition était impatiemment attendue.

Pourquoi donc, dit Nicias à Faustus, *ces applaudissements ?*

— *Il faut bien arriver d'Athènes et des parages les plus lointains pour ignorer ainsi les gloires de l'arène.* Bebrix et Nobilior *que tu vois, ne combattent jamais qu'à cheval. Tu m'avoueras qu'ils montent comme les meilleurs cavaliers des panathénées.*

En effet, Bébrix et Nobilior s'en vont chevauchant dans l'arène avec une aisance si élégante, déchaînant, modérant l'ardeur de leur monture, que les applaudissements reprennent plus nourris.

Hélas, Romains ! Romains ! murmure encore Nicias, *ne sauriez-vous borner vos plaisirs à la beauté ! Qu'est-il de plus beau que la beauté ?* Et, ajoutant une réflexion qui révèle un disciple d'Épicure et de Lucrèce : *la beauté est divine et de tous les dieux c'est encore le plus probable.*

— *Bébrix*, poursuit Faustus, *a remporté douze victoires, Nobilior onze. On dit que ce sont deux grands amis, des inséparables.*

— *Comme nous, et cependant ils vont s'entr'égorger.*

— *Cela n'empêche pas les sentiments du cœur.*

— *Je dois donc me féliciter, mon cher Faustus, que tu ne sois pas gladiateur, ton amitié me serait redoutable.*

Bébrix et Nobilior portent les armes défensives des gladiateurs Samnites. Mais ils y ont ajouté un petit manteau de pourpre qui librement flotte ; c'est une parure qui plaît à leur coquetterie vaniteuse. A cheval il est malaisé de s'aborder de près ; aussi ces deux champions ont-ils remplacé l'épée par la lance.

Les voilà qui se défient, les voilà qui se poursuivent. Bébrix a l'avance, Nobilior le rejoint et le presse. Les coups portés sont aussitôt parés ; c'est une voltige d'une adresse merveilleuse ; et longtemps le combat reste incertain. Les chevaux eux-mêmes sont grisés de dépit et bientôt de fureur. Ils se mordent. Chevaux et cavaliers passent tourbillonnant, et le sable soulevé aveugle à demi les spectateurs anxieusement penchés sur la balustrade qui termine le podium. La lutte est si violente, les coups, les ripostes ; les parades si rapidement échangés ; que l'œil le plus attentif ne voit qu'une mêlée confuse, les éclairs du métal, le flamboiement des casques de bronze. Mais tout à coup, un cheval s'abat. C'est celui de Bébrix. La lance de Nobilior lui est entrée dans le flanc jusqu'à la hampe. La bête se débat, se roule pantelante, elle ne fait qu'élargir sa large blessure, et les entrailles s'échappent, hideuses et saignantes.

Bébrix est tombé auprès de son cheval, il veut se relever, trop tard. Nobilior a mis pied à terre, il a repris sa lance et le voilà debout un pied sur le cou de Bébrix, la tête haute et demandant du regard à la foule ce qu'il doit faire : épargner le vaincu ou le tuer. Bébrix, désarmé, tend la main et son geste supplie. Les vestales, la foule, César sont d'humeur débonnaire. Toutes les mains se lèvent. C'est la grâce. Ce pauvre Bébrix ! la chute de son cheval seule a failli le perdre. Il faut bien avoir égard à cette malchance. Allons ! qu'il se retire sans plus de dommage ! Les esclaves servants de l'arène n'auront pour cette fois qu'un cheval à traîner au *spoliarium*. La bête, étendue sur le côté, lance des ruades affreuses ; elle n'a pas appris les belles manières ; et les crocs de fer l'ont saisie et l'emportent qu'on la voit se débattre encore dans d'horribles soubresauts. Les entrailles traînent à sa suite et marquent le sable d'une longue souillure.

Deux troupeaux succèdent aux *equites* ; ce sont des bêtes étranges et que les Romains ne connaissaient pas : des girafes, des autruches. Elles sont venues de bien loin, du fond de l'Afrique, assure-t-on, du pays des Pygmées, peut-être de la mystérieuse Atlantide. Hébétées d'une longue traversée, d'un voyage sans fin, plus encore de leur captivité, elles se reprennent à la vie. Les voilà, non plus sous les voûtes ombreuses et humides des *carceres*, non plus dans les cages étroites des belluaires, mais au grand jour, en pleine lumière. L'espace est vaste, partout un sable fin, c'est la vie, c'est le salut, c'est presque la liberté. Déjà les girafes gauchement, trottent et se groupent en famille ; leur long cou se penche

; les plus grandes lèchent les plus petites : on se retrouve, on se redonnait, il semble que l'on se félicite. Sans doute dans ce désert on trouvera quelques oasis et l'on pourra brouter les hauts panaches des palmiers. Les autruches courent, joyeuses, cheminent, piétinent, repartent. Elles ouvrent leurs petites ailes ainsi que des voiles, ou bien se couchent sur le sol et enfoncent leur cou chauve dans ce cher sable qui les poudre et les caresse. Dans le sable elles sont nées, et, dans le sable elles rêvent déjà d'enfouir l'espérance et la promesse d'une nouvelle famille.

C'est là une sorte de gibier de basse-cour, mais de proportions inusitées. La foule en rit. L'amphithéâtre enseigne aux Romains un peu d'histoire naturelle ; c'est la seule école ou ils peuvent consentir à l'étudier. S'il n'avait péri sous les cendres du Vésuve, Pline serait venu curieusement recueillir des notes.

Autruches et girafes ne prennent pas longtemps leurs libres ébats. Ce n'est point payer trop cher de la vie l'honneur d'une présentation au peuple-roi. Toute une bande d'archers, les *venatores*, à leur tour, débouchent dans l'arène, et la chasse commence. Déroute lamentable. Victoire sans combat. Les oiseaux affolés cherchent vainement quelque issue ; il en est qui s'enlèvent jusqu'au-dessus du podium ; et c'est une panique burlesque qui vide les premiers gradins ; mais l'essor d'une autruche n'est pas celui d'un aigle. Les fugitives retombent dans l'arène, percées de flèches, pauvre volaille sans défense, une à une elles s'abattent, et leurs vainqueurs dédaigneux les repoussent du pied. Les girafes n'ont pas opposé plus de résistance. Leur fuite n'a servi qu'à précipiter leurs gambades grotesques. Le cou traversé de javelots et de flèches, elles tombent ; leurs yeux grands et doux pleurent longtemps avant de se fermer.

Les animaux qui maintenant pénètrent dans l'arène sont plus redoutables ; la nature les a puissamment armés ; ils ont déjà fait le rude apprentissage de la guerre. Ce sont deux éléphants ; l'un vient d'Afrique et sur sa croupe il a porté quelque dernier descendant des princes numides. L'autre vient des lointains royaumes de l'Asie. Il a bataillé aux rives de l'Indus et majestueusement promené sur son dos des rois, des prêtres et des dieux. Ils n'ont personne maintenant qui leur commande. Mais tous les deux sont forts, tous les deux sont fiers ; ils s'égalent, c'en est assez pour qu'ils se haïssent et se détient. Ne sont-ils pas les élèves des hommes et leurs serviteurs ?

A peine se sont-ils aperçus, que rejetant la trompe en l'air, ils lancent un cri strident comme un appel de bataille. Ils fondent l'un sur l'autre et la rencontre de ces deux masses énormes fait songer au choc de deux rochers écroulés d'une montagne. Les hommes, plus méchants que la nature, ont armé de pointes de fer les défenses d'ivoire, les voulant plus redoutables et plus sûrement meurtrières.

Pas de tactique, pas de feinte ; une rage aveugle précipite les deux bêtes l'une sur l'autre. Les trompes sont aux prises, enlacées, nouées nomme des serpents. Le premier qui frappe est vainqueur aussitôt et d'un seul coup ; car ses défenses ont pénétré toutes grandes au ventre du vaincu. Il triomphe ; une fois encore sa trompe sonne une éclatante fanfare ; fièrement, bruyamment il se fait lui-même le héraut de sa victoire.

Mais n'est-il plus rien dans cette vaste arène qu'il puisse encore tuer ? — Si vraiment, on vient d'y pousser un homme, un pauvre hère sans armes, chancelant, pâlissant, stupide.

Qui donc vient là ? demande Nicias.

— *Un condamné, répond Faustus, et que certes personne ne voudra plaindre. Il fut longtemps la terreur de Rome et des plus honorables familles. C'est Rufus le délateur. Il s'était scandaleusement enrichi des dépouilles de ses victimes. Némésis n'a que trop tardé à le frapper. Tu ne vas pas défendre celui-là, j'imagine. Son supplice n'est que la juste expiation d'une existence de crimes et de lâchetés.*

— *Encore ne faudrait-il pas en faire un spectacle ou un amusement.*

Rufus cependant se sent perdu. Il est bien vivant, sans aucune blessure, et c'est déjà l'agonie. Une ville, un peuple tout entier est là qui le regarde : il en est entouré, oppressé, suffoqué. Nul refuge. Pas de pitié. Les meilleurs mêmes ne feront que détourner la tête. Et Rufus est seul dans l'immensité de l'arène, seul avec le souvenir de ses infamies, sent avec sa conscience bourrelée, seul avec une bête hideuse qui le guette et va l'assaillir, seul avec la peur, seul avec le remords. Mourir dans les rangs d'une armée, au milieu des clameurs guerrières, mourir dans l'arène mais au milieu de ses compagnons, de ses rivaux, de ses amis, un tel supplice peut encore se concevoir. Les enfers réunissent et confondent les criminels ; les souffrances s'atténuent, les douleurs adoucies se consolent en s'écoutant gémir. Rufus n'entend rien, ne voit rien, ne sent rien qui ne soit sa condamnation, sa torture, sa mort.

Le bourreau avance, formidable. Rufus veut fuir ; les forces le trahissent ; il crie : Pitié ! L'amphithéâtre est-il sans écho ? Non vraiment, on a ri. L'éléphant approche, il est là : Rufus s'agenouille, se prosterne. Les hommes sont implacables, la bête sera plus clémente. Il ne lui a rien fait à elle. Elle peut l'épargner. Rufus se traîne sur le sable ; ses dents claquent, il tremble de tout son corps, puis il reste immobile, déjà mort d'épouvante. L'éléphant lève un de ses gros pieds et lourdement le lui pose sur la tête. Il appuie, et comme ferait une noisette sous un caillou dont s'arme la main d'un enfant, la tête de Rufus éclate et s'écrase.

Sang vil ! dit Faustus.

— *Hélas !* dit Nicias, citant un vers de Térence : *je suis homme et rien de ce qui est l'homme ne m'est étranger.*

L'exécuteur à son tour sera exécuté. Les archers reviennent et le criblent de leurs traits. Le but n'est pas difficile à toucher ; mais dans le cuir épais, mouvante armure qui enveloppe le corps tout entier, c'est à peine si le fer pénètre et parvient à se fier. Ces blessures ne sont que des piqûres ; autant faudrait-il enfoncer des épingles aux puissantes épaules d'un gladiateur. La bête furieuse s'exaspère jusqu'à la folie ; nais elle est de taille à braver dés assauts plus terribles. La bête se défend par sa masse ; ainsi que ferait une citadelle. Elle voudrait faire mieux courir sus à ses ennemis, les étreindre, les broyer. Mais ils sont des habitués de l'arène ; la peur, le danger ne les ont point paralysés, bien au contraire. Leur agilité, mieux encore que leur vitesse, défie la maladroite lourdeur de la victime. S'ils fuient, c'est comme le Parthe, en décochant une flèche qui jamais ne manque son but.

Il faut en finir cependant. Un archer mieux avisé a pris le *pilum* d'un légionnaire ; il le lance comme on ferait d'un javelot ; et le fer tout entier pénètre dans la tempe. C'est le coup mortel. L'éléphant jette une dernière fois un hurlement à faire trembler les jungles de l'Inde ; il tourne sur lui-même : ses pieds massifs comme des colonnes se dérobent ; il croule.

Cette fois les esclaves, porteurs de cordes et de crocs, ont fort à faire. Leur attelage épuisé déserte une tâche qui dépasse les forces humaines.

La foule raille, bientôt siffle. Les patiences accumulées des hommes font toujours de l'impatience. Enfin on s'avise d'un expédient. Hier encore on travaillait à l'amphithéâtre. On amène deux chariots, provisoirement remisés de la veille sous quelque galerie. Ils ont porté les lourds blocs de travertin, peut-être suffiront-ils à porter des éléphants. Seize hommes munis de cordes, armés de crics, tirent, poussent, suant et geignant. Les deux bêtes sont hissées sur les chariots. Ainsi couchées, gisantes, piquées de dards et de flèches comme d'invraisemblables hérissons, elles n'ont plus de forme qui soit reconnaissable. C'est gros, c'est lourd, c'est laid, cela saigne. Voilà tout.

Les gladiateurs ! Les gladiateurs ! crie la foule.

— *Calendius ! Calendius !* appellent quelques voix plus aiguës.

— *Quel est donc ce Calendius que l'on réclame ?* demande Nicias.

— *Un célèbre rétiaire et qui n'en est plus à compter ses victoires.*

— *Pourquoi donc ne pas lui décerner, comme aux Scipions, les honneurs du triomphe avec sacrifice solennel, hécatombe et défilé magnifique sur la voie Sacrée ?*

— *Ce serait justice.*

— *En effet Rome ne connaîtra plus bientôt d'autres victoires et l'arène d'un amphithéâtre est tout ce qu'elle rêve de conquérir. C'est un Romain, ce Calendius ?*

— *Nul ne le sait, pas même lui, j'imagine. Mais que nous importe ! Il a fait ses classes à Capoue.*

— *Capoue excelle*, paraît-il, *dans l'élevage des gladiateurs.*

— *De là nous est venu le premier velarium.*

— *J'apprécie l'invention.*

Trompettes sonnantes, *rétiaires* et *mirmillons* font leur entrée. Ils sont douze ; un seul *lanista* les accompagne. Les rétiaires, au nombre de six, n'ont pas d'armes défensives. Ils ne sont vêtus que d'un caleçon de bure ; et leur corps souple et robuste apparaît presque nu. Sur l'épaule gauche ils ont jeté un filet aux mailles étroites et solides ; ils portent de la main droite un trident de fer. Est-ce donc qu'ils partent pour la pêche ? En effet, mais le sable de l'arène remplace le sable de la plage, et la proie qu'ils espèrent, qu'ils promettent à la morsure de leur trident, c'est le mirmillon. Le mirmillon n'a du poisson dont il porte le nom que la figurine ciselée au bronze de son casque. Comme un gladiateur thrace ; il est armé d'une jambière, d'un brassard fait de lames de fer emboîtées et mobiles, d'un gantelet de fer qui protège la main, d'une épée courte et large, enfin d'un bouclier oblong.

Le dernier des rétiaires qui paraît, c'est Calendius. Calendius le beau, le grand, l'agile, Calendius l'éternel vainqueur ! Il entre, il marche, il avance. Ce ne sont plus des applaudissements, mais des cris de délire, des acclamations à rendre César jaloux. Saluer, applaudir le maître, c'est un devoir plus encore qu'un plaisir, et dans cette joie il se mêle un peu de crainte, quelque arrière pensée, la tiédeur aisément monotone des démonstrations officielles. Mais un gladiateur ! c'est un fils chéri, un ami, un amant, une maîtresse ! Il en est dans la foule qui

pleurent de joie et d'attendrissement. Le *lanista*, très fier de son pensionnaire, serre la main que Calendius daigne lui abandonner. Une poignée de main de Calendius, quel honneur à faire envie au peuple romain tout entier !

Calendius étale un torse bosselé, vallonné de muscles d'hercule. Les épaules sont larges à porter le globe du monde, les bras gros comme des cuisses, les cuisses rugueuses, puissamment charpentées comme des membres d'éléphant. Les poings d'un seul coup assommeraient un taureau. Les attaches de la cheville et du poignet sont fines cependant. La tête est petite et hors de proportion avec la force du cou. La chevelure, ramenée en arrière, forme un chignon rude et crépu. Le visage est imberbe ; il a dit recevoir quelquefois les témoignages d'une camaraderie un peu brutale, car les orbites sont couturés, les joues défoncées, le nez rejeté hors de son axe. Un sourire sot est immobilisé sur les lèvres. S'il peut germer une idée derrière ce front étroit et bas, c'est une idée de profonde béatitude. Calendius est un heureux ; il est content des hommes, des dieux ; il est surtout content de Calendius.

Rétiaires et mirmillons défilent devant la tribune impériale et saluent. Puis le *lanista* reste à l'écart, et le combat est bientôt engagé.

La même tactique répète les mêmes épisodes, les mêmes incidents. Le rétiaire cherche à envelopper aux plis de son filet son adversaire, qui cherche à l'éviter. Le coup est-il manqué ; aussitôt le rétiaire prend la fuite, et sans trop de peine le plus souvent, il échappe ; car il n'a plus d'autre arme que son trident, et les jambes nues dévorent l'espace mieux que ne sauraient le faire les jambes cuirassées de bronze du mirmillon. Mais il faut que le rétiaire ramasse le filet qu'il a laissé tomber, et pour cela il faut s'arrêter, ne fût-ce que l'espace d'un éclair. Le danger est là ; car le mirmillon n'est pas vainement appelé quelquefois *secutor*, et armé comme il l'est, il l'emporterait sans peine. Qu'il rejoigne seulement son ennemi, et c'est le salut, c'est la victoire.

Toutefois, au bout de quelques instants, mirmillons pris au filet et frappés à coups de trident comme l'on ferait d'un espadon ou d'un requin, rétiaires surpris dans leur fuite et jetés sur l'arène, plus de la moitié sont mis hors de combat. Calendius fait merveille ; il a une manière de lancer le filet, de le refermer, de le serrer qui paralyse aussitôt les mouvements du mirmillon. Les connaisseurs ne se lassent pas d'admirer cette adresse infaillible. A chaque victoire nouvelle, ce sont des cris d'extase, des acclamations sans fin, des trépignements insensés. On n'applaudit plus seulement des mains, mais des pieds, de tout le corps ; ceux-là qui ont quelque bâton, quelque baguette, frappent les pierres des gradins. Ce n'est pas un public humain qu'il faudrait pour fêter dignement le héros, mais la mer, l'océan grondant, déchaîné, battant le rivage. Quelques-uns n'y tiennent plus, ils se lèvent, ils montent sur leur siège, ils piétinent les genoux des voisins et s'ils n'étaient repoussés de quelques rebuffades un peu rudes, ils leur monteraient sur les épaules. Les femmes, groupées aux galeries du dernier étage, éclatent, pleurent, poussent des cris aigus qui percent le tumulte effroyable, comme les éclairs percent un ciel chargé de nuées et d'orages. Quand il fallut sauver le Capitole, les oies ne menaient pas si furieux tapage.

Cependant de tous les gladiateurs, morts, blessés ou bien épuisés de fatigue, la plupart ont déserté la lutte, Calendius l'a toujours emporté. Il grandit, il triomphe c'est le roi de l'arène, c'est le dieu de l'amphithéâtre. Il pourrait se retirer. N'est-ce pas assez de gloire pour un jour ? Mais la gloire est un vin capiteux et qui trouble les plus pauvres cervelles.

Un mirmillon est encore là, debout, immobile. Il a combattu sans ardeur et connue à regret, se défendant assez pour sauver sa vie, mais rien de plus, et toujours négligeant la riposte, dédaignant la poursuite et le soin d'une misérable vengeance. C'est un débutant ; personne pas même le *lanista*, ne semble le connaître.

Qui donc est encore vivant, sans blessure, sans lassitude apparente, lorsque Calendius n'a trouvé personne qui lui puisse résister ? N'est-ce pas diminuer sa victoire ? Calendius le pense. Il approche. Le mirmillon se dérobe et fuit. Il est d'une agilité singulière, bien que pesamment armé, et tout ce métal n'alourdit pas plus son corps que ne ferait une écharpe flottante. Calendius s'acharne, ruais vainement pour la première fois. Cependant le mirmillon refuse le combat, c'est de toute évidence. Quelle indignité ! C'est manquer au premier devoir d'un gladiateur. C'est faire injure au peuple ! Un acteur lui doit de toujours et quand même jouer et débiter son rôle. Le *lanista* a senti sa responsabilité engagée ; il court au fuyard et le frappe honteusement de sa badine, comme l'on ferait d'un chien indocile. Le mirmillon s'arrête. N'aurait-il donc pas l'habitude des coups ? La réplique est soudaine. Un coup de poing brise les dents et à demi la mâchoire du *lanista*. Il est bon de savoir causer. On rit : c'est très plaisant en effet, de voir ce vieil homme qui s'en va, piteux et la main sur la joue, comme affligé d'une fluxion.

Cependant cette petite conversation a interrompu la fuite du mirmillon. Calendius accourt, il crie : *Lâche !* Cela suffit ; le mirmillon ne cherche plus à fuir. Bien au contraire, il fait face à son ennemi ; ce seul mot de lâche a cloué ses pieds au sable de l'arène. Va-t-il donc, lui aussi, périr comme tant d'autres ? Ce n'est qu'un instant rapide, mais l'attente est anxieuse, le silence haletant s'est fait effrayant, implacable.

Le filet mortel part, s'ouvre, s'abat. Un bond léger, subit, capricieux ainsi que le bond d'une chèvre, rejette sur le côté le mirmillon ; le filet vide est tombé sur le sable. Calendius en rugit de rage. A son tour il veut fuir ; mais d'un seul coup de pointe qui lui déchire la poitrine, il est jeté bas. Cette fois encore le mirmillon est prompt à la réplique.

Cela se passe au-dessous de la tribune des vestales ; les blanches vierges, gardiennes du feu sacré, ne perdent pas un seul détail de la lutte, et sur leurs mains enfiévrées qui se cramponnent au marbre du podium, elles sentent l'haleine de flamme échappée aux lèvres des gladiateurs. C'est à elles maintenant de décider du sort de Calendius ; car c'en est fait : il est vaincu. Hoc habet : *il en tient !* Ce cri, répété d'écho en écho, a traversé tout l'amphithéâtre. La blessure cependant n'est pas mortelle, et si le pied du mirmillon ne l'immobilisait sous une étreinte écrasante, Calendius se relèverait peut-être et recommencerait la hutte. Mais pourquoi se laisser ainsi vaincre ? Et par un débutant, un écolier ! Le maladroit ! Les succès l'ont gâté. Il devient insupportable avec ses airs de taureau cherchant Europe. Il se néglige, il engraisse ; et puis pas de variété dans son jeu. Toujours les mêmes feintes, toujours la même attaque ! Toujours les mêmes effets ! C'est ennuyeux à la fin ! Trop vanté ce Calendius ! très surfait ! on en trouvera cent pour un de ces Calendius !

Le favori de tout à l'heure a perdu son crédit. Il vit cependant ; il tend vers les vestales sa grosse main noueuse comme la racine d'un chêne séculaire. Il demande grâce. Les avis sont partagés : des six vestales trois lèvent la main et commandent la clémence, trois ferment la main et renversent le pouce, *police*

reverso. Que faire ? Que décider ? Patiemment le vainqueur attend ; et maintenant tous les regards sont fixés sur la tribune des vestales ; le drame y doit trouver son dénouement. Une belle jeune fille est là ; elle n'a pas fait un mouvement. Honneur suprême, caprice de la fortune ! il lui appartient de départager les votes et de fixer la majorité. Ses gentils petits doigts peuvent sauver on tuer un homme ; le destin va leur obéir : jeu terrible et qui cependant ne les agite d'aucun frémissement. Il faut prononcer. La main se lève un peu, s'abaisse, et le pouce, tout mignon, se montre renversé.

Elle est atroce, ta Lælia ! s'écrie Nicias.

— *Elle est Romaine*, réplique Faustus. *Comme elle a bonne grâce à tout ce qu'elle fait ! Quelle jolie main !*

Cependant, à cet instant suprême, Calendius oublie les enseignements qu'il reçut autrefois ; il s'abat gauchement, il meurt sans grâce ; on siffle son dernier soupir.

Mais quel est-il ce mirmillon sans pareil ? D'où vient-il ? Son nom ? Les plus vieux connaisseurs, vainement interrogés, restent bouche close.

Gloire au vainqueur de Calendius ! Mais que du moins il montre son visage !

Le mirmillon entend cette prière ; il veut bien y condescendre. Il détache son casque. Un visage apparaît jeune, fier, beau d'une héroïque beauté. Ce n'est pas là un gladiateur, mais plutôt un soldat. Les éclairs de son regard le disent. La bouche s'ombrage d'une longue moustache tombante ; les cheveux blonds, presque roux, échappés à la prison du métal, roulent et s'épandent jusque sur les épaules. Plus d'une dame romaine en serait jalouse.

C'est un Gaulois ! C'est un Gaulois ! s'écrie-t-on aussitôt dans la foule.

— *Quelque vaincu de la dernière rébellion*, ajoute Faustus ; *peut-être un ami de Sabinus, un cousin d'Éponine.*

— *Le bel homme !* dit Nicias ; *qu'il aille donc, c'est plus digne de lui, briguer la victoire aux jeux Olympiques ! On l'applaudira rien que sur sa bonne mine.*

Lælia a tué ; mais par caprice, distraction, fantaisie. Sa pensée n'est plus dans l'arène. Elle a échangé quelques mots avec la grande vestale, et la voila qui cherche Faustus d'un regard enhardi. Elle a détaché des guirlandes qui festonnent la tribune mie brindille fleurie ; elle la jette, mais là fleur manque son but et tombe dans l'arène.

Victoire ! murmure Faustus à Nicias, étouffant a grand'peine un cri de triomphe et de joie. *La tante a prononcé ; c'est la réponse.*

Et disant cela, avant que Nicias ait pu le retenir ; il enjambe le podium et tout d'un élan saute dans l'arène. Il ramasse la fleur. Remonter n'est pas aussi facile. Par bonheur le Gaulois obligeamment lui prête son épaule.

Merci, Gaulois, dit Faustus. *Tu mérites le Capitole.*

Il a regagné sa place.

Regarde les jolies fleurs, reprend Faustus, s'adressant à Nicias. *C'est un petit rameau de jasmin blanc, immaculé, frais, doucement parfumé, tolite grâce et toute beauté comme celle qui nie l'envoie !*

— *Une fleur est tachée de rouge.*

— *C'est du sang de Calendius.*

— *Pour un bouquet de fiançailles je n'aime pas cela.*

— *Heureux présage, au contraire ; elle est à moi jusqu'à la mort !* Et Faustus embrasse les chères fleurs sans prendre garde à la souillure.

Rome a bruyamment fêté le Gaulois ; le Gaulois quitte l'arène.

Qu'est-ce donc que ce troupeau d'hommes qu'on y pousse maintenant ? Ils sont sans armes, ils refusent, d'avancer. Les fouets les cinglent, ce n'est pas assez, les lances, les glaives des prétoriens les blessent, les déchirent. Cette foule resterait immobile si les derniers, inconsciemment, ne pressaient les premiers. Enfin une grille de fer retombe derrière eux ; la retraite leur est fermée, tout espoir de fuite désormais interdit. Ils sont bien là deux ou trois cents ; les traits tirés, le visage hâve, la tête basse. Quelques-uns chancellent et boitent, comme gênés d'anciennes blessures. Il en est qui sont vieux, et leur barbe taillée en pointe est déjà toute blanche ; d'autres bien jeunes, presque des enfants. Ils sont vêtus de haillons poudreux et sordides, débris lamentables de costumes militaires, vieilles toges effritées, manteaux tout à jour que jette aux prisonniers la pitié dédaigneuse de leurs geôliers.

Les Juifs ! les Juifs ! s'est exclamée la foule.

— *Ce sont là les vaincus de Titus ?* interroge Nicias

— *Sans doute ; et voilà leur dernière bataille.*

— *Ainsi finit la guerre !*

— *Leurs bras ont servi à construire l'amphithéâtre n'est-il pas juste qu'il soient de la fête ?*

— *A mort ! à mort ! Les Juifs !*

La grande entrée qui débouche dans l'arène et répond à celle que les condamnés viennent de franchir, tout à coup résonne de grognements, de cris horribles, de longs rugissements. Est-ce donc une porte des enfers ? On pourrait le croire et le dire. Derrière les barreaux d'une herse encore baissée, lions, tigres, ours pesants, panthères agiles, hyènes chercheuses de cadavres, confusément, s'agitent, hurlant, bâillant, ébranlant sous leurs griffes le fer qui les emprisonne. L'ombre les enveloppe, à l'horreur de ce que l'on voit s'ajoute l'horreur des perspectives incertaines, l'épouvante de l'inconnu. Quelquefois les bêtes reculent, s'accroupissent toutes prêtes à bondir d'un élan plus terrible, et l'on n'aperçoit dans les ténèbres que les lueurs mouvantes de leurs prunelles jaunes.

A mort ! Les Juifs ! à mort !

Une accalmie se fait, un silence menaçant.

Grâce ! crie une voix ; *grâce ! si vous êtes des hommes.*

On se retourne, on s'étonne. Qui donc a jeté ce cri inattendu ? Un homme est debout, monté sur les gradins. *Grâce !* Il ne sait que répéter ce mot.

C'est un Juif ! dit-on. — *Non ! Non !* — *Qu'est-ce donc ?* — *Les Juifs ne sont pas coutumiers de la clémence et du pardon.* — *Un massacre n'est pas pour les surprendre.* — *Et quel Juif aurait voulu assister au supplice de ses frères ?*

— *Ce n'est pas un Juif, c'est un chrétien !*

— *Un chrétien ?* dit Nicias surpris.

— *Oui*, dit Faustus, *un de ces vils sectaires qui font profession de haïr le genre humain. Ils viennent de l'Orient, de Palestine, je crois, comme ces Juifs. Tourbe de petites gens qui grouillent confusément aux dernières sentines de Rome. Aucune idée, aucune doctrine ; que des rêves d'enfant ! aucun avenir !*

— *Les enfants deviennent des hommes.*

Mais l'importun trouble-fête ne cesse pas ses protestations, ses appels insensés. On le sait maintenant, on le dit, on le répète. C'est un chrétien !

Quelle est cette insolence de vouloir faire la leçon au peuple, à César, à Rome ? On oublie l'arène et les malheureux qui l'encombrent.

Ces colères, ces haines, ces fureurs qui tout à l'heure s'éparpillaient sur une foule, réunies, maintenant rapprochées, confondues, centuplées, ne visent, n'accablent, n'écrasent qu'un seul homme. Il reste calme, pâle mais résigné, insoucieux des clameurs qui l'assaillent.

A mort ! le chrétien ! A mort ! à mort ! Le chrétien aux bêtes ! Aux lions ! à mort !

Ce n'est plus assez des injures et des cris. Les mains par centaines, par milliers ont saisi ce fou qui a demandé grâce. On l'enlève. Quelques instants il disparaît terrassé, piétiné ; puis rejeté de gradins en gradins, comme, une pierre qu'un torrent déchaîné emporte, le voilà qui roule des hauteurs dernières de l'amphithéâtre, et tombe sur le podium. Ses vêtements sont en lambeaux ; il est sans forcé et sans mouvement ; au reste il n'a pas fait un geste ni dit un seul mot pour se défendre. Ce n'est pas sa grâce qu'il a demandée. Encore une poussée, il est dans l'arène, et le massacre comptera une victime de plus.

César a tout vu ; César est debout, César a fait signe à ses licteurs. Ils partent, ils accourent, enjambant escaliers et gradins. Devant les faisceaux, emblèmes de la toute-puissance, la foule s'écarte, les plus furieux ont lâché prise. Le chrétien est sauvé ; on l'emporte loin de cette arène qui déjà s'ouvrait béante devant lui ainsi qu'une tombe.

Allons, reprend Faustus, *si la vie est un bien comme Lælia me permet de le croire, Titus a fait un heureux. Il ne dira pas ce soir qu'il a perdu sa journée.*

— *Vois donc comme il est ému ! On dirait qu'il pleure.*

— *Un César qui pleure ! Rome n'a jamais vu cela. Il est trop bon*, continue Faustus levant les épaules de mépris, *il ne vivra pas*.

Cependant on doit de la déférence à toutes les majestés ; c'est trop faire attendre les fauves. Le festin est servi. Place au festin ! La herse est levée. Les bêtes bondissent dans l'arène.

On les compterait par centaines, dit Nicias, *de ce train-là le monde sera bientôt dépeuplé de ses fauves.*

— *Les Césars nous resteront. Les Titus n'ont pas de lignée.*

Mais Nicias, qui jusqu'alors a surmonté non sans peine son horreur et ses dégoûts, sent les nausées lui soulever le cœur et lui monter aux lèvres. Passe encore pour la bataille ! mais le massacre, l'égorgement lâche, c'en est assez, c'en est trop.
Je pars, dit-il à Faustus.

— *Soit, partons ! César a déjà quitté l'amphithéâtre. Les vestales se lèvent, Lælia nous quitte, et mon âme s'en irait avec elle.*

Les deux amis ont déserté l'arène. Les voilà étendus dans la litière qui docilement les attendait. Nicias est, troublé, inquiet. Lui si causeur, il ne sait plus que dire ; lui si joyeux, il semble accablé de tristesse. Ce cri de grâce subitement jeté dans l'amphithéâtre, il croit toujours l'entendre, non pas de ses oreilles, mais de son âme et de son cœur. Ce cri, la haine, la mort lui ont seules répondu. Il venait du ciel ; du moins un instant Nicias l'a pensé ; n'aura-t-il jamais d'écho sur la terre ?

L'heure avance, la nuit est prochaine. Lentement la litière suit la voie Sacrée, cette voie fameuse sillonnée des ornières que tant de siècles. de gloire et de triomphe ont creusées, cette voie qui mène du Forum à l'amphithéâtre, de la Rome des consuls à la Rome des empereurs :

Hyménée ! Hyménée ! chante gaiement Faustus.

Cependant des clameurs confuses leur parviennent encore. Est-ce la foule qui hurle, est-ce la bête qui rugit ?

L'amphithéâtre immense trône et barre l'horizon. Derrière sa masse, le soleil a disparu, l'azur s'embrase, le ciel est en fête, le ciel est tout rouge.

LE CIRQUE

Lorsque, sous les murs longtemps imprenables d'Ilion, les Grecs avaient le loisir de quelque trêve, ils improvisaient des jeux, et leur goût pour la lutte, pour la bataille était si impérieux, que ces jeux devenaient aussitôt une image, une réduction de la guerre à peine un peu moins brutale que la guerre sanglante de tous les jours. Ces grands enfants ne cessent de se battre que pour jouer aux soldats.

L'Iliade ne parle pas de cavaliers ; Agamemnon, Achille, Hector, Ulysse, que le grand Homère nous fait si bien connaître et si tendrement aimer, sont cochers souvent, cavaliers jamais. Ils se plaisent aux coursés de chars ; c'était tout à la fois un exercice utile, un entraînement fécond, un spectacle magnifique. On choisissait dans la plaine qui s'étend de la colline d'ilion au rivage prochain, quelque espace à peu près uni. Si le terrain tout alentour se relevait un peu, formant talus, ce n'en était que mieux : la foule des assistants s'y pouvait asseoir tout il son aise. Des pieux fixés dans le sol marquaient les limites prescrites. Un tronc d'arbre desséché, assez haut et flanqué, à droite comme à gauche, de deux pierres d'une blancheur éclatante, servait de borne. Les chars la devaient contourner pour revenir à leur point de départ. Rien de plus simple que ces dispositions improvisées. Tel fut le premier hippodrome.

Nous avons dit que le stade était réservé aux courses, aux luttes des jouteurs à pied. L'hippodrome, beaucoup plus étendu, servait aux courses de chars, puis aux courses de chevaux montés. Delphes, Olympie avaient leur hippodrome, et celui d'Olympie nous est longuement décrit par le voyageur Pausanias. L'un comme l'autre sont aujourd'hui à peine reconnaissables. Ils empruntaient leur principale magnificence aux statues, colonnes, autels, marbres commémoratifs que le cours des siècles avait accumulés dans leur enceinte. Cette parure splendide mais fragile, devait disparaître la première, le jour où le respect traditionnel des peuples ne la défendait plus.

Aux pages les plus lointaines de leur histoire, nous trouvons les Romains cavaliers et vaillants dompteurs de chevaux. Leur premier roi, à demi légendaire, Romulus organise des courses dans les prés qui devinrent le champ de Mars, la même où, chaque année encore, des chevaux libres, joyeusement empanachés, s'en vont dévorer l'espace tout le long du Corso.

Les compagnons de Romulus n'avaient pas des goûts ni des habitudes d'une suprême délicatesse. Ils se souvenaient qu'ils avaient longtemps été bouviers, vachers, chevriers, quand ce n'était pas maraudeurs et pillards, et leurs divertissements coutumiers étaient, comme il leur souvenait, de la dernière grossièreté. Gonfler des peaux de bœufs écorchés, les étaler par terre côte à côte, et sur cette piste bosselée s'avancer chancelant, titubant, culbutant, au milieu des gros rires et des bousculades furieuses, cela leur paraissait une invention tout il fait charmante. Il n'en fallait pas davantage pour attirer les Sabins et charmer les Sabines.

Quelle ressemblance saisissante et profonde entre les choses du passé et les choses du présent ! Ne dirait-on pas souvent que nos lointains aïeux revivent à peine dégrossis dans leur descendance. Ces courses au milieu des outres rappellent les courses en sac encore chères aux gamins de, nos villages. Il reste

toujours un peu d'enfant dans l'homme, quand ce n'est pas un peu de la bête féroce.

Le cirque des Romains n'est qu'un dérivé, presque une copie de l'hippodrome des Grecs. Lui aussi est spécialement destiné aux courses de chevaux montés ou de chars, bien que les nourrissons de la louve y aient plus d'une fois lâché leurs fauves et appelé leurs gladiateurs.

Romulus, au dire de quelques auteurs, aurait établi le premier cirque de Rome comme il construisit sa première enceinte. Le fait reste douteux. Et d'ailleurs que pouvait être le cirque de Romulus ? Tout au plus une piste à peu près nivelée et quelques talus à peu près alignés tout alentour. Le premier grand constructeur de Rome fut lui Étrusque, le roi Tarquin dit le Superbe. Avec lui, par lui le cirque devient un monument, c'est déjà le *Circus maximus*, nom mérité par l'étendue qu'il prendra bientôt, surtout par le rôle illustre qu'il jouera, durant près de mille ans, dans la plus illustre des histoires. Ne l'oublions pas, il est antérieur de près de cinq cents ans au théâtre, à l'amphithéâtre. C'est un organe essentiel, vital de ce grand corps romain ; le cirque fut tant que Rome fut, et nous ne saurions la supposer sans lui.

Entre l'Aventin et le Palatin un vallon se déploie, traversé encore aujourd'hui d'un petit ruisseau, la Maranna. Ce fut longtemps un marécage, nous disent les géologues. Le cirque, successivement agrandi à travers les âges, finit par occuper ce vallon presque tout entier.

Si Tarquin n'a pas fondé le cirque, le premier il y fit dresser des estrades permanentes. Le Superbe prenait grand souci du bien-être de ses sujets. En 425 de Rome seulement on établit des remises. Le bois entrait pour beaucoup dans ces constructions assez simples encore. Un incendie eut bientôt fait de tout ravager. Jules César, alors dans toute sa puissance, s'empressa d'ordonner une complète reconstruction. Et déjà le cirque s'étendit au delà de ses limites premières. S'il faut en croire une autorité sérieuse, l'historien Denys d'Halicarnasse, le cirque de Jules César pouvait recevoir cent cinquante mille spectateurs. Néron le fit agrandir encore, et le nombre des spectateurs put s'élever à deux cent cinquante mille. Trajan y ajouta encore cinq mille places, une bagatelle ! Enfin la *Notitia urbis Romæ* affirme, au quatrième siècle de notre ère, le chiffre insensé de trois cent quatre-vingt-cinq mille. C'est à donner le vertige.

Au reste le monument, dans sa forme dernière, long de plus de six cents mètres, targe de près de deux cents mètres, sans compter l'espace occupé par les *carceres* et les remises, superposait, comme les plus grands amphithéâtres, trois rangées de portiques en arcades. Il faut évoquer les pylônes et les colonnades de Thèbes pour trouver des monuments qui puissent rivaliser avec cet entassement inouï de marbres et de pierres.

Les *carceres* ne furent construites de matériaux solides que sous le consulat de Fulvius et de Postumius Albinus, l'an 578 de Rome. Claude les fit revêtir de marbre.

Le grand cirque attenait au palais des Césars ; les empereurs pouvaient s'y rendre sans descendre dans la rue. Septime Sévère relia les deux monuments par le *Septizonium*, simple portique aux colonnades fastueuses qui subsista, au moins pour la plus grande partie, jusqu'au seizième siècle. Sixte-Quint le fit jeter bas, et les matériaux, christianisés de par la volonté pontificale, partirent pour les chantiers de Saint-Pierre. Ce fut sans doute du Septizonium qu'un certain

Féron, préposé au gouvernement de Rome par le roi goth Théodoric, jeta sa vaisselle d'argent à ma foule impatiente de voir commencer les jeux, moyen ingénieux, mais coûteux, d'obtenir quelque répit. Cassiodore nous raconte cette anecdote. Longtemps ministre de Théodoric, il était mieux placé que tout autre pour connaître l'histoire de son temps et même la chronique du jour. Ainsi, après la disparition des derniers empereurs, après Alaric, après Odoacre, alors que tout ce confus ramassis de barbares souille la ville dont le nom seul les avait si longtemps épouvantés, au sixième siècle de notre ère, les jeux du cirque n'ont pas encore cessé. Panem et circenses ! *du pain ! des jeux du cirque !* criait-on sur le passage des grands Césars. Le dernier César a disparu, Rome elle-même semble ne plus être qu'une ombre dolente et déshonorée, il est encore cependant une foule qui peut-être n'a pas de pain, mais qui sait encore crier : *Circenses !* si bien, si haut qu'elle se fait écouter de ses vainqueurs. Nous ne disions pas assez en disant que le cirque fut tant que fut l'ancienne home : il devait lui survivre. De Romulus à Théodoric quelle longue carrière ! Qu'un temple maintienne sa faveur à travers les siècles, cela n'est pas pour nous surprendre. C'est encore à son culte, à ses amours divines que l'homme est le moins infidèle. Mais un lieu de plaisir aussi obstinément fréquenté, cela passe toute vraisemblance.

Les cirques, les hippodromes, comme les stades, présentent un rectangle allongé et qui courbe en demi-cercle l'une de ses extrémités. C'est la disposition constante. Mais l'arène est partagée, sur les deux tiers à peu près de sa longueur totale, par la *spina*, l'épine, longue muraille parfaitement droite, mais d'une faible élévation oit s'échelonnaient les accessoires obligés des courses. Les bornes terminaient la *spina*, puis venaient des statues, des autels, des figures triomphales, des obélisques presque toujours. Ces monolithes énormes plaisaient infiniment aux Romains. Ils en ont tant volé à la pieuse Égypte que si elle en garde quelques-uns, c'est miracle.

Le grand cirque en avait deux : l'un qu'il devait à la munificence d'Auguste, l'autre à l'empereur Constance. Constance venait après Constantin, et les nouveaux Césars, soit prédilection pour leur capitale nouvelle, soit instinctive antipathie de néophytes pour une ville encore toute pleine de dieux et de souvenirs païens, ne prodiguaient plus à Rome les faveurs accoutumées. Cet obélisque fut l'un des derniers cadeaux que l'antique Rome ait reçus de ses maîtres.

La barbarie envieuse du moyen âge avait jeté bas et brisé les obélisques. La sollicitude de quelques papes, jaloux de rendre à leur ville quelques ressouvenirs de ses splendeurs perdues, les a fait exhumer, restaurer et redresser.

Le grand cirque, dont Rome était si fière, a laissé son nom à une rue, la *via dei Cerchi*, mais ses derniers débris se cachent à sept ou huit mètres sous terre.

Un cirque qui pouvait contenir plus de quatre cent mille spectateurs, ce n'était pas encore assez. Rome en comptait plusieurs autres. Le cirque de Salluste, à peine reconnaissable entre le Pincio et la porte Salara, a livré l'obélisque de quinze mètres aujourd'hui dressé au faîte de la rampe onduleuse et pittoresque de la Trinité-du-Mont. Il porte le cartouche de l'empereur Hadrien et rappelle la mémoire de son cher ami, le bel Antinoüs.

Le cirque dit d'Alexandre Sévère est devenu une Place célèbre et justement citée entre les plus belles de Rome, la place Navone. Les maisons, la gracieuse église Sainte-Agnès, qui les domine de sa coupole et de ses clochers jumeaux, suivent

docilement le tracé, dessinent le plan du monument disparu. Enfin jusqu'à la *spina* est reconnaissable ; trois fontaines en' indiquent la direction. Le Bernin, qui les a construites, jamais ne s'amusa aux fantaisies d'une décoration plus pittoresque. On s'étonne que cela soit de marbre et de granit, car tout cela semble improvisé pour la scène de quelque théâtre.

L'obélisque de dix-sept mètres qui marque le centre du cirque aboli, porte les cartouches de l'empereur Domitien. Encore une épave sauvée des ruines d'un cirque, le cirque de Maxence, que bientôt nous visiterons,

Cette place Navone est toute charmante. Et quelles belles eaux ! Ces joyeuses cascatelles semblent s'amuser elles-mêmes de leur tapage qui ne finit pas. Le soleil s'y joue à merveille, tantôt projetant un arc-en-ciel aux couleurs changeantes, tantôt éclaboussant les marbres d'une pluie de rubis, de perles et de diamants. Il n'en est pas comme dans notre Versailles où les nymphes s'attristent sur leurs urnes presque toujours taries. Les fontaines de Rome ne tarissent jamais ; la nature se fait docilement complice des fantaisies fastueuses de l'homme, et les sources, résignées à leur illustre servitude, ne seraient pas plus limpides, plus pures aux montagnes lointaines qui les ont épanchées.

De tant de victoires, de tant de conquêtes, Rome n'a conservé que l'eau de ses fontaines.

Nous voulions parler de cirques, et jusqu'à présent nous avons surtout parlé d'obélisques. Pour trouver un cirque romain qui ait laissé plus, sinon mieux qu'une grosse pierre, il faut sortir de Rome et dans le voisinage, sur la gauche de la voie Appienne, chercher le cirque de Maxence.

Maxence doit toute sa renommée à la défaite que lui fit subir un rival plus heureux et plus habile, l'empereur Constantin. Pendant que Constantin guerroyait dans les Gaules jusqu'en Germanie, Maxence eut cependant le loisir de consacrer un temple à la mémoire d'un fils chéri et qui mourut avant le désastre du pont Milvius ; il eut aussi le temps de bâtir un cirque. Toujours ce constant souci des amusements publics ; c'était en quelque sorte la rançon dont les Césars devaient payer leur grandeur et leur toute-puissance. Le populaire en est venu à ne demander rien de plus.

Le temple, peut-être le dernier temple païen germé sur cette terre que les catacombes chrétiennes ont déjà minée de toutes parts, présente une lourde rotonde de maçonnerie percée de basses arcades. Le César déifié qui quelques jours à peine y abrita son immortalité mort-née, avait nom Romulus. Voilà que reparaissent ces noms des premiers âges. La vieillesse se plait aux lointains souvenirs. Décidément les temps sont proches, Rome tombe en enfance.

Le cirque, tout voisin du temple, est un monument plus considérable et mieux conservé ; d'une grandeur toute relative cependant. A peine quinze ou dix fruit mille spectateurs pouvaient-ils s'y donner rendez-vous. Auprès du cirque Maxime, le cirque de Maxence n'est qu'une bonbonnière.

Ici, par bonheur, nous ne trouvons aucune de ces bâtisses parasites qui s'attachent aux flancs des édifices abandonnés, comme les coquillages, les polypes marins à la panse d'une amphore. Le monument se révèle tout entier et lui-même s'explique clairement. Tout ce qui n'était que décoration accessoire a disparu. Nous savons où trône maintenant l'obélisque de la *spina*. Au reste, les temps étaient déjà bien malheureux, la richesse des sculptures ou des matériaux

employés ne devait point dépasser les bornes d'une bourgeoise médiocrité. Maxence n'avait plus les ressources d'un Néron ou d'un Hadrien.

La longue arène est bordée de gradins peu élevés et qui reposent, ainsi que dans la plupart des amphithéâtres, sur des voûtes inclinées et bruyantes. On reconnaît à l'une des extrémités, celle qui se courbe en demi-cercle, la porte dite *Libitina*, par laquelle s'en allaient ceux qui ne pouvaient plus s'en aller tout seuls, car ces courses de chars faisaient souvent des victimes, et ce n'était pas pour déplaire à un public de Romains.

Les *carceres*, ou remises des chars, sont au nombre de douze, partagées en deux groupes de six par l'entrée principale. Puis à droite et à gauche montent, se faisant pendants, deux tours aujourd'hui découronnées. Elles sont, sur l'une de leurs faces, semi-circulaires. C'était là le complément obligé des *carceres*, ce que l'on appelait l'*oppidum*, le rempart. Et en effet ces tours, ces fortes murailles prêtent à cette partie du cirque un air de citadelle.

Peu de gros blocs ; la construction, presque partout, est de petit appareil. Elle trahit en quelque sorte l'impatience, la précipitation. Maxence avait des raisons de se hâter. Qui donc en ces jours troublés pouvait, caresser l'espérance d'un lendemain ?

Les substructions de la *spina* sont visibles sur toute leur étendue. L'arène, longue de quatre cent cinquante-neuf mètres, étale une belle pelouse verte ; les chars n'y soulèveraient plus un nuage de poussière.

La présence des humains est toujours plus ou moins fâcheuse au milieu des ruines ; celle des gardiens, des guides, de ces quémandeurs de pourboires qui s'embusquent là comme une araignée au bord de sa toile, est le plus odieux de tous les fléaux. Si nous avons mis quelque complaisance à parler d'un monument très curieux assurément, mais non pas très beau, c'est qu'il nous a laissé le souvenir d'une solitude sereine et le plus souvent, hélas ! vainement désirée. Nous ne trouvâmes rien lit qu'une couleuvre. Nous estimons, connue mercure à la recherche du caducée, que le serpent, et surtout la couleuvre, est un animal du plus heureux effet décoratif. Aussi ce nous fut, un amusement de suivre sans les troubler les souples ondulations du reptile. Il nous devinait clément à toute la gent animale qui nous est clémente ; il ne fuyait pas, il se retirait, moins effrayé qu'ennuyé d'interrompre la sieste paisible qu'il faisait au soleil.

L'ancienne Gaule, si riche en théâtres, en amphithéâtres, ne saurait montrer un seul cirque qui soit reconnaissable. Celui de Lyon, la glorieuse métropole des Gaules, avait de l'importance. Une mosaïque, exhumée du vieux sous-sol romain, nous montre les palissades de pieux oit s'enfermaient les *carceres*, la *spina* encombrée de fontaines, de statues, d'obélisques, puis enfin, la mêlée ardente des chars emportés tout alentour. Mais du cirque lui-même plus rien n'existe qu'on souvenir. Vienne ne conserve de son cirque qu'un édicule dit, le plan de l'Aiguille, qui parait avoir surmonté la *spina*.

CONSTANTINOPLE

Janvier l'an 532 de Jésus-Christ.

Vert ou bleu ?

Cette question aussitôt menace, arrête quiconque, soit barbare, soit provincial, franchit l'enceinte ou débarque dans l'un des ports de Constantinople. Ce voyageur vient d'Italie, de Rome où Théodoric usurpe non sans gloire l'héritage des Césars ; de Rome où le pape, non sans de cruelles vicissitudes, maintient péniblement l'unité d'une orthodoxie vacillante. Va-t-on demander à ce voyageur, instruit des derniers événements, ce qu'il advient des Goths et si quelques décisions nouvelles frappent de nouvelles hérésies ? — Non vraiment. Vert ou bleu ? c'est là ce qu'il importe de connaître.

Ce marchand arrive d'Illyrie. A-t-il entendu parler des barbares toujours acharnés à rompre la barrière fléchissante, les frontières ébréchées où s'enferme l'empire ? L'empereur Justinien est originaire de l'Illyrie. Avant de se faire appeler Justinien, on ne le connaissait dans son village de Taurésium que sous le nom d'Uprauda ; son père s'appelait Istok, sa mère Bigléniza, noms sauvages et qui accusent la plus basse origine. Justinien cependant fait, dit-on, élever là-bas une ville qu'il veut fastueuse et splendide, car elle portera son nom impérial, le seul dont l'histoire se souviendra. Ce marchand nous pourrait dire ce qu'il faut en croire. Peut-être a-t-il vu le vieux Justin, l'oncle de Justinien, pousser la charrue, car ce n'était en sa jeunesse qu'un pauvre paysan ; peut-être a-t-il vu le petit Justinien, ignorant de sa future destinée, le bâton à la main, faire l'apprentissage du gouvernement et de sa toute-puissance sur l'échine de ses chèvres et de ses moutons. Quelques philosophes, s'il en est encore, le sénateur Procope, seraient curieux de recueillir les anecdotes et de remonter jusqu'à la mare fangeuse où prend sa source ce fleuve de gloires, de grandeurs qui traverse et submerge le monde romain. Mais qu'importe à cette tourbe humaine qui s'épand et fermente aux rues de Constantinople ? *Vert ou bleu ?* C'est la seule question qui mérite une réponse.

Ce soldat, ce vétéran, le visage balafré de larges cicatrices, le teint hâlé et brûlé du soleil, a traversé les lointains déserts de la Syrie ; il a servi sous Bélisaire, hier il débarquait avec lui. Il a vu l'Euphrate, les Perses de Chosroes. Il pourrait dire si les villes d'Asie sont menacées, si l'empereur se vante de succès imaginaires, s'il est vainqueur au moins par procuration, car jamais, on le sait bien, Justinien n'a paru sur un champ de bataille. Mais qu'importe que la frontière soit forcée ? C'est si loin ! Une province. de plus ou de moins sur les soixante-quatre éparchies entre lesquelles se partage l'empire ? quelques cités ravagées sur les neuf cent trente-cinq qui reconnaissent la loi suprême de l'autocrator ? Quelles misères qui ne méritent pas de retenir un instant la pensée ! *Vert ou bleu ?* Répondez enfin ! et que l'empire s'écroule en un cataclysme suprême ! Nous aurons bien encore le répit de quelques jours et le temps de nous amuser. Demain, premier jour des ides de l'année nouvelle, l'an cinq cent trente-deux de Jésus-Christ sauveur, la cinquième année chi principal du très glorieux Justinien, *l'égal des apôtres*, grandes courses dans l'hippodrome de Constantinople. *Vert ou bleu ?* Il n'est pas un homme, pas une femme, pas un enfant, pas un cheval qui soit dispensé de répondre. On peut disputer de la présence réelle, on peut affirmer la commune essence du Père, du Fils et de

l'Esprit, on peut contester la double nature de Jésus-Christ fait homme, affirmer que son apparence humaine ne fut qu'une apparence ; on peut, selon l'orientation que prend la théologie du maître et quelquefois aux risques de vexations, de persécutions et d'anathèmes, se dire monophysite ou orthodoxe, se recommander du pontife romain ou bien d'Arius, de Nestorius, d'Eutychès ; on a le droit d'ignorer ce que les Pères de l'Église ont décidé aux conciles de Nicée ou de Chalcédoine, mais il faut être vert ou bleu, sous peine de ne pas être.

Les cochers du cirque n'ont plus que deux livrées, la livrée verte, la livrée bleue. Autrefois on comptait quatre livrées répondant à quatre factions rivales. Il y avait les cochers rouges, blancs, verts et bleus. Les deux premiers ont abdiqué devant les deux autres. Les blancs ont absorbé les rouges. Il y a bien longtemps de cela, à peine si quelques vieux scribes de bibliothèque en ont gardé le souvenir, Athènes avait ses partisans de la démocratie et les fidèles de l'aristocratie ; Rome avait ses plébéiens et ses patriciens ; elle eut plus tard les césariens et les pompéiens. Constantinople, héritière d'Athènes et de Rome, a ses cochers verts et ses cochers bleus. Comment douter qu'elle maintienne dans le monde la tradition de ses illustres ancêtres ?

Justinien connaît trop bien son peuple et son temps pour ne pas prendre position et parti. Il est bleu de cœur et d'âme. On sait qu'il se pique de théologie ; et la faconde fleurie dont le moine Théophile, son précepteur, lui a transmis le secret, plus d'une fois a fermé la bouche des prélats, des évêques, des patriarches complaisamment émerveillés et confondus. L'empereur Justin ne savait ni lire, ni écrire ; son neveu est un lettré, de plus un jurisconsulte savant. Son questeur Tribonien rédige des lois que l'empereur se fait une gloire de promulguer. Mais que servirait à l'empereur tant de mérites et de vertus s'il n'était lui aussi un habitué du cirque, un bleu résolu, zélé et convaincu ? Les verts sont jaloux et le dépit, la rage les dévore. Les voilà jetés dans l'opposition. On dit que la divine Augusta, l'impératrice Théodora, la bien-aimée, la confidente de l'autocrator, favorise discrètement les verts. Elle est aussi un peu hérétique, assure-t-on, et les monophysites se vantent d'une secrète sympathie. Le couple impérial ne jouerait-il pas un double jeu, l'empereur affirmant son orthodoxie, sa foi dans la suprématie du pontife romain et dans l'excellence des cochers bleus, deus choses d'une égale importance, l'impératrice flattant tout bas les hétérodoxes et laissant tomber sur les verts, avec la clémence de quelques sourires, l'espérance de jours meilleurs ? Ce serait de la stratégie et d'une adroite politique. Quoi qu'il en soit, Justinien est bleu ; les bleus se chargent bruyamment et brutalement de l'apprendre à tous, surtout de l'apprendre à leurs rivaux, les verts détestés et maudits.

Les bleus sont maîtres de Constantinople, on pourrait dire de l'empire. Ils ont le verbe haut, et, jaloux de se donner un air martial et terrible qui puisse en imposer, ils parodient le costume et le harnachement des barbares les plus grossiers. Un Romain de Constantinople, sans cette mascarade, ne serait d'apparence ni bien martiale ni bien terrible. On se laisse croître les moustaches, qui descendent fauves et rudes jusque sur la poitrine ; les cheveux deviennent des crinières. Les plus zélés se drapent au long manteau fait de peaux de rats, cher à la lignée du féroce Attila. Ils en viendront peut-être à se taillader le visage, à se trancher le nez pour compléter cette glorieuse ressemblance et se proclamer bleu à la face du monde. Les bleus sont assurés de trouver, auprès du trône impérial, bonnes grâces, faveurs, complaisances, que rien ne peut lasser. Ce sont des enfants terribles, mais si aimés que Justinien ne saurait les châtier, tout au plus consentirait-il à des réprimandes attendries. Le courroux d'un père

sous-entend le pardon et l'oubli. Aussi les bleus ne vont jamais par la ville que munis de quelque poignard. Le jour l'arme reste dissimulée aux plis des vêtements, mais dès que s'épand la nuit propice, cette dernière condescendance à la majesté des lois devient inutile, la main librement brandit le poignard ou le glaive. Quelques-uns se vantent de trier d'un seul coup et sans que la victime ait la peine de jeter un cri ; c'est un talent qui fait bien des envieux. On assassine, on vole, on pille tout à son aise, sous la seule condition d'appartenir à la faction impériale des bleus. Et l'on dit quelquefois, propos d'esprit chagrin, qu'il n'y a plus de liberté dans l'empire ! Bien au contraire, on ne saurait imaginer un état de plus complète liberté. Il ne s'agit que de se mettre du côté des plus forts ! Quelques magistrats ont voulu sévir et revendiquer la protection des faibles et des persécutés. C'était une grave imprudence, presque un crime de lèse-majesté. L'empereur graciait toujours, et même, impatienté, il finit par envoyer au fond de provinces lointaines, jusqu'à Jérusalem, quelques-uns de ces justiciers attardés et moroses. Mais comment mie l'action hostile aux bleus peut-elle subsister encore et même garder quelque crédit et quelque puissance ? Cela se conçoit cependant. Il faut bien qu'il reste des gens à proscrire pour occuper les proscripteurs. Qui voudrait se faire voleur s'il n'était des gens que l'on puisse voler ? Le chasseur habile et prévoyant n'a garde d'anéantir le gibier. Il en est ménagé et songe aux plaisirs du lendemain.

Les jeux promettent d'être magnifiques. Une administration ingénieusement, savamment machinée, régente et pressure l'empire. Il n'est pas de coffre si bien clos, de cachette mystérieuse, de comptoir de pauvre marchand, de cabane croulante, de cellier presque vide, de meule, de gerbe à demi stérile où le vampire ne,glisse ses doigts crochus. Le fisc impérial aurait mis un impôt sur le tonneau de Diogène ; il ferait suer de l'or aux guenilles d'un mendiant. Mais du moins l'empereur, s'il sait compter quand il reçoit, ne sait plus compter quand il dépense. Il prend à ses sujets leur pain ; il prendrait, s'il le pouvait revendre, le lait des nourrissons ; mais il rend l'inutile et le superflu à ceux qui n'ont plus te nécessaire ; il les affame et les grise, il les tue et les amuse, n'est-ce pas admirable ? et cette administration impériale qui aspire et dévore ce qui reste encore dans l'empire de sang et de vie, n'est-elle pas justement dite la divine hiérarchie ?

L'empereur Justin régnait encore que Justinien, élevé aux honneurs du consulat, donnait à cette occasion des jeux que la reconnaissance populaire- n'a pas encore oubliés. Vingt lions, trente panthères furent jetés dans l'arène et complaisamment s'entr'égorgèrent pour le plaisir de l'homme, le seul être, au dire des théologiens, que Dieu ait fait à son image. Il en coûta à Justinien deux cent quatre-vingt-huit mille pièces d'or. Néron n'aurait pas fait mieux.

Nous avons parlé de consulat. Il est donc toujours des consuls ? Sans doute, et Constantinople qui a voulu étendre son enceinte sur sept collines, comme sa grande rivale et, devancière, Constantinople résidence des empereurs, Constantinople qui enferme quatorze quartiers, quatre cents rues, plusieurs voies triomphales aussi fastueuses sinon aussi illustres que la voie Sacrée, cinquante portiques, huit thermes publics, cent cinquante bains réservés aux particuliers, vingt palais, quatre mille cinq cents maisons de quelque importance, huit aqueducs, plusieurs amphithéâtres et des bibliothèques où s'entassent cent vingt mille manuscrits, Constantinople a voulu se donner le luxe non seulement d'un empereur, mais d'un sénat et des consuls. Constantinople n'est-elle pas une Rome nouvelle ? Ces consuls, quelle est leur mission, quelles sont leurs prérogatives ? Il serait malaisé de le dire ; eux-mêmes ne le savent guère. Et les

sénateurs, lorsqu'ils s'assemblent par hasard auprès de l'Augustéon, dans le palais qu'ils appellent la curie, que viennent-ils faire ? sur quelle question ces têtes vides auront-elles l'audace de délibérer ? Ces pères conscrits ne pourraient se regarder sans rire, si le maître toujours aux écoutes, toujours en éveil, n'imposait à ses marionnettes, à ses comparses, une solennelle gravité. Mensonge, parodie pitoyable, vaine apparence, mascarade mais d'un carnaval sans gaieté, voilà ce qu'il est cet empire byzantin ! Voilà ce qu'elle est cette cité de Constantinople qui le domine et le résume si bien ! Certes le site qu'elle a choisi est sans rival dans le monde. Si jamais l'homme éblouit ses yeux aux surprises, aux splendeurs de terres inconnues, ce nid merveilleux qui finit l'Europe et commence l'Asie, restera la plus sublime vision que l'on puisse évoquer sous le soleil. Le Bosphore d'azur vaut bien le Tibre de fange. Mais, dans les œuvres humaines, rien ne se fait de vraiment beau et grand sans la complicité du temps. Constantinople à été une capitale improvisée, agrandie prodigieusement, sinon fondée, par décret impérial. Sur un ordre parti de la chancellerie de l'empereur Constantin, on a bâti, bâti encore, bâti toujours. A peine terminés, les monuments se lézardaient et menaçaient ruine ; on recommençait fiévreusement, furieusement. C'était moins une construction de ville qu'un déménagement hâtif. On aurait dit que l'empire des Césars, se sentant insolvable et tout prés de la banqueroute, fuyait ses créanciers et qu'il cherchait là-bas, aux rivages du Bosphore, un refuge contre les barbares acharnés à lui demander des comptes. Les affaires des Césars sont bien embrouillées : la liquidation de l'empire du monde est déjà commencée. Énée, fuyant Ilion incendiée, emportait avec lui ses pénates ; les Césars eux aussi ont emporté tout ce qui se pouvait emporter sans trop de peine. Il a fallu des flottes entières à l'encombrement de leurs bagages. Rome elle-même a été mise à contribution ; Rome avait pillé : on la vole, car le pillard, diminué et déchu, n'est plus qu'un misérable voleur. Mais c'est la Grèce, surtout, la pauvre Grèce sans défense, depuis longtemps épuisée, maintenant presque déserte, la Grèce voisine de la cité nouvelle, la Grèce librement, ouverte à tous les ravageurs, qui a fait tristement les frais des magnificences décrétées et, voulues. Les artistes, les architectes qu'elle envoie à Constantinople, retrouvent un art fécond dans la ruine immense de l'art gréco-romain ; ils rêvent, imaginent, enfantent des merveilles inspirées d'un esprit nouveau et qui, dans l'entassement confus du butin ramassé, mettront une splendeur vraie, le rayonnement de la vie reconquise, un dernier reflet de la suprême beauté. La Grèce n'a pas de rancune ; on la dépouille et elle se console, on la ruine et elle sourit ; on l'outrage, on la viole en son glorieux passé. Delphes, Olympie, Némée ont livré aux pourvoyeurs impériaux leurs statues d'athlètes ; les temples que les décrets de Théodose interdisent aux derniers croyants ont vu partir leurs dieux proscrits et désormais sans prières ; le Zeus de Phidias a quitté Olympie et s'en va en exil, là-bas, sur les rives dit Bosphore ; Athènes, obstinée dans la religion de ses grands souvenirs, gardait quelques écoles : on les abolit, on les ferme ; la dernière étincelle vient de s'éteindre de ce feu qui éclairait le monde, et cependant la Grèce, docile et complaisante, donne à Constantinople ses basiliques, ses palais, Sainte-Sophie rayonnante, ce joyau fait d'or et de pierreries qui suffirait à la gloire d'un empire.

Mais si l'architecture survit ou plutôt revit, car elle subit une transformation profonde, c'en est fait de la statuaire. Le christianisme oriental la redoute et lui interdit, l'accès de ses sanctuaires. On élève encore quelques statues. Au sommet, d'une colonne de porphyre qui se dresse entre la basilique de Sainte-

Sophie et le palais impérial, sur le forum Augustéon, Justinien a fait hisser sa statue équestre. Elle remplace une statue de Théodose en bronze doré que Justinien a fait jeter bas. Quelques statues d'empereurs, quelques statues de cochers ou de mimes fameux, c'est tout ce que les sculpteurs de Constantinople ont pu faire. On cite et l'on montre à l'hippodrome une statue de la danseuse Helladia qui mimait les rôles d'homme avec un talent suprême et excellait dans le personnage d'Hector ; mais ces statues parodient, calomnient honteusement la nature humaine ; elles trahissent trop bien la décadence d'un art perdu et la nuit d'une barbarie grandissante.

Le palais impérial avoisine Sainte-Sophie ; il n'en est séparé que par le forum Augustéon, vaste esplanade carrée bordée de portiques à colonnes où le milliaire marque le point de départ de toutes les voies qui sillonnent l'empire. Mais l'hippodrome est plus près encore ; c'est une dépendance du palais, à moins que le palais ne soit une dépendance de l'hippodrome. Le palais, ou pour mieux dire la réunion des palais impériaux, couvre un espace énorme ; et pour faire le tour des murailles crénelées et flanquées de tours qui les enferment, il faut près d'une heure. C'est une forteresse, un camp aussi bien qu'une résidence souveraine. La mer la termine et la borde, lui prêtant tout à la fois les magnificences radieuses d'un horizon immense, le sourire de ses flots d'azur et la protection d'un fossé que rien ne saurait combler ; la mer, en effet, refuge suprême, laisse au maître qui tremble derrière les murailles de marbre et d'or, la facilité et l'espérance d'une fuite soudaine. Le maître qui n'est jamais le maître du lendemain ni de l'heure prochaine, a réuni autour de lui, à portée de sa main, tout ce qu'exigent sa puissance, sa gloire, ses caprices, sa sécurité vastes jardins, portiques, mystérieuses retraites où l'enchevêtrement des corridors et des escaliers déroute la poursuite, chapelles privées, oratoires où sont enfermées et gardées les plus précieuses reliques jusqu'aux sandales de Jésus, jusqu'à la baguette dont Moïse a frappé le rocher, salles d'audience, salle de réception où la majesté impériale daigne tolérer la présence des humbles mortels et la souillure de leurs regards, casernes, écuries, arsenal, enfin un petit port, le Boucoléon, où des embarcations, rapides comme les mouettes, attendent, toujours prêtes à recevoir la fortune fugitive d'un César découronné.

Les appartements impériaux qui sont attenants à l'hippodrome, sont dits le palais du Cathisma. C'est là que se trouve l'empereur. L'heure est venue de partir et de se montrer à la foule qui déjà envahit les quarante gradins de marbre où s'encadre l'hippodrome.

Le préposé appelle les valets, qui aussitôt apportent une chlamyde bleue et respectueusement, sans un mot, retenant leur souffle, ils la jettent et la drapent sur le sagion brodé d'or que déjà portait l'empereur. Les grands Césars allaient tête nue ; ce n'était qu'aux jours de triomphe ou de fête solennelle qu'ils ceignaient une simple couronne de laurier. Justinien porte un lourd diadème surmonté d'une croix ; c'est tout un monument. Des chaînettes d'or, constellées de perles et de pierres précieuses, s'en détachent et descendent jusque sur les épaules. L'or et les pierreries scintillent même au tissu des vêtements. L'empereur est une idole éblouissante, un joyau vivant. Vivant, disons-nous ; il ne le semble guère. Est-ce l'embarras de cet attirail pesant et magnifique ; est-ce leçon bien apprise, obéissance aux lois d'un formalisme religieux ? L'empereur est impassible, presque immobile ; il avance, il ne marche pas, il voit sans regarder, il ordonne sans parler, il vit sans respirer. Il est lui-même son croyant et son prêtre, il est un dogme, il est une foi, il est l'image vivante de Dieu sur la terre, n'est-ce pas dire qu'il est presque un dieu ? Les Césars de Rome étaient

des soldats, des magistrats, des citoyens, quelquefois des bourreaux, toujours des hommes ; on attendait du moins leur mort pour les élever au suprême honneur de l'apothéose. L'empereur de Constantinople est chrétien cependant et l'on connaît son zèle contre les derniers païens hellénisants ; mais l'abaissement des esprits et des âmes commande l'idolâtrie. On court risque de la vie à sacrifier encore au marbre des autels renversés de Zeus ou d'Aphrodite ; mais les évêques, les patriarches font cortège à l'autocrator, ils quémandent les faveurs de la divine Augusta, cette femme qui n'aurait lieu, de par les lois et la coutume, devenir l'épouse légitime d'un citoyen tant ses mœurs l'avaient décriée, et qui s'est fait sacrer dans Sainte-Sophie ; acclamer dans l'hippodrome, cette femme qui, maintenant associée à l'empire, s'égale au divin Justinien. Le ciel même n'aurait-il plus de pudeur ni de honte ?

Justinien parait, et l'on se prosterne la face contre terre ; les dignitaires, les plus haut placés en la hiérarchie, rivalisent de platitude et de servilité. Ils ont leurs prérogatives particulières, leur rôle spécial en cette comédie, ou pour mieux dire, en cette pantomime impériale, car les génuflexions et les révérences, l'unanime et plus ou moins sincère stupéfaction des visages interdits sont les premiers devoirs de quiconque approche du maître. Rien ne flatte mieux le soleil que l'éblouissement du monde. Ces honneurs, ces prérogatives qui graduent la bassesse et la servitude, on les envie, on les brigue, on languit de les obtenir, on meurt de les perdre, on se les dispute comme des chiens hargneux et faméliques se disputent les os jetés aux tas d'ordures. Les mains se tendent à toutes ces entraves, les fronts se courbent sous cette puérile majesté ; quelle gloire de se draper dans- cette pourpre qui tombe en guenille ! Ces dignitaires ont des noms pompeux, des épithètes sonnantes : le maître de la milice, les deux préfets du prétoire, le grand chambellan, le maître des offices, le questeur rédacteur des lois, le stratélate chef militaire, le comte du domaine, le comte des largesses sacrées, sont dits illustres, clarissimes, perfectissimes ; tous les superlatifs s'épuisent à les désigner. Il ne faudrait pas qu'un solliciteur ignorant fit quelque confusion et gratifiât du titre de clarissime un dignitaire en droit d'être appelé perfectissime, sa requête serait mal venue et l'outrage même inconscient pourrait encourir un châtiment exemplaire. C'est cependant toute une science de se reconnaître et se conduire en ce labyrinthe de privilèges et de vanités jalouses ; ceux-là seuls qui vivent dans le palais impérial possèdent le fil d'Ariane et savent cheminer, sans trop de dommage, de vestibules en vestibules, de dignitaires en dignitaires, d'esclaves en esclaves, jusqu'aux pieds de l'empereur.

Justinien a cinquante ans. Son visage glabre, épais, arrondi rappelle assez fidèlement la lourde face de Domitien, ainsi du moins le disent tout bas les téméraires qui n'ont pas craint de le regarder au moins à la dérobée, car dévisager franchement l'empereur serait aine impertinence sacrilège qui pourrait coûter cher.

Trois mille cinq cents hommes, casernés dans l'enceinte des palais impériaux, composent la garde particulière de l'empereur.

Les *protospathaires*, vêtus d'une tunique blanche, armés d'une longue pique et d'un bouclier rouge à bordure d'or, ont le privilège envié d'escorter et de précéder l'empereur. Les *cataphractaires*, plus nombreux, portent une cotte de mailles qui les enveloppe tout entiers, dessine les membres, assez souple, assez légère pour ne pas gêner leur libre jeu. Les monstres marins ne sont pas mieux protégés de leurs écailles. Les *scholaires* de la garde portent la cuirasse d'or. Où sont-ils recrutés ces soldats, valets et bourreaux, condamnés à la seule

protection du maître, tous ces hommes qui répondent de la vie d'un seul homme ? Bien loin de Constantinople, au delà des frontières. Ils n'ont rien de commun, ni la patrie, ni la foi religieuse, ni les mœurs, ni la langue, rien que la solde qu'ils partagent, rien que la servitude qui les rassemble et la discipline qui les écrase. Ce sont des Hérules, des Huns, des Goths, des Gépides ; et quelques-uns atteignent les plus hauts grades : Mundus, gouverneur d'Illyrie, est un petit-fils d'Attila.

Les cubiculaires, les silentiaires ne sont pas des personnages moins considérables dans cette domesticité impériale. Les premiers n'ont d'autre mission que de veiller au bon ordre en tout lieu qui illumine la présence du maître ; les seconds, presque toujours muets, comme si leur langue était paralysée dans leur bouche, soulèvent les draperies sur le passade de l'empereur, d'un signe, d'un regard, commandent le silence, et cela seul leur permet de se croire illustres et grands entre les plus grands et les plus illustres. Leur protection est coûteuse et peut décider du commandement d'une armée, quelquefois même de l'orthodoxie d'un dogme contesté.

Le cortège impérial, ce firmament descendu sur la terré, traverse le *Chrysotriclinium*. Les saints, les patriarches, les apôtres, immobilisés dans l'or des mosaïques partout scintillantes, semblent refléter l'empereur et sa cour. C'est une même famille de fantômes rigides, solennels, ennuyés, et qui ne conservent, presque plus rien d'humain.

Cependant, sur un signal discrètement donné, le silence est rompu. Un orgue, ou, pour mieux dire, un hydrone, caché sous l'ombre d'un portique, exhale un murmure attendri et mystérieux. L'espace même a salué l'empereur Justinien. Néron raffolait de l'hydrone, il voulut en jouer en public, et l'on sait que Néron était, au moins pour un empereur, un excellent musicien. Puis les acclamations montent, cadencées, rythmées dans une savante progression. Si ce n'était, la platitude honteuse des pensées, cela ferait songer à la strophe, il l'antistrophe des chœurs antiques.

Longs jours, autocrator ! Conduis ton peuple dans le Saint-Esprit !

En toi tout est divin ! Tu es un ange envoyé du ciel.

L'ange exterminateur suivra tes légions.

Auprès de tes victoires, celles de Thémistocle et de Cyrus ne sont que des jeux d'enfant.

Les ordres sont des décrets divins, tes pieds sont des autels !

Comment douter de la sincérité de ces vœux et de ces louanges ? Voici le serment que tous prêtent à l'empereur :

Je jure par le Dieu tout-puissant, son fils unique, Notre-Seigneur Jésus-Christ et le Saint-Esprit, par la glorieuse Marie toujours vierge, par les quatre Évangiles que je tiens en mes mains, et, par les saints archanges Michel et Gabriel, d'être fidèle à nos maîtres très sacrés, Justinien et sa femme Théodora.

Mais où donc est-elle cette Théodora ainsi associée aux honneurs souverains, cette Égérie que le Numa Justinien se fait un droit de consulter sur toutes choses ? Comment ne la voyons-nous pas aux côtés de l'empereur ? Auguste peut-il être sans Augusta ? Les jeux du cirque ne sauraient déplaire à la fille d'un montreur d'ours savants. Théodora est née dans l'île de Chypre, l'île chère à la belle Aphrodite ; elle a longtemps honoré l'antique déesse, sinon de ses prières, au

moins de ses folles équipées. Ses sœurs, Comite et Anastasie, sont restées fidèles à ce culte, et l'on dit qu'Augusta discrètement les excuse. Cet hippodrome de Constantinople a vu les trois sœurs, toutes petites, implorer la pitié de l'assistance, car la mort de leur père Acacius les laissait orphelines et sans ressource ; la mignonne Théodora pleurait si bien et de si gentille manière, que ce fut une joie, un délire, un magnifique succès. Depuis lors, bien des fois, elle répéta celte jolie scène de larmes. Devenue danseuse, et très experte dans la pantomime, son partenaire, avec une colère sans doute quelque peu simulée, la frappait, et Théodora avait toujours des désespoirs qui faisaient pâmer d'enthousiasme les vieux connaisseurs. Acrobate, pantomime, dompteuse, comédienne et tragédienne, Théodora était prédestinée à toutes les grandeurs ; et le ciel, sur ce joli front, avait marqué la place d'un diadème.

L'empereur va paraître en public, l'impératrice reste invisible ; elle est présente cependant. Il n'est pas admis qu'une femme de bien s'offre librement au regard de la foule assemblée dans l'hippodrome. Un mari pourrait, sans autre motif, répudier sa femme. Il y a temps pour tout, Théodora est maintenant une femme de bien. Elle est présente cependant, disons-nous. En effet une basilique enchâssée dans le palais impérial, Saint-Stéphane, attient à l'hippodrome. Les saints, les apôtres, Dieu lui-même peuvent assister aux fêtes du cirque ; ils ont leurs places réservées. Dieu est bleu sans doute, car c'est la livrée que porte le ciel. Aux catéchuménies de Saint-Stéphane, une loge est ménagée qui attendait l'Augusta et déjà vient de la recevoir. Augusta voit sans être vue. Elle aussi a sa suite et sa cour, ses gardes, ses femmes, ses eunuques. Elle est, non moins parée, non moins brillamment constellée que le maître. Un jour viendra où l'impératrice et l'empereur, dans cette fastueuse Constantinople, ne garderont plus de l'empire que le diadème et le manteau impérial.

La loge de l'empereur, le *Kathisma*, occupe l'extrémité de l'hippodrome, celle-là qui est droite et répond à l'extrémité qui se courbe en demi-cercle La loge est vaste et s'élève à plus de trente pieds au-dessus de l'arène. Portée sur de hautes colonnes, elle est inaccessible il tout profane. Il n'est pas de châsse pleine de reliques qui soit, si jalousement cuise il l'abri de tout contact irrespectueux. L'empereur, cette relique faite homme, craint le sacrilège et la profanation.

Les tribunes réservées aux magistrats, encadrent la loge du maître. Quatre chevaux de bronze, ouvrages, ce dit-on, du fameux Lysippe, surmontent et couronnent ce grand ensemble architectural. Ils viennent de l'île de Chio. Qui pourrait dire s'ils ne sont pas encore destinés à quelque autre voyage plus lointain ? Les *carceres*, écuries et remises de chars, forment le soubassement de la loge impériale et des tribunes annexes.

En tout leur immense développement, les gradins de l'hippodrome sont couronnés d'un large portique peuplé de statues. La *spina* enfin réunit quelques-unes des épaves les plus précieuses ramassées sur tous les rivages. L'Égypte a donné l'obélisque de granit dressé au milieu de la *spina*, la Grèce a donné l'un de ses plus glorieux trophées de victoire, le trépied de bronze que les vainqueurs de Platée consacrèrent à Phœbus Apollon, puis des figures de héros, d'athlètes, de dieux, celles-ci hissées au chapiteau de colonnes triomphales, et partout sur leur front encore éclairé d'une majesté toute païenne, des auréoles inattendues. On a voulu christianiser jusqu'aux exilés de l'Olympe. Ainsi la *spina* met, sous les yeux de Constantinople, un résumé, une vision réduite, merveilleuse cependant, de toutes les gloires et de toutes les magnificences du passé.

La *spina* porte aussi quelques édicules, puis deux bassins où quatorze dauphins de bronze vomissent de leur gueule béante une eau abondante et limpide ; puis, alignés sur un petit entablement que deux colonnettes supportent, sept œufs de bronze qui vont tout à l'heure, obéissant à un mécanisme ingénieusement dissimulé, disparaître un à un. Les chars doivent sept fois faire le tour de l'hippodrome ; les œufs, en disparaissant, indiquent et rappellent le nombre de tours déjà faits et de ceux qui restent encore à faire. Enfin les extrémités de la *spina*, décorés de bas-reliefs que souvent les chars frôlent de bien près, alignent trois hautes bornes arrondies et qui semblent des colonnes décapitées.

Les dauphins ne seraient-ils pas un souvenir lointain et désormais incompris de Neptune, le dieu équestre qui se plait aux courses de chars ? Les œufs, emblème tout païen, ont peut-être symbolisé l'origine à demi céleste de Castor et Pollux, fils de Jupiter et de Léda ; les deux frères étaient de célèbres dompteurs de chevaux.

Les chevaux réservés à l'honneur de courir dans l'hippodrome de Constantinople viennent des pays des plus lointains, quelques-uns d'Afrique, de la Cyrénaïque ; d'autres de plus loin encore, du pays des Cantabres et des Astures. Les Romains désignaient souvent leurs chevaux les plus rares et les plus recherchés sous le nom d'*Asturiones*.

Rome avait déjà des cochers favoris et qui parfois amassaient une grosse fortune. Crescens, d'origine moresque, qui débuta au temps de l'empereur Nerva, n'eut besoin que de deux années pour remporter quarante-sept premiers prix, cent trente seconds, cent onze troisièmes, et amasser un million cinq cent cinquante-huit mille trois cent quarante-six sesterces. Lui-même en fait le compte dans son inscription funéraire et transmet, comme il est de toute justice, à la postérité les noms de Cirius, Acceptor, Delicatus, Cotynus, les nobles animaux qui composaient son attelage accoutumé.

Les cochers les plus en renom aujourd'hui à Constantinople sont Barbatus, obstinément inféodé à la faction des verts, Calchas, l'enfant chéri des bleus, Faustin surtout, qui lui aussi porte la livrée d'azur et se vante, non sans raison, d'un crédit tout-puissant à la cour.

Les cochers ont la tête nue, les jambes, les bras nus. Les pieds chaussent de fortes sandales qui laissent les doigts à découvert et sont maintenues par des courroies entrecroisées sur la cheville. Une tunique légère drape les épaules et descend jusqu'au-dessus des genoux. Le torse est sanglé de lanières de cuir étroitement, serrées ; la sveltesse de ces corps, rompus aux exercices les plus violents, en est mieux indiquée et mieux accentuée. Les tuniques sont vertes ou bleues, selon la faction dont le cocher se recommande.

Justinien s'est avancé jusqu'à l'extrémité de sa loge impériale. C'est un usage consacré ; il lève sa main droite, enveloppée dans un pan de sa chlamyde, et, faisant, le signe de la croix, il bénit l'arène et la foule assemblée.

Quelques acclamations le remercient et lui répondent, mais incertaines, timides, hésitantes et qui tombent comme des voix étonnées de ne plus trouver d'écho. Les verts sont restés silencieux ; les bleus manquent de zèle. Il semble qu'une froide bise ait passé sur ces lèvres aussitôt, lasses de crier, sur ces mains oublieuses d'applaudir. Quand les aquilons chargés d'orages descendent de la lointaine Tauride, traversent les brunies du Pont-Euxin et viennent rider le miroir d'azur du Bosphore, les vaisseaux replient leurs voiles, les barques précipitent la cadence de leurs avirons, et tous regagnent l'abri de quelque rade hospitalière.

Ces acclamations sans chaleur, ce silence bientôt grandissant, accusent unie sourde colère, peut-être une tempête prochaine ; l'empereur cependant ne songe pas encore à fuir ; peut-être ne sait-il pas pressentir le danger. Sa vaillance est douteuse ; son ignorance, son aveuglement, son infatuation expliquent, sa constance et sa témérité. .

Le sort a décidé de l'ordre dans lequel les cochers vont, courir et du groupement, quatre par quatre, des concurrents prêts à descendre dans l'arène.

Les chars sont attelés de quatre chevaux. Ce n'est qu'antérieurement à la vingt-cinquième olympiade que l'on se contentait de deux. Les cochers, que l'on dit *auriga* ou *agitator*, portent tous, caché dans leur tunique, un petit couteau qui leur permettra de couper les traits, si les chevaux emportés menacent de tout mettre eu pièces, et le char et le cocher. Ils sont de plus armés du *kentron*, longue baguette flexible, effilée, qui cingle, quand il est besoin, les échines des chevaux paresseux ou chatouille leur crinière flottante.

Ces courses de chars ne sont pas sans danger ; l'enivrement de la lutte, la rivalité furieuse dés cochers et des l'actions ne sont qu'un danger de plus. Il ne se' passe guère de course sans que l'on voie quelque char renversé, et parfois même le malheureux cocher, embarrassé dans ses rênes, emporté au galop d'un attelage qui ne saurait plus lui obéit, roule, culbuté dans la poussière qu'il rougit de son sang, et renouvelle autour de l'arène l'horrible spectacle du cadavre d'Hector traîné sous les murs d'Ilion.

Un conducteur de chars, dit Xénophon, *doit tourner adroitement quand il est près de la borne ; il doit se pencher un peu à gauche, exciter de la voix, aiguillonner le coursier qui est à droite et lui lâcher un peu les guides*.

Des prescriptions restent les plus sages, et les cochers habiles ne les oublient jamais. Tourner la spina est toujours la manœuvre la plus délicate et la plus périlleuse. Prendre du champ et tourner trop au large, c'est perdre du terrain et peut-être l'avance, toujours difficile à ressaisir ; tourner plus court, c'est risquer de heurter l'extrémité de la spina et le choc d'un char contre le marbre presque toujours brise la roué et jette bas le cocher.

Mais les dangers courus l'exemple fréquent des catastrophes meurtrières ne sont pour les cochers qu'une excitation nouvelle, pour les spectateurs qu'un attrait de plus. Les Pères de l'Église les plus autorisés ont bien des fois formellement interdit aux fidèles la fréquentation de l'amphithéâtre ou du cirque. En voyant les milliers de têtes humaines alignées sur les gradins, on ne se douterait guère que Constantinople est une ville chrétienne.

Souvent les chars sont incrustés de nacre, d'ivoire ou d'or ; et l'on dirait, tant le tourbillon qui les emporte est rapide et vertigineux, des éclairs qui se poursuivent et qui passent. On applaudit, on agite soit un pan du vêtement, soit une bande d'étoffe verte ou bleue dont les plus zélés n'ont pas manqué de se munir. Lorsque l'empereur Aurélien voulut célébrer ses victoires et fêter l'unité du monde romain une fois encore reconquise et rétablie, il fit des distributions publiques de vivres, mais aussi, l'attention était charmante, de bandes d'étoffes multicolores qui permettaient aux plus pauvres de manifester dans le cirque les préférences de chacun.

Mais au terme d'une des premières courses voilà que s'élève une bruyante contestation. Le cocher vert est arrivé le premier, cela du moins semble évident à la faction verte. Le cocher bleu toutefois serrait son adversaire de bien près, et

les naseaux enflammés de ses chevaux soufflaient aux naseaux du quadrige vainqueur. La plupart des bleus affirment leur victoire, quelques-uns tout au plus veulent bien admettre qu'il y a doute et que la course doit recommencer. Cela ne saurait convenir aux verts. On discute, on crie, on se querelle, ou s'insulte, on se menace, les poings sont levés, le tumulte grandit. L'autorité des gardes préposés au bon ordre est bientôt méconnue. Justinien interviendra peut-être. Mais comment espérer de lui quelque impartialité et quelque justice ? Il est bleu et ne jure que par les bleus. Cela devient intolérable. Morus, un jeune homme bien connu à Constantinople, aimé de tous ceux qui l'approchaient, la nuit dernière a été assassiné ; c'était un vert entre tous fidèle et convaincu. Voilà son crime. On a aussi tué en lâche trahison un fils d'Epagathos, car dans cette famille on se fait une gloire d'être vert de père en fils. Ainsi on ne peut plus être vert, sans risque de la vie. Quelque jour l'autocrator fera peindre en bleu jusqu'aux arbres de ses jardins, et le printemps sera poursuivi pour crime de lèse-majesté.

Quelques-uns des plus hardis ont franchi l'Euripe ; large fossé plein d'eau qui borde le podium et entoure l'arène, protégeant tout à la fois les spectateurs contre les assauts désespérés des fauves qui souvent encore sont jetés dans le cirque, et les cochers contre l'hostilité brutale ou les sympathies indiscrètes des spectateurs. Quelques banquettes, quelques sièges, quelques chars arrachés des *carceres* ont servi de fascines et forment des passerelles, des ponts bientôt envahis et dépassés. La foule est dans l'arène, elle descend, elle tombe, elle roule de gradins en gradins, ainsi qu'une immense cataracte, et rien ne ressemble plus au bruit de la tempête, des averses battantes, des torrents furieusement déchaînés que les mille voix de cette foule grondante, sans digue, sans loi, sans maître, sans raison. Le maître en effet commence à comprendre qu'il n'est plus le maître. Il veut cependant s'adresser à ceux-là qu'il appelle encore ses sujets. Le *mandator* est l'interprète ordinaire et désigné de l'empereur, lorsque l'empereur daigné avoir nue pensée pour cette multitude qui grouille sous ses pieds.

Mais ce n'est plus déjà le temps de prendre ces détours. Le mandator, impuissant à se faire entendre, déserte une lutte inégale. A l'empereur lui-même de parler. Il faut, bien qu'il s'y résigne. Tête-à-tête inattendu, redoutable, effrayant de Justinien et de Constantinople, du maître et de l'esclave, de l'empereur et de l'empire ; dialogue tragique du cirque et du palais, de l'arène immense et de la tribune princière, de la tempête et de l'écueil, de la mer et du rivage, d'un homme et d'un monstre hideux, inconscient, hydre dont la massue d'Héraclès lui-même ne pourrait écraser toutes les têtes. Pour une fois Constantinople va regarder en face et d'aussi près qu'il est possible celui qui lui dicte des lois, elle connaîtra le regard de ses yeux, le geste de ses mains déjà toutes tremblantes, le visage qui pâlit hideusement sous le mensonge du fard, le son de sa voix, elle verra s'il est une pensée derrière ce front écrasé d'or, s'il est un homme dans ce spectre, s'il est une âme en cette idole.

Le prestige de la majesté impériale, quelques instants encore, impose un demi silence, une trêve passagère ; et les questions veulent bien attendre les réponses.

Il n'y a plus de justice pour nous, divin empereur.

— De qui vous plaignez-vous ?

— Les magistrats nous écrasent et les juges sont sans pitié.

— Ils agissent ainsi qu'il convient, selon ma volonté et selon les lois.

136

— *Le préfet de la ville, Eudémon, est un voleur.*

— *Ce n'est pas vrai !*

— *Jean de Cappadoce, préfet du prétoire, vend sa protection au plus offrant. Ce gros homme, cette outre obèse et roulante ne s'engraisse et ne se gonfle que de notre sang.*

— *Vous mentez !*

— *Le chambellan Calepodius fait bâtonner tous les plaignants. Justice, autocrator, pitié et justice !*

Cependant chaque nouvelle accusation qui monte de la foule épandue dans le cirque, précipite la retraite et la fuite du magistrat ainsi publiquement désigné. Cette tragédie a des incidents d'une grotesque bouffonnerie. Mais l'empereur n'est pas accoutumé à la réplique ni il la résistance. Sa colère mal contenue lui monte à la gorge et le suffoque.

Chiens maudits, vous tairez-vous ? Et les injures éclatent maintenant. On n'aurait jamais cru que l'autocrator, le théologien subtil, le rhéteur disert et fleuri connaissait si bien le largage de la rue, des carrefours et de l'égout. On prendrait ce César qui harangue son peuple, pour un portefaix en querelle avec des mariniers.

Menteurs, s'écrie-t-il, *Juifs ! Manichéens ! Samaritains !*

Ce sont là les plus grosses injures, car elles vont droit au cœur croyant et fidèle de ces excellents chrétiens. Justinien est seul a les jeter dans le tumulte immense qui ne cesse de grandir, et cependant sa rage est telle qu'il trouve des accents, des cris qui se détachent, percent et se font comprendre. Jules César parlait souvent au peuple, Auguste, Tibère ne dédaignèrent pas d'affronter la tribune, les Antonins faisaient dans leurs camps, en face de leurs armées victorieuses, de publiques et solennelles allocutions. Ces glorieuses traditions trouvent le renouveau d'une faveur inattendue. Justinien laisse tomber sur la foule sa parole impériale.

Toutefois on ne saurait la reconnaître bien longtemps. La foule est aussi un maître et qui bientôt ne saurait plus entendre que le tonnerre de sa voix. On a commencé par adresser des prières, des plaintes à l'empereur, puis on lui a lancé des outrages, s'il était des cailloux au sable de l'arène, on les ni jetterait maintenant à la figure. Quelques-uns prennent des poignées de ce sable et les lance ; mais la tribune est trop élevée au-dessus du cirque pour que cette poussière puisse atteindre jusque-là. Ce ne sont que de petits nuages aussitôt dissipés et qui retombent aux yeux des blasphémateurs.

Il ne faut pas jouer, même avec de la poussière, lorsque c'est une multitude en délire qui la soulève et la fait tourbillonner. L'empereur quitte la place. La tribune est vide. Le fugitif, car c'est bien une fuite, presque une déroute, le vaincu, car c'est une défaite piteuse, est rentré aux profondeurs ténébreuses de son palais. Osera-t-il en sortir ? Les clameurs l'y poursuivent encore ; elles lui disent la bataille perdue, et les regards viornes de la valetaille, le désordre d'une étiquette déjà méconnue, l'affolement dés courtisans qui ne parlent plus et des silentiaires qui parlent, la raideur inaccoutumée des échines qui se courbent mal, tout raconte le désastre subi, tout présage l'éclipse exit soleil impérial.

La foule reste maîtresse du champ de bataille. Elle exulte, elle triomphe. Si quelque apparence d'ordre pouvait se mettre en ce désordre, un défilé splendide

137

serait organisé, réglé, la pompe solennelle où se plaisent les victorieux se déroulerait dans l'hippodrome, et le dernier des derniers, en Cette cohue joyeuse, pourrait s'acclamer lui-même et se croire un empereur. On est heureux, on rit. Les mains se tendent, les mains s'étreignent. Les inconnus se reconnaissent, se félicitent, s'embrassent. On a fait une très grande chose et dont l'histoire se souviendra, on a mis en fuite un empereur !

Il faut en répandre la nouvelle en tous lieux. Il faut que tout Constantinople l'apprenne ! Il faut que le monde le sache. ! Et voilà que d'un instinct inconscient, sur un mot d'ordre que personne n'a formulé, les vainqueurs se dispersent ; le cirque en quelques instants se vide et reste abandonné. Cette solitude, succédant brusquement, au fourmillement d'une innombrable populace, étonne et fait peur. Ce silence, après un tumulte sans nom, est effrayant, plein de menaces. L'immensité des grandes choses vides dissimule quelque mystère et prépare on ne sait quel retour, quel réveil, quelle revanche terrible. Le Vésuve était calme et silencieux, lorsque déjà il distillait en ses entrailles les laves et les cendres qui devaient ensevelir Herculanum et Pompéi. Le sable est partout piétiné, et soulevé comme si les aquilons y avaient promené leurs fureurs ; des lambeaux de vêtements déchirés font tache aux blancheurs des gradins de marbre, mais sans le témoignage de ces témoins et de ces indices, on pourrait croire que l'hippodrome est désert depuis longtemps. Quelle vengeance est-ce donc qu'il prépare en ce profond silence et de quelles funérailles dignes de son immensité sera-t-il le théâtre et le complice ?

Il faut bien à toute rébellion, sinon une pensée commune, du moins un cri de ralliement. *Nika ! Nika ! sois vainqueur !* Ce cri, cet appel est sorti des lèvres les plus hardies ; on le répète, on le jette, on le lance, ou le hurle, et voila que les révoltés deviennent un parti. Ils ont un mot que chacun a fait sien ; cela tient lieu de tout, de foi, de programme, de but, d'espérance ; cela suffit bien souvent a décider une victoire. La révolte des nikates prend place dans l'histoire ; elle peut déjà ambitionner la gloire d'inaugurer une ère nouvelle.

Le jour a pris fin sans que le tumulte un seul instant se soit apaisé. Constantinople presque tout entière appartient dl la rébellion. Une rébellion qui triomphe, c'est nue légitimité nouvelle qui s'affirme. Cependant les ordres de Justinien ne sont pas encore partout méconnus et désobéis. Le lendemain, sept hommes sont pris au hasard dans cette foule, ainsi que l'on prendrait quelques pauvres petits poissons aux profondeurs de l'océan ; ils attesteront par leur supplice qu'il est encore un empereur. Verts et bleus, ils appartiennent aux deux factions rivales. Le bourreau du moins revendique l'honneur d'une jalouse impartialité. Les potences sont dressées, et la foule mal contenue se presse, s'écrase tout alentour. Une exécution à mort est toujours un spectacle dont la foule aime à se repaître. Déjà les corps de quatre suppliciés restent dans l'immobilité hideuse de la mort. Est-ce donc que ces rigueurs intimident la révolte ? Est-ce donc qu'elle va désarmer ? Justinien l'emporte ? — Pas encore ! Une impartialité qui tue n'est pas faite pour gagner tous les cœurs. Les verts sont frappés, mais aussi les bleus, et les uns comme les autres ont des amis dans l'assistance. Ce n'est pas la pitié qui les émeut beaucoup, encore moins l'indignation. Constantinople a tant vu de supplices, de proscriptions, de massacres, qu'elle a perdu jusqu'à la faculté de s'en étonner. Mais enfin on se lasse de tout, même de voir étrangler ses amis. Une foule, qu'hier encore grisait la victoire, ne saurait longtemps se résigner à une patiente impassibilité. Quelques protestations éclatent, une poussée se fait, et les trois prisonniers encore vivants sont délivrés. La foule, on pourrait dire la mer, tout à l'heure

entr'ouverte, aussitôt s'est refermée ; les victimes expiatoires qui empruntaient à leur isolement une importance inattendue, ces hommes échappés à la mort, retombent dans le néant, disparaissent. Ils ne sont qu'une vague de plus emportée dans la tempête.

Voilà que les bleus et les verts font cause commune. Ce prodige d'une paix heureusement conclue, ou du moins d'une trêve acceptée de tous, se réalise, et c'est il n'en pas croire ses yeux ni ses oreilles. Quelque ennemi, également exécré de tous, fera seul les frais de la réconciliation. Il faut, bien que toujours on puisse haïr et maudire quelqu'un. L'empereur payera pour tout le monde ; juste retour, tout le monde, a si longtemps payé pour l'empereur !

La foule s'est mise en appétit de ce qu'elle appelle la liberté et de ce qu'elle croit la justice. On court aux prisons ; les lourdes portes sont rompues. Il semble, en certaines heures troublées, que les haines populaires soient un bélier qui dès le premier choc brise toutes les murailles. Les geôliers précipitent leur retraite, trop heureux d'en être quittes à si bon marché ; et le jour pénètre victorieux en des profondeurs gémissantes qui semblaient condamnées aux tristesses des ténèbres éternelles. Le soleil fait visite à la nuit, la vie fait visite à la mort. Les captifs sortent, surpris, affolés, étourdis des clameurs qui les saluent, éblouis de la lumière qui les inonde, presque sourds, presque aveugles, oiseaux lugubres et funèbres qui avaient désappris le jour. Ces loqueteux attendrissent la facile sensibilité de la multitude. Les plus sages se dérobent, et s'enfuient, empressés à profiter de la liberté retrouvée et cherchant contre les revanches toujours possibles de la justice impériale un asile plus sûr que les bras de leurs libérateurs ; les autres, comme des chiens reconnaissants, suivent leurs nouveaux maîtres, et leurs maîtres, c'est tout un peuple qui ne sait ni ce qu'il est aujourd'hui, ni ce qu'il sera demain.

Les martyrs de la tyrannie impériale avaient bien quelques peccadilles que la justice, à défaut de leur conscience, leur pouvait reprocher. Mais le populaire, en ces jours de victoires, n'y regarde pas de si près. On s'en va de compagnie, voleurs, volés, les justiciers de la rue et leurs nouveaux amis. Il faut bien se distraire et s'occuper un peu. Quelques boutiques étaient restées ouvertes : on les pille ; d'autres prudemment mais inutilement s'étaient closes : on les défonce, on les force, on les pille de meilleure façon. L'apprentissage est fait, et le pillage même à ses maîtres et ses enseignements. On a pillé pour se nourrir, on a pillé pour se vêtir, on pille pour se parer, toujours pour se divertir. Les orfèvres occupent de leurs étroites boutiques pressées les unes contre les autres, une rue tout entière. Ils se sont enfermés à la première alerte, verrouillés, barricadés. Vaines précautions. Les verrous sautent, les clôtures volent en éclats. Les écrins se vident dans la boue de la rue et les ruisseaux comme le pactole roulent de l'or et des pierreries. Jamais Constantinople n'aura étalé tant de joyaux, même en ses jours de fêtes solennelles. Il y a quelque désaccord entre les vêtements, les visages mêmes et les bijoux dont ils sont parés. Mais un philosophe détaché des vaines misères de ce monde, y verrait un plaisant contraste ; un solitaire, un ermite dévot venu du fond de la Thébaïde ou descendu de sa colonne de stylite, y saluerait joyeusement un retour de justice divine et la promesse de la venue de l'Antéchrist qui doit bouleverser la terre et précéder le Sauveur. Les bras rudes et velus des portefaix s'écorchent sous l'étreinte des bracelets d'enfant. On se met des colliers à la ceinture, des pendants d'oreilles aux déchirures des guenilles, Les bagues trop petites pour les doigts sont quelquefois pendues au bout du nez, car on a vu, — que ne voit-on pas dans la métropole impériale ? — des nègres, des négresses, vernis des

lointains déserts de l'Afrique, se suspendre des anneaux dans le nez. Les mains calleuses ont des frémissements joyeux en soupesant, en caressant cet or si longtemps convoité. Quelques-uns plantent dans la broussaille de leurs rudes cheveux de longues épingles de femmes et s'attachent, au-dessus de la cheville, de larges anneaux dont le choc et le bruit les amusent ; ils sautent, ils dansent, ils ondulent, mimes grotesques ainsi qu'ils ont vu faire à leur impératrice sur la scène des théâtres. L'homme a du singe les grimaces et les malices méchantes.

Mais un bruit se répand. Justinien a voulu reparaître dans la tribune de l'hippodrome. On y court. Est-ce pour l'acclamer comme naguère encore ? Est-ce pour le siffler et, s'il est possible, pour le mettre en pièces ? On ne saurait le dire. La foule n'est même pas un animal, c'est un élément, et les lois qui le dirigent, s'il est quelqu'une de ces lois, échappent aux prévisions humaines. Justinien va-t-il commander, maudire, menacer, châtier, ou du moins parler haut et ferme ? Il faut d'abord se sentir et se croire le maître pour avoir le droit d'ordonner. Non, Justinien se repent, Justinien se reconnaît des torts, il les avoue, il les regrette, il les veut expier. Les magistrats que le peuple condamne, et l'on sait bien que le peuple ne saurait se tromper, sont déjà révoqués, ils seront bannis, chassés, mis à mort s'il le faut. Les prévaricateurs devront rendre gorge. Justinien le dit, le promet, le jure. Qui pourrait douter de la parole de Justinien ? Il a si peur qu'il est sincère du plus profond de son âme. Il prie, il supplie, il pleur, il gémit, il soupire à faire pitié, il demande grâce. On connaît sa piété et le zèle de sa foi. Il porte avec lui, devant lui, un lourd volume incrusté d'ivoire, scintillant de pierres précieuses : c'est le livre des Évangiles. Le livre s'élève, s'abaisse, tremble dans les mains impériales, car l'empereur s'en fait une sauvegarde, un refuge, un rempart suprême. Sa Majesté, son Éternité sanglote et frémit derrière ces pages sacrées que salit un serment de Justinien.

Tu mens ! misérable ! âne excommunié, tu mens !

Ces injures, ces outrages, et bien d'autres qui ne sauraient s'écrire, montent, volent ainsi que des flèches empoisonnées et frappent en plein visage Justinien, une fois encore vaincu, moqué, bafoué, dégradé, l'empereur éclaboussé de boue en attendant qu'il soit éclaboussé de sang. Il défaille, il chancelle, à peine lui reste-t-il assez de force pour fuir et se cacher.

Constantinople n'a donc plus de maître, l'empire n'a donc plus d'empereur ? mais cela ne saurait durer au delà de quelques instants. Constantinople veut, sinon une tête qui la gouverne, du moins un diadème qui l'éblouisse. N'est-il pas quelque prince oublié qui puisse reparaître ? Tant de Césars n'ont-ils pas laissé quelque lignée échappée aux massacres ? On cherche, on se le demande, et la clarté se fait dans cette ombre et cette incertitude. On trouve bientôt ce que l'on cherche ; il ne s'agit que de trouver un empereur. Avant Justin, régnait le vieil Anastase ; il n'avait pas d'enfant, mais quand il mourut, il avait des neveux, bien jeunes, tout petits. Ils ont grandi, ils vivent, ils ont traversé un changement de dynastie, deux règnes, et ils ont échappé aux délations, aux soupçons toujours ombrageux du maître ; quelle sagesse, quelle prudence il leur a fallu pour se faire ainsi oublier ! C'est un miracle, et Dieu sans doute les réservait aux honneurs de la puissance souveraine. Hypatius est l'aîné, Pompée est le cadet ; on peut choisir. Le droit d'aînesse n'est pas un droit que l'on ne puisse méconnaître. Mais enfin, soit hasard, soit inspiration divine, le nom d'Hypatius a été prononcé le premier, Hypatius sera donc empereur. Le peuple n'a-t-il pas pleine liberté de désigner son maître ? une acclamation dans la rue vaut bien un sacre dans Sainte-Sophie ; et de toutes parts Hypatius est acclamé.

On veut le voir cependant, on veut l'entendre. Sa maison est entourée, assaillie. Les serviteurs tout d'abord ne comprennent pas de quoi il s'agit. La fortune qui frappe à la porte, frappe d'une main un peu rude. Est-ce la mort qui vient ? peut-être, car c'est la toute-puissance ; Hypatius a tremblé, c'est donc qu'il règne déjà.

Sa mère, l'instinct d'une mère ne saurait la tromper, sa vieille mère entend les noms glorieux, les titres sonores qui saluent et poursuivent son enfant. Elle a compris, elle a senti une angoisse profonde, et dans une vision subite, elle a vu passer les épouvantes du lendemain. Elle ne veut pas qu'on lui prenne son fils, et surtout pour en faire un empereur. Que peut-elle cependant ? ses prières, ses supplications se perdent inécoutées dans les acclamations partout retentissantes. Vainement elle s'est cramponnée à la main de son enfant. On l'écarte, on la repousse, on l'abandonne. Quelques instants ont suffi à la tempête pour dévaster le logis. Il est vide maintenant. Hypatius est parti, son frère est parti avec lui, les serviteurs sont dispersés ainsi que des feuilles mortes dans un tourbillon. Plus rien, plus personne qu'une femme étendue sur le seuil, sans un souffle, à demi morte, pauvre mère si heureuse hier encore de sa maternité, pauvre mère qui ne reverra plus ses enfants ! Ils s'en vont trop haut, ils s'en vont trop loin. Hypatius lui-même, s'abandonnant à l'orage qui le soulève, n'a pas détourné la tête. Ce n'est plus un fils : c'est un empereur. La maison silencieuse est triste comme une tombe ; la gloire a passé par lui.

Hypatius est dans l'hippodrome ; n'est-ce pas dire qu'il a gravi la cime suprême et qu'il voit le monde sous ses pieds ? On lui a jeté sur les épaules un manteau de pourpre et d'or. Mais il faut un diadème. Un collier d'or en tiendra lieu, et de force, au front meurtri d'Hypatius, le voilà enfoncé et fixé. Pauvre Hypatius ! il fait déjà l'apprentissage de ses grandeurs nouvelles.

Chacun veut l'admirer ; on l'entoure, on le pousse, on l'enlève, on se le passe, on le hisse et d'épaules en épaules, aidé de quelques échelles apportées à la hâte et dressées dans le cirque, il monte enfin jusqu'à la tribune impériale. Les barbares Francs, acclamant leur chef porté, sur le pavois, n'exhalent pas en un plus furieux tapage leur joie et la confiance naïve de leurs espérances. Au fond de la tribune, les portes de bronze sont closes, et les appartements intérieurs où se cache Justinien sont encore inaccessibles. Mais Hypatius trône ; une cour déjà s'improvise autour de lui. Il a ses dignitaires qui se sont eux-mêmes désignés. Il ne tient qu'il lui d'ordonner, de légiférer sur toutes choses. Il est de quelques pieds au-dessus de la foule. C'en est assez pour se croire le maître et pour régner sur le monde.

Que fait Justinien cependant ? Depuis plusieurs jours la rébellion bat son éternité chancelante. Sur un ordre émané de lui, des armées de plus de six cent mille hommes pouvaient naguère encore surgir comme des entrailles de l'empire et se mettre en mouvement. La garde qui lui reste, lui inspire plus de crainte que d'espérance. N'est-il pas environné de traîtres ? Cet Hypatius, maintenant son rival et peut-être son rival heureux, il le connaissait, il le recevait à sa cour, il l'épargnait ; imprudent, insensé, est-ce qu'un empereur doit jamais épargner personne ? Est-ce que l'ombre même qu'il projette sur les dalles de son palais, n'est pas quelque ennemi attaché à ses pas ? Justinien n'aime la guerre et la bataille que de très loin ; et voilà que la guerre jette aux portes du palais ses fanfares meurtrières, et voilà que la bataille l'environne de ses cris et de ses huées, voilà qu'il faut combattre avant de mourir ou se résigner à mourir avant de combattre. Justinien n'ose pas se protéger lui-même. Il a confiance en la protection du Très-Haut. Il ne fait pas avancer une armée, il commande une

procession. Par les rues et les carrefours chemine un interminable cortège de prêtres, de prélats, d'évêques et de moines. Ils portent des images pieuses, des reliques : ils psalmodient des hymnes saintes. Ce spectacle inattendu ne va-t-il pas en imposer à la foule ? C'est un dernier appel à l'oubli, à la paix. Les moines, les prêtres eux-mêmes ne sont pas cependant bien convaincus qu'ils servent la cause la meilleure en servant la cause de Justinien. La ferveur leur manque, et les regards inquiets errent au hasard sans savoir où se fixer.

La foule s'écarte, mais de mauvaise grâce. Ses fureurs mal apaisées prolongent un sourd grondement. Dans cette foule il n'est pas que des chrétiens fidèles, il est des hérétiques, jusqu'à des païens. Qui pourrait prévoir ce qu'une révolution fait sortir des profondeurs d'une grande cité, et quelles clartés soudaines elle projette sur des abîmes inconnus ? Ainsi aux jours de calme, aux caresses d'un ciel clément, le ruisseau qui s'épanche est clair et limpide comme un miroir immaculé ; il semble ne receler aucun mystère en ses eaux transparentes, à peine s'il murmure en sautillant sur les cailloux, et l'on voit les petits poissons se jouer dans la verdure des algues échevelées. Mais que vienne un orage subit, que la pluie gonfle ce tranquille ruisseau et le trouble jusqu'en ses profondeurs ignorées, voilà que le ruisseau est devenu torrent, il enfante on ne sait quelles larves hideuses, il avoue des laideurs, on pourrait dire des infamies que rien ne laissait soupçonner ; il était de cristal, il est de fange, et cette souillure grossissante, débordante, ne laisse sur son passage rien qui ne soit sali et souillé. Ainsi en est-il dans une capitale, ainsi en est-il dans tout rassemblement d'hommes. Les tempêtes populaires font sortir de l'ombre et de la nuit, des misères innommées, des haines effroyables, des appétits inavoués, les épouvantes d'un enfer terrestre que l'autre peut-être ne saurait dépasser ; enfin elles traînent au grand jour des visages de spectres et de monstres humains où l'humanité hésite à se reconnaître.

Ces gens-là sont curieux cependant de tout ce qui compose un spectacle. On regarde passer la procession. Mais les cris bientôt recommencent ; les insultes, les railleries s'encouragent, se répondent, se défient, s'exaspèrent, jusqu'au blasphème. Un prêtre porte une image de saint Basile ; elle brille, elle rayonne, elle est d'or ou du moins de quelque métal précieux. Une main se tend, qui veut la saisir. Le prêtre défend le saint et frappe le voleur sacrilège. Sa pieuse indignation lui coûte cher. Le voleur, un barbare on ne saurait dire de quelle nation, un homme barbu, chevelu, hérissé, souillé de graisse, chargé de peaux de fauves qui lui semble une toison naturelle, bondit, rugit, jette bas le prêtre et l'assomme à demi. Le noble cortège est rompu, la procession est en déroute. Elle fuit, elle se dissipe, elle s'évanouit ; ce ne sont plus que des châsses ballottées de ci de là, des croix à grand'peine maintenues au-dessus des milliers de têtes partout vacillantes, des statues qui s'abattent insultées de rires impies ou pleurées de lamentations indignées. Ce qui reste encore vivant, debout, reconnaissable, s'engouffre aux profondeurs hospitalières de la basilique des Saints Apôtres. Le ciel même abandonne Justinien ; il abandonne, et c'est justice, celui-là qui s'abandonne lui-même.

Au mois de janvier, la température n'est pas toujours si douce à Constantinople que l'on ne puisse désirer la réconfortante chaleur d'un bon feu. On allume des feux au coin des rues et dans les carrefours. Mais pour chauffer, réjouir dignement un peuple qui a si bien mérité de lui-même et de la patrie, est-ce assez de quelques foyers çà et là dispersés et qui aveuglent à demi les passants de leur fumée suffocante ? Quelques maisons y suffiraient à peine. La première étincelle a jailli, la première flamme a crépité dans la ville ; le feu étonné,

surexcite, enivre comme la bataille. Tous les puissants, qu'ils trônent dans le ciel ou qu'ils se vautrent dans la rue, aiment le feu et toujours ils en ont fait l'instrument de leur colère ; Jupiter a ses foudres, le peuple a l'incendie.

Le préfet de la ville, Endémon, avait appelé quelques soldats à la défense de sa maison ; ils ont bien vite déserté une défense inutile ; la maison flambe et s'écroule en l'espace de quelques instants. Ce n'est pas la dernière. Mais des maisons c'est encore trop peu. Néron s'est donné le plaisir d'incendier Rome, pourquoi le peuple de Constantinople à son tour ne se donnerait-il pas une fête semblable ? N'est-il pas le maître ? Le nouvel empereur, Hypatius lui-même, serait le premier à le déclarer. Ce qui rampe déleste, envie toujours ce qui s'élève. Des monuments, des églises, des palais, cela exige pour être conçu et réalisé une instruction variée et profonde, des aptitudes spéciales, une science éprouvée, enfin toutes les clartés d'une intelligence d'élite. Quelle joie pour l'ignorance et la sottise de détruire en quelques moments ce qui a demandé tant d'efforts, de soins et de génie peut-être ! Quelle revanche des ténèbres contre la lumière ! Les hiboux, s'ils le pouvaient, aveugleraient le soleil.

Ce sont maintenant les monuments, les thermes, les palais, les basiliques que l'incendie menace, assiège et bientôt envahit.

Les Thermes de Zeuxippe sont voisins de l'hippodrome. Une curiosité en éveil chez quelques délicats, un reste de pitié, enfin la clémence dédaigneuse des empereurs chrétiens, y avaient rassemblé, entassé tout un peuple de statues. Les philosophes, les poètes, les vainqueurs du stade et, du gymnase, les rois et les héros, les orateurs fameux, Démosthène en pendant avec Eschine, les rivaux, les ennemis, les bourreaux et leurs victimes, réconciliés dans la défaite commune et dans l'apaisement des choses disparues, étaient là, aréopage solennel, assemblée grandiose, qui se contemplait elle-même et, se voyant si belle, si glorieuse encore, à demi se sentait consolée. Les dieux, la sage Athènè, la souriante Aphrodite ; car la beauté veut toujours sourire, Mars, Neptune, Zeus, Apollon, tout ce que l'humanité avait aimé et prié si longtemps, tenait sa place en cette retraite suprême. Ils n'avaient plus le privilège d'enceinte particulière, de sanctuaire inaccessible aux simples mortels, eux aussi ils s'étaient fait des hommes et, sans regret, de bonne grâce, ils se confondaient dans cette humanité qui semblait toujours croire en leur sourire et leur placide immortalité. Eh bien, leur dernière heure est venue. L'Olympe a triomphé des géants conjurés, mais cette fois l'Olympe ne sait plus se défendre, tout doit, périr qui n'a plus de croyant. L'incendie détruit les thermes de Zeuxippe, et, derrière les flammes qui montent furieuses, derrière le voile épandu tristement de la fumée qui s'élève, c'est encore une vision de la Grèce passée qui vient de disparaître.

Les saints, les saintes, le Dieu même qui chaque jour à ses temples appelle et rassemble une immense population de croyants et de fidèles, ne sont pas traités avec plus de clémence. La basilique Sainte Irène est en feu, en feu Saint Théodose, en feu Sainte Aquiline. La plus sainte, la plus belle, la plus vaste des basiliques de Constantinople, l'un des premiers temples élevés au Dieu des chrétiens, l'œuvre de Constantin lui-même, monument de triomphe autant que de piété, Sainte-Sophie à son tour est en proie à l'incendie.

Effroyable dévastation, déchaînement du plus, épouvantable de tous les fléaux, spectacle sublime dans son horreur ! Le feu court, rapide, implacable, furieux ; on le voit avancer, saisir une à une les coupoles, les entourer, les étreindre ; elles rougissent, elles rayonnent une fois encore et d'un éclat que l'or même ne pourrait leur donner ; puis elles se fendent, s'affaissent, fléchissent, croulent,

disparaissent. La flamme, un instant refoulée, à demi étouffée sous l'écrasement des ruines, se relève, rebondit plus fière, plus hardie, triomphante ; elle dépasse de bien haut les plus hautes murailles et leur prête un immense panache mouvant que le vent secoue et fait incliner. L'embrasement s'arrête parfois au pied de quelque rempart plus solide. Ce n'est qu'un répit bien court. Le feu sape et mine ainsi que ferait tut assiégeant impitoyable ; la muraille vacille, la brèche est faite, le rempart s'abat, et l'incendie s'étend plus loin encore, plus loin toujours. Souvent les flammes varient leurs couleurs, et l'on croirait voir multipliées à l'infini, exaspérées, emportées en un tourbillon de tempête, les changeantes splendeurs d'un beau coucher de soleil, ou le jaillissement des pierres calcinées, des laves débordantes que vomirait l'Etna fraternisant avec le Vésuve. En effet le bronze des coupoles, fondu, liquéfié, s'épand au long des murailles, descend, glisse et, lourdement saute de terrasse en terrasse pour s'étaler enfin, fleuve paresseux et scintillant ainsi que le Styx ou l'Achéron, sous les portiques à demi croulants. Il est tout à coup des gerbes d'étincelles qui montent, crépitent, éclatent et disparaissent. On dirait que les marteaux d'invisibles cyclopes frappent les dômes et les forgent dans leurs fournaises béantes. Cependant la fumée épaisse et lourde ne peut s'élever dans les airs ; le ciel eu repousse l'indigne souillure. Les jardins sont dévastés à leur tour. Les buissons, les bosquets, prennent feu, les fleurs se sèchent et tombent flétries, l'immense parasol des pins s'allume ainsi que des lustres au plafond d'un palais, les cyprès embrasés semblent des torches funèbres dressées tout alentour d'un bûcher comme Attila lui-même n'aurait pu en espérer au jour de ses funérailles.

Ce n'est plus Justinien, ce n'est plus Hypatius, ce n'est plus le peuple qui règne dans Constantinople, c'est la flamme, c'est l'incendie. Il est maître de ceux-là même qui l'ont déchaîné, et quelquefois il venge la cité qui lui est abandonnée en victime ; il atteint les pillards qui lui veulent disputer sa part de butin, il les écrase sous les poutres carbonisées, il les broie sous les colonies qui s'abattent ; il les poursuit, il les brûle, il les tue, car lui aussi est implacable, et lui aussi ne sait plus reculer.

Les hommes qui sont là errants dans la ville, les uns attisant les flammes, les autres s'enfuyant, affolés, tous semblent des démons, des damnés hurlant, criant, blasphémant, dans une fournaise immense, car la terre a craqué, s'est ouverte jusque dans ses entrailles, et l'enfer en est sorti, curieux de voir ce que l'homme peut consommer de ruines, déchaîner de désastres et ce qu'il peut inspirer d'horreurs nouvelles, enseigner de crimes et de supplices nouveaux au séjour des épouvantes dernières et des suprêmes châtiments.

Dans le concert de tous les bruits, de tous les fracas, à peine si l'on pourrait reconnaître une voix humaine. Cependant une clameur a retenti dans l'espace et, quelques instants du moins, a tout dominé. L'hôpital d'Eubulos, celui de Saint-Samson viennent tout entiers de périr dans les flammes.

L'enceinte fortifiée qui protège le palais impérial, seule, à grand'peine se sauve de l'incendie.

C'est le cinquième jour de l'insurrection. Que fait Hypatius ? Rien, ou du moins peu de chose. Il trône dans le cirque. A cette enceinte se limite sa toute-puissance. Il distribue ses faveurs cependant, il écoute des flatteries, il reçoit des serments. C'est dire que tout en ne faisant rien il est très occupé.

Que fait Justinien ? On lui demande des ordres, il ne les donne pas, ou plutôt il en donne sans cesse de nouveaux, et qui toujours se contredisent. Reculer une

échéance qui lui semble fatale, marchander en quelque sorte et la catastrophe et la mort, voilà sur quelles pensées, sur quelles piteuses résolutions il s'arrête le plus souvent. Déjà les fugitifs sillonnent le Bosphore ; les barques chargées de ce que l'on sauve ou de ce que l'on vole, précipitent leur course et gagnent la côte d'Asie. Est-ce un refuge bien assuré ? Rien n'est plus incertain. En perdant l'Europe et plus de la moitié de son empire, Justinien peut-il espérer garder l'autre moitié, et l'Asie lui sera-t-elle hospitalière ? La peur le talonne, cela seul est évident, et la fuite est toujours le conseil que donne une indigne lâcheté. Au reste les derniers serviteurs qui n'ont pas déserté la fortune du maître, ont eux-mêmes conseillé la fuite. Justinien s'y résout.

Théodora cependant n'a pas été consultée, c'est la première fois. Depuis le début de la rébellion elle a laissé dire, elle a laissé faire, jalouse de se réserver l'honneur et l'audace des résolutions suprêmes. Fuir, elle s'y refuse. Que l'empereur parte s'il le veut, mais il partira sans elle. L'Augusta jure de vivre impératrice et souveraine ou de mourir. C'est un beau linceul qu'un manteau impérial et qui vaut bien les haillons d'un proscrit.

Enfin voilà donc un mot de fierté, une leçon de courage ! Comment celle qui le donne, descendue à tant de vilenies et de bassesses, a-t-elle pu concevoir cette pensée et remonter à cette hauteur ? Il n'importe. Une âme se révèle, une volonté s'affirme, c'en est assez pour que la confiance renaisse aux cœurs des plus timides, pour que les soldats redeviennent des soldats, pour que les fuyards redeviennent des hommes, pour que Justinien lui-même redevienne un empereur.

Bélisaire prend le commandement des troupes, Mundus le secondera. Ils ont les trois mille hommes cantonnés dans le palais impérial. Quelques troupes ramenées d'Asie par Bélisaire et campées sous les murs de la ville viennent les renforcer. Tout cela ne compose pas une armée bien nombreuse, mais du moins c'est une armée qui a des armes, une discipline et des chefs qui savent la guerre.

Les troupes, rapidement réunies dans la vaste enceinte des jardins impériaux et sous les portiques des rues avoisinantes, se partagent en deux colonnes. Toutes les deux, sans un cri, rythmant sur les dalles la cadence monotone du pas militaire, elles marchent sur l'hippodrome, mais par des chemins différents. Quelques curieux, quelques flâneurs, quelques fugitifs hébétés de terreur les regardent passer, et derrière les grilles qui ferment les étroites fenêtres de quelques maisons échappées à l'incendie, apparaissent des visages inquiets, luisent des yeux tout remplis d'anxiété.

Les rues sont encombrées, quelquefois même à demi obstruées de débris fumants. La marche des troupes impériales n'en sera que de bien peu ralentie. Elles sont aux portes de l'hippodrome, que leur approche vient à peine d'être signalée. Hypatius et les siens n'avaient pas encore affecté autant de bonne humeur et de confiance. Les dernières nouvelles reçues annonçaient la fuite imminente de Justinien. Un règne de deux jours c'est déjà un règne, c'est déjà une expérience faite, c'est déjà un droit respectable. Il suffit de bien peu d'instants pour que le vertige de la toute-puissance trouble la tête la plus solide. Hypatius n'est pas Jules César ou Auguste. Ce matin encore il avait des doutes cruels sur l'issue de son aventure, et des frissons d'angoisse lui traversaient le cœur. Le voilà plus tranquille, presque heureux, et pour la première fois il sourit, sans qu'un pénible effort de volonté impose à ses livres la grimace d'un faux sourire. Il se voit victorieux, triomphant, maître du monde, il se promet déjà peut-être la vengeance des injures subies, et déjà il rabaisse, mésestime les

services rendus, déjà il médite l'éloignement des amis gênants, les ingratitudes sereines d'un heureux lendemain.

Cependant la foule reflue tout à coup dans l'arène. Des portes qui avoisinent la tribune impériale, une subite poussée a rejeté les derniers venus. On crie. Serait-ce des cris de joie, des acclamations nouvelles ? Des amis plus nombreux, des fidèles empressés viennent-ils saluer l'astre qui se lève sur le monde des Césars ? Hypatius le pense, et le voilà qui prépare une allocution tout à la fois aimable, élégante, qui plaise aux lettrés et cependant familière, assez simple pour que les plus ignorants la puissent comprendre et goutter. Il n'a pas même le temps de commencer son exorde. Parmi ces hommes qui sont refoulés dans le cirque, on voit des blessés et qui piteusement montrent leurs mains sanglantes ou leur visage traversé de hideuses balafres. C'est la guerre, c'est la bataille, c'est la mêlée, c'est la déroute ! On veut fuir. La foule, repoussée de l'une des extrémités de l'hippodrome, brusquement roule vers l'autre extrémité, ainsi que dans un vase que la main secoue et penche, l'eau s'amasse et glisse tout d'un côté. On cherche une issue, mais pour la seconde fois les fuyards sont refoulés. Toutes les portes sont gardées, envahies, dépassées. C'est une muraille de fer qui s'avance, balayant, écrasant tout sur son passage. Bélisaire est d'un côté, Mundus de l'autre côté ; l'un sera l'enclume, l'autre le marteau. Chaque instant les rapproche ; chaque instant resserre le cercle où la foule est prise et déjà commence d'étouffer. Le cirque lui-même s'anime et se fait complice des envahisseurs. On dirait la gueule immense d'un monstre innommé et qui va fermer ses mâchoires prêtes à tout saisir et à tout broyer.

Cette multitude pressée, poussée de toutes parts, déjà saignante, haletante, n'a plus même l'espérance d'un salut incertain demandé à la fuite. L'espace sans cesse rétréci lui manque ; les assauts jamais ralentis la pressent, l'ébrèchent, puis la rejettent et la renvoient hurlante, gémissante jusque sur les gradins. C'est une escalade furieuse, enragée ; les oiseaux que truquent les chiens et les chasseurs ne se sont jamais dispersés à travers la campagne d'une fuite plus follement précipitée. La peur donne des ailes ; mais la mort aussi a des ailes ; et comme n'en ont pas les alcyons eux-mêmes. Bélisaire réunit, le coup d'œil d'un tacticien et le sang-froid d'un soldat éprouvé, Mundus sent bouillonner dans ses veines le sang de son aïeul Attila ; l'un est plus adroit, plus réfléchi, l'autre plus féroce ; tous deux connaissent leur champ de bataille et du monument lui-même ils savent habilement se servir. Des archers ont gagné les galeries qui couronnent l'hippodrome ; les flèches volent de gradins en gradins. Il n'est pas un seul coup qui soit inutile. Les plus maladroits font des merveilles, car la foule est si compacte que rien ne sert de viser. Ce n'est pas une bataille, c'est un massacre, une prodigieuse hécatombe, un écrasement, un anéantissement, et si les corps amoncelés, les uns après les autres enfin immobilisés dans la mort, ne couvraient d'un amas confus le monument tout entier, on verrait en minces filets rouges, en ruisseaux quelquefois, le sang s'épancher de gradins en gradins.

Du haut de la tribune, l'empereur Hypatius assiste à ces jeux que Néron, Caligula lui-même, n'auraient jamais rêvés. Il voit ce que peuvent coûter quelques heures de toute-puissance. Il se croyait le maître, l'autocrator acclamé de tous, maître de ce peuple comme l'épave ballottée des flots est maîtresse de l'océan ; mais du moins il avait l'illusion d'un songe éblouissant déjà réalisé. Il voit le songe se dissiper, les lauriers à peine cueillis tomber en poussière, et l'empire crouler, vain mirage qui passe et ne laisse après lui que la solitude et la mort. Hypatius peut compter les heures qu'il a régné, il peut compter aussi les instants qui lui restent à vivre. Demain la mer rejettera son corps et celui de son frère Pompée,

car la mer ne veut pas de ces souillures. Cependant Constantinople se souviendra d'Hypatius. Trente mille hommes massacrés cela fait quelque bruit, même dans l'histoire des Césars.

Il est sur la rive du Bosphore, mais à quelque distance de l'enceinte qui protège Constantinople, un petit bois ombreux, discret, solitaire le plus souvent. Les frênes au tronc blanchâtre s'y dressent, et quelques vieux platanes, toujours inquiets et frémissants au plus léger souffle qui passe, les caressent de leur ramure penchante. Puis de hauts cyprès déploient tout alentour une sombre colonnade. Le lieu est charmant et propice à la rêverie, un peu triste cependant, mais de la douce tristesse des choses méconnues, des souvenirs évanouis. Ils sont bien rares les audacieux qui pénètrent eu cette oasis mystérieuse. On l'évite, on s'en écarte, surtout lorsque s'épandent les premiers voiles de la nuit. Si quelque voyageur s'attarde le soir dans le voisinage, il hâte le pas, souvent même il murmure quelque prière et se signe dévotement. Ce bois en effet a très mauvais renom. On assure, et les chrétiens les plus zélés en feraient serment devant le Christ sauveur, que des êtres étranges, des spectres hantent ces ombrages et cette solitude. Les dieux déchus s'y révèlent encore. Bannis du ciel, ils se sont réfugiés sur la terre ; ce ne sont plus que des fantômes éplorés. Les cyprès noirs portent la livrée de ce deuil toujours inconsolé, les hymnes oubliées ne sont plus que des sanglots, et ces vieux arbres eux-mêmes cachent sous leur écorce une âme qui ne saurait désapprendre la douleur et les gémissements.

Là s'élevait autrefois un temple d'Artémis. Les Mégariens, fondateurs de Byzance, en avaient jeté les premiers fondements. Durant plus de dix siècles, ce temple fut respecté, et qui pourrait dénombrer les croyants, les fidèles qui venaient user les dalles de marbre sous leurs pieds et sous leurs genoux ? Un désastre est consommé que les oracles n'avaient point prédit. Les fronts où l'eau du baptême a ruisselé, ne veulent plus fléchir devant les dieux de la Grèce et de Rome. Théodose a fermé le temple d'Artémis ; ce ne fut pas assez. Tant que les pierres sont debout, une vieille habitude y ramène quelques suppliants, le temple inspire la prière, l'autel ordonne le sacrifice. Le paganisme expirant lui aussi a pu s'enorgueillir de quelques martyrs. Comme elle a fait de bien d'autres, la volonté impériale a renversé de fond en comble le temple d'Artémis. C'est moins qu'une ruine, ce ne sont que des débris informes, au hasard gisants et dispersés. Les lichens les rongent, la mousse les couvre à demi, les hautes herbes, les chardons géants les drapent et les festonnent. Tambours de colonnes, chapiteaux, architraves rompues s'enfoncent, disparaissent déjà presque ensevelis, car la terre clémente se plait à sauver le passé des outrages du présent. Ans heures brûlantes du jour, les lézards pâmés font la sieste sur ces vieilles pierres ; et sous l'abri des racines noueuses, les chiennes errantes allaitent leurs petits ; les ruines sont doucement hospitalières à tous les proscrits, à tous les vaincus, à tous les abandonnés.

Cependant deux hommes viennent de se rencontrer en cette solitude. Ils sont vieux tous les deux, timides, inquiets, attristés ; ce sont des Grecs. L'un arrive d'Athènes : c'est Macédonicos, qui professait naguère encore, enseignait la philosophie et qui, suivi de ses élèves, évoquait l'âme du grand Platon au bois d'Académus. Un ordre impérial lui interdit l'enseignement, on l'a chassé de son Athènes bien-aimée ; et c'est toujours son Athènes qu'il cherche au rivage de l'exil, jusque dans les ruines, jusque dans la poussière frappée d'anathème et de malédiction.

L'autre, c'est le médecin de Justinien. Sa foi chrétienne toujours sembla suspecte et peu sincère ; on l'accusait d'helléniser en secret. Cependant il n'est guère de maître, d'empereur qui ne soit quelque jour l'humble esclave de la maladie, et la science éprouvée d'un médecin lui peut tenir lieu de tout ; celui-ci, tout infecté qu'il soit d'un paganisme mal désavoué, jouit d'un grand crédit auprès de Justinien. On demanderait la santé, fût-ce au diable lui-même.

Macédonicos tient dans sa main quelques fleurs bien pâles, toutes décolorées et qui se sont à regret épanouies grelottantes sous, le soleil de janvier ; mais c'est bien là le bouquet dernier que doit offrir un vieillard. La joie des fleurs printanières serait une ironie dans une main que l'âge dessèche et fait trembler.

Le médecin cachait sous ses vêtements un petit lacrymatoire de verre rempli d'huile parfumée. Macédonicos et lui se connaissaient ; ils se reconnaissent, ils se comprennent. Tous deux s'arrêtent. Ils écartent les herbes folles ; un bloc de marbre apparaît où quelques lettres mal effacées ébauchent le nom d'Artémis. L'un sème une à une les fleurs de son bouquet, l'autre verse et répand l'huile du sacrifice. Puis tous les deux ils se prennent la main ; et Macédonicos, montrant à son ami l'immense fumée rougeâtre qui tache le ciel et voile Constantinople

C'est la fin du monde, n'est-ce pas ?

— Non, mais c'est la fin d'un monde, ou pour mieux dire, car l'agonie quelquefois se prolonge, c'est le commencement de la fin.

FIN DE L'OUVRAGE